일본＼현대＼디자인사

지은이

우치다 시게루 內田繁, Shigeru Uchida | 1943-2016

일본을 대표하는 인테리어 디자이너이자 디자인 평론가. 상업공간, 주택 등의 실내디자인, 가구, 공업디자인부터 지역개발에 이르기까지 폭넓은 활동을 전개했다. 대표작으로는 야모모토 요지 부티크, 고베패션미술관, 다실 '지안·소안·교안(受庵·想庵·行庵)', 크레스트 타워 실내공간, 호텔 일팔라쪼, 모지코호텔, 교토호텔 로비, 오리엔탈호텔 히로시마, 더 게이트호텔 가미나리몬, 삿포로 그랜드호텔 등. 메트로폴리탄미술관, 덴버미술관, 콘란재단, 몬트리올미술관 등에서 그의 작품을 소장하고 있다.

http://www.uchida-design.jp

옮긴이

노유니아 Junia Roh

명지대학교 일어일문학과 조교수. 근현대 한국과 일본의 시각/물질문화를 연구하고 있다. 도쿄대 문화자원학연구실에서 박사학위를 받고 일본학술진흥회 특별연구원, 서울대학교 일본연구소 연구교수를 지냈다.

저서로 『일본으로 떠나는 서양미술기행』, *East Asian Art History in a Transnational Context*(공저) 등이 있으며 번역서로 『일본 근대 디자인사』를 펴냈다.

일본 현대 디자인사

초판인쇄 2023년 2월 25일 **초판발행** 2023년 3월 15일

지은이 우치다 시게루 **옮긴이** 노유니아

펴낸이 박성모 **펴낸곳** 소명출판 **출판등록** 제1998-000017호

주소 서울시 서초구 사임당로14길 15 서광빌딩 2층

전화 02-585-7840 **팩스** 02-585-7848

전자우편 somyungbooks@daum.net **홈페이지** www.somyong.co.kr

값 38,000원 ⓒ 소명출판, 2023

ISBN 979-11-5905-729-8 03600

일본 ＼ 현대 ＼ 디자인사

우치다 시게루 지음 | 노유니아 옮김

Japanese Design History since 1945

일러두기

1. 일본어 표기는 원칙적으로 국립국어원의 관련 규정을 따랐다.

2. 이세이 미야케, 츠모리 치사토 등 국내에 이미 잘 알려진 브랜드명은 국립국어원의 표기법에 어긋나더라도 이미 널리 쓰이고 있는 표기법을 따랐다.

3. 인명이나 작품명, 장소 등 일본어 고유명사는 원 발음대로 적는 것을 원칙으로 하되, 우리말 단어로 대체할 수 있는 것은 우리식으로 옮겼다.

 예) 東京高等工芸学校 → 도쿄고등공예학교, 日本工房 → 일본공방,
 『工芸ニュース』→ 공예뉴스, 『芸術新潮』→ 예술신조

4. 이 책의 각주는 모두 역자 주이다.

이 책을 탈고한 직후였던 2011년 3월 11일, 갑자기 동일본대지진이 발생했다. 쓰나미로 인해 수만 명의 목숨이 사라지고 생활, 산업, 교육, 행정까지 다 망가져버렸다. 이 미증유의 사건은 원자력발전소에 대한 불안과 전력 부족을 낳았고 1차 생산품과 물자 공급 불안 등, 전국의 산업과 생활에 큰 영향을 미쳤다. 일본 사회는 도호쿠 지방의 지진을 겪으면서 사람도, 생산도, 유통도, 인프라도, 사실은 전부 연결되어 있다는 것을 다시 한번 실감했을 것이다.

일본은 천재지변에 노출되어 있는 나라다. 원래 영토 자체가 북아메리카판, 태평양판, 필리핀해판, 유라시아판이 교차하는 취약한 지반 위에 위치하고 있는 데다가, 여러 개의 화산대에 걸쳐 있으며 매년 태풍이 지나가는 길목에 있기도 하다. 언제 찾아올지 모르는 지진, 쓰나미, 태풍, 화산 등 자연의 힘 앞에서 인간은 어쩔 도리가 없다. 물론 이중, 삼중으로 대책을 마련해두고 예측 실험 등을 반복하고 있지만, 자연은 언제나 예측 외의 사건을 일으킨다.

그럼에도 일본인은 울창한 삼림과 풍부한 물, 아름다운 국토와 다양한 계절의 변화를 품은 대자연과 함께 살아왔다. 그리고 미의식도, 신앙도, 정신의 문화도, 사회적 조직도 모두 그에 기반하여 발전해 왔다. 지진이 오면 산으로 대피하라는 선조의 가르침을 따라 목숨을 구한 사람들이 많다. 근대화는 어떤 의미에서, 그러한 선조들의 지혜를 무시한 채 과학적인 것에 치우친 사회를 만들고 있다.

이 책을 집필하면서 느낀 것 중 하나는, 일본은 제2차 세계대전이 끝나고 미국식 민주주의를 도입한 후, 제2의 개국이라고도 불리는 서구식 모델의 사회화에 지나치게 영향을 받아왔다는 것이다. 원자력발전소 사고에 대한 보도를

통해서도 알게 되었지만, 일본은 결코 정보가 공개된 사회는 아니었다. 불리한 것은 계속 숨기기만 할 뿐, 누구도 책임을 입 밖으로 내지 않는다. 최근 기업 컴플라이언스도 그렇지만 집행자들은 여전히 중우사상을 기반으로 움직이고 있다. 패전 후 경제와 국방을 모두 미국에 의존한 채 경제와 주가의 움직임에 일희일비하면서 개발이 곧 선ᵇ이라고 여기는 상승지향을 모토로 삼아 자원 수입을 계속 확대해 온 일본은, 어떤 면에서는 파괴와 재생을 반복하면서 위험을 회피해 온 것이다. 문화적 균형이 미묘하게 결여되어 있음은 물론이다.

종전 후의 일본을 이끌어 온 제조업이 막다른 곳에 다다른 것처럼 보이기도, 그렇지 않은 것 같기도 한 지금이야말로, 일본 특유의 문화에 의지하면서 새로운 구조와 프레임을 재구축해 나가야만 하는 시기이다. 메이지유신 시기에 그러했던 것처럼, 글로벌과 로컬을 섞어서 일본만이 할 수 있는 방법을 재확인할 필요가 있다. 본래 디자인은 그것을 실제 형태로 보여주는 큰 책무를 갖고 있다.

디자인은 생존을 위한 식량은 아닐지도 모른다. 그러나 살기 위한 기쁨에는 기여한다. 디자인은 또한 장사의 도구여서는 안 된다. 옛것을 오늘날에 되살리고, 미지의 것을 형태로 만들어내서 보여주는 일이다. 디자인은 이제서야 겨우 이 정도 단계까지 인식되기에 이르렀다.

나는 이 책에서 오늘날까지의 현대 일본 디자인의 흐름을 돌아보면서, 다른 책들과는 다소 다른 세 가지 시점을 중시했다.

하나는, 모든 것을 망라하려고 하지 않은 것이다. 일본 디자인 운동과 디자이너들이 만들어낸 것 중에서 다음 세대를 위해 중요하다고 생각되는 것만 골라냈다. 따라서 통상 들어갈 만한 사상이나 인물이더라도 서술하지 않은 것도 있다. 다만 2010년까지의 디자인 통사는 처음으로 시도된 것이다.

두 번째는, 될 수 있는 한 많은 장르를 아우른 것이다. 각 분야별 전문 디자

인사의 서적은 이미 존재한다. 그렇기 때문에 이 책은 될 수 있는 대로 시대 별로 인접 분야와의 관련성이 보이도록 구성하였다.

그리고 세 번째는 내 체험을 살린 것이다. 나 자신이 디자이너이기 때문에, 다행히도 현대 일본 디자인의 여러 분야와 관계를 맺고 교류해 온 실제 경험 을 갖고 있다. 살아있는 목소리가 귀중하다고 한다면, 이렇게 기록해 두는 것 은 의미 있는 작업일 것이라 생각했다.

패전 후 불타버린 황야에 선 일본인들은 무엇을 느꼈을까? 이번 대지진으 로 집과 직장, 친지들을 잃은 사람들은 산처럼 쌓인 잔해를 보고 어떤 생각을 했을까? 재건이란 과연 무엇일까? 사람들이 살아가는 힘의 근원은 무엇이며, 사람들의 인연이란 무엇일까? 전쟁과 대지진이라는 두 가지 큰 재앙 사이에 놓인 현재까지의 시간 속에서 많은 사람이 고생하면서 걸어온 길에는, 단순 히 한 마디로 압축할 수 없는 노력과 실패가 있었다. 매일매일의 노력이 축적 되어 이뤄진 성공도 있었다. 그러한 과정에서 일본인이 잃었던 것은 무엇이 며, 얻었던 것은 무엇일까? 디자인은 어떠한 운동을 펼쳐왔고, 디자이너는 세 상과 어떻게 싸워왔던 걸까? 우선 전쟁으로 황폐해진 땅 위에서 다가올 미래 를 향해 서 있던 디자이너들의 이야기부터 시작하고 싶다.

2011년 4월 20일 아뜰리에에서
우치다 시게루

차례

현대디자인의 출발
1950년대

미군 점령기

아이러니하게도 패전 후의 일본은 명랑했다. 말 그대로 태풍이 한번 지나간 뒤였다.

집도 식량도 없는 비참한 생활이었지만, 전쟁이 끝나고 억압받았던 사회로부터 해방된 자체가 그 무엇보다도 정말로 행복했던 것이다. 지금 내 손에는 하야시 다다히코林忠彦의 유명한 사진집 『가스토리* 시대』가 놓여있다. 사진 속 사람들은 어딘가 눈을 반짝이고 있다. 시나가와역을 다시 짓고 있는 군인의 얼굴, 암시장의 사람들, 우에노역의 부랑아, 화재터에 판자로 대충 만든 술집의 여성. 어떤 사진을 보아도, 거기에는 비굴한 표정은 전혀 없이 열심히 살아가고 있는 인상뿐이다. 사람은 어쩔 수 없는 비참한 상황을 맞았을 때 진짜 모습이 나오게 된다.

이러한 때에 화재터의 거리에 밝게 울려 퍼진 것이 나미키 미치코並木路子의 〈사과의 노래〉였다.

이 노래의 밝은 멜로디가 피폐해진 사람들의 마음을 얼마나 따뜻하게 했을지는 이루 다 헤아릴 수 없다.

* 종전 후 일본에서 많이 마시던 조악한 질의 막소주.

빨간 사과에 입술을 대고

아무 말 없이 보고 있지. 파란 하늘을

사과는 아무런 말도 하지 않지만

사과의 기분은 잘 알 수 있어

사과 귀염둥이, 귀염둥이 사과

〈사과의 노래〉에 나오는 빨간 사과는 어쩌면 피폐해진 일본인 모두를 의미하는 것이 아니었을까? 패전의 혼란 속에서 어찌 할 수 없는 생활을 앞에 두고도 누구를 원망하거나 포기하지 않고 '어쩔 수 없지' 하고 느낀 것이 일본인 대부분의 정서였던 건 아닐까?

다이쇼기에 태어난 민속학자 다케다 조슈竹田聽洲는 일찍이 일본인의 성격을 결정하고 있는 것은 자연재해라고 말했다. 일상적으로 만나게 되는 태풍, 지진 등은 누구의 탓도 아니다. 그것은 어쩔 수 없는 것이다. 그렇게 생각하면 많은 국민들에게는 이 전쟁마저도 자신이 무언가를 한 것이 아니라 자신의 손이 닿을 수 없는 곳에서 시작된 것이기 때문에, 자연재해라고 생각하는 편이 이해하기 쉬웠다.

〈사과의 노래〉는 포기하지 않는 무언가를 노래하고 있다. 이 곡의 인기는 사토 하치로サトウハチロー의 가사 덕이라 할 수 있을 것이다.

1950년쇼와 25년부터 1955년쇼와 30년까지는 한국에서 6·25전쟁이 발발하고 일본이 패전 후 최대의 호황기인 진무神武경기를 맞게 되는 매우 혼란스러운 시기였다.

6·25전쟁은 그 이후에도 오늘날까지 일본과 미국의 군사관계와 그것을 둘러싼 정치 방식을 지속시키는 요인이 되고 있다.

이 시기는 세계적으로 보아도 냉전의 시작이었다. 소련을 중심으로 한 공

산주의 세력과 미국을 중심으로 한 자유주의 세력이 대치하였다. 당시 소련은 독일, 폴란드, 체코슬로바키아, 헝가리, 루마니아 등에 독재정권을 탄생시켜, 발트해부터 아드리아해에 이르는 동유럽을 세력하에 두고 유럽을 일직선으로 분단하는 '철의 장막'을 쳤다. 동서의 대립은 점점 심각한 상황을 가져왔다. 유럽 주요 국가는 전쟁 피해로 인해 경제가 파탄 직전이었다. 세계대전에 의한 피해가 크지 않았던 미국은 동서냉전을 의식하고 유럽 부흥원조구상인 '마샬 플랜'을 발표했다. 그것은 동구권을 포함한 전유럽을 대상으로 했지만, 소련의 영향하에 있던 동구권 국가들은 이를 거부하였기 때문에 마샬 플랜 자체가 동서관계를 더욱 심각하게 만들었다.

한국에서는 1948년, 북쪽을 점령하고 있던 소련의 후원으로 김일성이 조선민주주의인민공화국을 세웠고, 연합군이 진주하고 있던 남쪽에서는 이승만이 대통령으로 취임하여 대한민국이 되었다. 1949년 중국에서는 마오쩌둥이 이끄는 공산당이 미국의 원조를 받고 있던 장제스의 국민당을 타이완으로 쫓아내고 중화인민공화국을 세웠다. 1950년에 발발한 6·25전쟁은 동서진영의 대리전쟁에 불과하였다. 일본의 입장에서 보면 6·25전쟁은 경찰예비대, 보안대, 그리고 오늘날의 자위대와 방위성으로 발전하게 된 군대 재정비의 출발점이기도 했다.

이러한 긴박한 사태는 미국이 일본점령정책을 변경할 수밖에 없게 만들었다. 미국은 일본의 지리적 위치의 중요성을 재확인하고, 일본을 단순한 점령국에서 '극동의 반공 한계선'으로 재위치시켰다. 즉 필리핀, 타이완, 류큐열도, 일본, 알류산, 그리고 알래스카에 이르는 방위라인의 중심에 일본을 끼워 넣은 것이다.

미국은 일본의 국력을 키워 '경제력을 가진 자립한 국가'로 성장시키기 위해 여러 가지 전략을 생각했다. 먼저 공업을 중심으로 한 경제재건을 위한 원

조를 행하고, 단일 환율을 설정하여 일본의 무역을 촉진시키는 한편, 인플레이션을 억제했다. 또한 노동운동의 격화를 억누르기 위한 정책을 추진했는데, 이것은 나중에 공산당 탄압, 당원과 지지자를 공직이나 기업에서 추방하는 레드 퍼지red purge로 발전한다.

1951년 9월, 샌프란시스코 강화조약이 체결되고, 동시에 미일안보조약The U.S.-Japan Security Treaty이 체결되었다. 이 두 조약은 일본에게는 만족스러운 것이 아니었다. 일본은 전면강화, 즉 일본과 미국 사이에서 일어난 전쟁에 관여했던 모든 국가와의 강화를 바랐지만, 미국은 일본을 서측 진영에 두기 위해 강화 체결을 서둘렀다. 중국은 초대되지 않았고, 소련이 중국의 참가를 주장하며 거부하자, 체코슬로바키아와 폴란드도 반대했다. 그 결과, 미국은 단독강화를 강행했다.

이 배경에는 '미국의 극동아시아 반공 방어벽'이 있었다. 미국이 일본을 지켜준다는 미명하에, 요시다 시게루吉田茂 수상은 군사기지를 제공했다. 무상으로 토지와 시설을 미군에게 제공하고, 관세, 입항, 착륙료, 수수료 등을 면제하며 미군, 군속과 그 가족에 대한 형사재판권 등의 특권을 미군에 부여하고, 일본이 방위분담금을 부담한다는 내용이었다. 미일안보조약은 말 그대로 불평등조약이었다. 일본은 강화조약발효로 인해 독립을 이루었지만, 국민의 환성 소리는 들리지 않았다.

한편, 6·25전쟁은 일본에 특수한 호황을 가져다주었다. 말하자면 철강산업과 섬유산업의 호경기였다. 우선, 유엔군이 전쟁에 필요한 대량의 물자를 일본에서 조달하고자 했기 때문이었다. 전쟁에 필요한 물자는 옷감, 마직 포대, 면포 등의 섬유류, 철사, 트럭, 기관차 등 철강 관련 자재, 더 나아가 병사들이 쓸 일용품 등에 이르렀다. 게다가 무기, 함선 등의 수리 등도 수주하였기 때문에 일본의 거의 모든 제조업이 다시 숨을 쉴 수 있게 되었다. 또한 미군

병사들은 일본에서 휴가를 보냈다. 미군 병사들이 일본에 체재하면서 일상용품과 음식, 관광에 소비한 지출은 막대한 금액에 이르렀다. 이 특수경기는 수출 총액 무려 60%를 넘는 액수에 달했고, 일본은 무역흑자를 기록할 수 있었다. 이것은 곧 다가올 고도성장의 기초가 되었다.

주일미군의 디자인

디펜던트 하우스

지금까지 일본 디자인사에서는 거의 언급되지 않았지만, 패전 후 GHQ미군총사령부의 명령에 따라 건설됐던 주일미군의 가족주택 '디펜던트 하우스DH'와 부속 가구, 집기, 전자기기의 조달계획이 그 이후의 일본 산업과 생활양식에 미친 영향은 매우 크다. 고이즈미 가즈코小泉和子, 다카야부 아키라高藪昭, 우치다 세이조内田青蔵가 공동 집필한『점령군주택의 기록占領軍住宅の記録』상·하권에 상세히 서술되어 있으므로, 이 책을 참고로 '디펜던트 하우스'가 미친 역할과 영향에 대해서 생각해보고자 한다.

이 프로젝트는 일본인에게 있어서 새로운 생활양식의 수용이자, 현대 디자인을 둘러싼 산업계에 대한 큰 지침이기도 했다.

일본문화는 원래 외래문화와의 공생을 통해 만들어져 왔다. 수많은 외래문화를 수용하여 그것을 일본의 풍토, 일본인의 성격에 천천히 적응시켜왔다. 그 시작은 하쿠호白鳳, 나라奈良 시대에 전래된 불교 등과 같은 대륙문화로, 그 눈부신 아름다움은 일본문화에 많은 영향을 미쳤다. 그런데 본래 대륙문화는 토방식 문화, 즉, 의자와 테이블의 문화였다. 유입 당초에는 일본도 그러한 양식을 받아들였지만, 결국 익숙해지지 못하고 좌식 생활 즉, 깔개를 깔고 바닥

에 앉아서 생활하는 양식으로 바뀌어 갔다. 그렇게 천천히 시간이 흘러 점점 일본문화와 섞이게 되었다.

200년 정도에 걸쳐 좌식 양식이 완전히 일본화된 가마쿠라鎌倉 시대에는, 새롭게 이입된 대륙문화인 '선종문화'가 등장한다. 이 매력적인 문화 또한 원래는 토방식 문화였지만, 무로마치室町 시대에는 완전히 일본화된다. 일본화란 곧, 마루를 깐 뒤 구두를 벗고 마루에 앉는 좌식 생활문화로 변경된 것이기도 하다. '일본화'는 메이지 시대까지 계속되는데, 메이지 정부는 서구열강에 대항하기 위해 '근대화와 서구화'를 정책으로 삼았다. 근대화는 그 당시 세계의 조류이기도 했다.

서구화는 또다시 의자와 테이블의 생활을 가지고 왔다. 메이지 정부는 관공서, 학교, 군대, 회사 등을 의자와 테이블, 신발을 신는 양식으로 바꿔갔다. 그러나 일반 가정생활에서는 그렇게 할 수 없었다. 일본인은 아직도 신발을 벗고 앉아서 생활하는 것을 좋아한다. 물론 서구화를 지도하는 입장에 서 있던 정부 관료들이나 귀족들도 가정생활에서는 신을 벗고 바닥에 앉아서 생활했다.

서구화로 인해 많은 서양식 건물이 지어졌다. 그 대표적인 것이 조사이어 콘돌Josiah Conder이 설계한 미쓰비시 재벌가의 별장 가이토카쿠開東閣였다. 이 서양식 건축은 뒤쪽에 일본식 가옥이 덧붙여 있다. 즉, 낮의 공무는 양관에서 신발을 신은 채로 하고, 가정에서는 신발을 벗고 바닥에 앉아서 지냈던 것이다. 메이지 시기에 지어진 많은 서양식 건물에는 반드시 일본가옥이 병설되었고, 그 둘을 합친 것이 곧 서양식 건물인 셈이었다. 한편 백화점에서 전부 신발을 신고 다니게 된 것은 1924년, 긴자 마쓰자카야松坂屋가 효시이다.

그러한 '이중구조'의 생활문화에 주일미군의 가족주택 '디펜던트 하우스DH'라는 외래문화가 등장함으로써 다시 한번 서구화의 흐름이 일어났다. 서양, 특히 미국 생활문화의 습득이 계획적으로 이루어진 것이다. 일본의 디자인계

와 산업계는 일찍이 이 정도로 많은 미국식 주택과 그에 부속하는 가구와 집기를 제작한 적이 없었다. 무엇보다 단순히 제작에 머무르지 않고 생활의 실태를 눈으로 실제 확인했다는 점이 중요하다. '디펜던트 하우스' 2만 호를 지었고, 거기에 들어가는 의자, 테이블, 조명기구 등의 가구 약 3천 종 95만 점을 제작했다. 그뿐 아니라 '생활용품' 즉, 주방용품, 식탁용품, 세탁용구, 청소용구 그리고 커튼, 카페트 등의 인테리어 패브릭, 모포, 타월 등의 침구류, 욕실용 섬유제품. 거기에 냉장고, 세탁기, 청소기, 가스기기 등과 같은 '가전제품'을 제작하면서 디자이너와 제조업자들은 앞으로 태어날 일본인 생활의 원형을 이 디펜던트 하우스 계획을 통해 체험하게 되었다.

1945년 10월, GHQ는 일본정부에게 점령군 가족용 주택을 건설하라고 지시했다. 건설지는 도쿄, 요코하마를 중심으로 전국 각지, 홋카이도에서 규슈에 이르기까지 22곳에 이르렀다. 점령군 가족주택의 건설은 계획지 내의 도시 계획으로 다루어졌고, 독립주택, 공공시설, 외구, 설비 등으로 분류하여 계획이 진행되어갔다. 건설기한은 1947년 3월로 정했다. GHQ는 '디펜던트 하우스'의 모든 추진, 계획, 건설, 조달을 '디자인 브랜치'에서 행했다.

그 내용은 '군인 가족을 위한 주택', '생활에 필요한 가구, 집기, 비품의 조달', '숙사용 주택, 아파트의 접수'와 '조달 및 개조'의 계획과 추진이다.

숙사는 장관용, 사관용, 병대용으로 나뉘는데, 장관용은 설비와 가구가 포함된 호텔, 아파트가 약 150명분, 사관용은 호텔 혹은 숙사가 5,250명분여자 사관 350명분, 일반사병은 병사 혹은 숙사 22,000명여자 1,250명 분이 필요했다. 장관용으로 즉시 접수된 곳은 데이코쿠帝国호텔, 다이이치第一호텔, 구 마에다 도시나리前田利為 저택, 구 이와사키 히사야岩崎久弥 저택을 비롯한 서양식 건축과 고급주택이었다. 그리고 아파트 중에서는 윌리엄 머렐 보리스William Merrell Vories가 설계한 분카文化아파트오차노미즈, 노노미야野々宮아파트, 호텔 형식으로 개조한

산카이도三會堂아파트, 만테쓰滿鉄아파트, 만페이萬平아파트, 산노山王아파트 등이 접수되었다.

디자인 브랜치는 '건설 부문', '가구 부문', '집기 부문'으로 구성됐다. 건설 부문은 우선 '디펜던트 하우스'를 도쿄 내에 4곳, 요코하마에 3곳, 그 외 가나가와현의 자마座間, 요코스카의 나가이長井에 각각 건설하기로 했다.

주택계획, 학교, 유치원, 진료소, 예배당과 같은 공공시설, 슈퍼마켓, 레스토랑, 술집 등의 요식업 시설, 볼링장, 극장 등 오락시설 등, 각각의 지역마다 구성은 달랐지만, 어쨌든 마을로서 기능을 다 할 수 있도록 전체 배치가 계획됐다. 그리고 도로, 자동차 정비소, 주유소, 상하수도, 조경 등과 같은 인프라까지 조성되는 등, 사실상 작은 도시계획이었던 셈이다.

요코하마에는 미국 학교와 경기장까지 지어졌다. 어렸을 때를 떠올려보면,

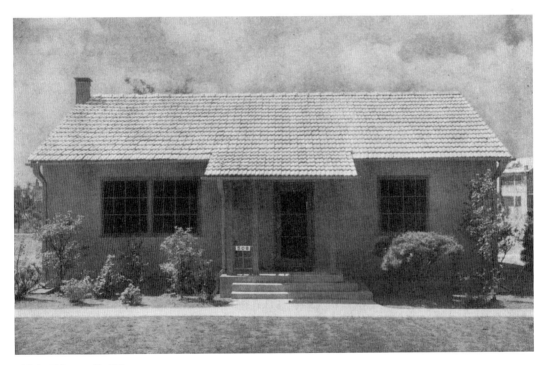

디펜던트 하우스 A-2형 : 외관

마을의 곳곳에 철조망이 쳐져 있었던 기억이 난다. 도로를 경계로, 철조망 안쪽의 생활과 도로 맞은편 쪽의 세계는 과장해서 말하면 그야말로 천국과 지옥이었다.

디펜던트 하우스의 전체 계획을 보고 1854년의 '미일화친조약'에 의해 개항됐던 요코하마의 모습을 떠올리는 것은 나만이 아닐 것이다.

요코하마는 1859년에 일본 최초의 무역항으로 개항하여 정부, 법률, 통상관계의 오피스에서 일하는 사람들, 무역상인, 그들의 가족, 또 그들을 위해 일하는 사람들에 이르기까지 많은 외국인이 살게 됐다. 그들이 맨 처음 했던 것은 자신들이 살 거주지의 정비였는데, 자국에서의 생활문화를 그대로 재현하려고 했던 것이다.

미국은 미일화친조약을 통해 그러한 거류지의 도시 기반이 되는 도로, 상하수도, 서양식 공원, 가스등 등의 설치를 당시의 막부, 그리고 메이지정부에 요구했다. 인프라는 외국의 기술과 일본의 자금으로 만들어졌다. 조약에 의해 항구 주변, 업무 구역에는 오피스, 호텔, 클럽, 병원 등이 일본 측의 자금으로 세워졌고, 야마테山手에 조성된 주거 지구에는 주택, 학교, 교회, 극장, 클럽, 경마장, 기지 등 외국인들의 생활에 필요한 시설들이 그들의 자금으로 건설되었고 그들의 자산이 되었다.

디펜던트 하우스 건설 부문의 스탭을 보면, 미국 측에서는 D.G.허몬드 대령, H. S. 클로제 소령을 대표로 했고, 일본 측에서는 하버드대학 대학원 출신의 시무라 후토시志村太士, 하버드 대학을 졸업한 마쓰모토 간松本巖, 소네 주조曾根中条 건축사무소, 구메久米 건축사무소 출신의 아미도 다케오網戸武夫, 니시하라 위생공업소의 니시하라 슈조西原修三 등을 중심으로 일본건축통제조합의 협력을 통해 약 60명의 엔지니어, 제도공이 스탭으로 참여했다.

DH계획의 초기 난제는 전쟁으로 인한 자재 부족과 공업생산의 중단이었

다. 사용할 수 있는 건축 재료는 일본에 남은 군수용 자재와 필리핀, 오키나와에서 이송된 미국 자재의 재고뿐이었다. 이를 위해 계획 단계에서부터 전체 자재를 절약하는 검소한 건축을 목표로 했다.

설계는 일본의 건축공법을 채용했고, 미국인의 가족과 주민을 위한 플랜을 조합하여 약 120종의 평면도를 만들었다.

1950년 10월의 조사에 의하면, 도쿄 주변에는 3,396호의 가족주택이 건설되었는데, 그랜드 하이츠 262호, 워싱턴 하이츠 826호, 다치카와 410호, 요코하마 405호, 제퍼슨 하이츠 70호, 링컨센터 50호, 이루마가와 339호였다.

한편 GHQ는 1946년 3월에 가구류, 집기류, 설비류를 제작하라고 지령을 내렸다.

가구 부문은 미국식 가정생활을 위해서 절대로 빠질 수 없는 것이었다. 상공성 공예지도소가 가구와 집기류의 제작, 생산, 관리를 담당하게 되었다.

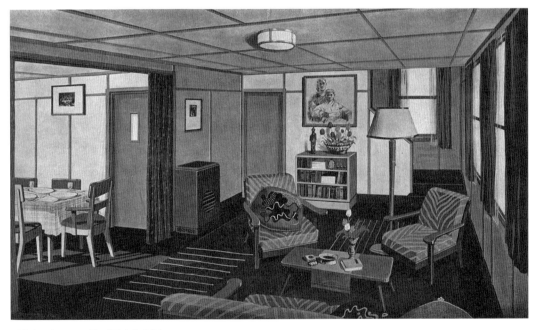

디펜던트 하우스 A-2형 : 거실과 다이닝룸

공예지도소는 1928년 센다이에 창설된 국립 디자인 연구기관이다. 구니이 기타로国井喜太郎를 소장으로, 도요구치 갓페이豊口克平, 겐모치 이사무剣持勇 등을 중심으로 '공업의 공예화디자인화', '공예디자인의 공업화', '공예 생산디자인 생산에 대한 과학, 기술의 응용' 등의 연구를 진행하고 있었다. 공예지도소의 DH가구 계획 참가는 전쟁 전과 전쟁을 수행하는 동안 축적된 능력과 그 조직을 생각하면 최적이라 할 수 있다.

DH가구 설계의 미국 측 책임자는 H.S.클로제 소령, 일본 측은 공예지도소의 도요구치 갓페이 기획부장 겸 설계부장이었다. 그러나 실제로 책임을 진 사람은 가네코 도쿠지로金子徳次郎였다. 가네코는 도쿄미술학교에 입학하기 전 1년 반 정도 미국의 대학에서 지낸 경험이 있기 때문에, 그의 영어 실력이 디자인 브랜치 측과의 의견 절충에 크게 도움이 됐다고 술회하고 있다. 그는 아키오카 요시오秋岡芳夫와 함께 아이디어 스케치에도 참여했다.

DH가구의 일본인 스탭은 전부 설계 9명, 공작 3명이었다. 설계는 우선 클로제 소령으로부터 스펙의 설명을 듣고 러프 스케치로 옮긴 뒤, 10분의 1 설계도를 작성하여 클로제 소령에게 보여주고 어드바이스를 받는 순서로 진행되었다. 다시 부분별로 실제 크기의 설계도를 작성하여 사인을 받으면 정식 승인이다. 그리고 샘플 제작. 샘플 검사, 승인, 정식도면 작성, 공작도면 작성이라는 프로세스로 진행되었다.

3월에 발주되어 5월 중순까지 겨우 2개월 반이라는 시간 동안 엄청난 속도로 약 30품목의 생산발주도를 만들어 냈다. 애초에 DH가구의 내용을 이해하는 것은 일본인에게 곤란한 것이기도 했다. 요구된 30종 중에는 본 적도 들은 적도 없는 가구가 있었고, 도대체 어떻게 사용하는지 상상조차 할 수 없는 것도 있었다. 무엇보다도 혼란스러운 것은 이름이었다고 한다.

종목을 자세히 살펴보면 장의자, 허리의자, 티테이블, 사이드 테이블, 전화

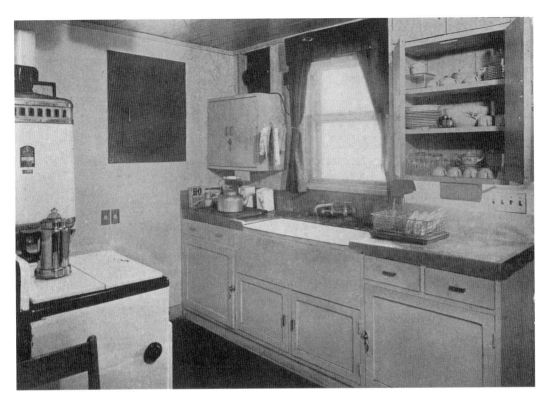

디펜던트 하우스 A-2형 : 부엌

대, 전화용 스툴, 라이팅 데스크, 데스크 체어, 책장, 매거진 랙, 스탠드형 재떨이, 식기장, 다이닝 테이블, 다이닝 암체어, 다이닝 체어, 곡목bentwood 다이닝 암체어, 곡목 다이닝 체어, 1인용과 2인용 침대, 나이트 테이블, 옷장, 드레싱 테이블, 드레싱 스툴, 유아용 침대, 유아용 장난감장, 다리미판, 조리대, 조리대스툴, 카드놀이용 테이블, 카드놀이용 접이식 의자 등이다.

집기 부문은 DH용 집기와 가전제품으로 구성되었다. 주방용품과 식탁용품 일부를 살펴보자면, 스튜 냄비, 과자용 철판, 빵을 넣는 함, 치즈 강판, 반죽기, 냉동용 유리용기, 빵 칼, 식기세척기, 고기용기, 티 컵, 크리머, 침실용 주전자, 식탁용기 세트, 수프 스푼, 아이스크림 스푼, 포크, 나이프 등, 매우 다양한 생활용품으로 약 120종에 이르렀다. 1947년 3월까지 DH 2만 가구분을

납품하도록 지시되었지만 도중에 계획이 변경되어 56퍼센트를 납품한 것으로 충분했다.

가전제품의 경우, 냉장고, 히터, 가스레인지 등 미국에서 만들어진 제품을 보여주거나 설계와 사양에 대한 상세한 지시가 내려왔다.

상공성이 제조업체를 선정하고 견본을 제작하게 하여 총사령부의 수품부에 제출하여 승인을 받은 후, 그 설계와 사양이 결정되면 조달요구서를 작성하는 순서였다. 상공성은 견본을 제작한 제조업체를 제1후보로 선정하고, 각종 지시사항과 필요한 재료의 배급할당을 담당했다.

이렇게 생산, 납품된 가전제품은 냉장고, 다리미, 청소기, 선풍기, 세탁기, 가스레인지 등 여러 종류에 달했다.

이같이 일본의 디자인계로서는 DH주택과 그 가구, 집기의 설계의 디자인

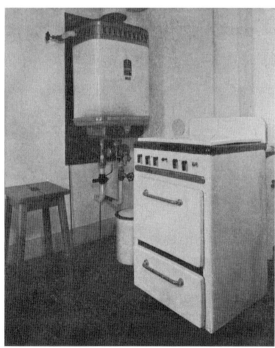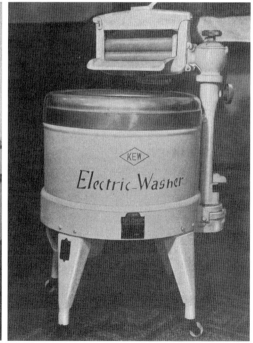

디펜던트 하우스 A-2형 : 가스레인지(왼쪽), 세탁기(오른쪽)

을 통해 미국의 실제 생활을 알게 된 셈이다. 이는 이후의 설계를 위한 올바른 기본지식이 되었다. 그리고 그것은 간접적이기는 하지만 일본이 그 후의 생활 스타일을 변경하는 데 영향을 미친 한편, '아메리칸 웨이 오브 라이프'로 불리며 일본인들이 동경했던 생활 스타일을 제시했다.

1947년에는 '미국생활문화', 1948년에는 '미국으로부터 배우는 생활'미쓰코시 백화점, 그리고 공예지도소가 주최한 '현대 미국의 공예' 등, 미국문화를 소개하는 전시회가 여러 번 개최됐다. 이 시기의 일본은 그야말로 미국문화가 지배했던 것이다. 이사무 노구치Isamu Noguchi / 野口勇, 레이몬드 로위Raymond Loewy 등이 일본을 방문한 것도 이즈음이었다.

1954년, 조금씩 풍족해지기 시작한 일본의 생활에 '3종 신기神器'로 불리는 전자생활 시대가 찾아온다. 세탁기, 냉장고, 청소기. 이 3종의 신기는 디펜던트 하우스와 그와 관련된 생활용품을 체험한 산업계가 일본인의 일상생활에 맞게 제작한 것이었다. 이 당시 산업계가 목표로 삼은 개념이 곧 '아메리칸 웨이 오브 라이프'였던 것이다.

디자인 운동의 여명기

일본 디자인 커미티

일본 디자인 커미티가 일본 디자인에서 큰 역할을 한 것은 부정할 수 없는 사실이다.

일본 디자인 커미티는 1953년 국제 디자인 커미티로 발족했다. 그 후, 여러 이유로 인해 1959년에는 굿디자인 커미티로 이름을 바꿨고, 1963년에 다시 일본 디자인 커미티로 이름을 바꿔 현재에 이르고 있다.

일본 디자인 커미티는 오늘날 일본 디자인의 기초를 만든 단체였다. '디자인의 사회적 역할', '디자인과 생활', '산업과 디자인' 등, 일본 디자인 커미티의 사상은 오늘날까지 사라지지 않고 전시회와 참가한 디자이너들의 작품, 출판물 등을 통해 일본 디자인의 방향성을 만들고 있다.

1953년, 밀라노 트리엔날레 당국에서 일본 외무성 측에 제10회 트리엔날레 공식 초대장을 보낸 것이 디자인 커미티 발족의 출발점이 되었다. 평론가인 가쓰미 마사루勝見勝는 당시 상황을 돌아보며 이렇게 말했다.

> 어느 날, 겐모치 이사무로부터 전화가 왔다. 밀라노 트리엔날레 당국에서 외무성으로 제10회 밀라노 트리엔날레 공식참가 초대장이 와 있는데, 이대로 내버려 두면 아무것도 진행되지 않을까 걱정이 된다는 것이다. 그 당시 겐모치는 산업공예시험소의 의장意匠부장이었고, 나는 기관지『공예뉴스工芸ニュース』의 편집고문이었다. 겐모치가 통상성이 아닌 다른 부서의 일에 나서게 되면 외무성과 같이 일할 때 껄끄러운 면도 있기 때문에 좀 더 자유로운 입장에 있던 내가 그 일을 담당하기로 했다.

그 후, 트리엔날레에 참가하는 문제는 국제무역진흥회를 중심으로 초기 집

행 멤버가 참가하는 위원회를 만들어 검토하게 되었고, 외무성 정보문화부와 통산성 국제무역진흥회의 간부가 위원회에 출석했다. 먼저 집행 멤버가 외무성, 통상성 고위 관료에게 밀라노 트리엔날레 참가 의의를 설명했다. 그러나 당시의 외무성에는 국제문화교류에 할당된 예산이 거의 없었고, 또한 통산성에서는 유럽이 국제무역진흥회의 담당지역이 아니기 때문에 참가비용을 낼 수 없다는 입장이었다.

참가 멤버들은 그다음 해의 트리엔날레 전시에 참가하는 것은 어렵더라도, 이대로 끝내버리면 수년 후에도 똑같은 문제가 반복될 것이므로 국제무역진흥회와는 별도로 모임을 지속해 나가기로 합의하고 야나기 소리柳宗理가 총무 역할을 맡기로 하였다. 그 후 이 모임은 참가자가 돌아가며 자택을 제공하는 식으로 진행되었다. 세이케 기요시清家清, 가메쿠라 유사쿠龜倉雄策, 오카모토 다로岡本太郎, 요시자카 다카마사吉隆正, 사카쿠라 준조坂倉準三 등의 집에서 모임이 열렸다.

발족 당시에는, 건축에서 단게 겐조段下健三, 세이케 기요시, 요시자카 다카마사, 인더스트리얼 디자인에서 야나기 소리, 인테리어 디자인에서 겐모치 이사무, 와타나베 리키渡辺力, 그래픽디자인에서 가메쿠라 유사쿠, 사진에서 이시모토 야스히로石元泰博, 회화에서 오카모토 다로, 평론에서 다키구치 슈조瀧口修三, 하마구치 류이치浜口隆一, 가쓰미 마사루가 참가하였다. 그 외에 고문으로 사카쿠라 준조, 마에카와 구니오前川國男, 샬롯 페리앙Charlotte Perriand이 참가했다.

이들 멤버는 당시 일본을 대표하는 건축가와 디자이너들로, 각자 주장이 강해서 모임도 매우 격렬했다고 가쓰미가 당시를 회상했다. 어찌됐든 이 모임이 주장하는 바는 다음과 같이 일본 디자인 커미티의 매니페스토로 정리되었다.

미술과 디자인과 건축은 좋은 시대의 좋은 형식을 좇는 인간활동의 서로 분리할 수 없는 구성요소이다. 이는 때때로 독립한 문화영역이나 서로 대립하는 활동으로 보이기 쉽지만, 전문성과 문화는 인류문명의 종합적인 진보를 전제로 할 때에만 시인된다. 우리들은 서로의 몰이해, 선입관, 전문가 없는 독단을 배척한다. 건축가와 디자이너와 미술가는 범지구적인 규모에서의 인류문화를 위해 협력을 계속해나가야 할 필요성을 다시 한번 확인한다.

모더니즘이 건전한 형태로 살아있다고 느껴지는 선언문이다. 이른바 지역과 민족의 고유성을 넘어, 전인류적 문화를 만들어내고 싶다는 유토피아적인 선언이었다.

한편, 1919년 4월 발표됐던 그 유명한 바우하우스 선언은 다음과 같다.

우리는 공예가와 예술가 사이에서 높은 장벽을 세워 계층을 분리하는 차별 없이 공예의 새로운 미래를 세울 것이다! 우리는 힘을 합쳐 건축, 조각, 회화 모두가 하나의 형태로 되도록 새로운 미래의 건축을, 장래 수백만의 공예가의 손에서 탄생시키고 하늘에 올려, 미래의 신앙 결정체인 심볼이 되도록 새로운 건축을 원하고, 생각해내고, 만들어낼 것이다.

이 선언문에는 제1차 세계대전 종료 후 새로운 정치사회를 만들어내고자 했던, 기쁨이 가득했던 시대의 건축, 디자인, 예술분야의 입장이 표현되어 있다. 모든 장르의 융합이 나타나 있기는 하지만, 아직 인간 및 인간생활에 대한 언급은 없다. 이 당시의 건축과 디자인은 과학기술을 기반으로 한 생산성과 사회시스템의 혁신성 추구를 향해있었던 것 같다.

이렇게 바우하우스 선언과 비교하면, 일본 디자인 커미티 선언은 장르의

융합에 대해서는 같은 시점에 서 있지만 '범지구적인 규모에서의 인류문화를 위한 협력'을 생각하고 있다는 점이 다르다.

매니페스토에는 다음과 같이 일본 디자인 커미티의 구체적인 활동 목표도 제시되었다.

- 해외 디자인 기구 및 디자인 단체와의 교류
- 국제 디자인 회의 참가
- 국제전 출품
- 굿디자인의 국제교류와 보급
- 굿디자인의 진보에 필요한 전시회, 강연, 회의, 출판, 그 외의 추진과 후원

굿디자인

일본 디자인 커미티의 선언에는 때때로 '굿디자인'이라는 용어가 등장한다. 이 당시 굿디자인 운동은 세계적으로도 고조되고 있었다. 제2차 세계대전이 끝난 후, 영국에서는 곧 각종 디자인센터가 설립됐다. 미국에서는 MoMA^{뉴욕}근대미술관, 시카고의 머천다이즈 아트를 중심으로 한 굿디자인 보급, 굿디자인 쇼 등이 개최됐다. 북유럽에서도 신속하게 모던 공예의 움직임이 일었다. 북유럽은 이미 일본이 초대됐던 전년도의 밀라노 트리엔날레에서 북유럽디자인을 발표하여 국제적으로 높이 평가받고 있었다.

굿디자인 운동의 출발에 대해 당시 가쓰미는 러스킨과 모리스의 미술 공예운동을 꼽으면서, "'굿 테이스트'라는 개념과 언어가 배경에 있었던 것이 아닐까. 북유럽의 슬레이트 운동 '굿 크래프트', 독일공작연맹의 '굿 퀄리티'로 발전하여, 영국 시민운동의 '굿디자인'이라는 용어로 연결된다"라고 서술하고 있다. 거기에는 20세기의 디자인 운동, 휴머니즘이 내재되어 있다.

그러면, 굿디자인이란 무엇인가. 하마구치 류이치는 "일상생활에 사용하기 위한 기능적이고 아름다운 기구라고 생각해왔다"고 당시의 상황을 설명한다. 세이케 기요시는 "굿디자인이란, 목적에 충실한 기능을 지니고, 사용하기 쉽고, 낭비가 없는 것을 말한다"라며 당시 굿디자인에 대한 일반적인 정의와 이미지를 말하고 있지만, 확실하게 와닿지는 않는다. 그는 그다지 명확한 정의를 내리지 않은 채, "낭비가 없는 것이라고 한다면, 무엇이 낭비이고, 무엇이 유용한 것인가"라는 질문을 스스로 던지고 있다. 장자의 말을 인용하면서, "人皆知有用之用而莫知無用之用也[사람들은 모두 유용有用의 용用만 알 뿐, 무용無用의 용用은 모른다]. 즉, 낭비로 보인다 하더라도, 유용한 부분도 있다"라고 서술했다. 또한, "쓸데없는 것에는 유해한 것도 무해한 것도 있다"라고 언급하여, 개인적인 추억, 사람에게 피해를 주지 않는 낭비는 무해한 것으로 규정하고, 이 시기부터 눈에 띄기 시작한 도시환경에서의 낭비는 남에게 민폐를 끼치는 유해한 것이라고 경계하고 있다.

어느 쪽이든 '낭비'를 둘러싼 논의는 계속해서 큰 문제가 되었고, 도시환경, 지구환경론으로도 이어지며 현재에 이르고 있다.

무지無地에 대한 논쟁

그러한 우려는 논쟁으로 이어졌다. 디자인 커미티는 1957년, 긴자 마쓰야 백화점에 '굿디자인 코너'라는 공간을 마련하고 멤버들이 선정한 굿디자인 상품을 전시, 판매하게 되었다.

굿디자인 코너의 개설은 하마구치 류이치가 1950년경, MoMA 내의 굿디자인 전시판매 코너를 보고, 이러한 공간이 일본에도 있으면 좋겠다고 생각한 것이 계기였다고 한다. 그즈음 일본에도 굿디자인에 해당하는 제품이 조금씩 나오게 됐다. 그것들은 잡지 등에 소개되어 인기를 끌었지만, 한 장소에

서 구입할 수는 없었다. 그래서 하마구치가 당시 마쓰야 백화점의 전무였던 사이토 시즈오斎藤鎮雄에게 상담하여 실현된 것이 굿디자인 코너였다. 굿디자인 코너는 당시의 진보적 지식인, 디자인 마니아, 새로운 생활스타일을 희망하던 사람들에게 좋은 평가를 받았다.

그러한 상황을 두고 시사만화가 곤도 히데조近藤日出造가 『요미우리신문』1958년 1월 13일 석간을 통해 디자인 커미티에 대해 논쟁을 붙였다. 커미티의 컬렉션에 대해 '무지*는 과연 스마트한가'라는 의문을 던진 것이다.

곤도는 디자인 코너에 모아 놓은 상품, 특히 도자기류가 흰색의 무지 일변도였던 것에서 "어느 정도 스마트하게 보이기는 하지만, 서양 변기와 같은 차가움이 느껴졌다"고 한다. "이런 그릇에 단무지나 채소를 담으면 과연 맛있게 느껴질까"라는 게 그의 요지였다. 커미티 측에서 이 논쟁을 받아들인 것은 겐모치 이사무였다. 겐모치는, "저속한 무늬는 쓸데없는 낭비일 뿐"이라고 응수했다. 당시 생산되던 상품은 조악한 질을 모양이나 색채 등으로 숨긴 경우가 많았다. 겐모치는 그런 싸구려 상업주의에 일종의 경고를 하는 동시에 흰색의 아름다움을 제안했다. 그는, "물건에는 형태와 구조, 그 제작에는 정합성이 있다. 여기에 전시된 것들은 그러한 모든 점이 음미된 것들이다"라며 위트와 역설을 섞은 디자인론으로 회답했다.

지금 돌이켜보아도 속이 시원하고 건강한 논쟁이다. 서로 점잖게 의문을 던졌지만 회답은 직설적이다. 겐모치는 '인간성을 숨김없이 나타낼 것을 요구한다'라는 제목으로 다시 곤도 히데조에게 답하였다.

먼저 겐모치는 디자인의 정의를 내린다. "디자인은 광의로는 '계획'이다." "인더스트리얼 디자인이란 '공업생산을 위한 계획기술'이다. 뿐만 아니라 디

* 아무 무늬나 장식이 없는 단색의 상품

자인은 수공예이든 기계적 수법에 의한 것이든 복수생산이 목적이다. 더욱이 그 아름다움은 특정적인 것이 아니라, 개연성이 풍부한 것이 좋다. 여기서 개연성이란 보통 쓰지 않는 말이지만, 그것은 통속성과 같은 것이 아니라, '그런 면이 있다'는 것을 말한다. 그런 의미에 있어서 '무지'의 것은 모양이 들어간 것보다 사회성이 있다." 또 "재미없는 컬러 영화보다는 흑백 영화 쪽이 훨씬 인간의 상상력을 높여주고 가슴 깊은 감명을 준다"며 디자인을 영화에 비유하였다. 그러나 겐모치는 "장식을 부정하려는 것은 아니다. 훌륭한 문양, 깊이 있는 문양은 존중한다"고 했다. 그리고 마지막에는 두 가지 중요한 이야기를 한다. 곤도의 질문에 대해, "이러한 자유로운 질문은 우리들 디자이너에게 있어서 중요한 것이다. 더욱더 적극적으로 이종교배를 해야 한다. 미술, 문학, 과학, 교육 등 각계와의 교류가 중요하며, 그것은 소비자와의 사이를 줄이는 것이기도 하다"라고 말한다.

또 다른 질문 "단무지를 하얀 접시에 담으면 맛있을까"에 대해서도 경의를 표하고 있다. "이 글의 제목 '인간성을 숨김없이 나타낼 것을 요구한다'는, 인간이 일정하게 고정된 패턴으로 살아가고 있지는 않기 때문에, 사람의 기분이 솔직하게 표현됐다면 그저 그것을 그대로 따르면 된다"는 의미를 담고 있다.

곤도 히데조와의 논쟁은 그 후 디자인이 고민해 나가야 할 문제를 많이 포함하고 있었다. 커미티 멤버들도 각자 생각한 바가 있었을 터이다. 그래서인지 그 이후의 발언에 조금씩 변화가 일어난다. 굿디자인이라고 하는 일견 알기 쉬운 개념에는, 그것을 가지고 생활하는 사람에 대한 성실하고 양질의 이미지가 포함되어있다고 누구나가 느낀다. 전쟁이 끝난 직후의 생활을 감안하면 이해가 되기도 한다. 그러나 그 후의 디자인을 둘러싼 핵심은 '인간의 다양성'이다. 굿디자인이 세계적인 흐름으로 확장되어가는 상황 속에서, 그것

을 가지고 생활하는 사람에 대해서는 대체 어떠한 이미지가 그려지고 있었던 것일까.

영국에서 비롯되어 유럽, 미국으로 확장한 굿디자인은 서구사회의 생활문화가 바탕이 된 것임이 틀림없다. 이는 근대화라는 개념이 '서양 모델'이었던 것과 같은 구조이다. 근대문화란 서양인이 생각하는 인간윤리, 도덕이 바탕에 깔린 것으로, 결코 동양 모델도 아니지만, 이슬람이나 아프리카 모델도 아니다. 거기서부터 더욱이, 근대 디자인이 로컬리티^{지역성}의 배제를 목표로 한 사고의 연장선상에 있었던 것은 아닐까 하는 의문이 떠오른다.

그래픽디자인의 집단화

일본의 그래픽디자인은 역사적으로 봐도 굉장히 높은 수준이다. 1923년, 관동대지진 후 재건사업이 진전되는 상황에서, 새로운 시대를 예감하는 젊은 이들은 신흥예술운동을 시작했다. 신흥예술운동은 '모더니즘'과 '프롤레타리아^{아방가르드}'로 양분된다.

모더니즘은 테크놀로지를 배경으로 한 '기계 시대의 미의식'에 의한 것으로, 건축, 공업디자인, 가구, 생활용품 등 새로운 생활문화를 창조했다. 그래픽디자인의 분야에 있어서도 카메라의 기구적 특성을 활용하면서 구성을 중시한 사진가 나카야마 이와타^{中山岩太}의 작업, 스기우라 히스이^{杉浦非水}의 일본풍 아르데코 포스터 등 다양한 전개를 보였다. 기계 시대의 영향인 새로운 테크놀로지를 기반으로 한 표현양식 '모더니즘'은 점점 그래픽디자인의 사회적 영향력^{전달력}을 고양시켰다.

한편 아방가르드 포스터는 쇼와 시대에 들어서면 근대풍으로 변하게 되는

데, 야나기세 마사무柳瀬正夢가 '혁명인의 미의식'을 기반으로 하여 로드첸코 Alexander Rodchenko의 포토몽타주와 비슷하게 만든 〈한밤중부터 7시까지〉나, 오사카의 가부키 극장인 쇼치쿠좌松竹座의 포스터 시리즈 등이 그 예이다.

'모더니즘'적인 표현은 전쟁기 동안의 그래픽에 큰 영향을 미쳤다. 전쟁색이 한층 더 강해진 1940년 이후에는 네온사인과 광고탑이 금지되고 상업적인 그래픽도 정체기를 맞는다. 그러한 상황에서 그래픽 쪽에서 큰 활약을 한 것은 국가의 대외선전기관으로서의 성격을 띤 그래픽 잡지『NIPPON』과 『FRONT』였다. 이들은 오늘날까지 전쟁에 가담한 그래픽 잡지라는 오명에서 벗어나지 못하고 있지만, 순수하게 그래픽디자인 관점에서만 본다면 매우 빼어난 잡지였다.『NIPPON』은 나토리 요노스케名取洋之助가 설립한 일본공방日本工房 출신의 기무라 이헤이木村伊兵衛, 하라 히로무原弘, 가메쿠라 유사쿠, 고노 다카시河野鷹思, 야마나 아야오山名文夫 등, 지금 보면 매우 쟁쟁한 멤버들에 의해 제작되었다. 그들은 전쟁 후 오랜 기간 일본 그래픽디자인계를 이끈 인물들이다. 한편『FRONT』의 페이지를 상하로 분할한 원근법에 충실한 구성은 일본 전쟁기 그래픽의 정점을 보여준다.

전쟁이 끝나고 경제와 산업이 조금씩 회복하면서 그래픽디자인계의 움직임도 당연히 활발해졌다. 1948년이라는 이른 시기에 '덴쓰電通 광고상'이 제정됐다. 1950년에는 일본사진가협회JPS가 결성되었고, 같은 해에 '윈도 디스플레이 콩쿨'이 미쓰코시 백화점에서 개최되었다. 여기에는 니카회二科会, 미술문화, 니키회二紀会, 신제작파 등이 참가하였다.

같은 시기 MoMA 등에서 '일본의 공예'전이나 '굿디자인'전이 개최되었는데, 이는 모던 디자인 운동의 국제적 유행을 보여준다. 레이몬드 로위가 일본을 방문하고, 공예지도소 주최로 미쓰코시 백화점에서 제1회 '디자인과 기

술'전이 개최되었다. 마쓰시타전기* 산업선전부에 제품 의장부가 설치된 것을 시작으로 각 기업에서 디자인 부문의 설치가 이어지는 등, 공업디자인, 가구, 공예가 시대를 앞서 나가기 시작하였다.

일본선전미술회

1951년, 일본선전미술회Japan Advertising Artists Club, 약어로 JAAC가 결성되었고, 교도통신의 주최로 '구미 상업미술'전이 개최되었다. 이 전시회는 1951년부터 1960년까지 10년 동안 매년 개최되어, 국제적인 디자인의 조류를 소개하는 역할을 했다. 일본의 디자인계는 프랑스의 레이몬드 사비냑Raymond Savignac, 영국의 에이브램 게임스Abram Games, 이탈리아의 조반니 핀토리Giovanni Pintori, 그리고 미국의 허브 루발린Herbert F Lubalin, 솔 바스Saul Bass, 그리고 루 도흐스만Lou Dorfsman 등의 영향을 받으면서 크게 성장한다.

다음 해인 1952년에는 도쿄상업미술가협회, 도쿄 아트 디렉터즈 클럽ADC이 결성되었다. 1953년에는 스위스의 디자인 잡지『그라피스Graphis』가 일본 디자이너 41명의 작품을 소개하고, 표지 디자인을 8명의 디자이너에게 의뢰하는 등, 일본 디자인계가 세계적으로 주목받기 시작했다.

디자인계가 활발해지는 것은, 사람들의 소비행동에서 유래한다. 산업이 활발해짐에 따라, 상품시장은 세일러즈 마켓판매자 시장에서 바이어즈 마켓구매자 시장으로 변환된다. 즉, 상품이 부족한 시기에는 어쩔 수 없이 판매자 중심의 시장이었지만, 상품이 시장에 남아돌면 구매자 중심의 시장이 되는 것이다. 기업은 구매자의 구매의욕을 부추기기 위해 활발한 광고활동이 필요하게 되었다.

이러한 상황은 바람직한 것임에 틀림없지만, 이 시기의 그래픽디자인계에 대해서 가쓰미 마사루는 조금 쓸쓸한 어조로 평가한다. "세계 어떤 나라의 디

* 파나소닉의 전신

자인 운동을 살펴봐도, 그것이 사회적인 붐을 보여줄 때에는 반드시 활발한 비평정신이 등장하여 이론화하는 흐름이 나타난다. 그러한 이론 지도자가 결여될 때 디자인 운동의 고양은 기대할 수 없다." 디자인 활동이 작품활동, 비평활동, 이론활동으로 분화되지 않으면, 디자인 운동의 붐을 기대할 수 없다는 것이다.

이 당시 그래픽 디자이너의 집단화 움직임이 일어났던 배경이 된 것은 『상업디자인전집』제5권, 이브닝스타사의 간행이었다. 1951년 가을에 제1권을 간행하고 1953년 제5권이 간행되기까지 약 3년의 시간이 걸렸는데, 이 책의 편집과 간행을 통해 일본의 상업디자인계의 모습을 차차 조망할 수 있게 되는 큰 성과를 거뒀다.

집단화 움직임은 1951년, 일본선전미술회로 그 결실을 맺었다. 최초는 도쿄 지구뿐이었지만, 점점 오사카, 고베, 나고야, 규슈, 홋카이도까지 확대되어갔다.

1951년 9월, 긴자 마쓰자카야에서 첫 '일본선전미술회'전이 개최되었다. 회원 작품 88점 외에도, 오사카에서 초대된 9점의 작품이 같이 전시되었다. 제1회전은 아사히신문, 마이니치신문 등 전국을 대상으로 하는 신문에 소개되어 일약 세간의 주목을 받게 되었다. 제1회의 테마는 자유 주제였기 때문에 대부분의 출품작은 B0사이즈*의 포스터였다. 고노 다카시의 〈혈액은행〉이나 가메쿠라 유사쿠의 〈버드 데이〉 포스터가 우수한 작품으로 평가되었다. 이들 '공공적인 테마'는 사회와 디자인을 연결하는 테마로, 상업주의와는 다른 새로운 그래픽디자인의 시점으로 평가되었다. 그 후, 각지에서 일본선전미술회 회원의 작품 전시회가 활발해졌다. 마이니치신문사 주최로 상업미술전을 개최하고 해외 디자인 전문지에 회원 작품을 소개하며 전국에서 회원

* 1,030×1,456mm

이외의 작품도 공모하는 등, 일본선전미술회는 퍼블릭한 성격을 지니고 있었다. 공모전에 입선한 사람들이 회원으로 가입하면서, 조직의 규모는 커져 갔다.

그러나 어느 시점부터 전시된 작품의 대부분이 원화 작품인 것이 문제시되기 시작했다. 원화는 디자인이 완성되기 이전의, 손에 의한 에스키스^{밑그림}와 같은 것이다. 그러나 그래픽디자인, 예를 들면 포스터 등은 인쇄 과정까지 거쳐야 완성품이 된다. '인쇄되지 않은 원화가 디자인의 본질을 보여주는 걸까'라는 문제가 제기되었다. 그러나 아직 이 시기의 전시회나 컴피티션^{공모전}에는 손으로 그린 원화를 출품하는 것이 일반적이었다. '인쇄단계를 거치지 않은 그래픽은 문제가 있는 것 아닌가'라는 지적은 일본선전미술회에서도 빈번히 제기되었다.

결코 정론은 아니지만, 만약 완성품만이 대상이 된다면 실험적인 작품이나 젊은 디자이너의 응모가 줄어들 것이다. 예를 들어 건축에서의 컴피티션은 도면과 모형으로 결정된다. 그러나 건축이야말로 많은 기술적 문제를 껴안고 있는 영역이기 때문에, 만일 완성품만이 대상이 된다면 응모는 제한되고 만다. 컴피티션의 목적 중 하나는 미래에 대한 도전이다. 그러한 의미에서 일본선전미술회는 젊은 재능의 발굴을 공모사업의 불가결한 목표로 생각했고, 그 후에도 원화작품을 인정했다.

가쓰미는 이 모임의 성격이 '작가단체'인지 '직능조직'인지 조금 모호했다고 지적했다. 그래픽디자인뿐 아니라 다른 많은 단체가 이러한 문제로 고민하고 있었다. "만일 '작가단체'라고 한다면, 디자인 운동을 추진하기 위한 문화활동에 힘써야 할 것인데, 후진을 키우기 위해 강습회를 여는 등 해야 할 일은 아주 많다"는 것이다. 한편으로 만약 이 모임이 '직능조직'이라면, 회원 디자인료의 협정, 저작권의 확립, 납세, 의료, 보험 등 집단의 이해에 공헌해

야 하는 의무가 있다고 설명한다.

이 문제에 관해 일본선전미술회는 1954년 기관지 『*JAAC*』에서 자신들이 작가단체라고 선언하였고, 앞으로 사회와의 관계를 심화해 갈 것이라고 발표했다. 1955년에는 회원작의 질을 고려하여 심사위원들이 작품을 선정하기로 결정했다. 이전에는 회원이기만 하면 무심사로 전시를 할 수 있었지만, 일본선전미술회가 작가단체로서 성격을 강화한 이상, 회원작품에 대해서도 엄격한 비판을 가해 작품의 수준을 높이기로 한 것이다. 같은 해 열린 제5회에서는 아와즈 기요시栗津潔의 포스터 〈바다를 돌려줘〉가 일본선전미술회상을 수상했다.

이러한 디자이너들의 조직화, 집단화 흐름 속에서 1959년, 공동의 광고제작기관으로 일본디자인센터가 설립됐다. 아사히맥주, 아사히가세이, 신일본제철, 도시바, 도요타자동차, 니콘, 일본동관, 노무라증권 등 8개의 회사에서 출자했다. 하라 히로무, 야마시로 류이치山城隆一, 가메쿠라 유사쿠가 중심인물이 되어 경영까지 담당했다. 일본디자인센터는 개인이나 기업이 아니라, 집단과 조직으로 광고와 디자인을 강하게 결속시키기 위한, 말 그대로 현대 일본광고의 발전과 수준을 높이기 위해 조직된 디자이너 집단이었다. 여기에 참가한 사람들의 면면은 기무라 쓰네히사木村恒久, 가타야마 도시히로片山利弘, 나가이 가즈마사永井一正, 다나카 잇코田中一光, 그리고 나중에 합류한 요코오 다다노리横尾忠則 등 간사이 방면의 출신자들이었다.

1951년 설립된 라이트 퍼블리시티에서 일본디자인센터에 이르기까지, 1950년대는 일본 광고가 약동하기 시작한 시기였다. 그래픽디자인에서도 광고라는 분야가 중요한 기둥으로 우뚝 서게 되었다.

라이트 퍼블리시티는 일본공방의 흐름을 이끈 일본 최초의 광고제작회사이다. 이 곳에는 다나카 잇코, 와다 마코토和田誠, 아사바 가쓰미浅葉克己, 고지마

료헤이小島良平, 시노야마 기신篠山紀信, 사카타 에이치로坂田栄一郎 등 그 후에 대활약을 하는 유명한 아트 디렉터나 카메라맨들이 모여있었다.

한편, 일본디자인센터에 참여하지 않았던 아와즈 기요시, 스기우라 히스이, 가쓰이 미쓰오勝井三雄, 후쿠다 시게오福田繁雄 등 젊은 세대들은 전시회나 음악회, 출판 그래픽, 비주얼 커뮤니케이션의 이론화와 실제 등, 광고와는 다른 분야를 각자 독자적으로 개척해나갔다. 그들은 일본선전미술회의 활동이 활발해지고 광고와 관련된 직업이 발전해가는 상황에서, 또 다른 그래픽디자인의 영역을 찾아 움직이기 시작했던 것이라 할 수 있겠다.

그런 의미에서, 일본선전미술회부터 일본디자인센터의 설립을 둘러싸고 일어났던 흐름은, 집단화와 독립화, 광고와 비광고, 직업의 분화라는 점에서 그 후의 일본 그래픽디자인의 계보에 있어서 하나의 분기점이 되었다고 할 수 있다.

그래픽55

1955년, 다카시마야 백화점에서 개최된 '그래픽55'전은 센세이션을 불러일으켰다. 모든 출품작은 인쇄물이어야 하고, 실제 사용된 적이 있는 것이 조건이었다. 일반적으로 공모전은 작가의 장래 가능성과 의욕적인 디자인을 묻는 것이었기 때문에 원화 출품이 많았지만, 이 전시회는 프로의 작품 전시였던 것이다.

출품자는 고노 다카시, 가메쿠라 유사쿠, 하라 히로무, 하야카와 요시오早川良雄, 이토 겐지伊藤憲治, 야마시로 류이치, 오하시 다다시大橋正, 그리고 초대작가로는 미국의 폴 랜드Paul Rand 등, 모두가 쟁쟁한 멤버였다. 그들은 이미 전쟁 전에 뛰어난 작업을 보여 스위스의 『그라피스』지에서 높은 평가를 받은 디자이너들이다. 출품작은 제각각의 개성이 있어 오늘날 보아도 상당히 수준이 높다.

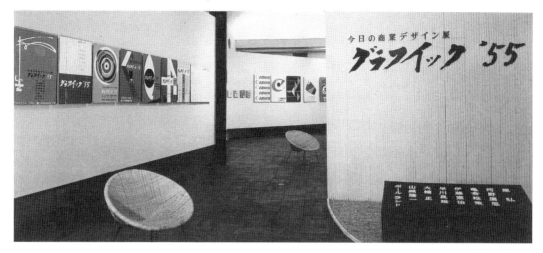

가시와기 히로시柏木博는 포스터에 있어서 기본적인 표현의 보캐뷸러리는
20세기 전반에 형성되었다고 말한다. 우선 러시아 아방가르드나 바우하우스
의 추상적인 표현과 구성주의적 표현을 들 수 있는데, 즉 간결한 도상을 구성
하기 위해 그림을 평면화하고 추상화하는 것이다. 그러니까 시각에 있어서
쓸데없는 노이즈가 되는 것을 제외하는 표현 방법이다. 둘째로, 몽타주나 콜
라주와 같은 표현이 있다. 시간과 공간을 재편하는 방법인데, 러시아 아방가
르드에서 주로 사용한 세련된 표현이다. 그리고 세 번째 방법이 미국식 포퓰
리즘으로, 미국의 상업주의, 혹은 광고적인 표현으로, 대중적인 소비사회의
표현과 깊이 관련되어 있다.

이 방법들은 이미 일본의 포스터에 사용되어 왔지만, 가시와기는 이에 더하
여 일본 포스터의 특징적인 표현으로 네 번째의 '일본적인 것'을 들고 있다.

이 문제는 반드시 그래픽디자인 분야에만 해당되는 것이 아니다. 건축, 인
테리어, 가구 그리고 공업제품에 이르기까지 다른 많은 분야에서 '일본적인
것'이라는 테마를 발견할 수 있다. 테크놀로지가 어떻게 변화했든지, 사회, 생
활문화가 어떻게 바뀌어 왔든지, 이 일본적인 것은 항상 내재되어 있다. 이 일
본적인 감각과 국제적인 감각을 세련되게 조합하는 것, 그리고 일본 디자이

너의 체내에서 깊이 융합된 것이 일본의 디자인일 것이다.

'그래픽55'는 이러한 표현의 모든 것이 실현된 전시회였다. 그리고 무엇보다, '일본적인 것'이 현대적인 보캐뷸러리로 표현되기 시작했다는 점에서 중요하다.

이 전시회장의 구성은 이토 겐지가 맡았다. 입구에는 굵은 자갈을 깔고, 그래픽 타이틀도 먹을 사용하여 붓글씨로 쓰는 등, 다소 일본을 의식한 디자인이 1950년대 인테리어 디자인스럽다. 전시장 벽면은 그 어느 하나도 평행하게 놓이지 않고 복잡한 레이아웃을 취해 약동감을 느낄 수 있는데, 출품자 8명이 각각 구분되는 매우 좋은 전시공간이었다. 원래는 인테리어 디자이너가 되고 싶었다는 이토 겐지의 관심이 이러한 전시공간 디자인에서 잘 살아난 것이다. 이제 작가들의 작품에 대해 살펴보자.

하라 히로무

1922년, 나토리 요노스케가 주역이었던 일본공방의 설립에 함께 참가했던 디자이너다. 1934년, 문화적인 대외선전 그래픽지 『NIPPON』을 창간하고, 그 후, 도호사東方社로 옮겨 『FRONT』의 아트 디렉션을 맡았다. 이 전시회에는 하라의 가장 큰 특기인 출판 디자인을 출품하고 있다. 『현대중국문학전집現代中国文学全集』가와데쇼보 이외에, 프랑스, 인도, 파키스탄, 라틴아메리카, 서아시아, 동남아시아, 북유럽, 이탈리아 등 전 28권에 달하는 『세계문화지리체계世界文化地理体系』헤이본사이다. 사진과 글의 구성은 『FRONT』에서의 실험과 연구(가시와기 히로시가 일본의 그래픽디자인 방향성을 분류한 것에서 서술한 '쓸데없는 노이즈를 제외하고 구성을 명확하게 하는 것'에 속하는 근대 디자인 수법)를 통해 쌓았던 노하우가 여실히 살아 있다.

하라는 이 전시회에서는 포스터를 발표하지 않았지만, 다음 해인 1956년 국립근대미술관에서 열렸던 '일본의 조각'전 포스터에서 보여준 사진과 타이포그래피

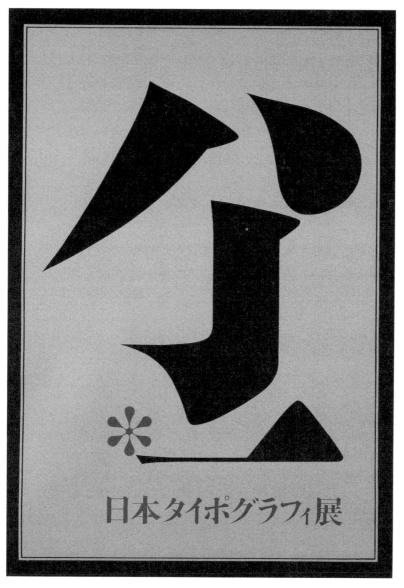

하라 히로무, 〈일본타이포그래피전 포스터〉, 1959

의 구성은 『FRONT』시대의 디자인을 방불하는 것이었다. 1959년 '타이포그래피'
전의 포스터는 일본 문자의 특성을 그래픽화한 것으로 '일본적인 것'의 아름다움이
느껴진다.

고노 다카시

포스터와 서적을 출품했다. 고노는 도쿄미술학교를 졸업한 후, 쓰키지 소극장에서 무대감독과 포스터 제작을 겸하고 있었다. 그 당시, 오즈 야스지로小津安二郎 감독의 무성영화 〈숙녀와 수염〉의 포스터는 일러스트레이션으로 구성한 아름다운 색채의 디자인이다. 쓰키지 소극장에서의 고노는 러시아 아방가르드적인 영역에 있던 디자이너였지만, 그 후 일본공방에도 참가했다. 이 전시회의 출품작은 하라 히로무가 제목을 쓰고, 고노가 장정한『상업디자인전집商業デザイン全集』전 5권, 이브닝스타사였다. DES의 대담한 타이포그래피를 사용한 디자인에는 새로운 시대감각이 분명히 드러나고 있다. 그 외에, 〈JAPAN〉 포스터와 우라센가裏千家의 다도 잡지인『단코淡交』의 포스터도 '쓸데없는 노이즈를 제외'한 명확한 구성을 보여준다.

고노 다카시,『상업디자인전집』장정, 1951~1953

가메쿠라 유사쿠

포스터를 많이 출품했다. 다이도 모직大同毛織의 밀리온틱스, 일본광학의 35밀리 카메라 포스터 〈NIKON〉 등에서 볼 수 있는 기하학적 구성과 색채의 조합은 그의 개성을 잘 보여준다. '데시가와라 소후勅使河原蒼風'전의 포스터는 모던한 도안이 구도의 중앙에 대담하게 구성되어있다. 전시된 포스터는 모두 영어가 사용되었다.

가메쿠라 유사쿠는 가와키다 렌시치로河喜田煉七郎의 신건축 공예학원에서 바우하우스 풍의 디자인을 배운 후, 일본공방에 입사하여 해외를 타겟으로 한 『NIPPON』제작에 종사했다. 전쟁기의 그래픽지 『NIPPON』, 『FRONT』에 참여했던 디자이너들의 작품을 통해 일본 그래픽디자인의 수준은 이미 확립되어 있었다고 보아야 할 것이다.

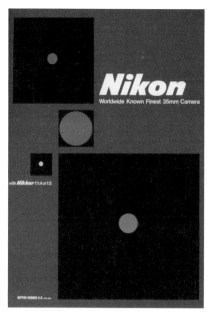

가메쿠라 유사쿠, 〈니콘 카메라 포스터〉, 1955

이토 겐지

도쿄고등공예학교에서 목공예와 공예도안을 공부했다. 그가 인테리어 디자인에 흥미를 가졌던 것에는 학교의 영향이 컸을 것이다.

이토는 자신이 디자이너로 성장했던 출발점을, 종전 후 『부인 아사히』의 표지를 담당했던 것과 1951년 시세이도 갤러리에서의 전시회였다고 말한다. '그래픽55'에는 캐논 카메라의 기업 포스터와 밀리온틱스의 포스터를 출품하고 있는데, 색채 풍부한 도상적 일러스트가 매우 명쾌하다. 『리빙디자인』, 『광고미술』의 표지 디자인은 중앙에 배치한 도상이 자유로운 형태를 이루고 있다.

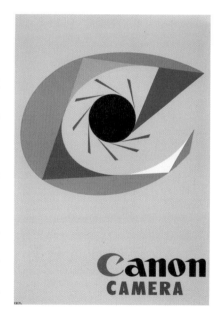

이토 겐지, 〈캐논 카메라 포스터〉, 1954

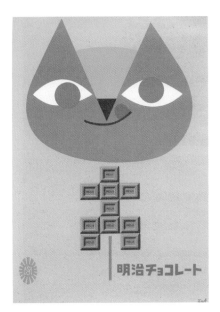

오하시 다다시, 〈메이지 초콜릿 포스터〉, 1955

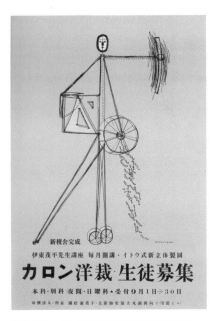

하야카와 요시오, 〈카론양재학교 학생모집 포스터〉,
1951

오하시 다다시

도쿄고등공예학교 도안과를 졸업하고, 오마루, 덴쓰, 미쓰코시를 거쳐 종전 후에는 독립 디자이너로 활동했다. 깃코만, 메이지제과의 아트 디렉션과 일러스트 디자인을 맡았다. 이 전시회에는 메이지 초콜릿의 포스터 여러 점과, 잡지『영양과 요리』, 『아이디어』의 표지 디자인을 출품하였다. 〈메이지 초콜릿 포스터〉는 추상화된 일러스트가 아름답고 균형감과 색채 감각이 뛰어나다.

하야카와 요시오

오사카시립공예학교 도안과를 졸업하고 미쓰코시의 장식부를 거쳐 1954년 독립했다. 하야카와만의 독자적인 일러스트와 미인화는 정말로 순수한 일본 전통적인 느낌을 준다. 다케히사 유메지竹久夢二에서 시작되어, 스기우라 히스이 그리고 하야카와 요시오로 연결되는 계보에 속한다. 수채회의 포스터, 〈카론양재학생모집 포스터〉 시리즈에는 하야카와의 일러스트 실력이 유감없이 발휘되고 있다.

야마시로 류이치

오사카시립공예학교 도안과를 졸업하고 미쓰코시와 한큐를 거쳐 다카시마야 선전부의 디자이너가 되면서 도쿄로 상경했다. 야마시로도 포스터와 잡지의 표지를 출품하고 있다. 특히 '삼·림' 포스터가 뛰어난데, '삼'과 '림' 자의 다양한 크기로 무계획적으로 레이아웃한 타이포그래피가 훌륭하다. 동양레이온의『나일론 디

자인북』의 표지는 나일론 생지의 텍스처를 응용한 도형이 순수한 아름다움을 만들어내고 있다.

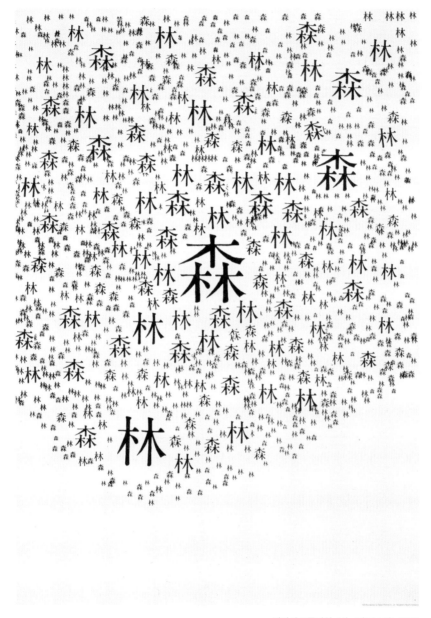

야마시로 류이치, 〈삼·림 포스터〉, 1955

디자인의 사회적 발전

G마크의 발족

제2차 세계대전 이후 일본이 최초로 시행한 경제정책은 무역진흥이었다. 당시 일본은 가난에서 벗어나기 위해 수출을 늘리고 외화를 벌어들이는 것이 시급했다. 그러기 위해 일본정부는 전쟁이 끝난 지 얼마 되지 않은 1945년 12월, 긴자의 마쓰야백화점 4층에 상공성 수출상품진열소를 개설했다. 또한 제1회 전국무역전시회요코하마 상공 장려관, 전국공예진흥회의, 도쿄 공예종합전마쓰자카야 백화점, 도쿄공예협회를 주최하는 등, 전국각지에서 무역진흥을 위한 전시회, 진흥회의를 개최했다.

그런데 정부에 의한 졸속한 무역진흥책은 표절 문제를 낳았고, 이는 각국과의 마찰을 불러일으키는 원인이 되었다. 당시에는 디자인에 대한 의식, 지적재산권에 대한 인식이 희박했다. 메이지유신 이후 일본의 산업은 구미의 기술과 디자인의 도입을 통해 근대화되었다. 그런데 그 내용 역시 해외의 디자인을 응용하고 이용한 것이었다. 한마디로 말하면, 표절이 넘쳐났던 시대였다. 그 당시 대부분의 일본인은 디자인에 지적재산권이 있다는 생각은 해본 적도 없었다. 오히려 디자인이란 원본을 얼마나 정확하게 재현해내느냐가 중요한 문제로 생각되었다. 디자인을 기술의 문제로 다루고 있었던 것이다. 그 바탕에는 디자인을 연구하는 것이 아닌, 결과만을 모방하려고 하는 태도가 뿌리박혀 있었다. 당시에 이러한 사고가 자연스러웠던 것은, 일본 디자인은 메이지 유신 이래 서양문화, 특히 서양건축을 습득하는 것으로부터 출발했기 때문이다. 단순하게 말하면, 문화는 기술을 얼마나 잘 베끼느냐의 문제였다.

1958년 9월 후지야마 아이치로 외무성 대신*이 런던을 방문했을 때의 일이다. 영국의 기자단이 그에게 포장 용기의 표절 문제를 질문한 사건이 있었다. 카메라 앞에서 갑자기 돌발적으로 질문을 받는 장면이 그대로 TV를 통해 방영되었고, 이 뉴스는 당시 큰 파문을 일으켰다. 후지야마 아이치로는 레이몬드 로위의 『립스틱부터 기관차까지』의 번역자이기도 한데, 이 책은 일본의 디자인에 큰 영향을 미치고 있었다. 디자인을 옹호하는 입장이기도 한 그에게 이 사건은 참 안타까운 일이었다. 사실 표절 문제는 후지야마가 런던을 방문하기 수년 전부터 문제시되고 있었다. 1948년, 제2차 세계대전이 끝나고 얼마 지나지 않아 영국 맨체스터 상공회의에서는 일본을 점령하고 있던 미국의 사령본부GHQ 측에 일본의 수출용 직물 디자인 중 외국 디자인을 침해하는 것이 있다며 이를 해결해 줄 것을 호소했었다. 1950년 2월에는 당시 통산성 대신인 이케다 유토가 디자인 표절 문제에 대해 "업자의 신용과 명예를 상처 입히는 일"이라고 말한 바 있다. 그다음 해, 영국 의회는 일본의 디자인 표절과 저임금을 맹렬히 비난했다. 이 저임금 문제는 제2차 세계대전 이전 일본이 세계 수출을 위해 소셜 덤핑**을 일삼았던 것에서 비롯되었고, 그 기억은 전쟁이 끝난 뒤에도 사라지지 않고 남아있었던 것이다.

이러한 사태가 있었던 후, 고이케 신지小池新二는 오사카 마이니치 신문에

*　　한국의 장관급에 해당하는 정부 직책
**　 소셜 덤핑(social dumping) : 임금 등 노동조건을 부당하게 하여 국제수준보다 낮은 임금수준을 유지하고, 생산 코스트의 절감을 이용하여 해외시장에서 제품을 싼값에 파는 행위. 구조적으로 낮은 임금수준과 비교적 높은 노동생산력이 특이하게 결합되어 있는 나라에서만 가능하다. 그러나 이러한 조건을 갖추고 있는 나라의 값싼 상품 수출을 모두 덤핑으로 규정할 수는 없다. 이것이 덤핑이 되기 위해서는 그 나라의 상품 가격이 경쟁국보다 쌀 뿐 아니라 국내의 가치 · 생산가격 · 비용가격보다도 싸고, 국내시장이나 국외의 다른 지역에서보다 싼값으로 판매되어야 한다. 1919년 영국은 낮은 노동조건을 이용한 일본 면제품의 투매행위인 '재퍼니즈 덤핑'을 방지하기 위해 보너법(Banar Law)을 제정, 영국보다 낮은 노동조건하에서 생산되는 상품의 수출을 모두 소셜덤핑으로 규정하였다. [출처 : 두산백과]

'디자인 도둑 횡행'이라는 기사를 발표해 산업계와 행정에 항의했다. 또한 1952년 7월 7일 자 『공예 뉴스』에서는 '디자인 표절의 파문'을 다뤘는데, 그에 따르면 2년간 염직품이 40여 건, 그 외 만년필, 라이터, 도자기 등에 대해 각국으로부터 항의가 계속되고 있다고 경고하고 있다.

이러한 사회적, 국제적 상황 속에서 1957년, 제1회 의장장려심의회가 개최되었고, 굿디자인 선정 제도의 설립이 추진되었다. 그 결과가 바로 G마크이다. 이 제도의 목적은 '수출상품의 지적재산소유권 침해 방지'와, '뛰어난 디자인을 선정하여 사회에 보급하기 위한 활동'이었다. 그 목표는 '국민생활의 향상과 산업의 고도화'로, 물자를 통해 사회를 얼마든지 풍요롭게 할 수 있게 되는 시점으로부터 '디자인의 사회적 효용'을 목표로 했다.

G마크 제도를 만든 데에는 디자인 표절을 막기 위한 목적 달성도 중요했지만, 디자인의 질을 향상시키는 것을 통해 일본인의 삶의 질을 향상시키기 위한 목적도 있었고, 동시에 그러한 디자인적 시점은 무역을 통해 국제경쟁에도 유리하게 작용할 것이라는 계산이 있었기 때문이다. 그리고 그 결과, 일본의 여러 디자인이 세계에서 인정받는 일류상품으로 자리 잡게 되었다.

1958년, 제1회 G마크 선정 상품의 결과가 발표되었다. 도시바의 전기밥솥, 후지쓰의 선풍기, 소니의 AM 라디오 트랜지스터, 하쿠산 도자기의 G형 간장용기 등 많은 상품이 선정되었다. 그후 선정된 것 중에서 대표적인 것으로는 마쓰시타전기산업의 청소기 하이클린 D, 주식회사 니콘의 미러리스 카메라 니콘F, 야마가와라탄의 리빙 라탄 체어, 덴도목공제작소의 버터플라이 스툴, 고바야시산업의 금속제 양식기 등으로, 이 제도는 오늘날까지도 지속되고 있다.

1958년 6월, G마크 제도의 선정 결과가 발표된 후, 통산성과 특허청의 공동 주최로 니혼바시 시로기야에서 '굿디자인을 보호한다'라는 제목의 전시회가 개최됐다. 이것은 여러 해 동안 세계적으로 문제가 된 일본의 수출품 디

자인 표절 문제에 종지부를 찍는 전시회였다. 전시회장에는 진짜와 모방, 표절의 예를 나란히 전시하여 일본의 새로운 자세를 보여주었다. 당시의 상황에 대해 도요구치 교豊口協는 "일본의 수출상품이 국제시장에서 일으켰던 이미테이션 문제에 대해 취재를 거듭해 온 해외 저널리스트들도 크게 놀라워하며 이 전시회장을 방문했다"라고 전한다. 『라이프』 도쿄판에서는, "디자인 남용에 관해 일본에 대한 국제감정은 절대 좋지 않지만, 통산성이 표절 방지에 강한 정책을 취하고 있는 것은 그러한 국제감정에 적절히 대응한 것으로 보인다"라고 말했다.

겐모치 이사무, 라탄체어, 1961, 야마가와라탄

여하간 G마크 제도에는 여러 가지 의견이 분분했는데, 오늘날 돌이켜보면 이 제도의 출현은 매우 중요한 것이었다.

마이니치 산업 디자인상

디자인이 성장하고 사회성을 획득하고, 생활문화에 녹아들어 산업으로서 확립되기 위해서는 사회적인 제도의 지원을 필요로 한

야나기 소리, 버터플라이 스툴, 1956, 덴도목공

다. 이러한 지원을 구체적으로 실현하기 위해서는 일반적으로 '상'의 제정, '전시회' 등의 발표의 장, '홍보'로서 잡지 등과의 연대가 필요하다. '상'은 디자이너나 제작자에게 용기와 희망을 가져다준다. 또한 '전시회'는 스스로 작

품을 남에게 보여줌으로써, 디자인이 가장 중요하게 여기는 디자인의 타자성을 획득하는 장이 된다. 잡지, 영상 등의 '홍보'는 많은 사람들에게 디자인을 전달한다. 나는 이러한 세 개의 장場이 디자이너를 성장시키는 요소라고 생각하고 있다.

1955년에 창설된 '마이니치 산업 디자인상'은 오늘에 이르기까지 일본을 대표하는 상으로 일본디자인의 성장의 일익을 담당해왔다. 제1회 공업디자인 부문의 작품상은 고스기 지로小杉二郎의 마쓰다 삼륜 트럭과 자노메 미싱이 차지했다. 상업디자인 부문은 하야카와 요시오가 1년 동안 제작한 일련의 작품에 수여되었다. 특별상은 공업디자인 부분에 구니이 기타로, 상업디자인 부문에 야마나 아야오가 수상했다.

이러한 공공적 사업을 민간 신문사나 백화점이 담당하는 것은 일본의 특수한 문화일지도 모른다. 민간 신문사가 순수한 의도를 가지고 디자인상을 만든 예는 외국에서는 생각할 수 없는 것이다.

제2회는 공업디자인 부문 작품상에 사토 쇼조佐藤章蔵의 다트선* 1955년 122형 세단, 산업디자인 부문에 그래픽55의 하라 히로무, 가노, 가메쿠라 유사쿠, 이토 겐지, 오하시, 하야카와, 야마시로 류이치가 선정되었다.

제1회 1955년부터 10년간의 수상작을 살펴보면, 당시의 산업계가 무엇을 테마로 하고 있었는지 그 경향을 선명하게 알 수 있다. 1955년 마쓰다 삼륜 트럭, 1956년 다트선, 1960년 슈퍼 커브, 1961년 도요펫 코로나 1500 등은 1954년의 '제1회 일본 전국 자동차 쇼' 이래 자동차 산업이 급속히 성장하고 있었던 것을 보여준다. 수상에는 이르지 못했지만 1958년에는 스바루360, 1959년에는 다트선 블루바드 등이 발매되었고, 당시를 마이카 원년이라고

* 닛산의 소형자동차

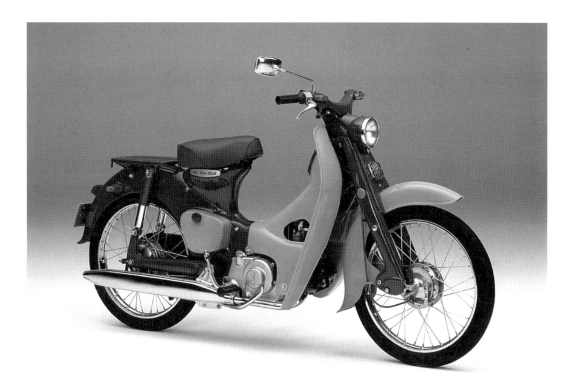

말할 수 있을 정도로 일본인의 일상생활은 자동차와 밀접한 관계를 맺게 되었다.

　1957년에는 오디오, 텔레비전, 냉장고 등 새로운 생활용 가전제품을 제작한 마쓰시타전기산업주식회사 중앙연구소 의장부가 수상하였다. 또한 1959년 세코막의 8mm 촬영기·영사기, 1962년 야마하 전기 오르간, 1964년 덴도목공제작소의 대량 생산가구 디자인의 수상 등은, 이전에는 상상도 하지 못할 정도로 생활문화가 풍족해진 것을 반영하고 있다.

　생활의 변화는 마이니치 산업 디자인상의 상업디자인 부분에서도 여실히 드러난다. 1958년에는 도쿄 ADC편 1957년도 광고미술연감이, 1959년에는 산토리 선전부와 가이코 다케시開高健, 야나기하라 료헤이柳原良平, 사카이 가쓰오酒井勝雄, 야마구치 히토미山口瞳가 '텔레비전 광고를 중심으로 하는 일련의 디자인 활동'이라는 타이틀로 수상했다. 1960년에는 야마시로 류이치를

트랜지스터 TV, 1960, 소니

중심으로 한 일본디자인센터가 아사히 맥주 신문광고 시리즈로 수상하였고, 1962년에는 라이트 퍼블리시티의 폰트디자인그룹이 수상하였다.

이러한 경향은 산업과 기업의 생산이 활발해지면 광고량이 증가한다는 필연적인 현상과도 관련이 있지만, 사회의 성장에 따라 세일러즈 마켓에서 바이어즈 마켓으로 주도권이 이행된 것을 읽어낼 수 있다. 사람들은 생활의 꿈을 이러한 상품에 위탁한다. 광고를 통해 반짝거리는 영상, 위트 넘치는 표현, 그리고 많은 유행어가 탄생했다.

'마이니치 산업 디자인상'은 1969년 '마이니치 디자인상'으로 명칭을 바꾸고 더 다양한 분야의 디자인을 대상으로 하는 상으로 발전하여, 오늘날까지도 디자인 분야에서 가장 권위 있는 상으로 자리매김하고 있다.

종전 후의 제조업과 디자인

1951년 – 일본 프로덕트 디자인 원년

전후 일본 부흥의 조력자 중 하나는 공업제품의 수출이었다. 일본은 최근까지도 제조산업이 주인 수출산업국으로, 정교한 공업제품을 세계에 공급하며 신뢰를 쌓아왔다. 도요타자동차, 마쓰시타전기산업, 소니는 모두 전쟁이 끝난 후 수출로 급성장한 기업이다.

지금은 일본 최대의 기업이 된 도요타의 창업자는, 자동 기기의 개발로 이름을 알린 도요타 사키치豊田佐吉이다. 아들 도요타 기이치로豊田喜一郎가 가솔린 엔진의 개발을 시작한 것이 1930년, 자동차 부문을 설립한 것이 3년 후의 1933년, 도요타자동차공업의 설립은 1937년의 일이다. 제2차 세계대전을 거쳐 20년이 지난 후의 1957년에는 크라운으로 일본 자동차 최초의 수출을 달성했다. 그 후 오늘날에 이르기까지 도요타의 약진은 제조업뿐 아니라 산업계의 중심을 이루며 일본 경제를 떠받들어 왔다.

한편, 혼다는 종전 직후인 1946년, 혼다 소이치로本田宗一郎가 혼다기술연구소1948년에 후지사와 다케오(藤沢武夫)를 사장으로 맞아 혼다기연공업 설립를 설립한 것에서 비롯된다. 설립 당초에는 사원 10명에도 이르지 않는 작은 공장이었다. 이륜용 엔진으로 사업을 시작한 혼다는, 1952년에 커브 F형, 1958년에는 슈퍼커브 C100을 발매하여 세계적으로 도약했다. 1963년에는 사륜차의 제조를 시작하였고 1972년에는 시빅을 발매했다. 저공해 엔진 CVCC는 미국 대기청정법, 소위 머스키 법Muskie Law을 통과한 최초의 자동차로 히트를 쳤다. 이윽고 성능이 뛰어난 소형차는 일본차의 대명사로 미국 시장에서도 급성장했다. 유능한 기술자였던 혼다 소이치로 이래, 혼다의 핵심이 되는 기술을 이해하는 경영자야말로 바른 판단을 할 수 있다는 생각과 함께, 지금도 혼다의 대표는 기술자 중에서 임명하는 전통이 지켜지고 있다.

소니는 혼다의 설립과 같은 해인 1946년, 모리타 아키오森田昭夫와 이부카 마사루井深大가 전기통신기와 측량기를 만드는 회사로 설립한 도쿄통신공업에서 시작했다. 1950년 일본 최초의 테이프 녹음기를 발매하였고, 1955년에는 트랜지스터 라디오의 판매를 개시하여 미국 등에 수출하기 시작했다. 이때 채용한 브랜드명이 SONY였다. 1958년에는 사명도 정식으로 소니로 개명했고, 1970년에는 뉴욕 증권거래소에 상장했다. 일본기업으로서는 첫 쾌거였다. 혼

다 소이치로, 모리타, 후지이는 모두 전통적인 기술자로서 역사에 이름을 남기고 있다. 일본은 제조업의 약진과 함께 기술대국 일본, 제조업대국 일본으로 여겨지게 되었고, 환율상장의 고정과 맞물려 수출형 산업은 급성장을 이뤘다. 이러한 공업제품의 생산력은 개발력, 기술력이 받쳐주었기 때문이라고 할 수 있는데, 동시에 공업디자인의 측면에서 보면 일본의 인더스트리얼 디자인에 극적이면서도 실천적인 기회를 제공해준 셈이다. 소니는 그 후, 일본에서도 손꼽히는 디자인을 중요시하는 기업이 되었다.

한편 제조업계에 새로운 바람을 불러일으킨 인물이 나중에 경영의 신으로 불리게 되는 마쓰시타 고노스케松下幸之助이다. 견습생으로 출발한 마쓰시타가 전구 소켓 제작부터 시작해서 세계적인 기업 파나소닉을 만든 것은 유명한 이야기지만, 그는 디자인과 비즈니스를 연결시켜 생각했다는 점에서도 역시 선구적이었다.

6·25전쟁의 군수품으로 일본 경기가 호황을 이뤘던 1951년, 마쓰시타는 그 후의 경영 비전을 만들기 위해 미국을 시찰한 뒤 선진 전기 사업에 대한 놀라움을 느끼고 디자인의 중요성을 느끼게 되었다. "지금부터는 디자인 시대"라고 일찍이 말한 마쓰시타는, 이를 계기로 일본에서 최초로 기업 내 디자인 부서를 설립했다. 그 초대 과장으로 지바대학에서 마노 요시카즈真野善一를 영입했다. 마노가 졸업한 도쿄고등공예학교는 교토고등공예학교에 이어 1921년에 설립되었다. 이 학교는 일본에서도 가장 이른 시기에 출발한 역사적으로 중요했던 조형전문학교로, 겐모치 이사무, 도요구치 갓페이 등 일본 디자인의 선구자들을 배출했다. 1951년에 지바대학 공학부로 편입되는데, 마노는 그 초기의 출신자였다.

레이몬드 로위가 일본을 방문한 것도 마침 1951년이다. 1953년에 번역출판된 그는 저서 『립스틱에서 기관차까지』에서 인간생활의 다양한 장면에서

디자인이 필요하다고 역설하였는데, 이 책이 1953년 일본어로 번역되어 사회와 산업을 둘러싼 디자인에 대한 인식이 널리 보급되었다. 로위의 디자인 중 1952년에 발매된 전매공사의 담배 피스Peace는 지금도 계속 판매되고 있을 정도로 인상적인 디자인으로 주목을 끌었다.

1951년은 앞에서 서술했던 공예지도소가 산업공예시험소로 개명한 해이기도 하다. 공예지도소의 활동 중 주목할 만한 것은, 『공예지도工藝指導』와 『공예뉴스』의 발행이다. 이는 당시 산업디자인의 희소한 정보 소스였던 동시에, 현재에 이르러서는 당시의 디자인 사정을 전해주는 귀중한 자료가 되고 있다. 산업공예시험소는 개명 후, 조지 넬슨George Nelson과 에토레 소사스Ettore Sottsass 등 당시 최첨단에 서 있던 외국인 디자이너를 초빙하는 등, 일본 디자인의 발전을 자극하는 활동을 펼쳤다. 이러한 의미에서 1951년은 프로덕트 디자인의 원년이라고 말해도 좋을 것이다.

이후, 마쓰시타에게 자극을 받은 도요타자동차와 히타치제작소, 미쓰비시전기 등의 대형 제조업체들이 사내에 디자인 부서를 개설했다. 그리고 고도 경제성장기에 이르면, 기술혁신과 품질관리, 그리고 산업디자인이 연결된 제조업의 체제가 확립되어 간다.

그때까지 일본의 제조업이나 산업계에는 디자인이라는 단어가 별로 보급되어 있지 않았다. 원래 전쟁 후 미국의 생활문화의 강한 영향 아래 있을 때, 산업 차원으로 말하자면 디자인은 순수미술에 대응하여 '응용미술'로 불렸고, 현재의 그래픽디자인은 상업미술이었고, 교육기관에서는 '도안'이라고 불렸다. 마찬가지로 가구나 인테리어는 '실내공예', 프로덕트나 인더스트리얼 디자인은 미술공예에 대응하여 '산업공예'라고 부르는 식이었다. 공예지도소가 설립된 이래, '공예'라는 단어는 예전처럼 전통산업의 수공업적 요소도 포함하고 있었고, 지금 말하는 지역산업과 공업생산의 양쪽을 지도하는

뉘앙스를 갖고 있었다. 용어의 사용은 산업생산의 미분화된 상황이 시대가 지나며 분야별로 조금씩 분리해가는 과정과 겹쳐 있다.

종전 후, 기업은 생산성의 향상이라는 가장 중요한 과제를 세웠고, 각자 독자적인 방법으로 디자인도 육성해가면서 산업 방식을 구축해나갔다. 국가에서 기업과 직공전문인에 이르기까지, '공예'부터 '디자인'으로의 여정은 그야말로 일본 제조업의 발전과 그 궤를 같이하고 있다.

일본인의 생활을 바꾼 프로덕트

대량생산에 의해 상품 가격이 내려가고 소득은 향상되면서 일본인의 생활 양식에도 조금씩 변화가 일어났다. 그중에서도 1950년대 중반은 가전이나 자동차 등 생활을 윤택하게 하는 많은 공업제품이 등장했던 시기이다. 도요타의 크라운이나 닛산의 닷토산110형, 소니의 트랜지스터 라디오, 주택공단의 2DK 주택이나 선웨이브의 문화키친, 도시바의 자동식 전기밥솥 ER-4는 모두 1955년에 발매된 것들이다. 이 해는 통산성이 국민차 구상을 발표한 해이기도 하다. 또한 1958년에는 후지중공의 스바루360과 혼다의 슈퍼 커브, 그리고 국민의 염원이었던 국산비행기 YS-11 등이 등장하는 등, 일본 기술과 디자인은 점차 세계와 어깨를 나란히 하게 되었다.

니콘, 캐논, 올림푸스 등 광학 메이커도 일제히 일반 사용자를 위한 고품질 카메라를 발표했다. 그전까지 카메라는 프로가 사용하는 물건이었지만, 가족의 기록을 남기기 위한 꿈의 신상품이 등장하자 소비자들의 욕망이 솟아났다. 카메라나 시계는 정밀기계이면서 일반 사용자가 사용한다는 특성을 갖는 디자인의 전문적인 기능을 요구하는 분야이기 때문에, 그 후 오랫동안 현대 공업디자인의 대표적인 아이템이 되어 격전을 벌여 나간다.

종전 후의 주택난을 타파해 나가기 위한 노력으로, 1951년에는 주택공단

이 DK'다이닝'과 '키친'의 약어를 제안하는 등, '표준 설계'를 확립하였다. 이로써 일본 주택은 큰 변화를 이루기 시작했다. 마침 1951년은 적용 규모를 제한했던 주택금융공고법이 실시되어 소형주택의 건설이 증가하기 시작한 해이기도 하다. 그에 따라 마스자와 마코토增沢洵의 9평 하우스1952나 이케베 기요시池辺陽의 입체최소한주택1950, 세이케 기요시의 모리 저택森邸 1952 등, 많은 건축가들이 일제히 전통과 기능성을 융합한 도시형 소형주택을 제안하였고, 이에 따라 최신의 가전이나 식기류 등 일용품의 수요가 증가하면서 가구 등의 디자이너도 덩달아 일이 많아지게 되었다.

덧붙여 말하자면 1956년은 경제백서에서 '이제 더 이상 전쟁의 후유증은 없다'라고 발표한 해이다. 1958년에는 도쿄타워가 완공되었고 최고액 지폐로 1만 엔권이 발행되는 등, 급속한 경제발전을 실감하게 되었다. 앞에서 서술한 G마크 제도의 발족은 1957년이었다.

인더스트리얼 디자이너의 등장

이러한 상황을 배경으로 야나기 소리, 고스기 지로, 사사키 다쓰조佐々木達三 등을 비롯하여, 아키오카 요시오, 와타나베 리키가 만든 Q디자이너즈, 학생이었던 에쿠안 겐지榮久滝憲司가 세운 GK 등 개인의 이름이나 그룹으로 활동하는 인디펜던트 디자이너들이 등장하게 되었다.

야나기는 1940년대부터 일관되게 하얀 테이블웨어 시리즈를 만들어냈는데, 장식이 없는 백자의 식기는 일반인들에게 받아들여지기까지 시간이 걸렸다.

시대는 한참 뒤처지지만, 야나기와 마찬가지로 계속해서 백자 테이블웨어를 만들었던 모리 마사히로森正洋가 G형 간장종지로 1960년 제1회 굿디자인상을 수상했다. 모리가 나가사키의 하쿠산도자기의 디자인실에서 일하던 때였다. 이 디자인은 공예이면서도 산업디자인이고, 도자기이면서 모던디자인으

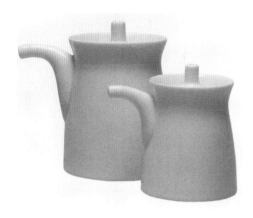

모리 마사히로, G형 간장종지, 1958, 하쿠산도자기

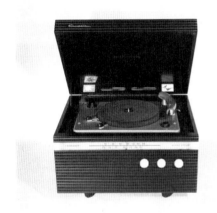

야나기 소리, 콜롬비아 RG-700, 1952

로, 소비자의 생활 속에서 선택되었고 지금도 많은 사람들에게 애용되고 있다.

야나기 소리의 이름을 굳건히 한 것은 1952년 발표한 전축 캐비닛 콜롬비아 RG-700과 1956년 발표한 버터플라이 스툴일 것이다. 버터플라이 스툴은 덴도목공제작소의 간사부로乾三郞와의 협력으로 생산된 기념비적인 명작이다. 콜럼비아 RG-700은 제1회 공업디자인 콩쿨에 수상하면서 제품 생산이 실현될 수 있었다. 이 콩쿨의 상금은 100만 엔이라는 당시로서는 파격적인 금액이었다고 한다. 샐러리맨의 초임 월급이 5천 엔 정도였던 시대, 앞서 소개한 레이몬드 로위의 피스 디자인비가 150만 엔으로 화제가 되던 시절의 이야기다. 야나기는 그 상금의 반을 같은 해 설립한 재단법인 야나기 공업디자인연구회에 쏟아부었고, 절반은 역시 이 해에 설립한 일본 인더스트리얼 디자인 협회에 기부했다. 본인이 말하기를, "상금을 사유하지 않고, 인더스트리얼 디자인계의 융성을 위해 기부해야겠다고 생각했다"고 한다. 그 정도로 디자인이나 공업디자인이 일반적이지 않았던 것을 의미한다.

고스기 지로는 마쓰다와 협력하여 만든 삼륜 트럭이나 R360쿠페 등 자동차 디자인으로 알려져 있다. 그는 공예지도소에서 일하던 시절부터 '만들기 전쟁'이라는 단어를 즐겨 사용했다고 한다. 만들기 쉬운 디자인은 낮은 코스트로 연결된다고 생각한 것이다. 타고나면서부터 기계를 좋아했고 기계공학에 눈이 밝은 디자이너였다. 공업디자인의 재미있는 부분은, 기획부터 생산,

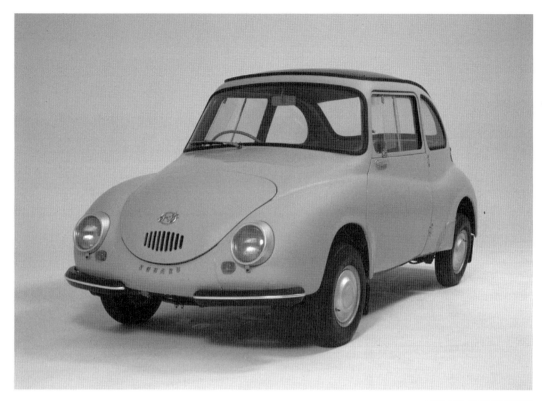

유통, 판매에 이르기까지의 과정을 모두 망라하는 해답을 만들어야 하는 것이기도 하다. 대량생산이면 대량생산일수록 단가 1원의 차이가 큰 영향을 미친다. 기술적인 낭비가 방대한 손실로 연결될 가능성을 포함하고 있다. 고스기는 비행기나 군사용품이 그러한 것처럼, 고도로 정밀한 기계공학은 가장 아름다운 디자인으로 연결된다고 생각하고 있던 아주 꼼꼼한 디자이너 중 한 명이었다.

후지중공업의 스바루 360을 디자인한 것은 사사키 다쓰조다. 사사키는 일본 인더스트리얼 디자이너 협회의 초대 이사장을 역임할 정도로 이미 중진에 해당됐지만, 50세를 넘어서 이 일을 맡았다. 그가 한 장의 도면도 그리지 않은 채 점토 모델링만으로 이 형태를 만들었다고 하는 이야기는 유명하다. 흐르는 듯한 아름다운 형태, 미니사이즈 승용차만이 갖는 사랑스러움과 친근함을 품

도요구치 갓페이, 스포크 체어, 1962, 덴도목공

고 있는 이 희대의 디자인은 언제까지라도 그 빛을 잃지 않을 것이다. 오늘날까지도 쇼와 시대를 대표하는 명작 승용차로 꼽히면서 많은 마니아와 팬층을 거느리고 있다.

1953년, 가네코 이타루金子至와 가와 준노스케河潤之介와 함께 공업디자인의 한 부분을 담당하는 조직인 KAK를 결성한 아키오카 요시오는, 도쿄고등공예학교의 선배였던 도요구치 갓페이 등과도 친분이 두터워 앞서 소개했던 디펜던트 하우스의 설계계획에도 참가했었다. 그는 공업디자인을 지향하면서도 소비자와 제작자의 입장에 서서 '생활을 위한 디자인'을 목표로 하는 활동을 전개했다. 그 활동은 스포크 체어 등의 가구부터 가켄의『과학과 학습』의 부록 디자인 등 초등학생용 학습교재나 완구 등에 이르기까지 수공예적 성격을 강하게 띠고 있다.

아키오카는 KAK에서 탈퇴한 후에, 한없이 발전하는 공업화사회에 대한 비판 의식을 갖고 그룹 모노모노를 설립하여, '소비자를 그만두고, 애용자가 되자'라는 내용의 디자인 운동을 전개했다. 저술이나 전시회 등을 통해 보여준 인간과 도구의 신뢰관계에 대해 그의 일관된 태도는 잘 알려져 있다. 그의 이러한 활약의 배경에서 대량생산과 대량소비에 의해 사회와 인간성에서 점점 분리되어가는 공업화에 대한 걱정을 읽어낼 수 있다.

또한 가구를 중심으로 한 디자이너였지만, 1956년 Q디자이너즈를 조직한 와타나베 리키도 이러한 움직임의 선구자 중 하나였다. 그가 Q디자이너즈 조

일본 현대 디자인사

직 이전에 디자인한 노끈 의자는 샤프한 목재와 로프만을 써서 심플하고 미니멀하게 만들어진 것으로, 따스하고 온화하면서도 순수하고 분명한 뜻을 지닌 디자이너의 제안이 느껴진다. 같은 시기, 이사무 노구치가 일본을 방문하여 기후 지방의 초롱을 응용한 것으로 유명한 아카리 시리즈를 발표했다. 이 시기의 생활 속 디자인에는 일본인이 일본인으로서 동시대를 살아가기 위해 필요한 제안이 가득 차 있다. 전통은 살리면서 새로운 세계로 향하는 것을 명확하게 전달하는 것이, 디자인의 사명 중 하나이기도 했다. 와타나베는 그 후, 가구에서 멈추지 않고 시계, 조명기구, 호텔 인테리어 등에도 손을 댔고, 분야를 넘나들며 활동하는 입체적인 디자이너의 선두주자가 되었다.

한편, 최대의 공업디자인 조직의 하나로 들 수 있는 것이 GK일 것이다. GK는 원래는 1950년대 전반, 도쿄예술대학 조교수였던 고이케 이와타로小池岩太郎 밑으로 모여든 학생 그룹에서 출발했다. GK는, 'Group of Koike'에서 따온 것이다. 창설 멤버는 에쿠안 겐지, 이와사키 신지岩崎信治, 시바타 겐이치柴田献一, 이토 하루지伊東治次, 사카사이 히로시逆井宏 등이었다. 이들은 곧 1953년에 일본악기제조현 야마하의 업라이트 피아노 컴피티션에서 우승하면서 첫 번째 상품을 세상에 선보였다. 그들의 디자인에 대한 계몽적 활동까지 벌이며 처음부터 적극적으로 활동하였다.

1957년에는 에쿠안 겐지를 소장으로 하는 GK인더스트리얼 디자인 연구소로 발전하였다. 초기 대표작은 1961년의 깃코만 식탁용 간장병이다. 발매한 지 50년 이상 된 지금도 세계 곳곳에서 사용되고 있을 정도로, 보기 드물게 장수한 디자인이다. 깃코만의 한자 표기 '亀甲萬'에서 따온 거북모양 육각형 안에 '萬'자를 넣어 만든 상징적인 문양과 빨

깃코만 식탁용 간장병

간 뚜껑을 트레이드 마크로 삼아 누구에게나 친근하게 느껴진다. 이 디자인의 혁신적인 부분은 구입한 뒤 그대로 식탁에서 사용할 수 있는 간편함이다. 심플하면서도 부드러운 양감이 느껴지는 형태, 남아있는 양이 한눈에 보이는 유리용기, 흘러내리지 않는 기능적인 입구 등, 오래 애용되는 데는 분명 이유가 있다. 이제는 과거에 대한 향수까지 조금 더해져, 공업제품으로는 드물게 계속 사용되고 있는 대표작이 되었다. 에쿠안 자신도 그 뒤에 몇 번이나 개량에 착수했다고 하는데 결국에는 이를 넘어서는 디자인을 만들어내는 것에는 성공하지 못했다고 한다.

당시에 이러한 우량 제품만 있었던 것은 아니기 때문에,『생활수첩暮らしの手帖』에서 1954년경부터「일용품의 테스트 보고」를 게재하는 등 제품 체크에 대한 적극적인 움직임이 시작되었다. 그러자 조악한 상품은 살아남지 못하고 점점 후퇴하게 되었다. 그 후 GK는 오디오나 가구 등 일상용품부터 오토바이, 모노레일, 전차 등의 교통수단, 국가 이벤트 등의 공적 사업까지 폭넓은 디자인을 다루면서 일본 공업제품의 발전과 함께 진전해갔다.

여담이지만, 나는 최근 문화인류학자인 다케무라 신이치竹村真一와 함께 세계 최초의 디지털 지구본 '만질 수 있는 지구' 시리즈를 디자인하고 있다. GK 그룹 중 하나인 GK테크도 개발과 제작에는 참가하고 있는 이 시리즈는 지구 환경이 중요해진 시대의 새로운 도구로 알려지며 화제를 모으고 있다. 2008년 홋카이도에서 열린 도얏코洞爺湖 정상회담 때에도 환경 전시를 통해 소개되었다. 지구본 위에 나타나는 영상은 세계로부터의 정보와 연동되어 실시간으로 일영선낮과 밤의 경계이나 구름의 움직임, 각지에서 지진이나 태풍이 발생하는 상황 등을 보여주고, 컨텐츠를 바꿈에 따라 여러 가지 시점에서 지구의 상황을 눈앞에서 볼 수 있는 방식으로 되어있다. 인간의 의식이 중요해진 시대에, 공업제품의 수준은 소프트웨어에 따라 달라짐을 실감한다.

이처럼 수출중심의 성장을 목표로 하는 산업계와 산업공예시험소 등의 공공기관, 제작 과정에서 디자인의 중요성을 호소하는 디자이너들의 분투가 힘을 합친 결과, 1960년 전후에는 프로덕트 디자인, 인더스트리얼 디자인이라는 용어가 실질적으로 일본 사회에 침투해 갔다. 일본인의 생활도 점점 풍요롭게 되어감에 따라 중류 의식이 싹트기 시작하였고 생활에 필요한 것은 대부분 손에 넣게 되었다. 이제 소유의 행복에서 더 나아가, 선택의 자유가 요구되는 사회가 된 것이다. 제조업체들은 독자적인 스펙 개발, 양질의 차별화된 디자인에 힘을 쏟을 필요성이 생겼고, 1960년대는 보다 나은 퀄리티를 가진 공업제품의 시대를 맞이하게 된다.

공업화사회에 대한 의문
1960년대

고도경제성장과 그 영향

1960년이 되자 고도경제성장으로 인한 여러 가지 문제들이 불거지기 시작했다. '더 이상 전쟁의 후유증은 없다'라는 캐치프레이즈는 1956년의 경제백서에 나온 말이다. '회복을 통한 성장은 끝났다. 이제부터의 성장은 현대화를 통해 이루어진다'라고 서술된 것처럼 1960년대는 현대화로 돌입한 시기였다. 생산설비의 기술혁신은 이미 1960년대 이전부터 이루어지고 있었다. 1960년대 이후에 눈에 띄는 것은 도시개발, 상업개발, 레저산업 등으로, 세상은 점점 크게 변해 갔다.

당시 일본 사회에는 여러 가지 문제가 일어나고 있었지만 최대의 문제는 1960년 안보개정이었다. 당시의 기시 내각*은 '미일美日 신시대'라고 선언하고, 아이젠하워와 함께 미국과 일본의 강한 동료의식에 기반을 두고 대등한 관계를 강조한 신안보조약에 조인하려고 했다. 이에 발맞춰 '미일 관계가 공통의 이익과 신뢰에 확고한 기초를 두는 새로운 시대에 들어선 것을 확신한다'라는 공동성명을 발표했다. 그러나 이 조약은 결코 대등한 것이 아니라 오히려 대미 종속적인 성격이 강했다. 이러한 정부의 움직임에 반대하는 소리

* 1957~1960, 기시 노부스케(岸信介)를 총리대신으로 하는 일본의 내각

는 날로 높아져 갔다. 신안보조약은 일방적이며, 일본이 다시 전쟁에 휩쓸릴 가능성이 높다는 것이었다.

노동조합을 중심으로 한 반反안보 운동에는 전학생연합전학련도 가담하여, 국회 주변은 매일 10만 명을 넘는 시위대로 둘러싸였다. 그러한 소란스러운 상황 속에서 6월 15일, 비극이 일어났다. 국회에 돌입한 전학련과 경찰대의 거친 싸움 끝에 도쿄대생 간바 미치코樺美智子가 사망한 것이다. 이러한 사태를 거치면서도 1960년 6월 19일, 신안보조약은 성립되었다.

더 이상 전쟁의 후유증은 없다

아메리칸 웨이 오브 라이프

'더 이상 전쟁의 후유증은 없다'는 캐치프라이즈는 전쟁이 끝난 후 10년 정도가 지나자, 이미 일본인 사이에 유행어처럼 퍼져 있었다. '진무경기'라는 일본 유사 이래 최고의 호경기를 나타내는 말이 국민의 유행어가 되었고 현대화를 위한 기업의 설비투자가 사람들의 생활 속에도 활기를 가져왔다. '3종 신기'라는 유행어도 1950년대 후반에 생겨났다. 3종 신기란 천황의 가문에 계승되어왔다고 전해지는 세 종류의 보물, '거울', '구슬', '검'에 빗대어, 당시의 새로운 가전제품, 즉, 흑백 텔레비전, 세탁기, 냉장고를 가리킨 말이다. '진무 경기'든, '3종 신기'든, 혹은 한국전쟁으로 인한 특수 호황을 지칭하는 '이와토 경기'든, 오늘날의 일본인들에게는 매우 기묘한 어감을 느끼게 하는 캐치프라이즈다. 당시를 돌이켜보면 새로운 시대와 전통적 사고가 여전히 삐걱대던 상황이었던 것을 엿볼 수 있다. 3종 신기는 1960년대가 되면 3C승용차, 에어 컨디셔너, 컬러 텔레비전로 바뀐다.

이러한 생활의 변화는 점점 일본문화에 변화를 가져왔는데, 이 시기의 가전제품 보급은 솔직히 말하자면 일본인이 동경해 오던 생활이었다. 1953년에 시작된 텔레비전 방송은 날마다 새로운 정보를 제공했는데, 거기에 송출되는 영상은 전에 본 적이 없는 세계의 문화와 풍속이었던 것이다. NHK가 본격 버라이어티쇼 〈꿈에서 만납시다〉나, 민영방송 최초의 버라이어티쇼 〈비눗방울 홀리데이〉가 방송을 개시한 것이 1961년쇼와 36년이었다. '아메리칸 웨이 오브 라이프'가 점점 현실화되기 시작한 시대였다. '아메리칸 웨이 오브 라이프'는 미국에서 출발한 미래생활의 비전이다. 많은 가전제품, 예를 들어 냉장고, 텔레비전 등에 둘러싸여 능률적이고 밝은 생활을 영위하는 거주공간이 중심이 된다. 주부는 모든 가사에 가전제품을 사용하고, 일용품이나 식품은 자동차를 사용하여 일주일 단위로 구입한다. 그리고 남은 시간은 스포츠나 레저에 사용하는 식의 쾌적한 생활의 실현을 목표로 하는 것이다. 많은 미국영화가 건강한 미국, 풍요로운 미국, 자유로운 미국을 보여주었고 일본인도 그러한 미국의 모습을 꿈꿨다. 아마 미국이 가장 좋았던 시대였다고도 말할 수도 있을 것이다. 마티 로빈스Marty Robbins가 노래한 〈화이트 스포츠 코트〉는 당시 젊은이들이 바라던 문화를 표현하여 동경의 대상이 되었다.

일본의 산업이 미증유의 성공을 이룬 것도 '아메리칸 웨이 오브 라이프'에 의해 견인된 것이다. 미국의 미래생활의 비전은 곧바로 야무지게 일본의 산업계가 만드는 제품의 비전이 되었다. 말하자면 일본 기업은, 미국이 생각해낸 생활방법을 그대로 제품 제조에 채용하였던 것이다.

양질의 기술과 염가의 제품은 수출되어 세계의 신뢰를 얻기에 이른다. 수출의 호조는 일본에 큰 부를 가져다줬다. 이러한 부에 힘입어 이룩한 고도경제성장은 일본인에게 다시 새로운 생활문화를 가져다줬다.

냉장고, 세탁기로 대표되는 여러 가전제품, 그리고 주서, 믹서와 같은 지금

까지 사용해 본 적 없는 제품은 주부의 노동을 경감시켜주는 측면도 있었지만, 그에 앞서 그 제품이 그려내는 새로운 생활의 이미지가 사람들에게 신선하게 받아들여졌다. 이 당시에 등장한 가전제품 메이커의 쇼룸은 그 자체만으로도 새로운 시대의 생활을 예감케 하는 보물창고였다.

그러나 이 시기의 제품디자인은 미숙했다. 사람들이 바라는 것은 디자인보다도 기기가 가지는 성능과 기술이 우선이었기 때문에, 몇 가지를 제외하면 디자인적으로 볼 만한 것은 전혀 없었다고 할 수 있다. 대부분의 제품은 미국의 디자인을 참조하던 상황이었고, 소비자들에게도 디자인의 좋고 나쁨을 따지는 것은 아직 먼 이야기였다. 아직은 새로운 기능이 중요하던 시대였다.

새로운 소비사회의 형성

종전 후의 혼란기에서 벗어난 생활은 그 후 일본인에게 어느 정도 자신감을 심어 주었고 이에 따라 도시 붐이 일어나게 되었다. 미국의 로큰롤과 힐빌리가 합성된 음악, 로커빌리rock-a-billy*는 일본극장에서 공연된 〈웨스턴 카니벌〉을 통해 많은 젊은이들을 열광시켰다. 또한 이시하라 신타로石原慎太郎의 소설 『태양의 계절』은 쇼난 해변을 무대로 자동차, 요트 등이 등장하는 등, 지금까지도 쉽게 실현할 수 없는 생활상을 구현해냈다. 그 속에 펼쳐지는 청춘은 무엇에도 구애받지 않는 새로운 남녀상을 그려내고 있다. 그러나 밝을 것만 같던 발전이 도쿄 올림픽 이후 도시와 관련된 여러 문제를 만들게 된다. 이제는 아메리칸 웨이 오브 라이프라는 미국에서 빌려온 문화만으로는 어찌 해결할 수 없는 상황이 도시에 침투하고 있었다. 때마침 미국은 수렁과도 같은 베트남전쟁을 시작하게 된다.

한편으로 고도경제성장기의 제조업을 중심으로 한 산업의 활성화는 획일

* 미국에서 시작된 열광적인 리듬의 재즈 음악, 또는 거기에 맞추어 추는 춤.

화를 가져왔다. 대기업의 순조로운 발전은 '사원이 곧 가족'이라고도 불리는 샐러리맨 문화를 낳았다. 기업에 귀속되어 기업에 의해 생활의 보증을 얻어 기업과 함께 살아간다. 규범화된 제도를 받아들이는 것으로 샐러리맨 가족은 평생의 보증을 기업에서 획득했다. 기업에 귀속된 노동자는 좋든 싫든 획일화된 생활로 이끌려간다. 이 시기의 기업이라는 제도는 특수한 인재보다는 평균적인 인재를 필요로 했고, 그 모두를 합친 힘으로 시장과 싸워나간다는 구도로 유지되고 있었다. 사고나 행동의 특수성보다도 기술을 중시하였던 것으로, 말하자면 노동자에게 로봇과도 같은 정확함을 요구해온 것이다.

이렇게 규범적이고 제도적인 생활문화는 반드시 대기업에만 해당되는 이야기가 아니었다. 일본 전체에 퍼진 이 감각은 모두에게 획일화된 생활문화를 만들어냈다. 사람들은 스스로 획일적인 것을 바랐고, 개인의 차이를 억눌러갔다.

전쟁에 패배하고 모든 것을 잃었던 일본 사회가 전쟁 후에 눈 뜬 결과는 산업사회와 공업화사회의 성립이었다. 이전에 사용했던 낡은 산업용 기계를 잃어버리다시피 한 산업계는 새롭게 개발한 기계를 도입함으로써 눈부시게 발전했다. 물건을 손에 넣는 것으로 행복을 얻던 산업사회와 공업화사회의 계획을 가능하게 하는 사회구조는, 일본에서는 얄궂게도 패전으로 인해 달성된 것이다.

이때부터 풍요로워지기 시작한 사물을 기반으로 새로운 소비사회가 형성되기 시작했다. 사물을 손에 넣는 것을 통해 행복을 손에 넣기 시작한 것이다. 전쟁 이전에도 생활필수품은 계속 부족했었다. 그랬던 시대와 비교하면 꿈과도 같은 세계였다. 사람들은 사물에 도취되었고, 사물을 노래했다. 그러나 그러한 소비는 기업에 의해 통제되고 있었다.

당시 산업계의 손안에 있던 유통은 얼마든지 대중의 마음을 통제할 수 있었

다. 일반 소비자들에게 있어 가장 매력적이었던 가전제품이 대기업의 계열사인 유통업체를 통해 사용자에게 전해지는 구도를 생각해보면 이해하기 쉽다. 모든 제품 곧 상품의 통제는 제조 기업의 손에 달려있었다.

텔레비전 광고는 기업의 좋은 프로파간다였다. 텔레비전이라는 신시대의 매체가 가진 신선한 매력은 새롭게 태어난 상품 그 자체, 생활문화 그 자체의 매력과 겹쳐있었다. 이러한 사회적 구조는 모두 기업이 원하는 대로였다. 그러한 소비의 방식이 물건이 윤택하지 않고 고가였던 시대에는 효력을 발휘했었지만, 생산성이 향상하고, 상품이 저렴해지고, 풍요롭게 되기 시작함에 따라 상품을 통제하는 주체는 산업계에서 유통계로 바뀌어 간다.

유통계가 힘을 갖게 되자 눈에 띄게 된 것은 생활문화를 재편하는 것으로, 한층 매력적인 생활을 제안하는 것이었다. 이제 단순히 물건이 가진 기능성을 넘어, 생활문화 및 디자인이라는 새로운 가치관과 시점이 중시되게 되었다. 이전까지는 미래생활의 프로그램이 제조업의 독자적인 시점으로 형성되어 왔다. 제조업이 개발하는 제품과 상품이 미래의 생활 비전을 결정지었던 것이다. 제조업 주도의 생활문화는 공업이라는 생산수단이 전제가 된다. 말하자면, 제조업계에서 생산 가능하고 제조업이 두각을 나타낼 수 있는 제품에 의해 생활문화가 만들어졌던 것이다. 그러나 유통계가 주도하는 생활문화는 다양한 제품과 상품에 의한 코디네이션으로 구성된다. 코디네이션의 시점에서 보면 먼저 생활의 이미지메이킹이 선행되고, 그에 필요한 제품과 상품이 나중에 채워지는 순서다. 이렇게 상품의 우위성은 제조업에서 유통으로 옮겨졌다.

때를 같이하여 당시의 젊은이들은 획일화된 생활문화에 답답함을 느끼기 시작했다. 획일화되고 규범화된 사회제도가 모든 분야에서 공업화사회의 모순을 불거지게 하기 시작했다는 문제는 차치하더라도, 유통계의 활성화와 함께 소비사회는 이때부터 본격적으로 사회구조를 바꾸기 시작한 것이다.

1964년의 도쿄 올림픽은 도시 건축에도 디자인에도 큰 변화를 미쳤다. 고속도로망의 건설에 따른 구획정비사업에 따라 낡은 건물이 해체되고 새로운 건축이 들어섰다. 고도 경제성장에 따른 상업활동의 활성화는 새로운 타입의 건축을 낳았다. 그중 하나는 유통을 중심으로 한 상업시설이다. 백화점, 전문점 등 새로운 집적 상업시설은 생활문화에 독자적인 시점을 도입하여 대중의 욕망을 자극했다. 단순히 물건의 성능과 편리성에서 만족했던 전쟁 직후의 생활에서, 이제는 어떤 이미지에 따른 생활스타일, 예를 들면 유럽문화를 바탕에 둔 생활 스타일이나 패션, 아웃도어적인 생활의 이미지, 또는 모던한 생활 스타일 등과 같이 여러 가지 생활관이 태어나게 되면서 사람들은 미적인 가치나 개성 있는 생활에 관심을 갖게 되었다.

또한 상업빌딩의 건설은 먹거리를 중심으로 한 복합 빌딩의 개발로 이어졌다. 긴자, 신주쿠, 시부야, 이케부쿠로 등, 번화가에 순식간에 태어난 복합 빌딩은 여유가 생긴 일본인의 생활에 새로운 소비의 장을 만들어냈다. 세계 각지의 요리를 맛볼 수 있는 레스토랑과 커뮤니케이션 장소로서의 주점, 엔터테인먼트성을 가진 클럽 등이 일본인의 왕성한 호기심을 유도했다.

공업화사회의 모순

그렇지만 당시 사회의 발전에는 큰 구멍이 있었다.

고도경제성장은 일본의 전 국토에 각종의 공해를 가져왔다. 구마모토현 미나마타水俣시에서는 1953년경부터 원인 불명의 증상을 호소하는 환자가 늘고 있었다. 새가 하늘을 날다 떨어지고 죽은 물고기가 수면에 떠 올랐다. 사람들의 눈동자가 흔들리고, 손발을 자유롭게 움직이기 힘들어지는 증상이 퍼졌다. 원인은 질소공장에서 흘려버린 유기수은이었다. 공해는 산업에서뿐 아니라 생활 그 자체에서도 발생했다. 생활폐기물이 강이나 호수, 바다, 대기를 오염시

컸다. 경제성장은 그것을 누리는 사람들 스스로의 목을 조이기 시작한 것이다.

공업화사회의 모순은 1960년대 말이 되면 심각한 사회현상이 되었다. 억압됐던 인간과 사회의 관계는 세계 곳곳에서 저항의 형태로 분출됐다.

공업화사회는 개인을 사회구조의 내부로 밀어넣어 집단적인 힘을 만들어낸다. 그리고 그 힘은 개인의 고유한 정신과 의사를 말살하여 집단 이데올로기로 변환시키면서 지속된다. 미국의 평론가 루이스 멈포드Lewis Mumford의 말을 빌리자면, 근대사회와 공업화사회의 특성은 과학기술의 발전보다도 개인을 집단적으로 제어하는 방식 그 자체에서 드러난다. 그러나 그와 같은 사회구조도 1960년대 말에는 사회 곳곳에서 흔들리기 시작했다. 이것은 다분히 공업화사회에서 정보화사회로 이행하면서 일어난 사회적인식의 변화에서 기인하고 있었다.

공업화사회는 '보이지 않는 보내는 사람'에서 '보이지 않는 받는 사람'으로 향하는 조직적 구조로 짜인 사회이다. 될 수 있는 대로 정보를 공개하지 않고, 모두를 어두움 속에서 컨트롤했다. 즉, 누가 어떻게 물건을 만들어내고 누가 어떻게 사용하는가에 대한 개인적 의사가 사회로 환원되는 회로가 없었던 일방적인 흐름이었다. 그러나 1960년대에 들어서자 이에 대한 문제 제기가 시작되었다.

세계디자인회의

세계디자인회의는 1960년 5월 11일, 일본에서 처음으로 개최된 디자인회의로, 도쿄 오테마치의 산케이홀에서 열렸다.

해외에서 84명, 일본 국내에서 143명의 일류 건축가와 디자이너 등이 참

가했다. 해외 참가자들의 출신국을 살펴보면, 미국 36명, 칠레 5명, 독일, 이스라엘, 뉴질랜드가 4명씩, 프랑스, 인도, 이탈리아가 3명씩, 총 26개국에 이르렀다. 허버트 바이어Herbert Bayer, 미국, 아트디렉터, 솔 바스미국, 그래픽 디자이너, 피터 스미슨영국, 건축가, 브루노 무나리이탈리아, 디자이너, 맥스 후버Max Huber, 스위스, 그래픽디자이너 등이 대표적이다.

분야별로 보면, 국내외를 합쳐 건축 92명, 공업디자인 50명, 그래픽디자인 40명, 평론·교육 26명, 공예 19명 등이었다.

이렇게 많은 사람들이 한곳에 모인 것은 일본 디자인 사상 최초의 사건이었다. 이것은 1960년이라는 고도 경제성장기를 지나는 일본 사회에 있어서 디자인이 얼마나 중요한 역할을 담당했는지를 보여주는 것이다.

회의는 사무국장인 아사다 다카시淺田孝의 인사로 시작하였다. 그는 개회사에서 "준비된 프로그램대로 회의를 진행하겠지만 성급한 결론을 내는 것보다도, 논의를 만들어내는 것이 필요하다고 생각된다"라고 발언하였다. 그 뒤, 위원장 사카쿠라 준조의 기조강연이 이어졌다. 그는 "새로운 시대가 디자인에 대해 서로 이야기하는 기회를 일본에서 가진다는 것은 역사적인 운명과도 같다. 이번 기회에 마음에서 우러나오는 이야기를 나눕시다"라며, 새로운 디자인 시대를 선언하였다.

이날 오후에 있었던 허버트 바이어의 특별강연은 사카쿠라 준조의 추상적이고 관념적인 이야기와 대조적으로 회의의 기조를 표현하는 것이었고, 회의의 방향도 바이어의 강연에 맞춰 진행됐다. 먼저 바이어는 "디자인이라는 단어는 새로운 산업사회의 출현으로 인해 만들어지고 정의되었다. 디자인은 경제와 인류생존의 관계가 가져다 준 것으로, 형태를 부여하는 사람과 거기에 부과된 그 책임의 중대함을 증명하는 것이다"라고 말했다.

바이어의 이야기를 요약하면 다음과 같다.

1. 디자이너의 사회적 지위

- 디자이너는 '실용성'을 첫 번째 목적으로 하여, 물건에 형태를 부여하는 일을 생각하는 사람들이다.
- 생산자와 소비자 사이에 선 중간적 존재이다. 오늘날의 생산자는 대량생산에 기초를 두고, 보다 많은 생산과 보다 많은 소비를 원한다.
- 디자이너는 이러한 거대한 연쇄에 둘러싸이기 쉽다.
- 디자이너는 자유로운 창조적 태도를 취해야 한다.

2. 디자인은 과학이다

- 시장조사는 디자인 발상을 위한 자료다. 개별 문제를 풀기 위해서는 사회과학, 정신병리학 등의 과학이 필요하며 대중의 심리분석도 필요하다.
- 디자인은 디자이너의 자기만족이 아니다.
- 유효한 디자인과 팔리는 디자인이 양자 일치되는 길을 취해야 한다.

3. 디자인과 수공예의 문제

- 인간의 손과 마음의 요소를 높게 평가해야만 한다.

4. 디자이너는 새로움에 함몰되는 것을 경계할 것

- 독창성, 특히 신기함이 디자인이라는 선입관은 유해하다.
- 미래의 풍경은 공원의 형태로 보존될까, 혹은 인공적인 것이 될까?
- 인간의 에너지 혹은 구체적 작업이 설비에 의해 대체될 수 있을까?
- 그 결과로 생겨나는 여가는 인간에게 어떠한 영향을 줄까?
- 거기에서 해방된 에너지는 어디를 향할까?

5. 커뮤니케이션의 미래에 관하여

• 인포메이션은 이미 오버 커뮤니케이션 상태다.

• 서적의 관리는 이미 마이크로필름으로 변하고 있다. 새로운 도서관이 필요하다.

• 지식은 전자계산기에 축적돼 있다.

• 인포메이션은 단시간에 얻을 수 있다. 따라서 물건을 기억해두지 않아도 괜찮아질 것이다.

• 읽고 쓰기는 인포메이션을 흡수한다. 따라서 제6의 감각 수단으로 커뮤니케이션을 배우는 때가 올지도 모른다.

바이어는 이러한 미래를 그려가면서 결론을 맺었다.

• 우리는 새로운 아이디어의 표면적인 표현만을 받아들이고 내면의 진실을 놓치기 쉽다.

• 디자이너는 자연과 인간이 만들어낸 형태를 이해해야만 한다.

• 동시에 시대의 힘도 파악할 필요가 있다.

• 디자이너는 인간이 존엄을 갖고 생활할 수 있는 환경을 만들어야 한다.

이렇게 나온 전체상이야말로 민주 생활의 표현이다. 디자인 최후의 목표는 '인간 그 자체에 있다'고 끝을 맺었다.

5월 12일부터는 산케이국제홀로 장소를 옮겨 3일간 세미나가 열렸다.

제1일 1960.5.12 테마 : 개성, 의장 : 허버트 바이어

제2일 1960.5.13 테마 : 실제성, 의장 : 가쓰미 마사루

제3일 1960.5.14 테마 : 가능성, 의장 : 토마스 말도나도 Tomás Maldonado

각 세미나는 오전에 총회, 오후에는 3개의 분과회로 구성됐다. '개성'은 개별성, 지역성, 세계성, '실제성'은 환경, 생산, 커뮤니케이션, '가능성'은 사회, 기술, 철학으로 나뉘었다.

가쓰미는 '개성'에 관한 문제는 과거의 역사와 관계를 가지고 논의하고, '실제성'은 오늘날의 테마로, '가능성'은 미래의 과제로 다루자고 정리했다. 그리하여 과거, 현재, 미래가 총괄적으로 다뤄지게 되었다.

제1일의 테마 '개성'은 바이어가 의장을 맡았다. 오전 중에는 총회가 열렸고, 첫 연설은 빈 대학교수인 칼 오뵉Carl Auböck의 순서였다.

제2차 세계대전은 새로운 산업혁명을 가져왔다. 그로써 소비와 생산은 급격히 증가하고, 기업가들은 이익을 위해 수요를 늘리려고 생각한다. (…중략…) 디자이너는 이러한 기업가의 요구에 응해야만 하는 딜레마에 빠져있다. 즉 팔리지 않는 디자인은 실패이다.

따라서 디자이너는 외면만을 만드는 작업에 빠지기 쉬운 상황에 놓여있지만, 디자인이란 산업계획 속에서 불가결한 요소이다. 이를 위해 디자이너에게 요구되는 것은, 개성적인 전문가인 동시에 보편적인 인격을 가져야 하는 것이다.

일류의 디자이너가 독립해서 활약하는 것보다 팀워크로서의 디자인이 바람직하다.

이어서 요셉 뮐러 브로크만Josef Müller-Brockmann이 자신이 교편을 잡고 있는 취리히 공예학교의 교육방법을 예로 이야기했다.

· 디자인을 지망하는 학생은 사회 전반의 넓은 요구에 응할 수 있어야 한다.
· 고객, 생산, 판매라는 현실에 기초하는 디자인 작업을 할 수 있도록 지도한다.
· 디자이너의 진짜 발상은 디자이너의 생각이나 기술상의 문제가 아니다. 사회

적 요구를 명확히 파악하여, 합리적으로 처리하는 것이다.

한편, 가메쿠라 유사쿠는 '형태'가 뛰어난 일본의 전통에 대해 발언했다.

· 일본에 있어서 형태는 단순히 포름form을 말하는 것은 아니다.
· 집, 물건, 도구, 생활, 작법, 논리, 예능, 종교 등, 생활의 모든 것 속에 '형태'라는 개념이 포함돼 있다.
· 거기에서는 일본의 전통적인 태도인 단순화를 발견할 수 있는데, 그것은 일본의 풍토에 적합하며 자연적이다.
· 이러한 전통은 디자이너에게 있어 우수한 유산인 동시에 새로운 디자인을 만들 때 무거운 짐이 되고 있다.
· 이러한 가치는 버릴 게 아니라, 분해한 후에 새롭게 구성해야 한다.

또한 미노루 야마사키는 이런 이야기를 했다.

· 일본의 건축과 정원에 깊은 공감이 간다.
· 조각적이기만 하지 않고 공학적인 접근법을 통해 그와 같은 건축을 만들어내고 싶다.

4명의 연설은 각각 나라, 지역, 시대, 상황, 전문 영역을 나타내고 있는 동시에 그 당시의 사회가 안고 있던 문제를 생각하게 한다.

첫날 오후의 분과회에는 많은 그래픽 디자이너들이 모였다. 먼저 바이어가 '개성'을 다뤘고, 다음과 같이 이야기했다. "나는 일찍이 유럽에 있던 때부터 혼자서 예술적디자인적인 문제를 처리할 수 있었다. 그렇지만 미국으로 옮기고

나서 보니, 디자이너는 조직 속에서 그룹으로 문제를 해결하고 있었다." 즉, 미국의 현실을 설명하며 '집단'에 의한 '새로운 개성'의 방식을 시사한 것인데, 그것에 대해 솔 바스는 "집단에는 아직 어려운 문제가 잠재하고 있다. 낙관은 할 수 없다"라고 말했고, 가메쿠라도 "만약 디자이너가 조직 속에 갇혀 톱니바퀴처럼 된다면 그들의 시야는 좁아질 것이다"라고 지적했다.

'지역성'의 분과회에는 주로 건축가가 출석하여, 보편적인 기술이 이루는 장래, 지역성, 풍토성은 어떻게 될지에 대해 논했다. 그중에서도 젊은 건축가 도우시르 코르뷔지에의 제자는, "유산을 계승하여 수정해가는 것이 중요하다"라고 말했다. 인도인인 도우시는 일본의 입장과 공통되는 문제의식을 갖고 있었다. 또한 야마사키는 "기술에 의한 지역차는 없어질 것이다. 지역성이 있다면, 개인의 철학에 기반한 것이 될 것이다"라고 말했다. 마지막으로 단게 겐조가 "현상으로서 지역성을 어떻게 창조의 에너지로 변화시켜갈 것인가야말로 디자인의 문제다"라며 끝을 맺었다.

둘째 날의 세미나 '실제성'은 솔 바스의 발언으로 시작했다. 바스는 당시 잘 나가던 그래픽 디자이너였다. 그는 자신이 담당했던 영화 〈80일간의 세계일주〉, 〈슬픔이여 안녕〉, 〈황금의 팔〉 등의 타이틀 디자인과 포스터를 소개하면서, 움직이는 디자인의 역할과 가능성에 대해 강조했다.

이어서 독일의 공업디자이너 한스 구제로 Hans Gugelot는 "디자이너는 제품을 결정하는 요소로서 지식, 능력, 경험을 갖춰야 한다. 또한 상품계획개량, 제작 등 여러 가지 부문의 책임자와 협력하면서 상품이 만들어질 때까지 디자인을 살려가는 것, 더 나아가 디자인의 기초가 되는 것은 과학과 기술의 지식이며, 디자인의 목표는 문화적으로도 사회적으로도 사회에 도움이 되는 공업제품이다"라고 말했다.

공업디자이너 야나기 소리는 "패션 디자인의 세계적 경향을 파악하여 이

디자인이 가져다주는 위험을 배제해 나가면서 새로운 아이디어는 그룹으로 집합시키는 것이 중요하다. 기술의 매개 없이는 오늘날과 같은 기계 시대에서 상품으로 성공할 수 없다. 그러나 기술과 예술의 융합이 중요하므로, 크래프트맨쉽을 기계제품으로 환원시켜나가야 한다"라고 말했다.

이는 바이어의 강연 '인간의 손과 마음'과도 관련된 테마로, 야나기뿐 아니라 많은 디자이너로부터 기계 시대의 몰개성한 대량생산제품에 저항하고자 하는 태도를 엿볼 수 있다.

이날의 분과회 '커뮤니케이션'에는 독일의 평론가 토마스 맥도널드가 "커뮤니케이션은 언어학, 심리학, 사이버네틱스 등의 과학적인 발전과 평행해서 만들어져왔다. 조형적으로도 이러한 과학과 연계하여 설득력 있는 디자인을 만들어내야만 한다. (…중략…) 인간생활의 진짜 행복을 만들기 위해서는, 표현기술과 전통내용 등에 대한 엄격한 판단력이 요구된다"라고 말했다.

이러한 이야기에 이어 건축가 가와이 쇼이치河合正一와 가메쿠라 유사쿠는 날카로운 질문을 던졌고 상당히 격렬한 논의가 진행되었다. "우리들은 오늘 과잉 커뮤니케이션 속에서 끊임없는 선택에 쫓기고 있다. 디자이너는 커뮤니케이션의 내용의 어디까지 개입해야 하는가."

마지막으로 이 질문에 대해, 바스는 이렇게 말했다. "판단은 디자이너로서의 직감에 따른다. 날카로운 직감력을 가져야 한다. 그러나 디자이너가 인간으로서 사회를 살아가고 있다는 자각이 중요하다."

셋째 날의 테마는 '가능성'이었다.

가쓰미에 의하면 미래에 대한 그림을 그릴 예정이었지만, 실제로는 현재를 살아가는 디자이너에게 있어서 미래상을 꿈꾸는 여유가 부족한 회의였다. 프랑스 건축가 장 프루베Jean Prouve는 디자인 기획자이기도 한데, 이 가능성 문제에 대해, "공상이 들어갈 여지는 없다"라고 말했다. 모두가 규격화되어 간

단히 조립할 수 있는 설비는 합리적이고 안심할 수 있다. 그것은 디자인보다는 공학 기술이 주가 되어 친숙한 소재로 사람들이 원하는 것을 실현해야 할 것이다. 영국의 건축가 피터 스미슨은 프루베의 논의에 대해 "디자인 이상으로 중요한 것은 환경과의 관련을 생각하는 것이다. 건축은 환경 속에서 태어나 살아가는 것으로, 환경이야말로 건축을 결정한다"라고 이야기했다.

이 환경이라는 문제로 들어가면, 개인은 이제 디자이너와 손을 잡는 정도에서 만족해서는 안 된다. 필요한 것은 관계자 서로의 '절대적 협력'이다. 이 절대적이라는 의미는 잘 이해되지 않지만, 아마도, 적당한 타협을 넘어서, 목적을 향해 협력해야만 한다는 의미일 것이다.

디자이너들은 공동의 목적을 위해 작업할 의무를 가지고 있다. 그 책임은 디자이너의 전 공정의 관리, 즉, 디자인 코디네이션, 디자인 매니지먼트에도 이른다. 게다가 그렇게 만들어지는 도시에는 레지빌리티legibility가 없어서는 안 된다고 한다.

레지빌리티란, 스미슨에 의하면 형태상의 것뿐 아니라, '연상 효과', '잔상 이용', '조명이나 도로의 텍스처나 너비의 반복', '녹지대 등의 공간', '지리적 요소', '지리에 의한 레벨 차이' 등에 의해 만들어지는 가독성이라고 한다.

이러한 논의에 대해 건축가 기쿠타케 기요노리菊竹淸訓는, '해상도시'라는 미래공간을 제안하였고, 조경가인 이케하라 겐이치로池原謙一郎는 '옥상도시계획'을 발표했다.

이날 '철학' 세미나에서 연설한 단게 겐조는 MIT에서 시범작으로 만든 '보스턴 도시계획'을 예로 들면서 유기적 구조의 도시를 제안했다.

오늘날의 도시 상황을 분석해보면 속도와 정지가 뒤섞여 있다. 또한 시간적으로 볼 때 영구적인 것이 있고 수명이 짧은 것이 있다. 이런 점에서 도시는 생물이다. 고속도로나 고층의 빌딩 등을 자연환경과 조화를 이룰 수 있도

록 계획해야 하는데, 이렇게 영구적인 도시 안에는 간단히 변화시킬 수 있는 세포가 있다. 그것은 주거와 상점 등이다. 유기적 도시의 건설은 과학이나 공학, 모든 인간의 생활까지를 통합한 거대한 생물의 디자인을 의미한다. 단게의 연설은 큰 박수와 함께 높은 평가를 받았다.

도쿄에서 열렸던 이 세계디자인회의에서 이야기했던 문제들은 그 후의 디자인 세계를 예측한 것이었다. 1960년대에 걸쳐 일본 산업을 둘러싼 상황은 심각한 문제들이 일어났는데, 그것들을 검증하는 데에 있어서, 이 세계디자인회의가 유효한 기축이 됐다고 말할 수 있을 것이다.

세계디자인회의는 '도쿄 선언'으로 피날레를 알렸다. 여기에 '도쿄 선언'의 전문을 옮겨둔다.

우리들은 오늘 세계 디자인 도쿄 회의를 폐막하면서 회의에 참여한 모든 멤버의 이름 앞으로 다음과 같이 선언한다.

우리들은 인종, 언어, 국가의 다름을 넘어, 현대를 살아가는 인간으로서 서로 만나고, 알고, 이야기하는 것의 가치를 여기서 다시 확인한다.

우리들은 오늘날의 세계가 이러한 상호 이해와 상호 기여의 장을 필요로 하는 것을 확신한다.

우리들은 다가올 미래가 인간의 권위 있는 생활의 확립을 위해 현재보다도 더 강한 인간의 창조적 활동이 필요함을 확신하고, 우리들 디자이너에게 부여된 다음 세대에 대한 책임이 중대함을 자각한다.

우리들은 이 도쿄 회의에서 붙은 불을 꺼뜨리지 않고, 다음 세대에 대한 우리들 디자이너 공동의 책임을 함께 손잡고 지켜나갈 것을 맹세한다.

우리들은 이 도쿄 회의 후에, 앞으로 꼭 필요한 국제기구의 움직임을 시작하여 다음 시대 인간의 행복을 위한 이미지 탐구를 확고히 행해 나갈 것을 제창한다.

이상이 『예술신조芸術新潮』1960년 7월호에 실린 세계디자인회의의 개요이다. 이렇게 정리해보면 1960년 일본과 세계의 산업디자인, 그리고 그것을 둘러싼 디자인계와 건축계의 상황을 쉽게 알 수 있다.

도쿄 올림픽

아시아 최초의 올림픽이 1964년 10월 10일 도쿄에서 개최되었다. 일본이 한창 고도경제성장 중에 있을 때였다. 1959년 5월 26일, IOC 올림픽 위원회 총회에서 도쿄는 1964년의 제18회 올림픽 대회의 개최지로 선출되었다. 개최까지는 겨우 6년밖에 남아있지 않았다.

어느 올림픽이든 마찬가지겠지만, 올림픽은 단순히 개최하는 것만이 목적이 아니라 경제효과와 그에 동반하는 인프라의 정비, 산업, 상업 등의 여러 사업효과까지도 상정하는 것이다. 도쿄 올림픽의 경우에는 당시 1조 8백억 엔이나 되는 거액이 투입되었고, 고도경제성장기와도 맞물려 도쿄와 일본 전국의 인프라 정비, 산업 활성화가 추진되었다.

정부는 경제계와 함께 올림픽 개최를 목표로 여러 분야에서 새로운 연구를 진행하고 있었다. 그 내용을 연대순으로 짚어보면, 먼저 1959년에는 대중차인 닛산의 블루버드가 개발되어 도요타의 코로나와 함께 오너 드라이버 시대를 열었다. 또한, 일본광학에서 니콘 F가 발매되어 일본을 대표하는 카메라로서 오랜 기간에 걸쳐 걸작으로 인정받았다. 1960년에는 본격적인 프리패브 주택*이 팔리기 시작했다. 같은 해 9월에는 NHK와 일본TV에서 컬러방송을

* prefabrication : 조립식 공법으로 지은 주택

시작하였고, 소니가 처음으로 트랜지스터 라디오를 발표했다. 1961년 6월에는 영국의 맨섬에서 열리는 국제 모토사이클 레이스에서 혼다 기술팀이 1위부터 5위까지를 독점했고, 야마하와 스즈키도 동반 입상하는 등, 일본 오토바이는 세계적으로 판로를 확장하게 되었다. 1962년 6월에는 일본에서 가장 긴 호쿠리쿠北陸 터널이 개통되었고, 7월에는 세계 최대의 맘모스급 유조선 닛쇼마루日章丸를 만들어냈다. 8월에는 최초의 일본산 비행기 YS-11이 비행에 성공했다. 인프라, 산업계, 통신, 모두가 눈부신 성장을 이뤄냈다.

1963년 11월에는 다음 해로 다가온 도쿄 올림픽의 방송을 위해 미국과의 우주중계 실험을 시도했는데, 이 최초의 우주중계에서 보도된 것은 케네디 대통령의 암살 사건이었다.

1964년에 들어서서는 10월의 올림픽에 맞추어 8월에는 수도고속도로 1호선니혼바시-하네다, 4호선에도바시-요요기가 개통되고, 9월에는 도쿄 모노레일하네다-하마마쓰초이 완성되었다. 10월 1일에는 도카이도 신칸센도쿄-신오사카이 개통했다. 한편 도쿄 프린스 호텔이 9월에 개업하였고, 호텔 뉴오타니, 호텔 오쿠라 등도 가세해 대형 호텔의 시대가 시작되었다. 이처럼 다양한 기술과 인프라, 통신, 방송기술, 공공교통 시스템 등의 완성 덕택에 도쿄 올림픽 대회는 무사히 개최되었다.

국가 간의 아름다움과 힘의 제전, 세계가 주목하는 도쿄 올림픽 개최가 눈앞으로 다가왔습니다. 제가 『일본 인테리어』에서 독자 여러분 및 일본을 방문하는 관광객 모두에게 인사를 드리는 것은, 본지가 일본에서 권위 있는 조형 전문지 중 하나이며, 올림픽 관계 설비를 정비하며 발전 중인 일본의 모습을 대담한 편집과 시선으로 영원히 기록한다는 편집 의도에 공감하기 때문입니다.

저는 과거 건설 대신으로서, 현재 올림픽을 담당하는 국무대신으로서, 올림픽 운

영에 진심으로 노력해왔습니다. 일본의 훌륭한 건설, 토목기술과 국민의 온 힘을 결집시킨 위대한 국가적 사업인 이 도쿄 올림픽이 사상 최대의 규모와 내용으로 웅대하게 개최될 것을 바라마지 않습니다.

세계 각국으로부터 이 대회에 참가하는 선수들의 활약과 관전하는 모든 분의 마음으로부터의 성원을 바라며 인사드립니다. 마지막으로 올림픽 시설 운영에 협력해주신 국민 모든 분과 밤낮으로 시공에 힘써주신 건설회사 관계자분들께 감사를 드립니다.

올림픽 담당 국무대신 가노 이치로加野一郎가 잡지『일본 인테리어』에 도쿄 올림픽 개최를 도왔던 건축분야와 디자인에 대한 감사를 표현하기 위해 보낸 메시지다. 한 나라의 국무대신이 일개 디자인 전문잡지에 감사를 표한 것은 굉장히 드문 일이다. 바꿔 말하면 그 당시 디자인에 대한 기대가 얼마나 컸는지를 드러낸 것이라고도 할 수 있다.

꿈의 초특급 열차

신칸센 프로젝트가 시작한 것은 일본이 고도경제성장기에 들어선 1957년이었다. 철도기술연구소현 철도종합기술연구소가 강연회에서 '도쿄-오사카 간 3시간의 가능성'이란 제목으로 발표한 것이 그 출발이었다. 차량을 경량화하고 공기 저항을 줄이는 데 성공하면, 최고시속 200킬로미터를 넘는 것이 가능하다는 내용이 정부로부터 인정을 받았고, 1959년에는 프로젝트로 발족하게 되었다. 도쿄 올림픽 개최까지 겨우 5년 남은 시점이었다.

신칸센 프로젝트는 노반건설, 교통 시스템, 차량개발로 크게 세 가지로 나뉘었다. 노반공사는 512킬로미터에 이르는 레일, 터널, 다리 등을 만들어내야 하는 것이었다. 한편 교통 시스템으로서의 차량, 신호, 통신시스템은 당초

기술적으로 미완성이었다.

시속 200킬로미터를 넘는 열차를 안전하게 운행하기 위해서는 신호, 통신 시스템이 불가결한 요인이다. 재래선에서 사용되고 있던 신호기로는 운전사가 확인할 수 없다. 따라서 ATC^{자동 열차 제어장치}의 개발이 필요했다. 그리고 차량개발은 항공기의 설계기술을 살린 유선형의 차체 제작을 목표로 했다. 디자인은 미키 다다나오三木忠直 담당으로 그는 강연회를 이끈 기술자 중 한 명이었다. 차량 내부 디자인은 도요구치 갓페이를 중심으로 한 팀이 담당하였고, 인간공학적인 분야는 고하라 지로小原二郎가 맡아 설계하였다.

1962년 시험선과 시험차량이 완성됐다. 완성된 차량은 눈이 번쩍 뜨일 정도로 아름다웠다고 당시를 아는 사람들이 이야기한다. 같은 해 6월 26일 첫 시험주행이 있었다. 첫 시험주행은 시속 70킬로미터에서 시작했지만, 반년 후에는 시속 210킬로미터가 되었다.

1964년 10월 1일 오전 6시, '히카리1호'가 만원의 승객을 태우고 도쿄역을 출발했다. 첫 1년간은 노반의 안정을 위해 도쿄-오사카 사이를 4시간에 걸쳐 주행했지만, 1년 후에는 3시간 10분이 되었다.

국립실내종합경기장 – 단게 겐조

도쿄 올림픽은 수도고속도로의 등장, 모노레일의 출현, 지하철망의 정비 등 도시교통, 구획정리사업에 의한 도로 개발, 도카이도 신칸센, 그리고 호텔 오쿠라, 호텔 뉴오타니, 도쿄 프린스호텔 등 대형 호텔의 등장 등, 도쿄, 일본에 새로운 공간과 시간을 만들었다. 지금은 일반화된 유닛 바스[*]는 호텔 뉴오타니의 건설 시에 내장공사 기간을 단축하기 위해 생겨난 수법이다.

* 조립식 욕실. 강화 플라스틱으로 방수판, 욕조, 벽체, 천정판 등을 공장에서 생산하여 현장에서 조립만 하면 되도록 한 것. 시공 기간을 줄이고 균일한 퀄리티의 욕실이 시공되는 장점을 지닌다.

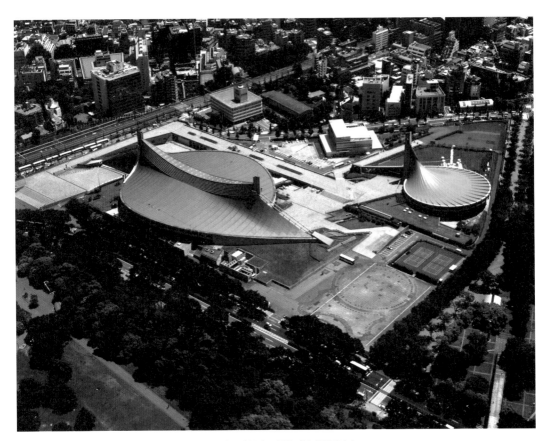

단게 겐조, 국립실내종합경기장(도쿄 요요기), 1964 / 왼쪽 건물이 본관, 오른쪽 건물이 별관이다.

기시다 히데토岸田日出刀의 지도하에 올림픽 설계위원회가 발족하였다. 다카야마 에이카高山英華가 고마자와駒沢 경기장의 배치계획을 담당했고, 야마다 마모루山田守가 일본 부도칸武道館의 건설계획을 맡았다. 특히 아름다운 건축이 단게 겐조의 국립실내종합경기장현재의 국립 요요기 경기장이다.

올림픽 수영경기장으로 건설된 이 건물은, 기능과 구조, 표현을 명쾌하게 하나로 종합하고 있다. 큰 지붕을 매단 두 개의 로프를 좌우로 당김으로써 자연스레 중력에 의해 관객석의 아치가 만들어진다. 그 조형적인 아름다움은 오늘날의 건축이 형태로부터 해방되려고 하면서 뉴트럴한 것을 추구하는 것과는 대조적이다. 오히려 건축이 가진 조형미를 유감없이 발휘하고 있다.

나는 지금 실내종합경기장에 인접해있는 **구와사와**秦沢디자인 연구소에서 이 건축을 바라보면서 원고를 쓰고 있다. 이 건축이 완성된 지 이미 반세기가 지났지만, 그 훌륭함은 사라지지 않고 여전히 빛나고 있다. '세계디자인회의'에서 디자인의 '지역성' 문제에 관해 토의했을 때, 단게는 이렇게 말했다.

지역성을 현상의 문제로 삼아서는 안 된다. 현상으로서의 지역성을 어떻게 하면 창조의 에너지로 바꿀까 하는 것이야말로 디자인의 문제다.

이러한 생각이 이 건축에 그대로 나타나 있다고 해석해도 좋을 것이다. 이 건축은 종종 일본의 민가 기둥을 떠올리게 하는 차분함이 있다고 평가된다. 자연의 유동적인 모습은 일본건축의 전통을 해석한 동시에 새로운 시대에 대한 해답이었다.

더 아름다운 것은 별관현재 제2체육관과의 균형이다. 본관현재 제1체육관이 대담하게 흐르는 듯한 수평감이 있는 건축이라면, 별관은 수직으로 뻗어나가는 건축이다. 이 수평과 수직은 일본과 서양을 암시하는 것처럼 느껴지기도 한다.

비주얼 커뮤니케이션과 아트 디렉터

디자인 분야에서는 일반적으로 특출난 능력을 지닌 개인의 디자인에 주목이 쏠린다. 그러나 커뮤니케이션이라는 입장에서 디자인을 본다면 전체의 디렉션, 즉 지휘관 아래에서 다양한 재능을 하나로 만들어내는 작업도 중요하다. 아트 디렉션의 존재는 디자인 기술의 향상, 크리에이터의 능력 향상 등과 함께 1970년대가 되면서 중시되기 시작하여 독립된 영역으로 자리잡혀 갔다. 도쿄 올림픽 비주얼 커뮤니케이션에서 탁월했던 점은, 디렉션에 의해 전체적으로 완전히 통일을 이뤄 알기 쉽고 명확한 커뮤니케이션 디자인이 이

뤄졌던 것이다.

　도쿄 올림픽은 많은 의미에서 새로운 시대를 만들어냈다. 인프라 설비나 시설계획도 그렇지만, 그래픽 커뮤니케이션도 그 이후의 도시 디자인에 큰 영향을 미쳤다.

　올림픽 디자인은 가쓰미 마사루를 중심으로 한 디자인 위원회를 통해 일관된 디자인 정책이 도모되었다. 그 주요 내용은 '도쿄 올림픽 마크를 일관적으로 사용할 것', '올림픽 마크의 오색을 중점적으로 사용할 것', '서체를 통일할 것' 등, 시각언어가 중시되었다.

　'도쿄 올림픽 마크를 일관해서 사용할 것'은, 지명 컴피티션에서 선정된 가메쿠라 유사쿠의 심볼 마크를 사용하라는 것이었다. 히노마루를 크게 두고 그 아래에 올림픽 마크와 'TOKYO 1964'라는 문자를 배치한 심볼마크는, 백지에 히노마루의 적색과 황금색의 문자로 구성된 간결하고 강력한 아름다운 디자인이다. 무엇보다 쉬워서 일반인들에게 금방 익숙해질 수 있었다. 컴피티션 심사위원회는 심플하면서도 알기 쉽고 아름다운 이 심볼을 만장일치로 결정했다.

　'올림픽 마크의 오색을 중점적으로 사용할 것'에 따라 오색이 경기장 구역을 식별한 구역 컬러로 채용되었고, '서체를 통일할 것'에 따라 경기나 시설 심볼, 일본어 서체는 고딕체로, 영문은 노이에 하스 그로테스크라는 서체를 사용하도록 '디자인 가이드 시트'를 통해 지정되었다. 이 영문 서체는 나중에 헬베티카라는 이름으로 개명되는데, 국제적으로도 스탠더드한 서체로 평가되어 오늘날에는 공공사인 — 철도, 도로, 공항 등의 교통기관이나 거리 — 에서 당연한 것처럼 사용되고 있다. 이것은 도쿄 올림픽을 계기로 일반화된 것이다.

　그리고 무엇보다 픽토그램그림문자의 적극적인 채용이 눈에 띈다. 화장실의

남녀마크를 세계에서 처음으로 사용한 것도 도쿄올림픽이었다. 많은 외국인이 방문할 것을 예상한 디자인위원회는 누구나 이해할 수 있는 픽토그램을 제안하여, 언어가 다른 외국인이라도 일목요연하게 알 수 있는 방법을 택했다.

픽토그램은 가쓰미의 지도하에, 야마시타 요시로山下芳郎와 다나카 잇코 등 열 명의 디자이너 팀이 담당했다. 원래 일본은 한자라는 상형문자의 전통이 있는 나라로, 가문家紋 디자인이 발달한 나라이다. 물론 서구의 여러 나라에도 제각기 명문가의 가문이라는 것이 있지만, 일본의 가문과는 달리 극히 장식적이라 일본처럼 단순명료하지 않다. 다름아닌 일본의 전통이 픽토그램을 탄생시킨 것이다. 이 픽토그램은 나중에 국제적으로 높은 평가를 받았고, 그 후 올림픽에서도 그 방법이 계승되었다.

안내 표지도 일본의 독자적인 것이었다. 일반적으로 도쿄올림픽 이전의 표지판에는 우선 제일 위에 근대 올림픽의 아버지 쿠베르탱 남작에게 존경을 표하기 위해 프랑스어를 썼고, 그다음에 영어, 그리고 주최국의 언어를 사용했다. 그러나 도쿄올림픽에서는 일본어를 가장 위로 했다. 아트디렉터 가쓰미는 관객의 대부분이 일본인이기 때문에, 일본어를 가장 위에, 그리고 많은 사람이 아는 영어, 그리고 마지막에 프랑스어라는 순서를 제안하여 실현해냈다.

그래픽 디자이너의 주요 멤버는 스기우라 고헤이杉浦康平, 다나카 잇코, 아와즈 기요시, 가쓰이 미쓰오 등 에너지 넘치는 신진 디자이너들이었다.

올림픽 포스터는 1961년, 가메쿠라 유사쿠가 자신이 제작한 올림픽 심볼마크를 활용하여 디자인했다. 약간 폭이 좁은 비율의 화면에 히노마루와 올림픽 마크, 그리고 'TOKYO 1964'라는 문자와 패턴으로 구성됐다. 이 타이포그래피적인 포스터는 그 간결함과 강인함, 그리고 아름다움이 눈길을 끌었다. 계속해서 2호, 3호가 제작되었다. 1962년에 제작된 2호는 육상경기의 시

도쿄올림픽 디자인 가이드 시트' 중에서, 1964

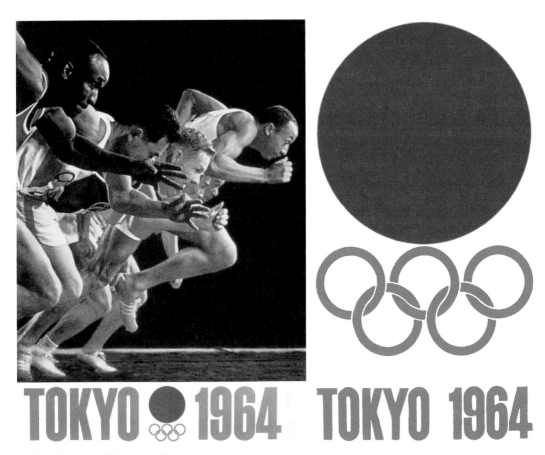

가메쿠라 유사쿠, 도쿄올림픽 포스터, 1962

일본 현대 디자인사

가메쿠라 유사쿠, 도쿄올림픽 포스터, 1963

제2장 공업화사회에 대한 의문 | 1960년대

작 순간을 측면에서 포착한 것으로, 하야사키 오사무小林崎治가 촬영한 사진을 사용했다. 1963년에는 접영을 정면에서 찍은 포스터였다. 이 두 장의 사진을 사용한 포스터는 신선하고 충격적이었다. 올림픽 포스터에서 이때까지 사진을 쓴 예가 없었기 때문에 첫 시도였던 것이다. 이는 전쟁 전 이미 가메쿠라가 일본공방에서 활약했던 시절의 그래픽지『*NIPPON*』이나 중국의 유니온 포토 서비스의『*SHANGHAI*』나『*CANTON*』의 그래픽 처리를 연상시킨다.

이 포스터들은 해외에서도 높은 평가를 받으며 일본 디자인이 세계의 최고 수준에 도달했다는 것을 증명했다. 폴란드의 바르샤바 국제 포스터 비엔날레에서 '예술특별상'을 수상한 것이다.

페르소나전 젊은이들의 돌풍

1956년 11월, '페르소나'전이 긴자 마쓰야에서 열렸다. 디자인계의 큰 터닝포인트가 됐던 이 전시회는 그래픽디자인계에 큰 파문을 일으켰다.

당시 마쓰야의 기획 담당자였던 고바야시 게이미小林敬美는 이 전시가 개최된 경위를 저서 『전시장 벽에 뚫린 구멍』일본 에디터스 스쿨 출판부에서 이렇게 설명한다.

가메쿠라 유사쿠 선생이 굿디자인 코너의 월별 결정 회의를 열기 전에 일본선전미술회의 젊은이 11인의 그룹전에 대해 듣지 않겠냐는 이야기를 하셨다. 1965년 6월의 일이었다. 일본선전미술회전은 5년 전에 도쿄에서 열린 '세계디자인회의' 이후, 사회성과 이상성이라는 테마로 집중됐다. 그러면서 상업미술에서 영역이 확장되고 기술 레벨도 높아졌지만, 한편으로는 매너리즘에 빠졌다는 느낌도 부정할 수 없었다. 그런 상황에서 젊은 디자이너 11인의 전시회가 어쩌면 새로운 방향성을 제

グラフィックデザイン展〈ペルソナ〉

Persona

〈PERSONA〉 Exhibition of Graphic Design in Tokyo 1965

시하는 기회가 될지도 모른다고 생각했기 때문에 곧바로 오시라고 했다.

전시회의 참가 멤버는 아와즈 기요시, 후쿠다 시게오福田繁雄, 호소야 간細谷嚴, 가타야마 도시히로, 가쓰이 미쓰오, 기무라 쓰네히사, 나가이 가즈마사, 다나카 잇코, 우노 아키라宇野亜喜良, 와다 마코토, 요코오 다다노리 등, 나이가 많아도 30대 초반인 젊은이들이었다. 그들은 당대의 실력있는 인기 디자이너였다. '페르소나'라는 그룹명은 가쓰미가 지은 것인데, 액면 그대로 받아들이면 '가면'으로, '퍼스널리티개성'를 의미한다. 개인의 내면을 중시한 이름에서부터 전시회의 특성이 보인다. '페르소나'전은 예상을 넘는 인기를 끌어, 1주일에 3만 5천 명이라는 관람객을 기록했다. 매년 열리는 일본선전미술회전

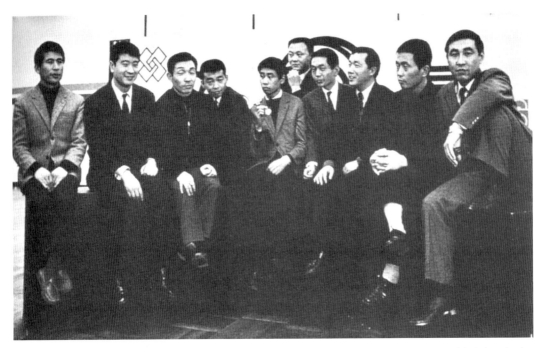

페르소나전 참가 멤버. 왼쪽부터 호소야 간, 나가이 가즈마사, 아와즈 기요시, 요코오 다다노리, 가쓰이 미쓰오, 우노 아키라, 다나카 잇코, 기무라 쓰네히사, 가타야마 도시히로

도 활기가 있었지만, 그 활기와는 또 다른 흥분으로 넘치고 있었다. 가지 유스케梶祐輔는 『디자인』에 이렇게 적었다.

다시 그래픽디자인이 출현했다. 이번 가을은 멋진 계절이 되었다. 이렇게 익사이팅한 전시회라니! (…중략…) 여기는 전쟁터다. 폭발물을 가득 실은 11대의 트럭이 제각기 멋대로의 방향으로 최고 속도로 질주하고 있다. 신호도 없다. 이제 그 누구도 차를 멈출 수 없다는 것은 그 누구의 눈에도 명확했다. 11대의 트럭은 의심할 나위 없이 자신의 엔진으로 달리고 있다. 흔들리는 차체는 목적지를 향해 포효하며 맹렬히 돌진하고 있었다.

야마시로 류이치는 1966년 『아이디어』 75호에서 이 전시회가 왜 그 정도

로 활기가 있었는지를 분석하고 있다. 첫째, 11명의 멤버가 모두 당대 인기와 실력을 갖춘 디자이너였던 것, 둘째, 당시 10년을 통틀어 강력한 그룹전이 없었던 것이다. 그 이전에 다카시마야에서 열렸던 '그래픽55'전으로부터 10년이 지났다. 이 전시가 그 공백을 깬 것이다. 셋째, 주목하고 있는 작가가 대체 어떤 작업을 하고 있는지 한눈에 보고 싶다는 점을 충족시켰다. 그리고 넷째, 일본선전미술회전에서는 한 사람당 한 점이라는 규약이 있어서 대중의 갈증을 충족시켜주지 못했지만, 이 전시회로 충족됐다. 이처럼 페르소나전이 내용과 시기 양 측면에서 모두 많은 사람들의 마음을 빼앗았던 상황이 기록되어 있다.

한편, 이 그룹전은 사회상황의 변화를 잘 반영했다. 사회의 요구가 커져감에 따라 그래픽디자인은 기업적으로 되기 쉽다. 기업이 요구하는 내용에 의해 디자인은 기능적으로 된다. 그리고 디자인 보캐뷸러리는 일정하게 된다. 이러한 상황에 반해 이 그룹전은 새로운 이미지와 개념, 그리고 이념을 보여준 것이다. 후쿠다의 움직이는 오브제, 요코의 팝아트적 기법, 와다, 우노의 장식성, 서정적인 인스톨레이션, 이들의 기법과 보캐뷸러리는 곧 다가올 1968년, 그 유명한 신주쿠에서 태어난 마이너 컬처와 서브컬처 등 패러다임의 전환에 자극을 주었다.

야마시로는 『아이디어』 75호에 출품자 한 명 한 명에 대해 매우 기지 넘치는 코멘트를 실었는데, 이를 간추려서 소개하고자 한다.

이처럼 '페르소나'전은 세계디자인회의에서 논의됐던 디자인의 사회성을 바탕으로 하면서도 그 당시에는 명확한 해답에 이르지 못했던 개인의 고유성, 디자인의 다양성에 파문을 일으킨 전시였다.

요코오 다다노리	페르소나전 최고의 진품. 놀랐다. 대단한 하이 페이스의 트럼펫 불기. 언제 목이 망가질지. (…중략…) 그 가학적인 부분이 견디기 어렵다. (…중략…) 당대 유일의 이색작가다. 요코오의 내부는 지금 전신이 활화산대 같지 않을까. (…중략…) 그의 작품들은 우리를 협박하거나 현란함에 빠뜨리기만 하는 구닥다리가 아니다. 그런 의미에서 이 정도로 육체적인 작가는 없을 것이다.
기무라 쓰네히사	기무라의 작품은 거의가 오리지널이기 때문에 상당히 신선했다. 만화경이라는 것이 있다. (…중략…) 돌릴 때마다 대칭의 패턴이 싹싹 바뀐다. 기무라의 작품의 원형은 마치 만화경 같다고 생각한다. (…중략…) 그 패턴은 무녀처럼 요염하고 매혹적이다.
우노 아키라	맛있는 것을 먹어도 먹어도 배가 차지 않는 욕심쟁이 미식가. (…중략…) 언제나 배고픈 듯한 얼굴을 하고 있다. 도무지 알 수 없는 '악마'라고 할 수 있겠다. 이번 신작은 그러한 의미에서 우노의 최근 취향을 알 수 있어 흥미로웠다.
와다 마코토	와다에게는 햇님의 냄새가 난다. 상냥하다. 건강한 것이 오히려 페르소나 중에서는 특이하게 보인다. 이 사람만큼 노력하는 청년은 없다. (…중략…) 와다는 결코 잘난 척을 하지 않는다. 그림책을 보면 잘 알 수 있다. (…중략…) 일본에서는 보기 드문 유머를 표현하고 있는 작가로, 나는 그의 열렬한 팬 중 한 명이다.
가쓰이 미쓰오	그는 지금 기계가 만들어내는 패턴을 집요하게 추구하고 있다. 그 편집증은 기무라와도 닮았지만, 기무라가 주술적이라면 가쓰이는 보다 윤리적이라는 점에서는 전혀 비슷하지 않다. (…중략…) 가쓰이에게는 미완의 가능성이 있다.
가타야마 도시히로	가타야마의 작풍은 옛날부터 추상적인 형태를 특징으로 하는데, 그 추상은 아직 뜨겁지도 차갑지도 않았다. 그런데 이번 페르소나에 보내온 그의 작품을 보고, 나는 그 조형이 엄격하게 콘크리트화되어있는 것을 보고 놀랐다. (…중략…) 이 색채의 아름다운 빛은 대단하다. (…중략…) 정확한 것, 정밀한 것만이 가질 수 있는, 흔들리지 않는 발색이다.
아와즈 기요시	예전에 아와즈가 만든 것에서는 꽁치를 굽는 냄새가 났다. 말하자면 매우 서민성이 짙고, 친근감이 느껴졌다는 뜻이다. 이 친절함과 약자에 대한 위로가 형태를 바꿔가며 계속되고 있다. (…중략…) 그가 사랑했던 벤 샨Ben Shahn의 선과는 더 이상 닮아있지 않다. 이제는 그 자신의 내면적인 문제의식이 수맥과 같은 형태를 만든다. 그것은 맛이 깊은 선이다.
후쿠다 시게오	페르소나에서 두 장의 회전 포스터로 후쿠다스러운 부분을 과시하고 있다. 이것을 본 사람은 누구라도 빙그레 웃으면서 그렇구나 하고 생각하며 그 순진함에 감탄하고 만다. (…중략…) 예전에 그가 마루젠에서 개최했던 완구 전시회는 그러한 자신의 장점을 솔직하게 모두 드러낸 상쾌한 것이었다.
호소야 간	후다카와 유키오二川幸夫는 호소야를 그래픽 예술의 프로라고 했다. 나도 이 말에 찬성한다. (…중략…) 특히 호소야가 고난이도의 광고디자인과 정면으로 마주하며 수준 높은 작품을 만들어 내는 데에서 강한 프로의식을 느낀다.

일본 현대 디자인사

나가이 가즈마사	그의 안에는 정밀한 자동·제어장치가 들어있음에 틀림없다. (…중략…) 어떤 때에도 그것은 오차를 범하지 않고 정확한 판단을 내릴 뿐이다. 나가이의 작품에 안정감이 있고 설득성이 있는 것도 그 덕일 것이다. 나가이가 즐겨 그리는 패턴은 모두 빙글빙글 회전하고 있다. (…중략…) 이는 아마도 나가이가 내장하고 있는 자동·제어장치의 톱니임에 틀림없을 것이다.
다나카 잇코	그는 일본적인 작가로 정평이 났다. 다나카가 만든 〈노〉 포스터는 그런 의미에서는 이미 고전이라 해도 좋을 것이다. 한 가지 더. 내가 다나카를 높게 평가하는 이유는 그가 굉장한 색채 전문가라는 점이다. 다나카는 말 그대로 실력 있는 작가로, 대중매체 작업부터 편집 디자인까지, 모든 구석구석까지 신경이 미친, 안정된 작업을 한다. 바람직한 작가이다.

'공간에서 환경으로'전

현대 일본 디자인이 활성화되기까지 백화점이 담당했던 역할을 잊어서는 안된다. 1947년 '미국 생활문화'전이, 그다음 해에 '미국에서 배우는 조형'전이 미쓰코시에서 개최되었다. 1955년에는 디자인 커미티 주최로 마쓰야에서 굿디자인셀렉션이 시작되었고, 그래픽디자인의 금자탑이 된 '그래픽55'진이 다카시마야에서 개최되고 있다. 그리고 1956년 '페르소나'전은 마쓰야가 개최한 것이다.

열거하자면 끝이 없는 전시회가 일반인뿐 아니라 기업과 산업계를 자극하여 경제활동의 활기를 만들어냈다. 그 장소가 백화점이었다.

마이니치 산업 디자인상을 설명하면서도 서술했지만, 디자인이 발전하는 데에 빠져서는 안 될 것이 '상', '전시회', '홍보'다. 즉 이 세 가지가 마련되어야 디자인은 일반사회에서, 그리고 산업계에서 활기를 띤다. 백화점은 전시회, 즉 발표의 장으로서 기능한 것이다.

1960년대가 되면서, 건축, 인테리어 디자인, 프로덕트 디자인 등 전문잡지

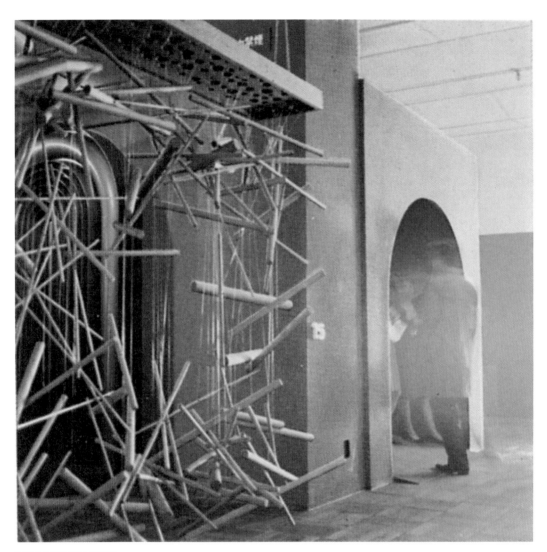

공간에서 환경으로 전시 풍경

가 충실해졌다. 그중에서도 그래픽디자인지의 수가 단연 많았다. 경제발전에 따른 산업계, 상업계의 광고를 중심으로 그래픽디자인이 가장 활발한 시기였기 때문이다.

1966년, '페르소나'전에 이어, 긴자 마쓰야에서 '공간에서 환경으로'전이 열렸다. 인바이런먼트회가 주최하고, 비주쓰美術출판사가 후원했다. 이 전시회 이상으로 일본 디자인에 큰 영향을 미친 것은 없었다. 바로 세계를 흔들었

던 '1968년 문제'를 맞기 직전이었다.

이 전시회는 1968년 문제와도 깊이 관련되어 있기도 한데, 디자인을 둘러싼 모든 관계에 변화를 미쳤다. 말하자면 패러다임의 변환을 일으킨 것이었다.

'공간에서 환경으로'전에서는 회화, 조각, 사진, 디자인, 건축, 음악이라는 다양한 예술분야의 작가들이 '디자인 분야의 해체'라는 테마를 바탕으로 모였다. 참여 작가는 건축에서 이소자키 아라타磯崎新, 하라 히로시原広司, 미술에서 아이오饗嘔, 이하라 미치오伊原通夫, 이마이 노리오今井祝雄, 에노모토 다테노리榎本建規, 기쿠나미 조지聴濤襄治, 고바시 야스히데小橋康秀, 사카모토 세이지坂本政治, 다카마쓰 지로高松次郎, 다다 미나미多田美波, 다나카 신타로田中信太郎, 다나카 후지田中不二, 나카자와 우시오中沢潮, 마쓰다 유타카松田豊, 미키 도미오三木冨雄, 미야와키 아이코宮脇愛子, 야마구치 가쓰히로山口勝弘, 요시무라 마스노부吉村益信, 음악에서 아키야마 구니하루秋山邦晴, 이치야나기 도시一柳慧, 인더스트리얼 디자인에서 이즈미 신야泉真也, 이토 다카미치伊藤隆道, 도무라 히로시戸村浩, 비평가 오쓰지 기요지大辻清司, 다키구치 슈조瀧口修造, 도노 요시아키東野芳明, 나카하라 유스케中原佑介, 사진에서 도마쓰 쇼메이東松照明, 나라하라 잇코奈良原一高, 요코스카 노리아키橫須賀功光, 그래픽에서 아와즈 기요시, 가쓰이 미쓰오, 기무라 쓰네히사, 다나카 잇코, 나가이 가즈마사, 후쿠다 시게오, 요코오 다다노리. 작가연령은 20대가 10명, 30대가 23명, 40대가 2명이었다.

예술, 건축, 디자인이라는 분야 간의 관계는 전쟁 전부터 계속 다양한 테마 아래에서 변화해 왔다. 예를 들어 디자인 커미티는 '디자인 분야의 협력'이라 할 수 있는데, '공간에서 환경으로'전에서는 디자인의 울타리를 제거한 '디자인 분야의 해체'가 그 주제였다. 그 후에 태어난 '도쿄 디자이너 스페이스'는 '전문분야에 한정되지 않는 디자인의 융합, 디자인 의미의 확대'를 테마로 한다.

어찌 됐든 '공간에서 환경으로'전은 폭넓은 멤버로 구성되었다. 이 전시가

어떠한 경위를 통해 탄생했는지, 마쓰야의 기획 책임자였던 고바야시 게이미의 『전시장 벽에 뚫린 구멍』을 참고하여 추적해 보았다.

'페르소나'전이 끝난 뒤, 후쿠다 시게오가 제2회 전시를 열어줬으면 좋겠다고 신청한 것이 그 계기였다. 마쓰야 측에서는 '과감한 전환이 있다면 가능하다'고 대답했다. 그러자 '그래픽 디자이너의 입체작품은 어떠한가' 등의 제안이 있었고, 마쓰야 측에서는 '그래픽뿐 아니라, 예술계의 젊은 작가들까지 일체화해서 기획하면 재미있을 것 같다'고 답했다. 미술이나 그래픽 분야를 종합해 줄 사람을 찾아 의논한 결과, 다키구치 슈조가 떠올랐다. 다키구치는 자신을 도와줄 사람으로 도노 요시아키와 나카하라 유스케를 지명했다. 그래픽에서는 페르소나 멤버 중 7명, 예술 영역에서는 회화, 조각, 사진, 건축, 음악 등에 걸쳐 26명, 합계 35명으로 좁혀졌다.

기성 장르에 국한되지 않는 제작이었고, 대부분의 작품은 개최 전까지 촬영을 끝내지 못했기 때문에 팜플렛 제작이 불가능했다. 따라서 기록은 나중에 출판된 잡지 특집에 의존하기로 하고 비주쓰출판사에 후원을 의뢰했다. 타이틀을 둘러싸고 여러 번의 회의를 진행했으나 결정되지 않았다. 그러다 잡담을 나누던 자리에서 이소자키가 '로스앤젤레스의 대기 공해에 대응하기 위해 캘리포니아 대학 공학부에 인바이런먼트environment 학과가 설치되었다'라는 이야기를 했다. 그러자 '이 '인바이런먼트'라는 단어에 제목을 맞춰볼 수는 없을까'라고 고바야시가 제안했다. 공학의 영역에서 아트 영역으로의 전환이다. 다키구치는 "'인바이런먼트'에 상응하는 일본어 '환경'이라는 단어가 새로운 생명을 가진다는 점에서 좋다고 생각한다"며 시인의 직감으로 대답했다. 거기에서 한 걸음 나아간 형태로 '공간에서 환경으로'전이라고 제목을 결정하고, 서브타이틀로는 각 장르를 나열하기로 했다. 그리고 주최 그룹을 '인바이런먼트회'라고 부르기로 했다.

이 '환경'이라는, 확장의 의미를 포함한 단어는 오늘날 빠질 수 없는 개념이 되었다.

이 전시회는 작가명과 작품을 일대일로 감상할 수 있는 전시회는 아니었다. 그러한 의미에서는 일반적으로 보기 힘든 전시였을지도 모른다. 작가는 무개성이라는 입장에서 참가하였고, 마쓰야라는 전시장 전체를 환경으로 봐도 좋다는 의도를 가진 난해한 전시였던 것이다. 하나의 작품 바로 옆에 두 개의 작품이 있고, 또 그 옆에 다른 작품이 놓인 전시회장의 모습이 '환경' 전체를 만들고 있다. 그것은 '작품은 액자 속이나 무대 위에서 전시된다. 또한 다른 작품과 분리되어 전시된다'는 종래의 전시회와는 달리, 한 작품이 다른 작품과 관련성을 가지며 배치된 구도였다. 여기에서 읽을 수 있는 것은, 사물과 사물의 관계는 공간의 상황을 통해서 나타날 수 있다는 것이다. 이 '관계', '상황'이 그 후 공간 디자인으로 확장되는 시사와 경험이 되었다. 실로 공간이란 상황, 상태를 포함한 환경 그 자체이다.

이 전시회의 또 하나의 테마는 관객의 '참여'였다. 일반적으로 많은 작품은 감상자와 작품의 관계를 정적으로 고정한다. 그러나 이 전시회에서는 감상자가 능동적으로 작품에 참여할 것을 시도했다. 이는 공간에 대한 하나의 중요한 시선이다. 오늘날 환경과 사람의 관계에서 가장 중요시되는 것은 인간이 그 장소에 있는 것이 이미 참여하고 있는 것이며 상황은 항상 변화한다는 것이다.

이 전시회는 움직이는 오브제를 중심으로 관객이 그것을 만지면 작품이 변화하고 상황이 변화하는 방식으로 참여를 유도했다. 이는 '참여란 무엇인가'라는 문제로 이어졌다.

'참여'에 대해, 도노 요시아키는 젊은이다운 발언을 했다. 그는 이 전시회의 당번으로 전시회장을 지키면서 사람들이 이 '참여'에 대해 당혹스러워 한다

는 점을 발견했다.

전시회장의 입구 주변에 전시되고 있던 에노모토의 조각 작품 〈오키아가리코보시〉에 대해 대부분의 사람들은 손으로 움직일 수 있을 거란 생각을 못한 채 그냥 감상만 하고 있었는데, 누군가가 부끄러운듯 살짝 조각을 움직이기 시작하면, 이번에는 나도, 나도, 하며 서로가 작품을 움직이기 시작한다. 점점 분위기가 무르익으면 작품을 확 반대쪽으로 돌려보는 사람도 나오게 된다. 아이오의 〈핑거 박스〉, 다나카 신타로의 〈야지로베〉 등 참가를 요구하는 작품에 대해서 관객은 처음에 의심을 갖고 경계를 하지만, 일단 한번 체험하기 시작하면 폭력적인 군중심리가 발동하여 단 6일 만에 많은 작품이 파손되어버리는 결과를 낳았다. 도노는 이 폭력적인 행위에 대해 진정한 의미의 참여가 갖다주는 작품과의 일체감은 볼 수 없었다고 탄식했다.

참여란 자신이 참여할 때 거기에 생겨나는 예언할 수 없었던 현상에 심리적 차원을 알게 되는 놀라운 것이다. 나는 예전에 요코하마 사쿠라기초의 미술관에서 요시무라 마스노부吉村益信의 작품에 아무 기대 없이 참여해 본 적이 있다. 통로의 좌우에 빔 전구가 약 200구 정도 배열되어 있는 작품인데, 내가 그 앞을 통과하는 순간 꺼져 있던 빔이 갑자기 환해져서 깜짝 놀랐다. 빔 전구는 점등과 소등 시에, 백열전구 특유의 페이드인과 페이드아웃이 있다. 즉, 천천히 점등하고 천천히 소등된다는 말이다. 그러나 나는 전구가 완전히 환하게 켜지기까지의 그 짧은 사이를 알아차리지 못해 놀랐던 것인데, 그 느낌을 지금까지도 기억하고 있다. 참여의 놀라움이란 참여자의 예상을 넘는 큰 현상을 체험하는 데에 있을 것이다.

'페르소나' 전시회가 남긴 과제는 '관계', '상황', '공간'의 문제와 '사람의 감각에 대한 문제'였다. 이 문제는 여러 시간과 실험들을 겪으며 1980년대의 큰 테마로 이어졌다.

『저팬 아이디어』에 실린 참여자의 대표적인 메시지를 인용해둔다.

아키야마 구니하루	회화는 액자에 표구된 것이라는 관습은 과거의 이야기. 오늘날에는 회화가 이미 액자로부터 벗어나 생활공간의 여러 장소에 진출해있다. 만약 음악의 액자라고 한다면 이것은 고전적인 연주회장일 것이다. (…중략…) 즉 연주회장이라는 액자는 될 수 있는 대로 현실의 음향을 차단하고 닫아버린다. 그리고 그 안에서 오직 음악이라는 비현실의 성지를 만들어내려는 것이다. (…중략…) 과연 음악은 이렇게 우리들의 생활공간의 소리와 무관한 것일까. (…중략…) 음악은 원래 언제나 생활공간 속에 흐르고 있었을 것이다. 그런데 백 년 남짓한 근대 음악의 역사가 이러한 모순을 만들어 냈음에 틀림없다. (…중략…) 음악이 액자에서 나오는 것도 이러한 방식을 생각했을 때 부딪히는 문제이다. 내 '엔바이런먼탈 메카니칼 오케스트라 No.1'은 이러한 생각에서 만들어진 일종의 자동연주기계이다.
이치야나기 도시	금세기 전반의 음악사상 가장 중요한 사건은 무엇일까. (…중략…) 악음(고른음. 진동이 규칙적이고, 일정한 높이가 있는 음 - 역자)과 조음(시끄러운음. 진동이 불규칙하고 높이나 가락이 분명하지 않은 음 - 역자)의 경계가 없어진 것이다. (…중략…) 어느덧 악음과 조음의 경계가 완전히 소멸된 오늘날, 우리들에게는 다음과 같은 문제가 남아 있다. 불확정성의 음악은 지금까지 작곡가에게 종속적 입장에 놓여있는 재현예술가로서의 연주가를 그 속박에서 해방시켜, 연주가에 자유로운 독립을 주었다. (…중략…) 그러나 청중을 해방시키는 단계까지는 가지 못했다. '공간에서 환경'전에서 내가 시도한 것은 음악에 있어서의 청중의 해방 문제였다. 많은 사람과 교류가 가능한 공공장소로 진출시킨다. 음악을 시간과 동시에 공간적으로 다룰 수 있는 형태로 제공한다. 음악을 다른 장르의 예술과 결합시키는 것에 의해 종합적인 시점을 취할 수 있다. 음악에 새로운 기술을 도입해서 미지의 음이나 음악 경계를 개발한다.
가쓰이 미쓰오	우리의 그래픽 작업은, 그 자체를 상품으로써 팔지 않는다는 점에서 자율성이 있다. (…중략…) 그래픽 작업은 어떤 상품, 어떤 정보를 전달하기 위해 만든다. 따라서 그것이 인쇄된 종이는 상품으로서 가치를 갖지 않는다. (…중략…) 그러나 환경이라는 문제에 새로운 움직임과 새로운 전개를 발견할 수 있다. (…중략…) 디자인은 디자인적이지 않은 것, 대상을 부정하는 부분에 연대적인 공간을 만든다. 이와 같이 양식과 단절하는 것에 의해 만남이 생겨난다.
나가이 가즈마사	작품과 만남이 어떠한 효과를 만들어낼지 기대와 두려움이 섞인 기분을 가진 채, 각 작가의 작품이 반입되었고 '공간에서 환경으로'전이 개최되었다. 나는 이 전시회를 통해 처음으로 전시회장이라는 공간에서 다른 조형 장르의 사람들과 만났다. (…중략…) 평소 그래픽 디자이너로서 작업하고 있던 포스터라는 평면 속에서, 어느 정도 이 전시회의 취지에 맞는 작품을 만들었을 것인가라고 하는 자기검열을 배제하면서 기존의 개념에 도전을 시도했다.

이 전시회의 중요성은 시간, 공간, 상황, 상태, 소리, 단어, 기억, 이야기 등 당시 아직 그다지 주목받지 못했던 것들을 테마로 삼은 것이다. 즉 디자인이

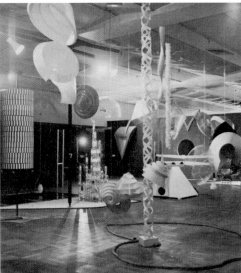

공간에서 환경으로 전시 풍경. 이치야나기 도시(상단 왼쪽), 도무라 히로시(상단 오른쪽), 에노모토 다테노리(하단)

일본 현대 디자인사

란 사람들의 생활, 인간의 살아가는 방식을 보조하는 것으로, 사람들의 생활이란, 단순히 물건의 합리성, 기능성만으로 만들어지는 것이 아니다. 인간의 마음에 대해 디자인이 무엇을 갖추고, 무엇을 실현시키고, 무엇이 살아가는 것의 기쁨이나 희망이 되는지가 중요할 것이다. 이것들은 그 이후 인테리어 디자인의 목표를 명확히 하고 독립시키는 것이 되었다.

인테리어 디자인의 독립

겐모치 이사무가 바랐던 '건축으로부터 인테리어의 독립'은, 1964년의 도쿄올림픽을 앞두고 많아진 건축 수요가 '익명 건축'을 낳게 됨에 따라 실현됐다. 얄궂게도 건축가와의 협동에서 분리된 익명 건축의 내부는, 젊은 인테리어 디자이너의 모습의 실험장이 되었던 것이다.

겐모치는 많은 건축가, 예술가와 함께 현대디자인의 귀결점이 되었던 도쿄올림픽 공공건축 디자인에 힘을 보탰다. 인테리어의 독립을 목표로 한 겐모치는 '건축', '내부 공간', '사진'이라는 구도 안에서 디자인 활동을 하면서, "이러한 건축과 인테리어와 가구의 관계 이외에도 인테리어 디자인의 방식이 있는 건 아닐까"라고 생각했다.

결국, 도쿄 올림픽에 따른 도시개발에 의해 태어났으며 많은 젊은 디자이너 실천의 장이 된 익명 건축의 내부는, 어느새 건축과의 상하 구조가 전혀 존재하지 않는 공백의 장으로서 도시로 배출되었다. 그리하여 겐모치가 목표했던 내부공간을 새로운 질서, 새로운 내부적 건축으로서 다루는 것이 가능해진 동시에, 와타나베 리키가 목표했던 사물과 사물이 놓이는 관계를 중시한 '사물'의 연장선상에 태어난 인테리어 디자인도 가능하게 됐다. 그러나 상황은 그러

한 조형상의 문제를 넘어, 인테리어 디자인의 진짜 의미를 묻는 움직임으로 나아갔다.

1960년대 인테리어 디자인, 그리고 그 독립을 촉진했던 것은, 1950년대 후반부터 활발해진 현대미술의 영향과 이탈리아의 래디컬리즘이었다. 일찍이 오스카 슐레머Oscar Schlemmer에 의해 '바우하우스' 대전시회에서 나타난 디자인과 예술의 융합과, '공업디자인은 미학적으로 미술에서 독립한 것으로 그 자신의 원리에 따른다'라며 미술으로부터의 독립을 도모한 그로피우스의 근대합리주의운동, 이노쿠마 겐이치로猪熊弦一郎가 예술과 디자인의 종합을 꾀하며 설치한 신제작파 협회건축부, 일본 디자인 커미티 결성, 갑자기 예술과 디자인의 '경계를 해체'하고자 한 '공간에서 환경으로'전의 시도, 이 모두가 새로운 패러다임의 변환이었다.

회화, 조각, 사진, 디자인, 건축, 음악, 평론 등의 장르를 넘어, 이 시기에 가장 진취적이었던 38명이 참가한 '공간에서 환경으로'전은 새로운 '환경'이라는 개념을 제시했다. 건축, 오브제, 공간이라는 고전적이고 한정된 영역을 넘어, 모든 분야는 동일한 의미를 가진다고 생각한 이 전시회의 취지는 집단적 혹은 개인적인 예술에서 환경과 디자인으로 향하는 방향성을 표명함으로써 공통 개념이 서로 달랐던 장르 간의 경계를 배척한 것이다.

거기에는 또 하나의 시점, 관객의 '참여'도 동시에 등장했다. 예술의 일방통행, 디자인의 일방통행을 배척하고 새로운 체험을 실현한 것이다. 소게쓰草月 홀에서 동시에 개최된 '해프닝'전은 즉흥성, 일회성, 우연성을 중시한 움직임이었다. 우연히 나타난 예상하지 못했던 미술이나 행위를 통해 서구적 근대가 낳은 규범적인 숨 막히는 사회에 저항했다. '공간에서 환경으로'전이 보여준 장르의 초월적 해체는 '환경'이라는 테마를 통해 인테리어 디자인을 거리로 방출했던 것이다.

일본 현대 디자인사

현대미술과 인테리어 디자인의 결합은, 인테리어 디자인이 오랫동안 모색해온 방향성을 드러나게 했다. '환경', '참가'라는 사고와 새로운 기술이 만들어낸 재료로 보다 자유로운 표현이 가능해진 인테리어 디자인은 새로운 직업 영역으로서 대중을 빨아들이고 있었다. 그것은 지극히 개별적인 관계에서 비롯된 것으로, 대중 속의 개인과 디자이너 개인이, 그 속에 숨겨져 있던 대중성을 드러냈을 때 비로소 인테리어 디자인에서의 개인과 사회와의 관계가 명확해진 것이다. 이전의 근대 건축운동, 모던 디자인운동이 갑자기 고도의 이념을 가지고 출현하여 대중을 무조건적으로 계몽해갔던 구도와는 전혀 다른 입장이었다.

'어째서 인테리어 디자인이라는 직업 영역이 새롭게 태어난 것인가'라고 묻는다면, 인테리어 디자인은 건축, 미술, 공업 등의 분야에서 기술적 영역으로 분리된 것이 아니며, 경제활동을 기술적으로 보완하는 행위도 아니라고 대답할 수 있다. 인테리어 디자인은 스스로를 대중으로 인정하고, 대중과의 접점에서 생활문화를 실현해왔다. 그것은 국가적 야망이나 기업적 야심과 관계없이, 사회의 규범적인 것으로부터의 해방된 장, 행위의 창출일 뿐이었기 때문이다.

윤리적인 질서로서의 내부공간 – 이와부치 가쓰키의 등장

이탈리아에서 귀국한 이와부치 가쓰키岩淵活輝는, 겐모치 이사무나 와타나베 리키도 아직 인테리어 디자인의 진짜 모습을 실감하지 못하던 시기였던 1956년에 멤버즈 클럽 '라 카루타'를 디자인했다. 종전 후 일본에서 처음으로 인테리어 디자인의 본질을 명확히 했던 이 공간은, 많은 상업공간이 빠지기 쉬운 표층적 조형주의에 대항한 것이었다. '인테리어 디자인은 감각적 조형으로 어프로치하는 것이 아니며, 지성적인 테크니컬 어프로치도 아니다.

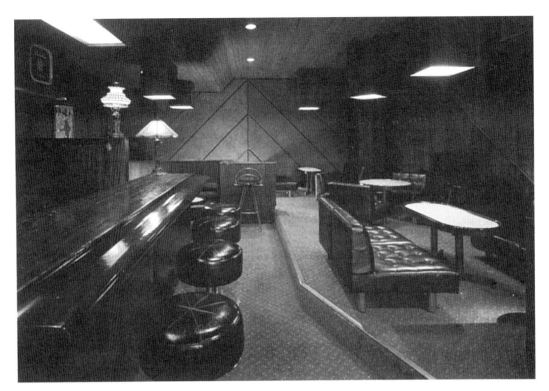

이와부치 가쓰키, 라 카루타, 1965

윤리적인 환경질서로서 내부공간을 추구하는 것이야말로 본래의 인테리어 디자인이 목표하는 것이다'라고 이와부치는 주장했다. 그는 인간적, 이성적, 감정적, 사회적인 존재방식을 일괄한 윤리적 환경질서를 목표로 했다. 이와부치의 이 웅대한 로만티시즘은, 인테리어 디자인이든 건축이든 '사랑하는' 충동이 일지 않는 이상, 사람들의 지각, 낭만을 불러일으킬 수 없다는 것이었다. 거기에는 이와부치가 감성이 풍부했던 젊은 시절 이탈리아에서 공부한 것이 이중으로 반영되어 있다. 바로 건축, 디자인, 예술의 울타리가 없는 이탈리아의 풍토와, 공간을 인간의 윤리로서 다룬다는 사고방식이다.

이와부치는 특히 이탈리아의 시에나 광장을 잘 인용한다. 시에나 광장은 오랜 시간 동안 꾸준히 인간 생활이나 감각을 지켜왔다. 이러한 점을 이와부

치는 '침묵하는 디자인'이라고 표현했는데, '조형의 선행'이 공간이 가지는 진짜 의미라고 생각하고 있던 것이다.

라 카루타는 분명히 다른 공간이었다. 장식성이 없는 공간은, 내부의 볼륨과 유기적인 소재만으로도 사람들을 따뜻하게 감쌌다. 그것은 건축과도 도시환경과도 전혀 관계없는 분리된 환경이었다.

팝아트의 경쾌한 공간표현 - 사카이자와 다카시의 도전

비주얼이 어느 정도로 사람의 인상에 강하게 남는지는, 오늘날 예술디자인의 동향을 볼 것도 없이, 역사적 사건, 그리고 거기에서 태어난 형태를 보면 확실하다. 형태는 시대의 제도, 문화의 단적인 표명으로 나타난다.

1968년, 사카이자와 다카시境沢孝가 디자인한 하치오지의 커피숍 나렛지는 팝아트가 그 바탕에 깔려 있다. 근대의 합리주의적 디자인이 가진 이미지의 딱딱함과 공업화사회의 규범은 대중에게 답답함을 느끼게 했다. 모던디자인의 계몽적인 태도는 1960년대 후반의 젊은이들에게 어느덧 매우 지루해졌고, 오히려 소비문명에서 태어난 팝아트가 가진 유희성 쪽이 훨씬 실감나게 다가왔던 것이다. 사카이자와는 그 특성을 광고적 효과나 평면적 효과보다 훨씬 경쾌한 공간표현으로 살려냈다.

미국에서 팝아트가 승리한 것은 정통파에 대한 부정이었다. 추상표현주의자 등으로 대표되는 정통파에 도전한 것이다. 팝아트는 구상적이고 더 미국적이기도 했다. 추상표현주의자의 평면 표현의 한계를 넘어, 팝아트는 보다 입체적 표현을 시도했다. 나렛지에서의 색채와 오브제로 포장된 공간에는 사카이자와의 그러한 의도가 명확히 나타나 있다.

사카이자와 다카시, 나렛지, 1968

미니멀리즘과 가치의 변환 – 구라마타 시로의 활약

이 당시, 현대미술은 몇 가지의 다른 방향성을 동시에 보이고 있었다. 네오다다, 팝아트, 미니멀 아트, 개념미술은 모두 그 이전의 정통파에 대결하면서도, 그 접근 방식은 각각 달랐다. 그러나 그것들은 예술이 다른 것으로 전환할 가능성을 갖고 있는 점에서 공통점을 갖고 있었다.

일본 현대 디자인사

구라마타 시로倉俣史郎와 그 후에 태어난 젊은 디자이너를 자극한 것은 미니 멀 아트였다. 미니멀리스트의 예술작품은 "제작 전에 모든 것을 머릿속에 완전히 파악해 두어야 한다"라고 하는 신념과 함께 발주예술의 요소를 발전시켰다. 도널드 저드Donald Judd, 댄 플래빈Dan Flavin, 칼 안드레Carl Andre, 로버트 모리스Robert Morris 등의 공통적인 스타일은 일절의 암유와 의미를 제거한 직사각형과 입방체가 배치돼 있다는 것이다. 부분의 평등성, 반복, 특색없는 건조한 표면은 부분보다도 전체를 중시하고 물체의 상호관계, 질서, 배치를 중시했다. 공업용 소재를 선호한 미니멀리스트들은 소재가 가지는 일체의 맛테이스트과 역사적인 표정을 거부했다. 그러나 이러한 직사각형과 입방체에 의한 표현은 시대가 흐르면서 역사적, 자연적인 것과의 관계를 통해 성립해간다. 그러나 당시 저드는 "얼핏 보아 깎아 없앤 단순한 형태가 마치 형태의 소멸"과 같이 이해되는 것에 저항하여, 그렇게 보인다면 그것은 소멸된 후에 남는 것이 보이지 않는 것이라고 반발했다. 이 문제는 모호한 예술적 디자인으로 충만하던 일본의 상황에 강렬한 가치 변환으로 받아들여졌다.

구라마타는 이러한 미니멀리즘이 가지는 본질을 가장 빨리 간파했다. 모호한 표현으로 숨어있는 사물의 본질이 '소멸'이라는 수법 아래에서 분명해진다. 많은 현대미술 중에서 미니멀리스트가 갖는 본질은 일본 고유의 사상, 선사상과도 공통되는 것으로, 구라마타의 생각은 젊은 디자이너들에게 깊이 공감되었다. 메이지의 '화양절충'에서 시작되어, 겐모치 이사무의 '자포니카 논쟁'까지 계속된 '화和와 양洋'이라는 관계의 근본에 있던 것은, 바로 일본 고유의 디자인문화를 만들고 싶다는 염원이었던 것이다. 그러나 그때까지의 흐름은 일본 고유의 형태적 표현 속에서 디자인을 추출하는 것으로 시종일관했을 뿐, 그 보이지 않는 본질에 다가간 것은 거의 없었다. 미니멀리즘은 그 형태가 나타내는 단순함이 본질이 아니라, 그 배후에 보이기 시작하는 존재, 아

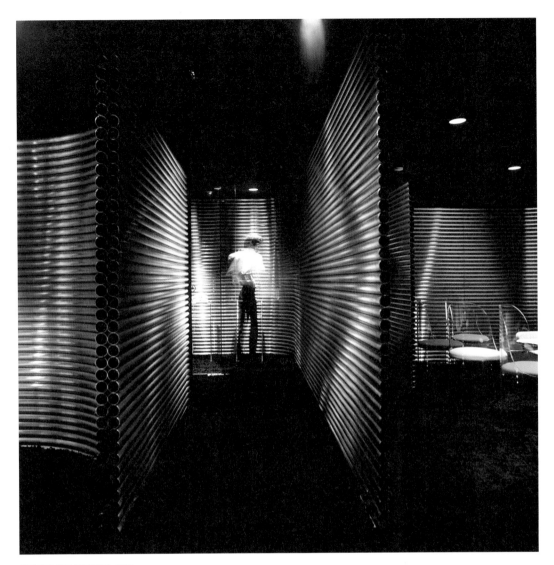

구라마타 시로, 클럽 저드, 1969

니면 상호관계에서 태어난 보이지 않는 영역이 중요했다.

언젠가 나는 저드의 전시회에서 강연을 들었는데, 그날 그는 "오늘은 인스톨레이션이 잘 되었다"라고 반복적으로 이야기했다. 그 전시는 저드의 대표작 〈스페서픽 오브젝트〉 등이 전시된 전시회로, 다른 전시회와 큰 차이가 없었다. 그런데도 저드가 잘 됐다고 말한 것은, 작품 상호의 관계, 공간과의 관계가 잘 됐다는 의미이다. 저드에게 있어서는 〈스페서픽 오브젝트〉와 같은

소멸된 형태가 문제인 것이 아니라, 그들 작품이 놓인 공간과 작품의 '관계'가 중요했던 것이다.

그러고 보니 뉴욕에 사는 미니멀리스트 작가 구와야마 다다아키桑山忠明와 작품 제작에 대해 이야기했을 때, 그는 전시회의 앞에서 공간의 크기, 벽의 크기를 확실하게 체크하고 나서 제작을 시작한다고 말했다. 전시되는 벽의 크기에 의해 작품의 크기도 바뀐다는 것이다. 댄 플래빈도, 칼 안드레도, 로버트 모리스도, 모든 미니멀리스트의 작품은 공간과 관계를 중시한다. 그것은 항상 일본의 개념 중에 등장하는 '사이間'에 숨겨진 문제를 나타낸 것이기도 하다. 그 후, 각각의 디자이너는 달성하고자 하는 목표를 향해 미니멀리즘에 대한 본질적 이해를 심화해 갔다.

1969년 구라마타가 디자인한 노기자카의 클럽 저드는 다름 아닌 도널드 저드의 이름을 따온 것으로, 미니멀한 표현으로 디자인되었다. 긴 복도를 몇 번이나 굽어서 구석의 큰 방으로 연결되는 공간은 공업용 스텐레스 파이프를 쌓아서 질서 있게 배열하여 만든 균질한 벽 표현이 특징적이다.

이때의 구라마타는 미니멀리즘을 완전히 자기 것으로 체화했고, 자신만의 고유한 예술을 만들어냈다. 미니멀리즘의 숨겨둔 개념 이상으로 구라마타만의 아름다운 표현이 드러났다. 그는 미니멀리즘을 통해 기회를 얻었지만, 독자적으로 관심의 대상을 넓혀가고 있었다. 그를 비롯하여 많은 디자이너들이 탐욕적으로 현대미술에 집중하면서, 현대미술의 틀 안에 있던 것을 "디자인이라는 단어로 변환"하여 사회 속으로 가지고 나와 영향력을 행사했다. 그 점을 생각한다면 현대미술은 인테리어 디자인의 독립을 재촉했다고도 할 수 있는 한편, "왜 인테리어 디자인인 것인가"라고 묻는 계기가 된 것이기도 하다.

댄 플래빈의 형광등을 배열한 작품이나 다나카 신타로의 '점·선·면'전에

나타난 것은 공간의 분할이었다. 실내의 바닥에 경사를 두고, 거기에 직각으로 교차하는 배열의 플래빈의 형광등 인스톨레이션은 공간 분할에 대한 의식적인 접근이다. 한편 1969년 도쿄화랑에서 열린 '점·선·면'전은 칸딘스키의 '점·선·면'이라는 기본적 구성에서 이름을 빌려, 할로겐 전구로 '점', 피아노선으로 '선' 그리고 피아노선을 끼워 할로겐 전구와는 반대의 벽에 세워진 유리판에 의한 '면'으로 구성됐다. 단 한 줄의 피아노선으로 하얗게 칠해진 화랑의 공간을 의식하여 영역을 분할한 것이다.

이러한 공간 분할은 나중에 공간 연구의 대상이 되는, 의식의 영역으로서의 '문지방'과 '방'이라는 개념, '다실'이라는 시도 등의 기초가 되고 있다. 이 당시의 인테리어 디자인은 시대의 조류가 되어 새로운 '문화추진력'이 되었던 것이다.

1969년, 세이부백화점에서 개최된 'ie*'전은 '공간에서 환경으로'전이 가진 기본적인 개념을 인테리어 디자인이라는 새로운 장르로 바꿔본 것이었다. 현대미술을 이해하면서 해방된 디자이너의 의식이 이제 새로운 시대의 오브제에 도전한 것이다.

'사물'이 가지는 역사적인 속박이나 합리적, 기능적인 디자인으로부터 독립하여, 공업화 시대에 태어난 테크놀로지와 소재를 이용함으로써 그 이전의 '사물'의 형태를 비판한 것이었다. 안도 다다오安藤忠雄, 안도 사나에安東早苗, 이토 다카미치, 우치다 시게루內田繁, 기타하라 스스무北原進, 구라마타 시로, 스기모토 다카시杉本貴志, 다카토리 구니카즈高取邦和, 다나카 신타로田中信太郎, 모토자와 가즈오本澤和雄, 야마나카 겐자부로山中玄三郎 등이 참여한 이 전시회의 코디네이터는 당시 일본의 인테리어 디자인의 중심적 역할을 담당한『저팬 인

* '이에'는 일본어로 '집(家)'을 의미한다.

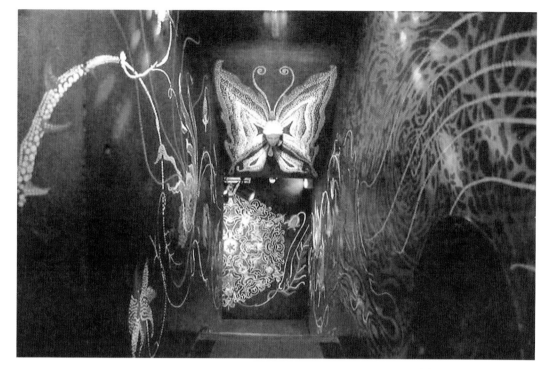

테리어』지의 편집장 모리야마 가즈히코森山和彦였다.

1970년에 열린 오사카 국제 엑스포를 앞두고, 거리에서는 환경예술이 전개되고 있었다. 1969년에 태어난 하마노 야스히로浜野安宏가 연출한 〈MU-GEN〉*은 환경이라는 개념을 실내에 그대로 표현했다. 새로운 테크놀로지와 함께 태어난 라이팅 아트가 〈MUGEN〉에 도입되었다. 후지모토 하루미藤本晴美의 라이팅 디렉션은 블랙라이트, 키네틱 아트, 이펙트 효과를 다채롭게 이용하였고, 대중의 눈은 그 현란한 조명기술에 흠뻑 취했다.

* 　일본어로 '무한'이라는 의미

패러다임의 변환

세계를 흔든 1968년 문제

제2차 세계대전 후부터 오늘날에 이르기까지, 디자인에 있어서 가장 큰 전환점은 1968년의 사건이었다. 1968년은 여전히 그 비슷한 예를 볼 수 없는 해다. 폴란드에서, 체코슬로바키아에서, 이탈리아에서, 프랑스에서, 미국에서, 멕시코에서 그리고 일본에서도. 당시 각국의 문화는 오늘날에는 생각할 수 없을 정도로 서로 달랐다. 그런데도 반체제적 사고의 물결이 전 세계에서 자연스레 넘실대고 있었다.

1968년이 독특한 것은 사람들의 쟁점이 서로 다 달랐던 부분이다. 또한 반체제운동은 계획적인 것도 조직적인 것도 아니었다. 그러나 제각각 반체제운동이라는 형식을 통해 근대의 사회 모순을 폭로하고 있었다.

래디컬리즘 – 공업화사회에서 정보화사회로

1968년은 실로 세계가 요동했던 기념할 만한 해다. 공업화사회에서 정보화사회로 이행하는 과정의 의식이었다고도 볼 수 있다. 공업화사회란 앞에서도 말한 것처럼 공업을 중심으로 만들어진 사회로, 질서와 규범으로 사람들을 컨트롤할 수 있는 사회였다. 만사에 조직이 선행하고, 사람은 '사회를 위한 인간'이었다. 한편 정보화사회가 목표로 하는 것은, 개인의 자유와 고유성을 존중한 사회, 즉, '개인을 위한 사회'이다. 이러한 문제를 도마 위로 올린 것이 '1968년 문제'이며, 보이는 형태와 디자인을 통해 항의의 장을 향해 들고 일어난 것이 이탈리아의 '래디컬리즘' 디자인이다.

이탈리아의 래디컬리즘 디자인을 이끈 것은 1966년에서 1967년에 걸쳐 피렌체에서 결성된 두 개의 아방가르드 건축가 그룹이었다. 둘 다 피렌체대

수퍼스튜디오의 개념을 제시한 비전. 『수퍼스튜디오 5가지 이야기』 중에서, 1971~73

학 건축학부를 막 졸업한 젊은 건축가들로 구성되었는데, 하나는 안드레아

브란치Andrea Branzi, 파올로 데가넬로Paolo Deganello 의 '아르키줌Archizoom Associati', 다

른 하나는 아돌포 나탈리니Adolfo Notalini를 중심으로 하는 '수퍼스튜디오Superstu-

dio'였다. 이들 그룹은 런던의 아방가르드 건축집단 '아키그램'의 활동에서 자

극을 받았다. 이들은 또한 학생운동을 통한 '이의 신청' 집단으로, 팝문화에

큰 영향을 받은 세대이기도 하다. 1960년대의 이탈리아는 생산성과 테크놀

로지를 중심으로 한 모던 디자인, 기능주의적 디자인이 주류를 이뤘다. 마르

코 자누소Marco Zanuso, 리처드 사퍼Richard Sapper, 로돌포 보네토Rodolfo Bonetto 등이

기능주의와 이탈리아 고유의 수공업적 생산을 결합한 공업사회적 디자인이

1968년 5월 30일, 디자이너, 아티스트, 학생들이 항의문을 들고 행진하며 팔라쪼델테 입구를 점거하고 있다.

제14회 밀라노 트리엔날레에서 〈젊은 세대의 저항〉이라는 제목으로 선보인 전시, 1968

일본 현대 디자인사

었다. 그들에 반발하여 태어난 젊은 래디컬 집단이 밀라노 디자인에 대해 새로운 개념을 제시했다. 아르키즘의 첫 작품, 드림 베드 시리즈는 모뉴멘트 풍의 튼튼한 구조에 보라, 핑크, 노랑의 색채가 칠해진 조각과도 같은 침대로, 커다란 장식이 있는 키치스러운 오브제였다. 그들은 권위를 부정하기 위해 집안에서 가장 신성한 가구로 여겨지는 침대를 선택했고, 역설적으로 현란한 장식이 과다하게 들어가게끔 디자인했다.

아르키즘을 유명하게 만든 것은 1970년에 발표한 〈논 스톱 시티〉라는 대도시 문제를 다룬 작품이다. 현대의 도시문제를 여러 가지 각도에서 비주얼하게 표현하였는데, 각 문제들이 멈출 기미 없이 커져만 간다는 데에 초점을 맞추고 있다. '주택가', '실내풍경', '균일한 구역' 등으로 테마를 나눠 몽타주 기법으로 표현했다.

한편, 수퍼스튜디오의 대표작품은 〈계속되는 모뉴멘트〉와 〈이상적인 12개의 도시〉이다. 둘 다 프로젝트라기보다는 사진과 입방체, 기하학적 평면을 조합한 몽타주 그래픽 스토리다.

〈이상적인 12개의 도시〉에서는 각각 이상의 테마로 '질서의 도시', '자유로운 도시', '멋진 집이 있는 도시', '우주선 도시' 등으로 이름을 붙이고 그것을 그래픽으로 표현했다.

수퍼스튜디오, 아르키즘을 포함하여 일반적으로 1968년 학생운동을 거쳐 기성사회에 이의를 제기한 젊은 건축가 그룹을 래디컬 운동, 그들의 오브제를 '래디컬 디자인'이라고 부르게 되었다.

래디컬 디자인은 순식간에 세계의 젊은 디자이너를 자극했다. 특히 일본의 인테리어 디자이너들을 비롯한 3차원 디자인 쪽에 많은 영향을 미쳤다. 특히 당시 일본 인테리어 디자인을 리드하고 있던 『저팬 인테리어』지는 래디컬리즘의 동향을 샅샅이 취재하였다.

언더그라운드 연극과 포스터

1960년대 이래, 신주쿠를 중심으로 한 소극장이 중심됐던 서브컬처와 카운터컬처를 융합한 언더그라운드컬처가 등장했다. 연극, 영화, 극화, 그래픽 디자인 등의 분야를 포괄한 움직임은 젊은이들을 중심으로 큰 사회운동으로 발전해갔다.

결론적으로 말하면 다양한 가치들이 서로 분명히 드러나기 시작한 시기였다. '1968년 문제와 래디컬리즘'은 메이지 시대부터 계속된 '일본적인 것의 계보'까지도 포함하여, 새로운 인식, 새로운 행동, 문화의 다양성을 추구하는 젊은이 문화를 기르고 있었다.

일본 그래픽디자인의 흐름을 살펴보면, 언더그라운드 연극, 그것을 줄여서 부르는 통칭 '안그라 연극'의 포스터들이 특히 이채롭다. 거기에는 요코오 다다노리를 필두로, 아와즈 기요시, 우노 아키라, 오이카와 마사미치及川正通, 아카세가와 겐페이赤瀬川原平, 가네코 구니요시金子國義, 오요베 가쓰히토及部克人, 히라노 코가, 구시다 미쓰히로串田光弘 등 쟁쟁한 작가들이 관여하고 있었다. 당시의 안그라 연극계는 젊은이들에게뿐만 아니라 미시마 유키오三島由紀夫나 시부사와 다쓰히코澁澤龍彦, 가토 이쿠야加藤郁乎나 호소에 에이코細江英公 등 다른 분야의 작가나 문화인들까지 포함하여 1960년대부터 1980년대 초반에 이르기까지 일대의 무브먼트가 되었다.

그러한 안그라 연극이 형성된 배경으로 쓰키지 소극장이 생긴 이래, 이전까지의 신극에는 없었던 예술성을 강하게 추구하는 세대가 출현한 것을 꼽을 수 있다. 당시에는 반체제적인 카운터컬처나 히피 문화, 서브컬처 등 서구 세계에서 강한 영향을 받은 젊은이들이 신주쿠를 중심으로 많이 모여들었다. 사르트르와 카뮈 등의 실존주의 문학의 전성기이기도 했다. 문명이나 이성의

속박으로부터 자유를 표방하는 사조가 퍼져가고 있었던 것이다.

언더그라운드 소극장은 그러한 젊은이들에게 지지를 받았다. 극단이 아니라, 극장이 중심이 되었다는 점은 그 미묘한 태도를 보여주고 있다. 1963년, 신주쿠 하나조노 신사 안에 가라 주로唐十郎가 결성한 '상황状況극장통칭 빨간(赤)텐트'이 깃발을 올렸고, 1966년에는 스즈키 다다시鈴木忠志의 와세다 소극장약칭 와세쇼, 사토 마코토佐藤信의 자유극장나중에 까만(黒) 텐트로 발전, 1967년에는 데라야마 슈지寺山修司가 덴조 사지키天井桟敷를 결성하면서 일명 언더그라운드 사대천왕이 갖춰지게 된다. 당시에는 프리 재즈나 전위예술, 넌센스 계의 서브컬처와의 합동 공연이나 교류도 잦았다. 서브컬처라고 하면 오늘날에는 '오타쿠 문화'를 가리키는 말처럼 되어버렸지만, 당시에는 정말로 메인컬처와 비교하여 대중적인 대항문화를 의미했던 것이다.

그러한 활동에 엄청난 영향을 미쳤고, 포스터를 포함한 표현의 단서가 된 것은 히지카타 다쓰미土方巽의 암흑무답暗黒舞踏파* 였다. 그는 마리 비그만Mary Wigman의 노이에 탄츠**에서 영향을 받았다. 오노 가즈오大野一雄와 만난 뒤에는 독특하고 초현실적인 언어와 상상을 섞어 육체의 근원과 토착적인 표현을 창출하는 방법을 확립하여, 여러 분야의 아티스트들에게 큰 영향을 남긴 희대의 표현 예술가였다. 아시카와 요코芦川羊子의 하쿠토보白桃房나 마로 아카지麿赤児의 다이라쿠다칸大駱駝艦, 다나카 민田中泯이나 고이 데루五井輝, 산카이주쿠山海塾 등의 후계자를 낳음으로써, 'BUTOH'는 20세기 일본을 대표하는 신체 표현으로서 지금까지도 세계에서 통용되는 단어가 되었다.

1965년, 히지카타의 연극 〈가르메라 상회〉를 위해 제작된 포스터 〈장밋빛 댄스〉는 원색과 형광을 많이 사용하여 이전까지 본 적 없는 사이키델릭함을

* 외국에는 '무답'의 일본어 발음 'BUTOH'로 알려짐.

** Neue Tanz(독일어), 현대 무용의 시초가 된 운동.

요코오 다다노리, 〈고마사키 오센 망각편〉 포스터, 1966

우노 아키라, 〈모피의 마리〉 독일 공연 포스터, 1969

구현해 내고 있다. 이 작품은 요코오 다다나리의 디자인
이다. 어떤 의미에서는 시대를 그려내고자 한 그 의도를
가장 직접적으로 표현한 작품이라고 말할 수도 있을 것
이다. 히지카타는 당초 당시 제일선에서 활약하고 있던
다나카 잇코에게 포스터 디자인을 의뢰했는데, 이야기
를 들은 다나카가 가장 적합한 사람이 있다며 요코오를
소개시켜 줬다는 비화가 전해진다. 이러한 것이 바로 디
렉터의 눈인 것일까. 이렇게 명작이 탄생했다. 덧붙이자
면 다나카는 나중에 히지카타의 〈조용한 집〉 포스터를
디자인한다.

한편 이 포스터를 본 가라 주로가 요코오에게 의뢰하
여 탄생한 것이 〈고시마키 오센 망각편〉 포스터였다. 화
투에서나 볼 수 있는 문자와 색채의 데포르메, 까만 정
장을 입은 남성과 여장을 한 남성이 서로 쳐다보고 있는
위로 헬멧을 쓴 전라의 여성이 하늘을 날고 있다. 앞쪽에
는 거대한 복숭아를 실은 신칸센과 우키요에와 같은 파
도가 도안화되어 있고, 뒷배경에는 태양이 빛나고 있다.
농밀하면서도 팝적인 신기한 세계. 웃음이 터져 나오면
서도 보면 안 될 것 같은 일본이 응축된 이 세계관은 이
제부터 시작될 그의 전성기를 예고하고 있다. 이 포스터
는 1970년, 뉴욕 MoMA에 영구 소장되었다.

이때부터 둑이 터진 것처럼 젊은 디자이너들과 언더
그라운드 연극과의 공생 관계가 넓어져 간다. 상황극장
은 요코오의 〈존 실버〉[1967] 외에도 아카세가와 겐페이

의 〈소녀도시〉[1969], 가네코 구니요시의 〈소녀가면〉[1971], 오요베 가쓰히토의 〈두도시 이야기〉[1972], 고다 사와코 合田佐和子의 〈철가면〉[1972], 시노하라 가쓰유키篠原勝之의 〈가라 버전 바람의 마타사부로唐版 風の又三郎〉[1974]* 등, 여러 디자이너와 팀을 이뤄 포스터를 제작했다. 덴조 사지키는 원래 창립멤버였던 요코오는 물론, 〈모피의 마리〉[1968]의 우노 아키라, 〈견신〉[1969]의 아와즈 기요시, 〈글씨를 버리고! 거리로 나가자!〉와 〈가리가리 박사의 범죄〉의 오이카와 마사미치 등과 팀을 이뤘고, 나중에는 〈백년의 고독〉[1981]이나 〈레밍 82년 개정판〉[1982]에서는 도다 쓰토무戸田ツトム도 참가했다. 사토 신의 '연극센터 68/71'까만 텐트의 전신에서는 히라노 고가나 오요베 가쓰히토가 〈날개를 내운 천사들의 무도〉[1970] 등으로 활약하였다. 이들은 말 그대로 기성의 개념에 속박되지 않고 새로운 표현을 같이 만들어나갔다.

그때의 대표작들은 지금도 그 현장감을 잃지 않고 있다. 토착적이고 대중적이며, 서커스나 이동식 구경거리 천막이 갖고 있던 괴이함이나 노스탤직한 정감, 에로티즘, 터부를 넘은 긴장감, 키치적이고 부유감 있는 사이키델릭한 표현들이 그 어떤 시대의 가치관과 미학을 거절하는 듯한 약동감에 가득 차 있다. 이들은 사회가 밀어붙이는 근대의 합리주의나 서양의 윤리와

히라노 고가, 오요베 가쓰히토, 구시타 미쓰히로, 〈날개를 태운 천사들의 무도〉 포스터, 1970

오이카와 마사미치, 〈가리가리 박사의 범죄〉 포스터, 1970

* 미야자와 겐지의 동명 소설을 모티프로 삼음.

는 결코 맞지 않는 인간심리의 깊은 곳에서 요구하는 감정을, 당시의 젊은이들과 공유하는 것이었다.

당시 포스터는 선전미술로이라기보다 연극 그 자체와도 같았다. 연출과 포스터와의 관계는 그 어떤 관계보다 한층 더 밀접하고 극적인 것의 상징이었다. 이렇게까지 창작의 본질이 포스터와 관계를 맺으며 공명하던 시대는 드물 것이다. 사이즈도 B0의 대형으로 실크스크린 제작이 많았다. 이 당시 포스터 제작을 뒷받침한 것은 시모오치아이에 있던 인쇄소 사이토 프로세스였다. 일본선전미술회의 출품작 등 자주적으로 제작했던 것의 대부분은 사이토 프로세스와 관련이 있었다. 포스터는 하나의 표현으로서 극장 밖으로 뛰쳐나온 연극이었다.

1960년대 문화는 1970년대를 맞으면 크게 변화하게 된다. 오늘날 돌이켜보면 1960년대는 모든 면에 있어서 그야말로 '디자인의 여름'이었다. 여러 가지 다차원적인 문제를 부상시킴과 동시에 그 이후의 디자인이 생각해 나가야만 하는 테마를 많이 만들어냈다.

일본선전미술회의 해산

1970년, 일본선전미술회가 해산했다. 1951년부터 20년간 계속된 일본선전미술회는 그 전년도인 제19회 전시회 심사회장의 난동 사건을 계기로 해산하게 되었다. 1969년은 학생운동의 최정점이었다. 세계적인 운동으로 퍼진 '1968년 문제'를 계기로 학생운동은 더욱 활발해졌다. 그러한 시대적 분위기의 영향으로 미술대학의 디자인 전공 학생을 중심으로 결성된 디자인학생연합 안에서 일본선전미술회 분쇄 공투 조직이 만들어졌고, 이들은 1969

년 8월, 제19회 전시회 심사회장으로 난입하여 심사 중지를 부르짖었다.

일본선전미술회는 1951년, 사람들의 소비 수준이 높아지는 상황 속에서 상업미술의 필요성과 향상을 목표로 디자이너 스스로가 만들어낸 단체였다. '직능단체'로서 그래픽 디자이너의 사회적 지위향상을 목표로 하는 것, '작가단체'로서의 문화활동, 디자인 활동 추진 등이 그 목표였다. 설립과 동시에 전시회를 개최하여 2년 후에는 공모전을 개설하였고, 그 이후 신인의 등용문이 되었다.

일본선전미술회는 전시회의 개최와 동시에 상을 제정하였고 그 상은 그래픽 디자이너들의 목표가 되었다. 그리고 회원 자격은 디자이너에 대한 격려로 이어졌다. 그러나 이러한 행복한 관계도 잠시, 회원이 증대하고 한편으로는 디자이너의 작업량이 늘어남에 따라 당초의 디자이너의 문화적 활동도 위태해져갔다.

그래픽디자인, 특히 광고의 세계는 여러 가지 위험이 도사리고 있는 아슬아슬한 일이다. 물론 그래픽디자인의 영역이 광고에 한정된 것은 아니다. 사회적, 공공적인 영역에서는 공공사인, 환경그래픽, 지도, 다이어그램, 신문, 잡지, 영상의 편집 등 다양한 분야에 걸쳐있다. 그러나 소비 규모가 커짐에 따라 시장을 향한 광고 경쟁이 격렬해졌고, 그래픽 디자이너의 작업이 광고로 대거 이동한 것은 부정할 수 없다. 그러한 상황에서 앞에서 서술한 세계디자인회의가 도쿄에서 개최되었다. 1960년의 일이었다.

이 회의를 다시 돌이켜 보면, 오늘날에 있어서도 중요한 문제를 많이 포함하고 있다. 그중 하나는 디자이너의 사회적 역할이었다. 게다가 그래픽디자인의 중요한 작업으로 결코 광고가 아닌 커뮤니케이션이라는 문제가 크게 클로즈업되었다. 그러한 흐름에 빠르게 응답한 것이 1965년의 '페르소나'전이었다.

'페르소나'전의 주요 내용은 매너리즘에 빠진 일본선전미술회의 활동에 직접적이지는 않더라도 이의를 제기했던 것이었다. 일본선전미술회의 많은 작품이 보수화되고 있던 것에 반해, '페르소나'전은 디자인의 사회성과 다양성이라는 목표를 성공적으로 수행했다.

일본선전미술회의 매너리즘으로 인해 형태의 단순화, 의미의 추상화, 전달 수단의 기능화 등 모던 디자인이 목표로 했던 디자인의 기능주의라고 해야할 방향성이 드러났다. 거기에는 디자이너의 직능으로서의 문제, 기업과 개인, 조직과 개성이라는 문제가 숨어있다. '페르소나'전에 참가한 많은 작가가 보여준 것은 디자이너의 개성이었다. 공업화사회의 윤리, 경제의 윤리, 대량소비의 윤리, 기계의 윤리 등, 근대사회가 만들어온 윤리 일변도로 되기 쉬운 사회와 디자이너들에게 돌을 던진 것이었다. '페르소나'전을 둘러싸고 일부에서는 "페르소나 일당들이 일본선전미술회에서 도망쳤다"라는 소문도 돌았다.

제3장
공업화사회에서 정보화사회로
1970년대

밥 라펠슨Bob Rafelson 감독, 잭 니콜슨Jack Nicholson 주연의 〈파이브 이지 피시스Five Easy Pieces〉가 일본에서 상영된 것은 1960년대에서 1970년대로 넘어가던 시기였다. 미국 중부 어디에서나 볼 수 있을 것 같은 시골 마을에서 특별히 큰 사건 없이 평범한 날들을 묵묵히 지내고 있던 모습을 그린 이 영화는, 1970년대라는 시대를 아주 기묘하게 그려내고 있다.

1970년대는 그 이전과 비교하면 마치 무언가 펑 하고 터져버린 것처럼 시대감각이 변해버린 느낌이었다. 1960년대의 그 혼돈스러운 도시감각, 그리고 도회의 어두운 뒷골목에서 태어난 사건들이 갑자기 대로변에서 적나라하게 드러나버린 듯한 이미지였다. 어쩌면 비일상적인 행위에서 조금씩 분리되려고 하던 시대였을지도 모른다. 아무래도 1960년대가 너무 강렬했기 때문에 그에 대한 반동으로 일상성으로 회귀했던 것일 터이다.

실제 디자인의 도전도 1970년대에 들어가면 그 방향성이 미묘하게 변했다. 개인적인 디자인 전쟁이 끝나고, 일상사회와 디자인, 사회와 인간의 틈에 대한 투쟁이 시작한 것도 이즈음이었을 것이다. 그것은 갑자기 소박한 싸움이 되었다. 비일상적인 행위에서 매력을 느끼고 있던 1960년대와 달리, 이제는 사회의 기초적인 부분으로 디자인의 눈을 옮기기 시작하게 된 것이다. '전봇대에서 쓰레기통에 이르기까지', 그 전에는 주목하지 않았던 것에 대한 시선이 주를 이루게 되었다.

1970년대라는 시대는 지금 돌이켜보면 정말 특이한 시기였다. 표면적으로는 특별히 중요한 디자인 운동이 없이 그냥 조용히 시간이 흘러간 것처럼 보이는데, 사실은 1980년대를 맞이하기 위한 기본적인 준비가 모두 이 시기에 진행되었던 것이다.

앞서 '일상성'으로의 회귀라고 말했지만, 말 그대로 일상생활의 최저 수준을 끌어올리는 작업이 진행되었다. 패션 분야는 특이한 것보다도 평상복을 충실히 만드는 것을 목표로 했고, 인테리어 디자인이나 건축도 일상생활의 기초를 목표로 했다. 모든 분야를 통틀어서 일상생활에 충실하자는 시도가 행해졌던 것이다.

이 경향은 반드시 일본에만 해당되는 것은 아니다. 이탈리아의 래디컬 디자인도 1972년, 뉴욕 MoMA에서의 '이탈리안 뉴 도메스틱 랜드스케이프'전 이후, 깊은 침묵의 시기를 맞았다. 1960년대에 비약적으로 활약했던 이탈리아의 디자인은 1973년이 되면 '디자인은 죽었다'라는 테마로 열린 랜드스케이프 전을 마지막으로 그 활동이 거의 정지되었다. 실제 그 이후, 많은 이탈리아 디자이너들은 눈에 띄는 작품을 발표하지 않았고, 리더를 갖지 못한 세계의 디자인은 침체기를 지내고 있었다.

그러나 이탈리아의 디자이너들이 단순히 침묵하고만 있었던 것은 아니었다. 그들은 래디컬리즘 이후에 부상한 근대적 사고와 거기에 동반된 산업, 사회, 환경, 생활이라는 문제를 대상으로 착실하게 분석하여 해체하는 작업을 행하고 있었다. 1970년 이후 글로벌 툴즈라는 에토레 소사스, 안드레아 브란치, 알레산드로 멘디니Alessandro Mendini 등 이탈리아의 대표적 디자이너와, 파올라 나보네Paola Navone, 미켈레 데 루키Michele De Lucchi 등 젊은 디자이너 그룹이 잡지 『카사 베라』를 중심으로 벌였던 격렬하고 깊은 논의는 그 후 새로운 '디자인과 사회', '인간과 디자인'등의 개별적인 가치의 재확인이라는 시점을 부상시켰다.

이러한 1970년대의 경향은 종전 후부터 1960년대 말까지의 흐름이 얼마나 격렬했는가를 나타내는 것과 동시에, 공업화사회가 가져다 준 마이너스의 유산을 실감하게 한 움직임이었다고 볼 수 있다. 1970년대에 들어서면 디자인뿐만 아니라 정치의 방향성도 1960년대와는 전혀 다른 경향을 보이게 된다. 이제 1970년대 전반의 정치 흐름을 살펴보자.

전쟁의 끝을 고하다

오키나와의 본토 복귀

1972년, 오키나와가 일본에 반환되었다. 전쟁 청산의 일환으로서 '오키나와의 본토복귀'였다. 이때, 미군기지를 어떤 형태로 남길 것인지가 최대의 문제가 되었다. 오키나와 현민과 진보세력은 오키나와에 있는 기지 전부를 철거하라고 거세게 주장했지만, 이것은 안보문제와 깊이 관련되기도 하므로 쉬운 문제가 아니었다. 당시 실현가능한 안으로 두 가지 안이 거론되었다.

- 오키나와를 일본으로 반환한 후에도 오키나와 기지는 미군의 자유에 맡긴다.
- 기지 사용은 '본토와 동일'하게, 안보조약이나 그에 동반하는 지위협정의 범위 안에서 해야 한다.

정부의 고위급 관료들은 당초 첫 번째 안에 더 기울어져 있었지만, 외무대신 미키 다케오三木武夫는 두 번째 안을 강하게 주장했다. 결국 사토 수상도 첫 번째 안은 어렵다고 생각하게 되었고, '핵 제외, 본토와 동일하게 취급하는 것이 대미교섭의 출발점이다'라고 발언하였다. 그리고 1969년 사토·닉슨 공동

성명에 의해 1972년 오키나와의 일본 반환이 실현되었다.

그러나 당시의 교섭과 밀약에 관련된 문제가 여전히 불씨로 남아있다. 오키나와는 원래 막부 시대, 메이지 시대를 통틀어 차별의 역사를 가지고 있다. 제2차 세계대전 때에는 일본 내에서 유일한 전쟁터가 되기도 했다. 게다가 패전 후 아메리카 신탁통치에 대해서도 일본정부는 반발하지 않았다. 오키나와는 차별받고 있었던 것이다.

이러한 상태를 전제로 미국 통신사의 젠 클레이머 기자와 세나가 가메지로瀬長亀次郎 나하那覇* 시장 간에 대화가 이뤄졌다. 클레이머의 "이러한 정부 아래에 있더라도 오키나와는 일본으로 반환되기를 원하는가"라고 질문하자, 세나가 시장은 "도조 히데키東條英機와 같은 군부독재 체제라고 하더라도 돌아가고 싶다"라고 대답했다. 조국 일본으로 돌아가고 싶어 하는 강한 염원과 동시에 미국 통치에 대한 강한 거부감을 엿볼 수 있다.

중일 국교회복

1960년대 고도경제성장 이후, 일본의 경제를 흔들었던 사건이 1972년에 기다리고 있었다. 1972년 7월, 사이토 정권에 이어 다나카 내각이 발족했다. '컴퓨터가 붙은 불도저', 혹은 '개천에서 난 용'이라는 별명을 가진 다나카 가쿠에이田中角栄가 '일본열도 개조론'을 내세우며 등장했다.

그는 7월 7일 취임 후 기자회견에서 갑자기 중일국교회복의 포부를 내비쳤다. 원래 이러한 복잡한 문제를 갑자기 내보인 것은 미국과 일본과의 미묘한 관계가 원인이었다. 일본은 미국과의 협조가 가장 우선시되는 국제 전략이었다. 그리고 미국은 '중국 봉쇄 정책'을 기본으로 하고 있었다. 따라서 일본 정부는 타이완 정부와 깊은 국교를 맺고 있었다. 그런데 1971년 7월, 미국

* 오키나와현에서 가장 큰 시. 현청소재지.

의 닉슨 대통령은 갑자기 일본정부를 무시하고 '미-중관계의 회복을 도모한다'며 직접 교섭 정책을 발표했다. 그리고 다음 해 2월에 직접 중국을 방문하여 마오쩌둥毛澤東, 저우언라이周恩來 등과 회견을 갖기에 이른다. 이것은 일본에 큰 쇼크를 주었다. 미국은 결코 일본이 생각하고 있는 만큼 미일관계를 중시하고 있지 않은 것이 확실해졌기 때문이다.

이에 대해 다나카는 즉시 반응했다. '종전 후 4분의 1세기에 걸친 중일관계는 2천 년의 역사에서 보면 극히 일부에 지나지 않는다. 지금까지는 일방통행으로 중국에게 폐를 끼쳤다. 중일국교 정상화의 시기는 이미 성숙했다고 생각한다'라는 포부를 밝힌 것이다. 이에 대해 중국도 즉각 반응하였다. 그이틀 후에 저우언라이가 "환영할 만한 일이다"라고 화답한 것이다. 양국의 정상화를 향한 태세가 갖춰지자, 9월 29일 베이징을 방문한 다나카 수상이 저우언라이 중국공산당 총리와 공동성명을 하고 조인식을 가졌다.

시종 미국의 눈치만 봐 오던 일본인 정치가 중 과연 다른 누가 이런 일을 할 수 있을 것인가. 일본 국민의 대부분은 다나카 내각의 실행력을 환영했다.

일본열도 개조론

다나카 가쿠에이의 또 하나의 정책이 '일본열도 개조론'이다. 이 정책을 호의적으로 보면, 고도 경제성장이 가져다준 부작용의 해결이 목적이었다. '과밀화되고 무방비한 도시문제', '대기, 수질오염에 둘러싸인 공해문제', 그리고 '새로운 경제적 비전'을 시야에 넣은 계획이었다.

- 태평양 쪽 해안에 집중해 있는 공업지대를 일본 전국의 거점도시로 분산시키고, 인구 30만부터 40만 명의 중핵도시를 실현한다.
- 이들 도시는 신칸센과 고속도로망으로 묶어 일일생활권으로 만든다.

이러한 내용의 계획은 도시로의 경제발전 집중을 막는 것과 동시에 격차가 심한 일본해 연안에 대한 부의 분배를 목표로 했다. 신칸센 건설, 고속도로망 건설은 새로운 경제성장을 가져다주는 공공사업이었다.

그러나 이를 실현하기 위해서는 막대한 공공투자가 필요했다. 그를 위한 다나카의 아이디어는 '도로 특정재원'으로서의 주유세 도입이었다. 이 세수는 도로 정비를 위해 사용하기로 했다. 많은 주요도로가 완성된 오늘날에도 이 특정재원은 살아있다.

그러나 상황은 다나카가 목표한 방향으로 흐르지 않았다. '열도개조 구상'은 땅값의 폭등을 불러, 토지투기가 가속화되었다. 사업가의 욕망이 계획을 가로막았던 것이다. 1973년의 건설성의 발표에 의하면 일본의 지가는 연간 전국평균 30.9퍼센트나 상승했다. 거기에 동반된 광적인 혼란은 소비자물가를 오르게 했다. 물가지수는 12퍼센트나 상승했고 그다음 해에 다시 24퍼센트나 상승했다.

열도개조론은 국민에 불안을 가져다줬다. 그리고 이 불안을 더 가중시킨 것이 오일쇼크였다.

오일쇼크 석유파동

1973년, 이집트와 시리아가 이스라엘을 기습공격하면서 제4차 중동전쟁이 시작되었다. 이스라엘과 대치한 아랍의 여러 나라는 석유를 무기라고 생각하였고, 아랍석유수출국기구 OAPEC 는 석유 가격 상승과 생산 중지를 발표했다.

일본은 에너지원으로 석유를 대량으로 수입하고 있었다. 석유는 가솔린이나 등유 등의 연료로 사용될 뿐 아니라 많은 석유화학제품에 있어서 없어서는 안 되는 원재료이다. 따라서 이러한 사태는 일상생활을 위협했다. 모든 물가가 올랐고, 매점매석, 각 상점과 슈퍼마켓 등의 영업시간 단축, 액정 텔레비

전이나 네온사인, 마이카의 자숙, 엘리베이터, 난방기구 등의 사용제한 등 그 영향은 국민생활 구석구석에 미쳤다. 오일쇼크는 철, 그 외의 공업자재까지도 연결되었다. 이는 일본경제가 얼마나 '사상누각'이었는지를 새삼 알려주는 기회가 되었다.

이러한 사태와 겹쳐 다나카가 생각한 위대한 '일본열도개조론'으로부터 국민의 지지도는 떨어지고 있었다. 마침 록히드 사건을 포함한 부정사건 스캔들이 터져 1972년 7월에 발족했던 다나카 내각은 1974년 11월, 2년 5개월 만에 막을 내렸다.

정치윤리의 개혁

이러한 사태는 일본정치의 근본을 묻는 움직임으로 이어졌다. 다나카 가쿠에이의 후속 내각총리대신의 자리를 둘러싸고 오히라 마사요시大平正芳와 후쿠다 다케오福田赳夫의 불화가 계속되었지만, 부총재 시이나 에쓰사부로椎名悦三郎의 중재에 의해 1974년 12월, 미키 다케오가 수상이 되었다. 미키는 정치윤리를 강조하였기 때문에 시이나와 자민당은 그의 깨끗한 이미지를 이용하여 잠정적인 정권으로서의 색조가 강한 미키내각을 발족시켰다. 자민당의 실력자인 오헤이와 후쿠다의 갈등이 강해서, 만약 이 사태가 계속되면 자민당의 분열이 일어날 것만 같은 분위기였기 때문이었다.

미키는 취임 직후의 시정방침 연설에서 "지금이야말로, 메이지 이후 백 년 동안 이어진 제도를 수정하는 것이 필요한 때"라고 말하면서 정치윤리를 강조했다. 확실히 일본은 메이지유신 이래 서구의 수준에 달하기 위해 근대화, 공업화를 목표로 했다. 게다가 1960년대까지의 경제발전은 눈부신 것이었다. 그러나 이러한 흐름도 수정해야만 하는 수많은 문제를 안고 있었다. 바로 '경제의 왜곡된 상황', '부정부패', 더욱이 1968년 문제가 지적한 '개인의 고

유성의 존중', '지역, 민족의 고유문화의 존중', 그리고 공업화사회가 낳은 '환경문제', '인권문제', '획일적 사회의 개혁', '국제사회와의 협조' 등이다.

미키는 정치윤리를 강조하며,

① 총재선거의 개혁을 포함한 자민당 근대화 시안의 제시
② 정치자금규제법, 공직선거법의 개정
③ 독점금지법의 개정

등을 추진하고자 했다. 그러나 이러한 미키의 자세는 자민당 내에서는 반발을 사서, 당내에서 '미키 끌어내리기'의 움직임이 강해졌다. 결국 약 2년도 버티지 못하고 미키내각은 물러나게 되었다.

다음 총리는 후쿠다 다케오였다. 후쿠다의 경제운영의 재능은 자타공인하는 것으로, 정권을 발족하며 후쿠다는 "1977년을 경제의 해로 한다"라고 공언했다. 이 발언은 새로운 경제발전을 목표로 했다. 미키가 남긴 자민당 개혁에도 손을 대어, 런던 서밋에서는 6~7퍼센트의 경제성장을 약속했고, 동남아시아를 방문했다. 그리고 1977년 8월 마닐라에서 동남아시아 외교의 기본원칙을 표명했다.

· 군사대국이 되지 않고 세계의 평화와 고찰에 공헌한다
· 마음과 마음이 닿는 신뢰관계를 구축한다
· 대등한 입장에서 동남아시아의 우호와 평화의 반영에 기여한다.

바로 '후쿠다 독트린'이다. 그는 세계적으로 자신을 어필하였지만, 차기총재 공선에서는 오히라 마사요시에게 패했다.

오히라는 다나카파의 전면적인 지원을 받아 승리하였지만, 내각의 수명은 1978년 12월부터 1980년 6월까지 겨우 1년 반에 불과했다. 그러나 오히라가 남긴 흔적은 컸다. 정치 저널리스트 우치다 겐조는 오히라 정권에 대해서 '무언가를 끝나고 무언가를 시작했다'고 가 말하며 그 특징을 다음과 같이 정리하고 있다.

첫째, 이케다, 사이토 정권 후의 보복정치에 종지부를 찍었다.

둘째, 재정 재건을 위해 일반 소비세를 대담하게 제안하였다.

셋째, 소련 아프가니스탄 침공 등에 신속히 대응하였고, 미국과는 '대등하며 적극적인 미일협력외교'를 전개하였다.

우치다 겐조, 『현대일본의 보수정치』, 이와나미쇼텐, 1989

오히라 마사요시는 종전 후 지속된 일본의 보수정치의 노선을 크게 변경하여 그 방향성을 제시했으나, 그 성과를 보기도 전에 병으로 쓰러져, 1980년 6월에 사망했다. 그 후에 행해진 총선거에서는 세가 약해져 있던 자민당 정권이 동정표를 모아 압승했다.

일본 사회는 이처럼 정치투쟁의 기운이 강했던 1960년대에서 국민 자신이 생활을 생각하고 현실적인 선택을 하는 1970년대로 이행하고 있었다.

격동의 1960년대에 계속되었던 정치투쟁은 1970년 안보의 자동 연장과 함께 그 핵심이 사라졌다. 원래 좌익세력은 안보 투쟁을 1972년의 오키나와 반환과 함께 국민적 운동으로 위치 지었다고 주장하지만, 운동단체의 급진적인 활동은 1970년대 들어 국민의식과는 괴리가 생겼다. 나중에 남은 학생이나 일부의 좌익집단은 요도호 사건*과 아사마 산장 사건**을 일으켜, 이미 국민감정과는 완전히 멀어졌다. 최후의 세력이 나리타공항 건설 반대운동을 하

며 움직였지만, 그것도 결국에는 1978년 공항이 문을 열면서 소멸해버렸다.***

한편 아사마 산장 사건에서 자위대가 먹었던 컵라면이 화제가 되면서, 프로덕트 디자인에서는 '중후장대重厚長大에서 경박단소軽薄短小로'***라고 표현되는, 일상에서 쓸 수 있는 간편함과 편리함이 요구되었다. 전국에 슈퍼나 편의점, 맥도널드가 생긴 것도 1970년대였고, 워크맨이 탄생한 것도 1979년이다.

이 시대를 풍미한 것으로 꼽을 수 있는 것은 팬더와 볼링게임, 경주마 하이세이코의 활약과 요미우리 자이언츠의 일본시리즈 통산 9회 우승, 나가시마 시게오長嶋茂雄의 은퇴, 오 사다하루王貞治 선수의 756호 홈런, 스모선수 다카미야마高見山의 첫 우승, 보행자천국 제도의 시행, 가수 유민****으로 대표되는 뉴 뮤직의 등장 등으로, 심각함이 사라진 분위기를 알 수 있다. 이것을 가리켜 나와 주변사람들은 '신주쿠에서 시부야로'라고 빗대기도 했다.

전 세계적으로 보아도 1970년대는 비틀즈의 해산으로 막을 열었고, 워터게이트 사건, 베트남전쟁의 종결, 저우언라이의 사망, 로마클럽의 '성장의 한계', 애플 컴퓨터의 설립, 이슬람 사회의 방향성을 좌우했던 이란 혁명까지, 그 전까지의 시대와 확연히 구분되는, 새로운 가치관을 보여준 상징적 사건들이 잇달았다. 그리고 일본은 1970년대부터 1980년대에 걸쳐 수출이나 경제의 확대를 통해 세계로의 존재감을 정착시켜갔다.

일본의 1970년대는 두 개의 큰 국가적 이벤트로 막을 열었다. 이것으로 전

* 1970년 3월 31일, 일본 공산주의 동맹 적군파(赤軍派) 요원 9명이 하네다 공항에서 이타즈케 공항(板付空港, 현 후쿠오카 공항)로 향하던 일본 항공(JAL) 351편 여객기를 납치해 승객 129명을 태우고 조선민주주의인민공화국으로 도주한 항공기 공중 납치 사건.

** 1972년 2월 19일, 일본 나가노현 가루이자와에 있는 가와이 악기 소유의 사원용 휴양 시설인 아사마 산장에서 일본 적군의 일부 세력인 연합 적군이 일으킨 인질극 사건. 당시 상황은 모두 텔레비전으로 중계되어 역대 최고의 시청률을 기록하였다고 한다.

*** 제조업의 경향이 시대와 소비자의 니즈에 맞춰, 무겁고 두껍고 길고 큰 것에서 가볍고 얇고 짧고 작은 것으로 변화하고 있는 상황을 표현한 말. 전자는 중화학공업을 가리키는 말로 쓰이기도 한다.

****유민은 애칭으로, 본명은 마쓰토야 유미(松任谷由実).

쟁의 후유증은 정말로 끝났다고 누구나 실감했을 것이다. 하나는 1970년의 오사카 국제 엑스포다. 그리고 또 하나는 1972년의 삿포로 동계올림픽이다. 이 두 행사를 거치며 일본은 명실공히 세계의 선진국이 되었다.

오사카 엑스포 EXPO70

1970년 3월 14일 개막한 오사카 국제박람회 EXPO70은 아시아에서 최초로 개최된 국제박람회이자 1964년의 도쿄 올림픽 이후 열린 일본 최대의 국가 프로젝트였다.

'인류의 진보와 조화'라는 테마 아래 수많은 기업과 연구자, 건축가, 예술가, 디자이너, 프로듀서들이 파빌리온의 건설, 영상·음향 등의 이벤트 제작, 전시물 제작 등의 방식으로 참가하였다. 도쿄 올림픽에 참가하지 못했던 당시의 젊은 디자이너들이나 아티스트들도 다수 참가한 오사카 국제박람회는 디자인사에서 매우 중요한 의미를 가진다.

오사카에서는 도시 전체적으로 국제박람회 개최를 위한 정비가 이뤄졌고, 도로나 지하철, 건축물 등 대규모 개발이 진행되었다. 이는 미국에 이은 경제대국이 된 일본에게 상징적인 의미를 갖는 프로젝트였다. 총 입장객 수는 6,500만 명, 참가국 수는 81개국, 국제박람회 사상 최대의 기록으로, 세계 최초로 흑자를 기록한 박람회가 되었다.

박람회의 내용도 방대했다. 건축적인 시점, 인테리어적인 시점, 비주얼적인 시점, 영상·음향 등의 이벤트적 시점, 더 나아가서는 예술적인 시점 등 다양한 시점을 볼 수 있는데, 그중에서도 가장 중요한, 시설의 전체계획인 마스터플랜의 기획부터 완성까지의 과정을 살펴보자.

『건축문화建築文化』4월호에 실린 국제박람회의 총 디렉터였던 단게 겐조丹下健三의 '기획부터 완성까지의 프로세스'를 통해 박람회 전체를 조망해보고자 한다.

마스터플랜

오사카 국제박람회 프로젝트는 '기획 단계', '플래닝 단계', '어반 디자인 단계', '디자인 단계', '건설 단계'로 나눌 수 있다.

박람회를 계획한 것은 1964년 9월의 일이었다. 먼저 테마 위원회가 발족하여 1965년 12월에는 전체 테마로 '인류의 진보와 조화'가 결정되었다. 또한 개최 장소의 계획을 진행하기 위해 이누마 가즈미阪沼一省를 위원장으로 삼아, 건축, 토목, 교통, 조경 등의 전문가를 중심으로 하는 박람회장 계획위원회를 발족했다. 마스터플랜은 교토대학의 니시야마 우조西山卯三 교수와 단게 겐조가 담당하였고, 그 외 핵심 스태프로 교토 측에서는 우에다 아쓰시上田篤, 가와사키 기요시川崎清가, 도쿄 측에서는 이소자키 아라타磯崎新, 소네 고이치曽根幸一 등이 참가했다.

제1차 기획안부터 제4차 기획안까지 진행하는 과정에서 제1차 기획안에서 이미 축제의 광장, 인공기후, 인공두뇌 등의 아이디어가 등장하고는 있었지만, 이는 아직 이미지플랜의 단계에 지나지 않았다. 협회 스스로도 기본방침이나 자세를 확정짓지 못했고, 예산이나 입장자 수, 교통계획 등을 예측하지 못하고 있던 단계였다.

제2차 기획안은 교통을 컨트롤하는 메커니즘을 구체화한 파일럿 플랜의 단계였다.

제3차 기획안에서는 최대 총 3천만 명, 주말 평균 42만 명이라는 입장객 수 예측을 바탕으로 하여 메인 게이트와 동서남북의 서브 게이트를 설계하

고, 심볼 존부터 서브 게이트를 연결하는 간선 도로를 설치한다고 하는 내용의 기간 시설을 계획했다.

그리고 이것을 수정한 제4차 기획안이 1966년 10월경 최종 마스터 플랜으로 승인되었다.

어반 디자인에서 시작한 마스터 디자인

디자인의 진행 방향은 각 파빌리온은 당연히 담당 건축가의 자유에 맡기는 것으로 했다. 그러나 기간시설은 통일된 디자인으로 진행한다는 것이 기본방침이었다. 상당히 많은 종류의 기본요소를 포함하고 있는 기간시설을 어떻게 통일적 디자인으로 할지는 어번 디자인의 문제였다. 박람회장 계획위원회는 이 단계에서 해산하였고, 이토 시게루伊藤滋를 비롯한 4명의 건축가가 건축고문으로 위촉되었다. 그리고 다음 단계의 실무를 담당하는 12명의 건축가가 선정되었다. 후쿠다 도모오福田朝生, 히코타 구니이치彦田邦一, 오타카 마사토大高正人, 기쿠타케 기요노리菊竹清訓, 가미야 고지神谷宏治, 이소자키 아라타磯崎新, 이부사키 마치오指宿眞智雄, 우에다 아쓰시, 가와사키 기요시, 가토 구니오加藤邦男, 소네 고이치, 요시카와 히로시好川博이다. 그러나 이 단계에서는 아직 한 명 한 명이 어떤 파트를 담당할지는 결정되지 않았고, 1년간에 걸쳐서 어반 디자인 계획이 시작되었다.

각 사무소에서 2명부터 5명 정도의 스탭이 나와서 많을 때에는 100명 정도가 모였다. 1967년 9월에는 각자 담당하는 파트가 원활하게 결정됐다. 그 후, 건축적 디자인 단계에 들어서자 단게 겐조는 각각의 건축가를 연결하는 몇 가지의 공통 요소를 준비했다. 예를 들면, 심볼존의 대형 지붕 가교 시스템이나 장치도로의 튜브 등이다.

축제광장

테마 위원회에서 기본 테마를 결정한 뒤, 우메사오 다다오梅棹忠夫, 가토 히데토시加藤秀俊, 가와조에 노보루川添登 등이 참가하여 서브 테마 위원회가 발족했다. 과거의 박람회는 공업사회를 표현하는 장이었다. 1851년 런던 만국박람회는 산업혁명의 선두를 달리던 영국이 기술문명과 공업제품을 세계에 과시하는 무대였고, 그 후 각국에서 열린 박람회 전시는 모두 자국제품의 기술적 우위성을 드러내는 장이 되었다. 그러나 위원회에서는 그러한 전시는 정보화 시대에는 무의미한 것이 아닌가 하는 내용의 논의가 이어졌다. 그 결과, '인류가 역사적으로 쌓아온, 형태가 없는 지혜, 문화, 인간이 교류하는 장을 만드는 것'에 의미가 있다. 미국이나 소련뿐 아니라 '아시아의 많은 나라가 참가하는 것이 중요한 의미를 가진다', 그것이 고차원의 지혜를 만들고 서로 만남으로써 '인간과 인간 사이의 큰 기쁨이 생겨난다', 그것은 '엑스포지션'이 아니라 '페스티벌'일 것이다. '그 정신이 바로 축제다'라는 사고로 정리되었다. 이렇게 하여 '축제광장'이라는 구상이 비로소 상징적인 의미를 갖게 됐다.

이전까지의 국제박람회에서는 1851년의 런던 만국박람회의 수정궁이나 1889년 파리 만국박람회의 에펠탑과 같은 거대한 모뉴먼트가 건설되었다. 하지만 이제 그러한 것은 별로 의미가 없다. 비본질적인 것의 가치, 하드한 것이 아니라 소프트한 것, 건물이나 전시가 주체가 아닌 거기에 모이는 사람들이 주체가 되는 인간 상호의 교환이 중요하다는 것이다.

축제광장은 일상성을 넘어 새로운 환경을 만드는 것으로 인간 사이의 교환을 자극하여 거기에서 발생하는 이벤트나 해프닝이 형태 없는 모뉴먼트로서 사람들의 기억으로 남는다는 생각을 바탕으로 했다.

축제광장의 큰 지붕은 형태가 없는 구름과 같은 지붕으로 만들자는 발상이 처음부터 제시되었다. 결국에는 뉴트럴하게 추상화된 스페이스 프레임으

로 만드는 것으로 일단락됐다.

미래도시로서의 엑스포와 경관계획

주최 측은 박람회가 열리는 장소를 도시계획적으로 생각해서 50만 명이 생활하는 도시라고 상정하고, 살아있는 미래도시로 시뮬레이션했다. 각 파빌리온이 그대로 남으면 도시로서는 충분히 기능한다고 생각하여, 우선 기본구조와 기간시설의 계획을 중시했다. 그런 의미에서 심볼존과 각 장치를 묶는 도로는 네트워크로 중요했다.

이처럼 미래도시의 핵심을 만들자는 생각방식은 엑스포를 통해 익숙해졌다. 주변의 주차장에서 덴리 뉴타운까지 포함하여 긴키 지역의 중핵도시라고 가정하고, 교통에서 생활 인프라까지 엑스포가 끝난 이후에도 계속 사용될 것을 생각했다.

어반 디자인의 관점에서는 이 기초구조가 베이직한 디자인이 되었다. 색채는 흰색을 기조로 하고, 자연색 정도를 더해서 될 수 있는대로 뉴트럴하게 억제하는 한편, 각각의 파빌리온은 선명한 형태나 색을 지녀도 좋다는 방침이었다.

박람회장의 제일 높은 장소에는 랜드마크를 세워서 그것을 가장 중요한 부분으로 삼는 비스타vista 방식을 택했다. 가장 낮은 부분은 연못이 되고, 그 주변에 소규모의 파빌리온, 조금 높은 곳에는 큰 파빌리온을 배치함으로써 연못에서 보면 파빌리온 전체가 파노라마상태로 보이게 되는 식으로, 접시형태의 부지를 가시적으로 강조했다.

고속도로와 지하철이 교차하는 지점에는 부지 내를 남북으로 뻗는 심볼존을 교차시켜 거기에 메인 게이트를 세웠다. 메인 게이트에서 북쪽으로 올라가면 광장이 있고, 테마전시의 스페이스가 이어지고, 그보다 더 위에는 축제

광장, 더 북쪽으로는 인공연못과 미술관과 홀이 배치되었다. 메인 게이트에서 남쪽으로 내려가면 세계의 명물 거리와 운영관리가 행해지는 본부 빌딩, 컴퓨터 센터가 있다. 심볼존에서 동서남북의 서브 게이트를 향해 배치되어 있는 장치도로와 서브 광장에서는 동선에 따라 엑스포 서비스라고 이름 붙인 인포메이션, 레스토랑, 휴게실, 화장실, 세면실, 미아센터 등 관객서비스에 필요한 여러 시설이 설치되었다.

오카모토 다로와 태양의 탑, 미래공간

테마 전시를 담당하는 오카모토 다로에게는 건축의 사고방식과 잘 합치하도록 구성할 것이 요청되었다. 지하를 과거, 지상을 인간, 공중을 미래라고 구상한 것이 기본 계획이었다.

애당초 건축가 혼자 생각하고 있던 단계에는, 지하와 지상을 묶기 위해 골조에 큰 원형의 개구부를 만들고 거기에 에스컬레이터 여러 대를 이어 하늘에 올라가는 것 같은 느낌으로 30미터 정도의 높이를 올라가는 방식의 기계적이고 건축적인 이미지였다. 그런데 오카모토는 에스컬레이터를 안에 넣은 태양의 탑을 만들었다. 박람회장 전체가 기계적인 느낌을 주는 가운데, 오카모토의 이 인간적인 조각은 오사카 엑스포의 심볼이 되었다.

미래공간에 있는 공중 테마는 가와조에 노보루가 서브 프로듀서를 맡았고, 마키 후미히코槇文彦, 가미야 고지, 구로카와 기쇼黒川紀章가 협력했다. 큰 지붕은 미래도시의 중심이 되는 광장을 덮어줌과 동시에, 스페이스 프레임에 미래의 도시공간, 입체공간으로서의 캡슐을 플러그 인한다는 두 가지 의미를 갖고 있다. 특히 미래공간의 캡슐에는 해외로부터 데 카를로, 요나 프리드만 Yona Friedman, 한스 호라인Hans Hollein, 서프디Safdie, 알렉산더Christopher Alexander, 굿토노프, 아르키즘 등 7팀의 작가가 참가했다.

단게 겐조가 설계한 〈큰 지붕〉 사이로 오카모토 다로가 디자인한 〈태양의 탑〉이 나와 있다.

축제광장의 장치와 예술가의 참가

축제광장은 이소자키 아라타가 중심이 되어 멀티 채널의 PA와 컴퓨터로
컨트롤되는 조명, 이동좌석 등, 플렉서블한 여러 가지 아이디어를 장치화했
다. 연출은 이토 구니스케伊藤邦輔 프로듀서가 맡았는데, 테마는 인간과 기계가
공존하는 환경이었다.

인공연못에는 이사무 노구치가 분수를 담당하였다. 조각 자체에서 물이 분사되기도 하고, 물을 회전시키기도 하는 매커니즘을 갖고 있는, 현대의 조각과 기술이 일체화한 작품이었다.

오사카 엑스포에서는 예술가의 참가를 장려하는 분위기가 조성되었다. 7명의 조각가에 참가하여 서브 광장별로 광장을 심볼라이즈하는 조각을 배치하였다.

'피지컬한 것과 논 피지컬한 것', '기계적인 것과 인간적인 것'의 코디네이션 등의 다양한 테마를 건축가, 디자이너, 예술가, 연출가, 음악가 등의 다른 영역의 기술과 사람들이 서로 교류하여 프로젝트를 만들어갔다.

단게 겐조는 '큰 프로젝트를 할 때는 사람과 사람의 코디네이션과 커뮤니케이션이 매우 중요해서, 플렉서블하고 소프트한 조직으로 대응해가는 것이 가장 중요하다'라고 말했다.

나도 요코오 다다노리 등과 함께 오사카 엑스포 섬유관 작업에 변변찮게나마 참가했는데, 아티스트들이 이러한 형태로 국가적 프로젝트에 참가한 것은 이때가 첫 경험이 아닐까 생각한다. 1960년대에 큰 문화적 의미를 가졌던 현대미술이 이제는 정말 거리로 방출된 순간이었다. 그러한 의미에 있어서 오사카 엑스포는 1960년대의 총결산인 동시에, '인류의 진보와 조화'라는 테마는 다소 의문을 남겼을지언정 '인간'이 전면에 등장한 것만으로도 그 후에 큰 영향을 미쳤다.

기업 전략과 아트 디렉터

타운화된 백화점 – 세이부백화점의 문화전략

1960년을 전후하여 상품을 둘러싼 정보나 광고는 제조업 주도에서 유통업으로 이동됐다. 1970년대를 맞이하면, 1960년대의 사회적, 정치적 규범에서 벗어나고 싶었던 사람들의 생각에 큰 변화가 나타나기 시작했다. 그러한 즈음에 유통업으로 부상한 것이 '세이부西武백화점'과 '파루코PARCO'였다.

'세이부백화점'은 백화점을 타운화했고, '파루코'는 시부야라는 지역을 파루코화했다. 이 두 가지의 유통형태가 1970년대를 리드하게 되었다.

『세이부의 크리에이티브 워크 – 감도는 어떠세요? 삐 삐↓ 신기한 게 좋다』 1982, 리브로포트라는 책에서, 가이코 다케시開高健는 1970년대부터 1980년대까지의 일본인의 생활문화를 총칭해서 '머리로부터 위의 시대'라는 재미있는 논고를 저술했다. 거기에 등장하는 중요한 아이디어를 두 가지 들면, 하나는 '미식 취미가 유행한다', 또 하나는 '가벼운 마음에는 기분전환, 무거운 마음에는 문화라는 시대가 올 것이다'라고 말한 것이다. 또한 '문화'와 '문명'의 정의에 대해, '문화'란 그 나라 이외의 다른 지역에서 쉽게 전달하는 것이 불가능한 것. 예를 들어 언어, 종교, 풍속, 문화, 예술로, '문명'이란 그 나라 이외의 다른 지역에도 쉽게 전달할 수 있는 것, 예를 들어 '자동차', 타자기, 수도, 핵폭탄 등이라고 말했다. 핵폭탄 등의 예가 조금 섬짓하지만, 이것이 그의 생각이다. 오늘날에 와서는 사라져가고 있는 타자기 등도 예로 들고 있지만 그 의미는 이해할 수 있다.

일본인의 생활이라는 시점에서 본다면, '문명'에 대해서는 텔레비전, 전화, 에어컨, 전기세탁기, 냉장고 등, 충분히 가지고 있기 때문에 기본적인 욕구로서의 문명적 사물 단계는 넘어섰다고 할 수 있다. 그것은 가이코의 표현에 의

하면 '머리로부터 아래' 즉, 신체적 요구는 '문명'에 의해 충족되었지만, 이제 남은 것은 '머리로부터 위' 즉, 정신과 사고의 문제, '문화'를 충족시키는 것이 필요하다는 것이다. 이제부터는 '머리와 마음'에 몰두해야 할 것이라고 말했다. 그것을 그는 '가벼운 마음에는 기분전환, 무거운 마음에는 문화'라고 말했던 것이다. 이는 세이부백화점의 기업전략과 일치하는 논고였다.

1970년대의 '세이부백화점'을 보면 가이코가 지적한 '가벼운 마음에는 기분전환'을 하고 '무거운 마음에는 문화'라고 하는 것을 '타운화'라는 형태로 나타내고 있다. 백화점이 하나의 타운처럼 꾸며진 것이다. 그 이전의 백화점은 특정한 것이 집적된 전문성 높은 상품을 다루는 대형 매장으로, 마을 안에서의 한 요소일 뿐이었다. 그러나 세이부가 목표한 것은, 마을 그 자체의 실현이었다. 도시로서의 기능을 한 곳에 집약하기 때문에 매우 농밀한, 그러면서도 능률적인 장소였다. 그것을 디렉션한 것이 어떤 의지에 따른 '세이부'이다. 그곳에 탄생한 것은, 일정의 수준이 보장된 마을이다. 통상적인 마을과 교외의 마을에서는 각 상점이 다루는 상품에 수준차가 있다. 그 수준차가 재미있다고 보는 관점도 있겠지만, 일정 수준 이상의 생활문화를 요구하는 사람들에게는 맞지 않는다.

여기에서 주택지역에 있는 상점가와 세이부가 만들어낸 타운을 비교해보자. 일반적으로 유통업계의 전문적인 상품분류에 '정기구매품'과 '특수구매품'이라는 구분이 있다. '정기구매품'은 과일가게, 잡화점, 속옷류 등 일상생활에 필요한 것을 다루는 상점으로, '특수구매품'은 고급 브랜드, 취미성의 요소가 강한 것, 혹은 특수한 생활용품 등, 어떤 종류의 특정한 생활문화를 위한 것이다. 그 점에서 생각하면, 세이부백화점이라는 마을은 '특수구매품'을 주로 다루는 마을이다. 그것은 가이코가 지적한, 가벼운 마음의 '기분전환'을 다루는 마을이다.

한편, 이 마을이 한층 더 정성들여 준비한 것은 무거운 마음의 '문화'였다. '일본현대미술의 전망'전을 계기로, '제스퍼 존스'전 등 많은 혁신적인 전시회가 세이부 백화점에서 열렸다. 콘서트, 심포지움, 영상문화 등을 위한 '스튜디오 200', '세이부미술관', 그리고 미술서적 등이 주로 판매되는 '아트 비벙Art Vivant'이 문화를 위해 준비됐다.

일찍이 일본의 백화점은 다른 나라에서는 볼 수 없을 정도로 문화의 중심이 되어 왔다. 전쟁이 끝난 후 문화를 위해 백화점이 어느 정도 전력을 다했는지는 제1장과 제2장에서 서술했다. 세이부백화점은 이제, 생활문화의 수준이 높아진 일본인의 호기심 모두를 이 마을에 집약하고자 했다.

백화점의 전략을 전달하는 디자인에는 두 가지 방향성이 있다. 먼저 중요한 것은 '시각전달'이다. 더 필요한 것은 '공간의 이미지 전달'이다. 세이부는 일본의 크리에이터 중 가장 뛰어난 인재를 채용해서 이 마을을 만들어냈다.

환경	이시이 모토코(石井幹子), 우치다 시게루, 스기모토 다카시, 다카토리 구니카즈, 다다 미나미, 미쓰하시 이쿠요(三橋いく代), 야마구치 가쓰히로
건축	엔도 마사요시(圓堂政嘉), 기쿠타케 기요노리, 하야시 쇼지(林昌二)
그래픽	아오바 마스테루(靑葉益輝), 아사바 가쓰미, 안자이 미즈마루(安西水丸), 이가라시 다케노부(五十嵐威暢), 이시오카 에이코(石岡瑛子), 이노우에 쓰구야(井上嗣也), 오하시 아유미(大橋歩), 구사카리 준(草刈順), 구로다 세이타로(黑田征太郞), 스기우라 고헤이, 다나카 잇코, 도다 세이주(戶田正寿), 나가토모 게이스케(長友啓典), 하야카와 요시오(早川良雄), 후쿠다 시게오, 후나바시 젠지(舟橋全二), 마쓰나가 신(松永真), 야부키 노부히코(矢吹申彦), 야마구치 하루미(山口はるみ), 야마시로 류이치, 유무라 데루히코(湯村輝彦), 요코오 다다노리, 와다 마코토
사진	아사이 신페이(浅井愼平), 이시모토 야스히로(石元泰博), 오가와 다카유키(小川隆之), 구리가미 가즈미(操上和美), 사카타 에이치로(坂田栄一郞), 시노야마 기신(篠山紀信), 주몬지 비신(十文字美信), 스키타 마사요시(鋤田正義), 다쓰키 요시히로(立木義浩), 요코스카 노리아키(橫須賀功光)
카피라이터	이토이 시게사토(糸井重里), 고이케 가즈코(小池一子), 니시무라 요시나리(西村佳也), 히구라시 신조(日暮真三), 마키 준(眞木準)
아티스트	아사쿠라 세쓰(朝倉摂), 다다 미나미, 오타케 신로(大竹伸朗), 요시다 가쓰(吉田カツ), 와키타 아이지로(脇田愛二郞)

세이부백화점 포스터 〈SEIBU SPORTS〉, 1979
아트 디렉터 : 아사바 가쓰미, 디자인 : 우에자카 미쓰노부, 사진 : 사카다 에이치로, 카피 : 니시무라 요시나리

세이부와 일했던 크리에이터 중 극히 일부이다. 마치 이 시기의 일본을 대표하는 크리에이터 전부라고 말할 수 있을 정도의 인재가 모여 있었다.

세이부백화점의 타운화를 위해서는 '이 마을이 어떤 마을인가'를 전달하는 것이 중요하다. 전달을 중심으로 한 크리에이티브 작업의 중심은 먼저 대형포스터를 들 수 있다. 이 무렵에는 포스터의 역할이 수정되었다. 텔레비전 등 영상매체는 이미지로서의 인상은 강하게 전달할 수 있지만, 종이매체와 같이 정지하여 내용을 음미할 수 있는 것으로는 포스터가 최적이다. 세이부의 전략에 따라 포스터는 빠질 수 없는 전달수단이 되었다. 거기에는 카피라이터라는 새로운 영역이 중요해졌다.

1970년대에 들어서서 가장 중요한 크리에이터가 카피라이터였고, 많은 카

おいしい生活

千年も万年も。

長いようで短かい一年ではありましたおいしい生活
の年1982年も、終幕が近づいてまいりました。いよ
いよ人類は、いまだかつて経験したことのない1983
年を迎えようとしております。こんな調子で生きている
と、遠い先のように考えていた21世紀に、すぐ追いつい
てしまいそうです。その時がきても、「おいしい生活」。
今日も明日もだけでなく、千年も万年も、幾億年も、ひ
とりひとりの「おいしい生活」が続きますように。西武
は、今日も、ずううっと先も、お手伝いする所存です。

セイ부백화점 포스터 〈맛있는 생활〉, 1982
아트 디렉터 : 아사바 가쓰미, 사진 : 사카다 에이치로, 카피 : 이토이 시게사토

SEIBU
西武

피라이터가 탄생했다. 또한 1970년대 이후, 여러 분야의 크리에이터를 결합하지 않으면 뛰어난 광고가 만들어질 수 없다는 것을 알게 되었고, 그로부터 새롭게 부상한 것이 아트 디렉터였다. 아트 디렉터를 중심으로 카피라이터, 사진, 일러스트레이션, 그래픽 등이 결합된 메시지를 발신한다. 이 아트 디렉터의 대표적 존재가 아사바 가쓰미였다.

1981년 세이부의 메시지 '신기한 게 좋다'에는 세이부의 사상이 결집되어 있다.

세계의 7대 불가사의뿐 아니다. 신디사이저도 소설도, 오늘의 날씨도 맛있는 요리도, 뜨개질한 스웨터도, 좋은 음악도, 인간의 몸도, 아름다운 찻잔도, 모두 모두. 마음으로 생각하고 있는 것은 신기함으로 가득하다.

이토이 시게사토가 쓴 카피다. 카피라이터는 컨셉을 잡는 사람이기도 하다. 아트 디렉터는 여러 크리에이터의 의견을 종합하여 시각적이면서 감각적으로, 그리고 의미론적으로 많은 사람들에게 메시지를 보낸다. 덧붙여 말하자면 이 '신기한 게 좋다'의 사진은 사카다 에이치로가 촬영했다.

물건에서 환경으로 - 파루코의 이미지 전략

1960년대 말까지만 해도 백화점과 영역을 나눠 새로운 젊은이층을 타겟으로 삼았던 파루코가 그 영향력을 역사에 남기게 된 계기는 1973년의 시부야점 오픈이다. 현재 시부야에서 공원거리라고 불리는 구역은, '파루코'가 이탈리아어로 '공원'을 의미하는 데에서 그 이름이 붙었다고 전해진다. 근처의 스페인자카와 같은 지명도 파루코를 통해 탄생한 것이었다. 이런 측면에서 보면 시부야 파루코의 존재는 1980년대 젊은이들의 유통을 상징하는 곳이

라고도 할 수 있다.

'공원'이란 원래 오락, 쉼을 위한 장소이자 공개된 지역이다. 시부야에 있어서 공원이란 무엇일까. 현대가 즐길 수 있는 쉼의 장소란 무엇일까. 파루코는 이러한 것을 생각하며 시부야에 새롭게 탄생한 공원이 되고자 했다.

'파루코'는 유사類似 공원이다. 사람을 즐겁게 하고 쉼을 만드는 '탈일상적인 장소'가 공원의 의미라고 한다면, 오늘날에는 무엇이 탈일상감각을 만들어내고 있는가를 생각하는 것이 파루코의 테마였다.

파루코 탄생의 아버지이자 종합 디렉터인 마스다 쓰지增田通二가 파루코에서 진행했던 광고 전략에 일관되게 깔려 있는 것은 '물건을 선전하는 것이 아니라 현상을 선전한다'라는 생각이다. 바꿔말하면 파루코는 상업시설이다. 이것이 탈일상적인 장소인 것은 말할 것도 없다. 매력적인 상품의 집적은 그것만으로도 탈일상감각을 자극한다. 그러나 마스다는 그러한 개개의 것을 선선하는 것보다는 파루코가 나타내는 현상과 탈일상적인 장소를 전달하고자 했다. 무언가가 일어나고 무언가를 만들어낸다. 그러한 장소의 시퀀스, 장면이 겹쳐진 것을 선전하는 것이 파루코의 전략이었다.

우에노 치즈코는 『마스다 쓰지의 시대를 말한다. 1969~1989』라는 소책자에서 "파루코가 판 것은 그저 공간인데, 거기에 문화라는 부가가치를 더했다"고 말했다. 문화에서 더 나아가 'What is PARCO?', '파루코란 대체 무엇인가?'라는 미지의 이미지를 씌운다. 파루코는 파루코극장이나 클럽 아우트로, 일본 그래픽대상 등을 만들고, 출판, 연극, 음악, 아트 등, 젊은이 문화에 큰 공헌을 했다. 이들 이벤트, 전시회, 극장은 상품과 아무런 관계가 없다. 야스베 공방의 실험극 〈사랑의 안경은 색유리〉1973, 히지카타 다쓰미의 암흑무용 〈조용한 집〉1973, 데라야마 슈지의 주제극 〈중국인의 신기한 역인〉1977, 롱런했던 기노 미나나木の実ナナ, 호소카와 도시유키細川俊之 주연의 〈쇼걸〉1974, 혹은 레니

PARCO

鶯は誰にも媚びずホーホケキョ

ドーリス・ミス DORRIS SMITH
ニューヨークの有名なディーナー・ウィリー・ミスの妹。兄のショー
以外は出演しないが日本なら話は別と来日した。モデルの仕事
は喜びであると同時に趣味でもある。ニックネームは「ツギー」。
日本語のニュアンスで言うなら、お→ちゃん」である。

PARCO 포스터, 1976
아트 디렉터 : 이시오카 에이코

리펜슈탈Leni Riefenstahl의 사진집 『*Nuba*』1980, 타마라 드 렘피카Tamara de Lempicka의 『초상신화』1980이나 '앤디 워홀Andy Warhol'전1983의 도록 출판 등 무엇보다도 파루코를 파루코로 만든 것은 이미지전략화된 광고였다.

광고라는 기호는 상품이라는 무거운 짐을 지고 있다. 광고가 '기호'라면, 상품은 '의미'다. 그러나 파루코의 광고는 달랐다. 상품에 대한 탐구는 거의 없다. '광고와 상품과의 관련을 단절하고 그 연결고리에서 분리되었을 때, 파루코는 광고의 시대를 만들었다'라고 우에노가 말한다.

파루코가 내보낸 '여자의 시대'라는 메시지는 파급력이 매우 컸다. 이 시기는 아직 여성이 비약하기 전이었다. '야마구치 하루미의 그랑 바자 광고', '이시오카 에이코의 아트 디렉션' 등 여성들이 직접 여성들을 향해 사회제도의 규범에서 해방된 여성의 모습이라는 메시지를 보냈다.

여성을 향한 메시지는 세이부 극장에서 패션쇼 〈이세이 미야케와 12명의 어두운 여자들〉1976에도 나타났다. 거기에는 여성이 갖는 약동미의 가능성, 흑인여성이 가진 아름다움이 남김없이 표현되었다. 흑인여성의 시대였다고도 말할 수 있다. 이시오카 에이코는 아시아, 아프리카의 이름없는 여성을 등장시켰다. 이들은 여성이라는 한정, 고정화된 인상에서 그 틀을 벗어날 가능성을 발견했다. "모델이란 얼굴로 되는 게 아니다"1975, "나체를 보지 말고 나체가 되어라"1975, "서양은 동양을 입는가"1975 등 나가사와 다케오長沢岳夫의 절묘한 카피와 함께였다.

파루코의 가장 중요한 전략은 파루코의 내부공간을 분절한 것이다. 하나하나의 샵을 약 5제곱미터 정도의 단위로 작게 나눴다. 파루코 파트2의 각 층에 신선한 샵을 모아 놓은 것이다. 이는 파루코라는 눈으로 선정된 부티크 거리였다. 여기에 등장한 부티크 이세이 미야케, 요지 야마모토, 꼼 데 가르송, 키사 등이 새로운 문화를 만들었다. 이 형식은 한편으로 젊은 디자이너를 길러

냈다고 말해도 좋다. 그 이전의 디자이너는 독자의 샵을 갖든가, 자신이 제작한 상품을 백화점이라는 거대한 상업시설의 판매장의 상품의 일부로서 판매해야 했다. 상품선택은 백화점의 머천다이징, 즉 바이어의 눈에 의한 것이었다. 그러나 파루코는 혁신적이었다. 지금 생각하면 상업빌딩 속에 부티크나 샵이 입점해 있는 것이 당연한 것으로 생각되지만, 이러한 형식을 처음으로 만들어낸 것이 파루코였다.

이것은 손님들에게 편리하고 새로운 형태이기도 했지만, 눈에 보이지 않는 곳에서는 더 큰, 그리고 이후 디자이너들이 진화하는 계기가 만들어지고 있었다. 즉 같은 넓이에서 각각의 디자이너가 이미지 경쟁을 시작하게 된 것이다. 확실히, 디자이너들의 특징과 사고방식을 한 장소에서 비교할 수 있는 형식이었다.

부티크의 이미지는 생활문화로서의 이미지이다. 상품은 원래부터 어떠한 환경공간에 배치될지에 따라 이미지가 다르다. 여기서 비로소 '인테리어 디자인'과 '패션 디자인'의 융합이 일어나, 그 후 양자가 일본에서, 그리고 해외에서 활약할 준비를 갖추게 되었다.

부티크 이미지의 변화는 상품에서 그치지 않고 생활문화 자체를 변화시켰다. 그 이전의 패션 디자이너, 예를 들어 모리 하나에 森英惠 등의 긴자 부티크 스타일은 쇼윈도를 중요시했다. 우선 자신의 상품을 쇼윈도를 통해 손님에게 전달했다. 이는 물건 중시의 사고이다. 그러나 파루코에 출점한 디자이너들은 쇼윈도를 거부했다. 사물의 디자인에 치우치지 않고, 샵 디자인의 전부를 통해 자신의 이미지를 전달하고자 한 것이다. 디자이너가 생각하는 생활문화의 표명은 새로운 생활양식을 만들어내게 되었다.

미의 추구 - 시세이도의 디자인

시세이도는 개업 이래 기업 이념이 변하지 않고 살아있는 기업이다. 그 이념은 바로 '미의 추구'이다.

초대사장 후쿠하라 신조福原信三는 1915년 의장부를 설치하고, '개개의 상품은 단순히 소비되는 것뿐만 아니라 기업의 이미지를 높이는 데 도움이 되는 것이어야 한다'고 말했다. 후쿠하라의 이 말은 그 후의 시세이도의 기업이념으로 오늘날까지도 이어지고 있다. 중요한 것은 '시대의 미의식'을 창조하는 것이었다. 당시의 아르누보, 아르데코를 독자적인 '시세이도 스타일'로 완성시킴으로써 시대를 개척했던 자세는 1970년대에 들어서도 사라지지 않았다. '미를 추구한다'는 자세는 화장품의 기능에 충실하는 것일 뿐 아니라 '시대의 미의식'을 만들어냄과 동시에 '일상적인 감각'에까지 이르고 있다.

이 장에서는 1970년대 이후의 디자인을 둘러싼 기업이념 및 전략을 주제로 하고 있지만, 시세이도에 관해서 생각하려면 1960년 정도부터 시작해야 한다. 그 이전의 시세이도의 주요 광고활동은 인스톨레이션installation : 대형 설치 광고이었다. 야마나 아야오, 미야카와 히사시宮河久, 미즈노 다구시水野卓史가 인스톨레이션을 담당하고 나카무라 마코토中村誠가 사진광고를 제작했다. 그러나 1960년을 전후해서 전환기를 맞았다.

이 시기부터 시작된 캠페인 제1회의 '캔디톤'에서는 사진이 아니라 일러스트레이션을 사용하였다. 제작은 새로운 시대의 전개를 목표로 하며 젊은 세대가 담당했다. 대개 화장품 캠페인은 봄을 중심으로 전개하고 있었지만, 1963년의 여름 캠페인은 소규모이면서도 그 후에 큰 변화를 가져다주는 중요한 분기점이 되었다. 이때의 '서머 캠페인'은 레저에 관심이 높아져가고 있던 시대의 분위기와도 잘 맞았다. 이전까지의 상식으로는 여름은 화장에 맞지 않는 계절이라고 생각되었지만, 이 캠페인은 '그을린 여성의 아름다움'을

찬양하는 생각의 전환을 가져왔다. 1966년 캠페인 이후에는 판매 실적도 상승한다.

이 당시는 커머셜 포토그래피상업 사진가 대두하면서 사진을 중심으로 한 비주얼 디자인 경향이 강해지고 있었다. 젊은 인재였던 요코스카 노리아키는 나카무라 마코토, 무라세 히데아키村瀬秀明와 함께 '일러스트레이티브 포토'라는 세계를 정착시켰다. 즉 일러스트와 사진의 만남이었다.

1966년부터 시세이도의 광고는 프로젝트별로 나뉘어 디자이너, 카피라이터, 카메라맨, 일러스트레이터 등이 공통의 프로젝트를 행하는 아트디렉터 시스템이 확립했다. 시세이도는 개인에 의한 일품제작 작업이 주류였던 시기에 아트디렉터 시스템을 채용한 것으로 매우 획기적인 일이었다.

1966년 서머 캠페인 〈태양에 사랑받자〉는 해외 로케이션으로 제작되었다. 이 당시 하와이는 일본인에게 동경의 대상이었다. 그러한 대중의 동경을 광고가 실현했다. 건강미 충만한 모델 마에다 비바리前田美波里의 그을린 모습이 인기를 끌었고 '탄 피부도 미의 하나'로써 시민권을 얻게 되었다.

1967년부터 1970년 사이에는 생활 전반이 개성화의 시대를 맞았다. 기업 광고는 단품의 스팟CF가 많아졌다. 그 배경에는 개인의 기호를 존중하여 생활에 다양한 것을 요구하는 시대의 분위기가 있었다. 특히 눈에 띄는 것이 남성화장품이 늘어난 것이다. 남성의 미의식이 높아짐에 따라 그 연령도 낮아졌다. 일찍이 남성화장품은 중년 신사의 몸가짐 중 하나로 여겨졌지만, 그 이미지가 흔들리게 되었다. 동시에 여성화장품에도 점차 변화가 나타나는데, 자연의 풍경을 모티프로 하거나, 피부의 광택, 윤기, 싱그러움 등을 추상적으로 이미지화하는 수법의 광고가 등장한다. 종래의 그래픽 표현에 대해 텔레비전, 영상이 미치는 영향은 매우 컸다. 특히 주요 방송이 거의 컬러화되는 등 컬러 텔레비전의 보급과 관련되어 있다.

1971년과 1973년 사이에는 감성에 호소하는 대화성이 짙은 광고가 유행하였다. 1971년의 〈거리에서 시작되는 여름〉은 친근한 일상적인 여름을 표현했다. 이러한 타이틀은 그 후에 이어지는 캠페인 이미지를 바꿨다. 1972년 겨울 캠페인 〈안녕한 아침〉, 〈잘 주무셨어요〉는 일종의 대화성을 만들어냈고, 1973년의 〈봄인데 코스모스 같아〉, 〈빨간 꽃을 발견했다〉 등은 여성의 내면적인 심정을 이야기했다. 1972년의 〈맨발의 여름〉, 〈창문 가득의 여름〉 등에서 시작된 일상성의 시점은 1972년 가을 〈아아, 아련하게 물들이렴〉과 같은 흐름으로 이어졌다.

1980년대를 맞기 직전인 1974년부터 1979년까지 광고 활동은 점점 다양해졌고 특히 음악의 역할이 중요해졌다. 1973년 리리가 노래한 광고송 〈그녀는 프레쉬 주스〉가 레코드 회사에서 시판되어 히트하는 현상이 일어났다. 그 후부터는 의도적으로 음악 효과가 들어갔다. 1977년의 〈석세스, 석세스〉, 1978년의 〈멜로우 컬러〉, 〈시간이여 멈춰다오〉, 〈너의 눈동자는 10,000볼트〉, 〈맨 피부 미인〉, 1979년 〈나쓰코의 여름〉 등이 광고 프로모션에 사용되어 히트곡이 되었고 상품의 판매 또한 자극했다. 시세이도의 광고와 선전의 흐름은 일본 광고디자인의 역사와도 그대로 겹친다. 거기에는 창업자 후쿠다 아리노부福田有信의 기업전략인 '미의 추구'와 '시대의 미의식'이 관통하고 있다.

이야기의 꿈 - 산토리의 광고

1980년 4월, 긴자 마쓰야 디자인 갤러리에서 아사바 가쓰미와 산토리의 전시회가 열렸다. 다음은 가메쿠라 유사쿠의 추천글이다.

아사바 가쓰미의 작업은 보는 사람에게 선명한 인상을 준다. 그는 광고 제작이라는 작업에 감동하고, 전율하며, 돌격한다. 그리고 힘을 다해 아이디어를 생각해 내

中国の「静」に酔ってしまった。

サントリーオールド

산토리 올드 위스키 포스터 〈중국의 '정'에 취해버렸다〉, 1980
아트 디렉터: 아사바 가쓰미, 사진: 다카사키 가쓰지, 카피: 나가사와 다케오

는데, 결코 과녁에서 벗어나지 않는다. 그가 가진 숙련된 프로인 동시에 뛰어난 예
술가로서의 자질이 본능적으로 작업에 작용한다. 아사바와 산토리의 조합은 '현대'
라는 시대를 느끼게 한다. 산토리 그 자체가 신선하게 보이기 때문에 신기하게 느
껴진다.

이는 디자인 또는 디자이너와 기업 간의 팀워크가 매우 중요한 의미를 가
지는 시대가 당연히 된 것임을 선언하고 있다.

1975년 오래된 광고회사 라이트 퍼블리시티에서 독립한 아사바가 제일
먼저 의뢰받은 작업은, 세이부 백화점과 산토리였다. 당시 세이부에서는 '여
자의 시대' 캠페인이 한창이었고, 산토리는 그와는 정 반대로 낭만에서 이야

깃거리를 찾고 있었다. 1978년, '누가 만들 것인가. 다음 시대'라는 산토리 올드의 캠페인을 만들었던 아사바에 의하면, 그 당시 산토리 선전부는 정말 대단했다고 한다. 사지 게이조^{佐治敬三} 사장은 '하면 되지!'라고 스텝들이 각자의 재능을 펼칠 수 있도록 격려했다.

1980년, 산토리는 광고 캠페인의 일환으로 아사바의 명작 실크로드 시리즈 '몽가도'를 시작했다. 도전의식에 가득찬 이 디자이너는 모두의 기대를 한 몸에 짊어지고 있었다.

산토리의 기업이념 속에 '자연과의 공생'이 있다. 산토리 상품의 대부분이 자연의 은혜로부터 태어난 것이다. 자연에 대한 경외심은 창업 때부터 숙성되었다. 그러한 이념은 '물과 살아가는 산토리'라는 기업 메시지에도 잘 나타나있다.

이러한 이념과 완전히 합치하는 광고가 아사바의 산토리 올드의 중국 로케이션, 그리고 〈몽가도〉 시리즈였다. 1979년 8월, 제1회 중국 로케이션은 베이징편, 계림편을 제작했다. 이것은 TV, 신문, 잡지 등 모든 미디어를 통해 전개되었다. 호수를 건너는 배의 풍경에 "중국의 '정'에 취해버렸다"라는 나가사와 다케오의 명카피를 넣어 아름다운 '고요함'을 표현하고 있다. 고요함은 이 시기의 숨겨진 테마였다. 점점 번잡해지고 다양한 문화가 잡다한 소리를 내는 사회에 있어서, 고요함은 우리들에게 중요한 것을 전달했다. 나가사와의 카피와 아사바의 그래픽디자인은 그 이전의 경제성장, 그리고 윤택해지기 시작한 일본의 경제사회 속에서 잊혀져 있던 것을 단 한 장의 포스터로 불러일으켰다.

이 포스터의 성공은 1980년 실크로드 시리즈 〈몽가도〉 제2탄으로 이어졌다. 이 포스터도 많은 사람들을 놀래켰다. 배경이 중국이기는 하지만 도저히 동양인이라고는 생각되지 않는 노인 노동자가 작은 나귀에 올라타고 길을

걸어오는 모습을, 아주 멀리에서 지켜보고 있는 것처럼 찍어낸 영상이다. 여기에는 아사바의 현장에서의 직감이 즉석에서 반영됐다고 한다. 이 영상은 다큐멘터리풍으로 제작되어 더욱더 사람들의 흥분을 유도했다.

실크로드, 카슈가르, 빨간 모래 연기 아래에서 길이 그 모습을 드러낸 때, 우리들은 무언가에 머리를 쾅 부딪친 듯했다. 잠이 달아나버렸다. 모스크, 빨간 흙집, 바자, 나귀. 인종도 문화도 완전히 다르다. 동양의 냄새가 나는 것은 아무것도 없다. 모로코의 풍경이 여기에 있다. 아라비아의 길이 여기에 있다. 우리들은, 중국에 있다는 것을 완전히 잊고 말았다. 실크로드의 여행객이 가장 무서워하는 타크라마칸 사막

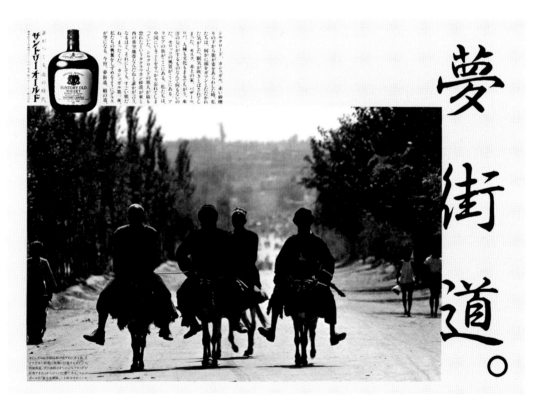

산토리 올드 위스키 포스터 〈몽가도〉, 1981
아트 디렉터 : 아사바 가쓰미, 사진 : 다카사키 가쓰지, 카피 : 나가사와 다케오

이 동과 서의 진공지대라네, 라고 누군가가 말한다. 그렇다. 어쨌든 대단한 여행이다. 정말이다. 카슈가르에서의 첫날 밤. 우리들의 흥분을 진정시키듯 유리잔이 비워진다. 오늘 밤, 몽가도, 비단의 길.

나가사와의 카피이다. 이 한 편의 이야기와 같은 카피는 사람들의 인생, 기억, 이야기, 풍토와 길을 담고 있다.

산토리는 원래 선전과 광고를 중요하게 여기는 기업이었다. 전신인 주식회사 고토부키야寿屋 시대부터 광고선전에 있어서는 탁월했다. 특히, 나중에 문학자로서 대성한 가이코 다케시나 야마구치 히토미山口瞳, 1958년에 산토리의 캐릭터 '엉클 토리스'를 탄생시킨 일러스트레이터 야나기하라 료헤이 등이 재직하고 있었던 것으로 잘 알려져있다. 1964년, 그들은 독립하여 선애드라는 광고회사를 설립해서, 산토리의 홍보지『양주천국』의 편집과 광고 제작을 담당했다. 거기에 카피라이터 나카하타 다카시仲畑貴志도 참가했다.

가이코는 〈인간답게 살고 싶다〉[1961], 〈인간은 모두 형제〉 등을 통해 인간미 느껴지는 노선을 명확히 했고, 고바야시 아세이小林亜星 작곡의 〈밤이 온다〉[1967]는 쇼와 시기를 대표하는 광고의 명곡이 됐다. 야마구치 히토미의 〈토리스를 마시고 HAWAII로 가자!〉[1961]는 서민에게 가상의 꿈을 현실적으로 보여주며 한 세대를 풍미했다. 당시에는 아직 해외여행이 자유화되지 않았고, 캠페인에 당선했다고 해도 실제로 하와이에 갈 수 없고 적립형의 여행자금이 주어지는 것이 고작인 현실이었다. 그런데도 서민들은 그 꿈을 샀다.

산토리는 이런 식으로 카피라이팅과 이미지 전달의 방법을 찾으면서, 1960년대 이후의 TV 시대에는 CF에도 적극적으로 힘을 쏟았다. 오늘날에 이르기까지 착실하게 시의 적절한 메시지를 발신하면서 히트작을 계속 만들어 그 시대를 살아가는 사람들을 하나로 묶고 있다.

일본 현대 디자인사

광고의 이미지를 체현하기 위해 출연자도 많이 등장하게 되었다. 새미 데이비스 디비스 주니어Sammy Davis Jr.나 숀 코넬리 등도 섭외하였다. 나카하타 다카시의 〈비와 강아지〉1981는 칸느국제광고영화제의 CF 부문에서 금상을 수상했다. 로열 시리즈1982~1985에서는 알튀르 람보와 안토니오 가우디, 구스타프 말러 등을 다뤘을 정도이다.

최근에도 하이볼 CF에 배우 고유키小雪를 섭외해서 하이볼 붐을 일으켰고, 발포주 긴무기 광고에 출연한 단레이檀れい는 일본의 모든 남성들에게 희망을 줬다. 고유키가 있는바, 단레이가 기다리고 있는 집은 현실에는 없다. 그것은 무언가의 환상이 찰나적인 꿈으로 연결되는 이미지인 것이다. '랭보,* 그런 남자, 어디에도 없어'에서는 어느 곳과도 연결되지 않는 아프리카의 어딘가, 그런 먼 세계의 먼 과거를 가깝게 만들었다. '그가 만든 집은, 먼 과거에서 온 걸까, 아니면 먼 미래에서 온 걸까. 양쪽 다일지도 모른다'는, 가우디의 구엘공원이나 까사 미라를 통해 환상적이고 신기한 세계를 인상 깊게 보여주는 데 성공했다. 배경 음악인 마크 골덴버그의 음반도 잘 팔려나갔다. 인간은 상상하는 동물이라는 것을 실감한다.

사람들은 가끔 옛날의 좋은 시대나 인간이 인간다웠던 시대에 대한 노스탤지어에 빠진다. 베트남전쟁에 신문사 임시특파원으로 종군하던 시기에 세계적인 비경에서 낚시를 즐겼다고 말하는 가이코 다케시라면 진흙투성이가 된 인간을 원하고 있을지도 모른다. 술은 사람을 취하게 하지만, 사람을 순수하게도 만들어준다. 공연히 꿈을 말한다고 해서 창피할 것은 없다. 어차피 이룰 수 없으니까 꿈이나 로망을 말하는 것이 허락되는 것이다. 산토리의 광고는, 먼 세계를 보고 싶다, 미지의 것과 만나보고 싶다, 미래의 일상을 꿈꾸고

* 프랑스의 시인 아르튀르 랭보(1854~1891).

싶다, 조금이라도 멋지게 되고 싶다, 그러한 각각의 꿈 이야기를 체현해 준 것이 아닐까.

지금은 광고를 만들 때 반드시 아트 디렉터 체제가 필요하다. 분업을 넘어, 각자의 스페셜리스트의 협력이 뛰어난 크리에이티브를 이뤄내기 때문이다. 산토리에는 당시부터 유능한 작가와 디자이너가 있었다. 그리고 창업자 도리이 신지로鳥井信治郎의 아래에서 사지 게이조, 다카, 가이코 다카시, 야마구치 히토미 등에 의해 휴머닉 폴리시라고 불릴 만한 독자적이고 감각적인 이야기의 세계가 일관되게 이어졌던 것이다.

1980년대가 되면 이미지를 파는 광고가 주류가 된다. 개별상품을 알리거나 그 질을 전달하는 것 이전에, 전체적인 기업의 이미지를 전달하는 것이 우선되었다. 그런데 산토리 광고를 보면 시대를 막론하고 인간 그 자체, 즉 술을 마시는 것, 인간이라는 존재에 대해 말하고 있다. 거기에는 유행과는 상관없는 보편적인 광고의 세계관이 있었던 것이다.

인테리어 디자인의 게릴라적 전개

1970년대부터 1980년대까지의 인테리어 디자인은 말 그대로 문화추진력이라고 할 수 있었다.

일본에 있어서 인테리어 디자인이 이 정도로 디자인계에 영향력을 미치면서 디자인 활동 그 자체의 주류가 될 수 있었던 것에는 몇 가지 이유가 있다. 그러나 무엇보다도 특필할 만한 것은, 인테리어가 사회의 틈과 간격을 채워주었다는 것이다. 말하자면 '보이지 않는 송신자'부터 '보이지 않는 수신자'와 같은 조직적 구조를 취하고 있다. 송신자와 수신자 모두 큰 구조의 틀 속에

간혀 있어, 그 실태는 제도와 규범에 의해서 움직일 수 없는 듯한 상황이 되었다.

1970년대 이후에도 인테리어 디자인은 그러한 사회구조의 틈 사이에 위치해있었다. 그것은 많은 건축가가 대규모 건축에서는 도출해낼 수 없었던 상상성을 개인주택의 설계에서 드러낸 것과 비슷한 상황이다. 인테리어 디자이너도 개인의 내면을 중시한 '보이는 사람이 보이는 사람에게'라는 이데올로기의 전달의 장, 정보 개시의 장에서 활약했다. 인테리어 디자이너는 누구라도 볼 수 있는 것이 가능하고, 체감할 수 있는 공간을 새로운 생활문화로서 제시한 것이다. 그것은 상업적 활동을 정교하게 이용하면서, 여러 가지 지역이나 환경으로 신출귀몰하게 나타났고, 결과적으로는 어떤 종류의 보이지 않는 사회운동과 같은 형태를 지니고 있었다.

마침 생활문화는 잡지에 의해서, 그리고 텔레비전 문화는 해외 정보에 의해서 급속히 변화했다. 새로운 생활문화를 실감하려면 공간을 통한 실제 체험이 필요하다. 인테리어 디자인은 그야말로 사회운동의 양상을 보여주고 있었다.

1970년 전후를 경계로 많은 진보적인 디자이너들이 전략적 시점을 상업공간 디자인에 드러냈다. 이와부치 가쓰키, 사카이자와 다카시, 구라마타 시로 등을 통해 시작된 상업공간을 게릴라적으로 도시에 배치하는 행위는 그 후에도 활약하는 기타하라 스스무北原進, 요 쇼에이葉祥栄, 오카야마 신야岡山伸也, 우치다 시게루, 미쓰하시 이쿠요, 스기모토 다카시, 다카토리 구니카즈, 모리 히데오森豪男 등에게도 자주 이용되었다. 그들은 각각 독자적으로 대중과 디자인과의 공감을 보여주고 있었다. 이렇게 인테리어 디자인이라는 개별적인 문제를 사회제도에 하나의 모델로 제시했다.

인테리어 디자인이 단순히 '실내에 있어서의 디자인활동'이라는 범위를

넘어 '실내에 귀결되는 행위 자체의 본질적인 의미, 내용을 나타내는' 것으로서 거리에 방출된 것이다. 1970년대 중반부터 시작된 새로운 디자인의 탐구는 메이지유신 이후의 화양和洋 절충의 문제와 현대미술이 내세운 테마를 모두 포괄하여 일본적인 공간을 만들어내는 것이 되었다. 그리고 패션 디자이너의 부티크, 상업화되어 가는 레스토랑, 술집을 통해 '일본의 디자인'이 태어나게 되었다.

인테리어 디자인이 가장 그 가치를 보인 것은 1970년대일 것이다. 클라이언트와 디자이너 모두가 인테리어 디자인의 사회적 의미를 분명히 이해하고 있었다. 그러니까 그 둘은 일종의 운동체와 같았다. 그것은 실제로 새로운 타입의 부티크, 레스토랑, 바 등을 거리에 전개하였고, 생활문화는 변화했다.

그러나 이러한 시도에는 상당한 무리가 따른다. 당시 일상의 감각을 넘은 디자인은 때로는 익숙해지지 않는 것이기도 했다. 언젠가 이런 것이 일상이 될 거라고 믿는다 하더라도, 모두가 성공하리라는 보장은 없다. 그로 인해 폐업하게 되는 매장도 생겼다. 그런데도 여전히 같은 클라이언트가 다시, 새로운 매장에 도전하는 것이었다. 거기에는 '반드시 성공한다, 시대는 변한다'라는 확신과 같은 것이 있었다. 그러한 믿음이 인테리어 디자인을 시대의 표현으로 확고하게 만들었다.

게릴라 활동으로서의 인테리어 디자인은 상업공간을 통해 거리에 방출되었지만, 인테리어 디자인의 영역은 반드시 상업공간만이 그 대상은 아니었다. 상업디자인을 통해, 인테리어 디자인의 가능성을 많은 사람들이 인식하게 되었고, 인테리어 디자인의 영역은 점차 개인주택, 혹은 오피스, 쇼룸, 호텔 등의 기업적인 공간, 혹은 클리닉이나 스포츠 시설 등의 특수한 실내공간 등으로 확대되어 갔다.

일본의 인테리어 디자인의 본질은 앞서 서술한 '실내로 귀결되어 가는 행

위 그 자체의 본질적인 의미를 드러낸다'는 것이었다. 그것은 왜 공간이 있는가라는 문제를 각자 근본에 놓고 디자인을 생각한다는 자세를 갖고 있다. 이러한 태도는 일반적인 상식을 뒤집음과 동시에 공업화사회에서 잃게 된 '사람과 사회의 방식', '인간과 물건의 관계' 등의 탐구로 이어졌다. 이 문제는 1970년대에는 그 본질을 좇았고, 1980년대에는 그것을 다양한 모습으로 풀어 보여준다는 흐름을 만들어낸다.

인테리어 디자인에서 가장 중요한 것은 '디자인이란 시간을 만들기 위한 행위'라는 것이다. 시간과 공간은 불가분한 관계로, '시간이 공간을 만든다'. 그리고 '공간이 시간을 확실한 것으로 한다'.

이와 관련하여 사람들의 삶의 시간이란, '일상적 시간', '탈일상적 시간', '초일상적 시간'으로 구분할 수 있다. '일상적 시간'이란 살아가기 위한 시간이다. 이것을 받쳐주는 공간은 주택은 물론, 학교, 직장, 병원 등이다. 즉, 우리들이 기본적으로 살아가는 장소이다. 이들 공간이 요구하는 것은 간편하고 능률적이며 청결하고 온화한 장소일 것이다.

그에 대조적으로 '탈일상적 시간'이란, 인간의 정신 회복을 위한 시간이다. 일상과 분리되어 노는 시간이기도 하다. 인간은 일상만으로는 살아갈 수 없다. 유희 등에 의해 일상의 반복에서 정신을 회복한다. 거기에는 쇼핑, 외식, 문화감상으로서의 영화, 연극, 음악 등의 시간, 그리고 오락으로서의 시간이 있다. 이들 시간을 실현하기 위한 상업공간이야말로 1970년대 인테리어 디자인의 테마였다.

'초일상적 시간'의 단적인 예를 들자면 '기도 시간'일 것이다. 예를 들어 건축이라고 하면, 교회, 불교사원, 신도 등을 위한 신사 등이다. 실내공간으로서는 세레모니 홀이나 제사, 의례를 위한 공간이다.

이처럼 인간은 하루 사이에도 여러 종류의 시간을, 혹은 일 년에 걸쳐 그

시간들을 지낸다. 공간 디자인에서 가장 중요한 것은 '이 공간은 대체 무엇을 위한 것인가', '어떤 시간을 위해 필요한 것인가'를 이해하는 것이다.

1970년대 인테리어 디자이너는 '탈일상 공간이란 무엇인가'를 상업공간을 통해 생각했다. 그것은 '인간의 정신 해방이란 무엇인가'를 생각하는 것에 불과하다. 사람이 얼마나 다양한지를 배우는 기회가 되었다.

그 이전에 인테리어 디자인의 기초를 만들었던 사카이자와 다카시, 이와부치 가쓰키, 구라마타 시로 등뿐만 아니라 많은 신진 디자이너들이 활약했다. 긴자 도큐호텔, 후지에 텍스타일 쇼룸을 디자인한 기타하라 스스무, 슈즈 샵 코넬리아, 기노시타 클리닉을 디자인한 요 쇼에이, 발콘, 사카다 치과, 요시노토吉野籐의 쇼룸을 맡은 우치다 시게루, 카페 에스파스 지로의 천장 조명을 디자인한 이토 다카미치, 바 라디오, 파라 스트로베리 등을 담당한 수퍼 포테이토의 스기모토 다카시와 다카토리 구니가즈, 그 외에도 많은 카페테리아를 설계한 오카야마 신야, 꼼 데 가르송의 부티크를 설계한 가와사키 다카오川崎隆雄, 그리고 맨션 인테리어 디자인을 담당한 가와카미 모토미川上元美, 우에키 간지植木莞爾, 그리고 일레멘트 디자인, 랜드 스케이프 디자인 등을 통해 항상 공간개념에 새로운 시도를 했던 모리 히데오, 부티크 하이를 디자인한 미쓰하시 이쿠요 등, 많은 재능 있는 디자이너가 등장했다.

또한 가구, 조명기구, 크래프트 분야에서 활약한 디자이너로는 구라마타 시로, 사카이자와 다카시, 모리 히데오, 가와카미 모토미, 우치다 시게루, 구로카와 마사유키黒川雅之, 나가하라 조永原浄, 크래프트 디자이너로는 고마쓰 마코토小松誠, 텍스타일 디자이너로는 아와쓰지 히로시粟辻博 등, 정말로 다양한 디자이너들이 활약하였다.

후지에 텍스타일과 기타하라 스스무

1970년대 대표적 작품을 몇 가지 들어보면, 먼저 1972년 센다가야에 문을 연 기타하라 스스무의 '후지에 텍스타일'을 예로 들 수 있다. 후지에 텍스타일은 당시 가장 인기가 있던 텍스타일 메이커였다. 아와쓰지 히로시라는 당대 가장 잘나가는 텍스타일 디자이너를 중심으로 매력적인 작품을 발표하고 있었다. 이 인테리어를 담당한 것이 기타하라 스스무였다. 이 인테리어는 훌륭했다. 일반적으로 텍스타일의 쇼룸은 작품을 벽에 전시한다. 벽에 작품, 상품을 걸고, 작품을 정면으로 전시한다. 많은 양의 상품을 조달하기 위해서는 벽에 상품을 직각으로 배치하고 레일을 설치해서 서랍처럼 꺼내는 방식도 있다. 그러나 후지에 텍스타일 경우는 달랐다. 새하얀 공간에 작품과 상품 모두를 천장 위에서부터 늘어뜨려, 사람이 손으로 잡아당기면 아래로 내려오는 방법을 선택했다. 공간 전체가 깨끗하면서도, 방대한 양의 수납과 진열이 가능했고 그에 맞춰 사람들의 이동이 가능했다. 공간의 번잡함을 해소함과 동시에 관객 자신이 레일을 늘어뜨려 상품을 찾는다는 방식의 참가형 쇼룸을 실현시킨 것이다. 그것은 아와쓰지의 텍스타일을 여러 각도에서 아름답게 보는 것이 가능한 가장 좋은 방법이기도 했다.

이 디자인의 훌륭한 점은 기능과 미와 공간감이 하나로 된 점이다. 기능주의와는 달리, 어떻게 하면 사람들이 더 좋은 전시를 볼 수 있을까라는 관점에서 인간 측에 서서 디자인한 점이다. 인테리어 디자인은 자칫하면 그 공간의 미적 레벨을 중시한 나머지, 때로는 편리함을 무시하게 된다. 후지에 텍스타일은 쇼룸이란 무엇인가를 잘 생각하여 성실하게 디자인에 집중한 결과, 아름다우면서도 지적인 공간을 실현할 수 있었다. 인테리어 디자인은 결코 색과 형태만의 문제가 아니라, 양질의 기능이 만들어졌을 때에 사람들은 그 디자인을 즐겁게 느끼는 것이다.

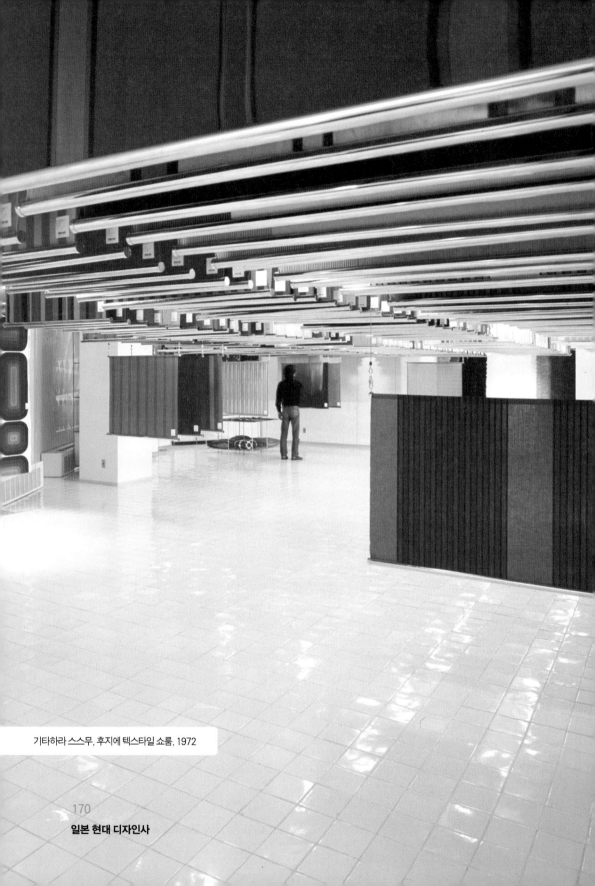

기타하라 스스무, 후지에 텍스타일 쇼룸, 1972

발콘과 우치다 시게루, 미쓰하시 이쿠요

1973년 롯폰기에 탄생한 우치다 시게루, 미쓰하시 이쿠요의 '발콘'은 당시 디자이너, 건축가, 예술가, 저널리스트, 잡지 편집자 등이 모여드는 술집이었다.

이 시기에 접어들면 이전까지 신주쿠에서 볼 수 있는 어두운 술집과는 이미지가 매우 다른 공간이 탄생하게 된다. 시대감각이 변하면서 술집을 드나드는 층도 변하고 있었다. 변화의 중심에 있던 것이 여성이다. 앞에서 설명한 대로 파루코가 '여성의 시대'를 메시지로 삼은 것도 한 계기였다. 1973년 즈음에는, 잡지에 '여성의 시대', '여성의 자립', '활약하는 여성' 등 여성을 다룬 기사가 빈번하게 등장했다.

우치다 시게루 · 미쓰하시 이쿠요, 발콘, 1973

발콘은 그러한 시점에서 디자인된 것은 아니었지만, 많은 잡지에서 여성의 시대와 발콘을 묶은 기사를 실었다. 사실 발콘에는 설계자의 출신지인 요코하마의 이미지가 들어있다.

발콘에는 가게 안 구석에 '바 테이블'이 마련돼 있고, 앞쪽 입구 부근 창 측에는 스무 명 정도 앉을 수 있는 '큰 테이블'이 준비돼 있다. 바테이블은 외국인이 많은 '요코하마'의 술 마시는 방식이다. 입석 커뮤니케이션은 의자에 앉는 것과 비교해서 신체가 해방된다. 신체의 해방은 마음의 해방이다. 사람들은 서서 마시면서 자유롭게 대화를 즐기고, 자유롭게 공간을 이동한다. 말하자면 파티의 장이 활발한 커뮤니케이션의 장이 되려면 사람들은 서서 자유롭게 움직일 수 있어야 한다. 창문 쪽에는 큰 테이블이 설치되었다. 일반적인 테이블 석은 2인석과 4인석 등, 프라이빗한 장소가 보통이다. 그러나 이 큰 테이블은 모르는 사람들끼리도 같은 테이블에 앉아서, 좌우의 사람과 대화를 나누게 되는 것이다. 이때부터 큰 테이블은 술집 디자인의 정석이 되었다.

그러나 대형 테이블은 좌우 사람들과의 대화와는 점차 익숙해지지만 마주 앉은 사람과의 시선이 신경 쓰인다는 것이 가게 오픈 때부터 문제시되었다. 디자이너와 클라이언트는 머리를 맞댔고 큰 초를 배치하여 앞 사람과 눈이 마주치지 않게 했다. 큰 초는 곧 발콘의 심볼이 되었다.

발콘의 설계에서 의도한 것은 시대가 해방되어감에 따라 새로워지는 커뮤니케이션의 모습을 탐구하는 것이었다. 술집의 설계는 사람과 사람의 심리적 커뮤니케이션을 기초해서 성립된다.

바 라디오와 스기모토 다카시

1971년, 진구마에에 수퍼 포테이토의 스기모토가 실내를 디자인한 '바 라디오'가 생겼다(그 후 1982년에 새로운 실내장식으로 리뉴얼했다). 그 이전의 술집

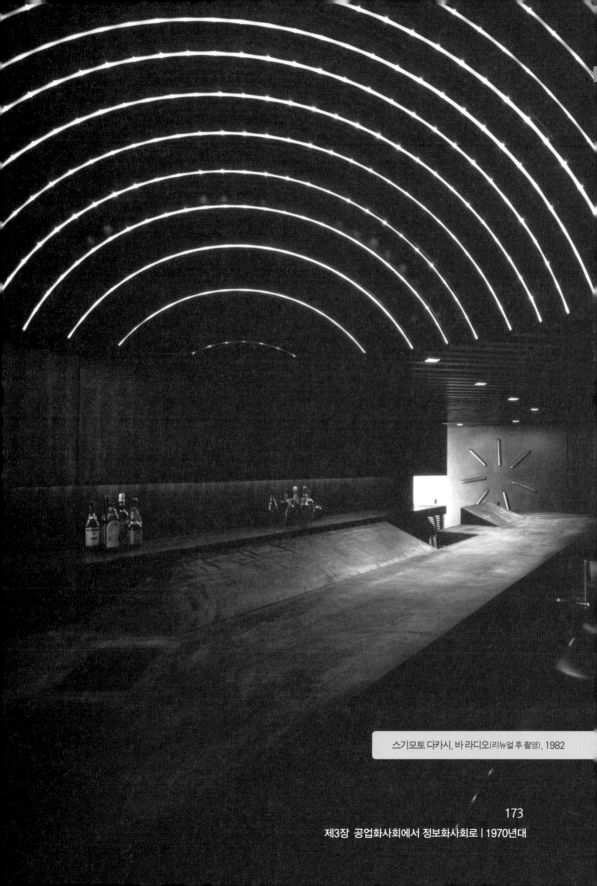

스기모토 다카시, 바 라디오(리뉴얼 후 촬영), 1982

과는 전혀 달랐다. 그 이전까지의 술집은 신주쿠를 중심으로 한 1960년대의 문화론을 다루는 장소였다. 술집은 시대를 막론하고 도시문화에 없어서는 안 될 곳이다. 다이쇼 시대의 대중문화, 다이쇼 데모크라시의 중심을 만든 것도 술집이었고, 쇼와 초기의 모더니즘이나 아방가르드도 술집에서 태어났다. 1960년대 언더그라운드 연극과 현대미술의 조류, 1968년 문제의 격한 논의도 술집에서 이뤄졌다.

그 어떤 시대에도 문화의 중심이 된 것은 술집이라는 장소인데 그러한 술집의 이미지도 시대와 함께 변화한다.

다이쇼 시대의 술집은 근대 서구문화의 습득이 그대로 영향을 주어 민중의 힘이나 의견을 존중하는 곳이었다. 대중문화의 융성 속에서 사진제판 등 인쇄기술의 도입에 의한 복제문화가 탄생하여, 인도주의문학, 노동자문학, 탐미주의문학, 다이쇼 로맨티시즘에 의한 아동잡지, 다이쇼 데모크라시에 의한 언론지 등이 많이 출판됐다.

다이쇼 시대부터 쇼와 초기까지는 '모더니즘 시대'에 해당된다. 기계 시대는 모더니즘이라는 새로운 표현양식을 탄생시켰고 사회적 영향력을 높였다. 그리고 사회주의 사상은 프롤레타리아 운동으로서의 아방가르드를 만들어 냈는데, 이러한 논의를 중심으로 한 것도 술집이었다.

술집의 이미지와 그 장소에서 일어나는 중요한 사건은 시대의 특성을 여실하게 반영하고 있다.

이 장의 처음에 "1970년대는 그 이전과 비교해서 무언가 평 하고 터져버린 것처럼 시대감각이 변했다"고 서술했다. 1960년대의 혼돈스럽고 격렬했던 시대와 비교하면, 1970년대는 일상성으로 회귀해가는 시대였다. 그러한 시기에 바 라디오가 탄생했다.

바 라디오의 디자인은 술집이 갖는 특성을 모두 나타낸 것이었다. 술집은

친밀한 장소이다. 문화적 논의도 이뤄지지만, 사람과 사람 사이의 더 밀접한 관계를 만들어내는 것도 술집이다. 지금 생각해 보면, 1960년대의 술집은 몇 곳을 제외하면 디자인적으로는 별로 훌륭하지 않았다. 그저 카운터와 술이 있으면 충분한 정도였다. 거기에 모이는 사람이 중요했다. 술집은 시대에 대해 항의하기 위한 장치였다. 바 라디오는 그러한 술집이 갖는 특성을 디자인으로 개인의 친밀한 감각을 만들어내는 장으로 바꾸어 놓았다.

아트 컬렉터의 집과 우에키 간지

이 시기에 인테리어 디자인의 영역 안으로 새롭게 등장한 것이 맨션 설계이다. 그 대표적인 것으로 1975년 우에키 간지가 디자인한 '아트 컬렉터의 집'이 있다. 그 후 맨션 생활이 일반화되면서 맨션이라는 주택 환경의 설계는 부동산 신축, 리모델링 등에 수반하여 인테리어 디자이너의 중심적인 일이 되었다.

주택이란 앞에서 언급한 것과 같이 '일상적 시간'을 위한 곳이다. 간편하고 능률적이며 청결하고 온화한 공간을 만들어 낼 필요가 있는 동시에 시대의 감각이 순수하게 나타나는 것이 일상적 공간일 것이다. 아트 컬렉터의 집은 제어된 디자인의 아름다운 공간이다. 벽면과 마루는 아트를 아름답게 보여주기 위해 화랑처럼 흰색으로 통일했다. 공간에 놓인 가구는 미스 반 데어 로에 Mies van der Rohe의 바르셀로나 체어라는 시제품을 채용했다. 아름다운 의자와 테이블도 마치 예술작품 같다. 레이아웃도 간편해서, 주거로서의 기능과 각각의 스페이스가 잘 배치되어 있다.

럼블링 홈과 모리 히데오

당시에 부상한 테마가 인간의 정신, 삶의 방식과 공간과의 관계였다. 1977년, 모리 히데오, 다나카 유지田中佑二, 이노 히사오井野寿夫에 의해 설치된 럼블링 홈 프로젝트는 현대사회의 개념에 저항하는 것이었다.

모래언덕과 하늘 사이에 위치한 주거공간을 연상시키는 가설 공간은 그 경쾌한 이미지가 매우 아름다웠고, 일상의 디자인에 큰 시사를 주었다. 모리는 이 공간을 '럼블링 홈'이라고 이름 붙였다. 원래 '럼블링'이란 '끝없는, 멈춤없는' 혹은 '어슬렁어슬렁 걷다', '방랑하다' 등을 의미하는데, 이러한 타이틀에는 모리의 사회비판이 들어 있다. 이 시기에 디자이너가 추구하고 있던 것은 그 어느 것에도 방해받지 않는 자유로운 의사와 자유로운 생활의 실현이었다. 거기에는 1970년대가 목표하던 사고방식이 나타나 있다.

럼블링 홈은 전부 텐트지라고 하는 경쾌한 소재로 만들어져있다. 검은색의 상징적인 쉘터와 천으로 만들어진 둘러싸인 박스 안에는 다양한 색채의 천이 바람에 펄럭인다. 자유로운 삶의 방식의 메시지가 자연스럽게 전해진다.

과거 중세의 은자들의 삶은 '초암草庵'이었다. '초암'이란 세상을 등진 종교

자나 세상으로부터 버림받은 '무연고의 백성'들이 몸을 두는 곳이었다. '인생이란 이 세상에서 임시적인 것으로, 사람은 우연히 과객으로서 이 세상에서 생을 갖게 된 것이고, 인생을 기다리면 이 세상에서 사라져 다시 원래의 곳으로 돌아간다'는 검소한 삶을 이상으로 했다. 집이란 주변에 난 풀을 묶어서 만드는 정도로, 비와 이슬을 견딜 수 있으면 충분하다, 이 풀의 매듭이 풀릴 때에는 원래의 들판에 돌려주면 된다는 것이었다.

현대 우리들의 생활은 과학기술을 배경으로 온갖 테크놀로지에 의존하고 있다. 그러나 이러한 생활은 여러 곳에서 모순과 마찰을 일으킨다. 이러한 사회에 대한 경고야말로 중세 은자들의 사고였던 게 아닐까.

현대에 디자인된 모리의 럼블링 홈에는 현대사회에 대한 경고가 담겨 있다.

모리 히데오, 럼블링 홈, 1977

상업계의 기대가 증대함에 따라 수많은 장소가 상업디자인을 필요로 하게 되었고, 어느새 '사회구조의 변혁'을 발단으로 한 독창적인 의도는 그림자를 감추었다. 1970년대 인테리어 디자인은 아이러니하게도 진부화, 평준화되어 1980년대로 이어졌다. 그에 따라 인테리어 디자인의 전략적인 시점은 모호해졌고, '새로운 제도, 규범의 도구'로 이용되기에 이르렀다.

잃어버린 카오스

1980년대를 맞으면서 인테리어 디자인에는 새로운 질적 변환이 요구되었다. 인테리어 디자인이 1970년대를 거치며 검토해 온 '사회제도와 개별성의 관계'는 빛이 바랬고, 1980년대에 이르러 '개인의 고유성'이 전면에 등장한다. 디자인이 사회제도에 대항하고 있던 상황은 이제 개인 고유의 문제로 그 대상이 변한 것이다.

디자인은 새롭게 정보화 시대의 문화라고 하는 컨텍스트를 갖게 되었다. 디자인을 제도의 속박으로부터 풀어내, 사회, 과학, 역사, 지역 등의 개별성으로부터 일단 해방시킴으로, 그것들을 새롭게 인류의 축적된 자산이라고 생각하고 다시 새롭게 받아들이는 조직의 변환을 생각해야 하는 상황이 된 것이다.

'개인의 고유성'이라는 문제는 1960년대 후반부터 디자인 활동에 기본적으로 포함되어 있었다. 디자인이 제시한 개인과 사회제도와의 대항은, 개인의 고유성을 획득하는 운동이기도 했다. 그러나 1980년대의 상업주의의 확대는 모든 것을 평준화시켰고, 개인적 행위의 끝에 부상한 '대중의 진짜 욕망'은 완전히 사회의 상부구조에 포함되어버린 것이다.

디자인은 거대한 자본에 흡수되어 버렸다. 디자이너 스스로 대중이라는 것을 인정하고, 대중과 함께 살아온 장, 행위를 창출한 것이야말로 사회의 규범적인 컨텍스트로부터 해방된 카오스였다. 그러한 카오스가 거대자본에 의해 박탈된 것이다. 그것은 말하자면 '카오스의 소실'에 다름 아니다.

여기저기에 점재하고 있던 카오스는 도시생활의 거점이었다. 술집을, 소극장, 문화인의 살롱 등, 거기에서 생겨난 해방구는 그야말로 보이지 않는 사회운동으로서 사회구조의 모순을 적발하고 있었던 것이다.

1960년대 후반부터 시작된 정보화사회와 그 이전 공업화사회와의 갭을 부상시킨 '대중의 진짜 욕망'은 무정형으로 떠다니던 카오스의 출현에 다름 아니었다. 원래 카오스의 존재는 코스모스 자체 속에 구조적으로 포함돼 있으면서, 코스모스를 위협함과 동시에 활성화하는 이중적인 존재이다. 그러나 '카오스의 소실'은, 1980년대에 가장 두드러진 위험한 상황이 되었다.

인사이드 세미나

1982년 6월 당시 젊은 인테리어 디자이너를 중심으로 한 '인사이드 세미나'라고 하는 작은 모임이 시작됐다. 코디네이터로 우에다 미노루植田実를 맞아들이고, 스기모토 다카시와 우치다 시게루가 디렉션을 맡아 약 1년간 지속되었다. 세미나의 테마는 그 이전의 디자인을 정리하는 것, 그리고 앞으로 태어날 새로운 인식에 대한 것이었다.

멤버로는 구라마타 시로, 기타하라 스스무, 우메다 마사노리梅田正徳, 우치다 시게루, 스기모토 다카시, 그리고 '멤피스'의 멤버 에토레 소사스, 안드레아 브란치, 바바라 라디체, 미켈레 데 루키, 조지 소든George Sowden 등도 포함되었다. 거기에 모리 히데오, 미쓰하시 이쿠요, 기타오카 세쓰오北岡節男, 오키 겐지沖健次, 와타나베 히사코渡辺妃佐子, 곤도 야스오近藤康夫, 모리타 마사키森田正樹, 이

지마 나오키飯島直樹, 도가시 가쓰히코富樫克彦, 미즈노 마사히코水野正彦 등이 프레젠테이션을 통해 1980년대의 디자인론을 전개하였고, 디자이너들은 각자 개별의 문제로 향하기에 이르렀다. 세미나에 참가했던 오키 겐지는 그 내용을 이렇게 전하고 있다.

시작은 도심 한구석에서 일어난 작은 사건이었다. 그 '사건'은 역사라는 시간 축에서 보면 섬세한 것인데, 대단한 의미를 가진 것은 아닐지도 모른다. 그러나 그때를 돌이켜보면 역시 일본 인테리어 디자이너의 역사상에서는 획을 그을 만한 사건이었다고 말할 수밖에 없다. 그 작은 집회가 그 정도로 큰 의의를 가지게 된 것에는 이미 몇 가지의 상황적인 '바탕'이 깔려있었기 때문인데, 참가한 디자이너의 의식이라는 '바탕'이야말로, 1980년대의 인테리어 디자인을 말하는 데 있어 불가결한 요소였던 것이다.

마샬 맥루한은 『인간확장의 원리, 미디어 이해』일본어역은 1967년에 출간되었다에서 미디어가 인간의 이미지를 일변시키고 사물의 가치 개념이 크게 변화될 것을 예언했는데, 건축이나 디자인계에서도 큰 변화가 일어났다. 바다 반대쪽에서 일어난 디자인운동이 잡지라는 미디어를 통해 일본 디자이너들의 눈에 전달되고, 그 첨단적인 사고와 아름답게 연출된 비주얼 메시지가 젊은 디자이너들의 의식 속에 깊게 침전되었던 것이다. 그리고 다른 문화의 이미지를 보는 것에서 나아가 점점 스스로의 문제로 다루기 시작하게 되었다.

부러움은 곧 "언젠가 때가 되면 우리들도 할 수 있다"라는 생각과 같이 '동시대화'에 대한 욕망으로 발전하여 급속한 의식 변화를 가져왔다.

더 나아가 미디어를 통해 전하고 싶다는 자발적인 태도로 변해갔다. 이미 미디어에 대한 여러 아포리즘이 사람들을 부채질하고 있었다. 맥루한의 '미

디어는 메시지', '모든 메시지의 '내용'은 또 하나의 미디어이다'와 같은 말은, 그때까지는 수신자였던 디자이너에게 스스로 미디어 라인에 올라탈 것을 강하게 의식시키기 시작했다. 그리고 그때까지 먼 존재였던 미디어 히어로들과 적어도 미디어 상에서만이라도 어깨를 나란히 하는 것이 디자인을 하는 결과로서의 목적으로 변해갔다. 더구나 '매스미디어' 그 자체도 선별의 대상이 되었다. 상위에서 하위까지, 전문부터 대중까지 세분화되었고, 컬처 히어로와 통속적인 히어로가 모두 미디어를 통해 배출되게 된 것이다.

이로써 디자인의 본질적인 의의가 전도되었다. 실제로 보고 경험한 것보다는 사진상의 효과나 연출을 위해 첨단적이고 포토제닉한 공간을 만드는 것으로 변해간 것이다. 경쟁하는 점포간의 차별화는 물론이거니와 미디어 상에

서의 차별화가 매우 중요해지면서, 자기 어필의 무대가 되었다. 말하자면 인테리어 디자인은 직업상의 요구나 목적에 따라서 설계되었던 것에서 자립한 형태나 디자인의 의미를 '발견'하는 것으로 확대되어 갔다.

그 결과 '표현으로서의 디자인'을 상정할 때에만 디자이너의 존재를 물을 수 있게 되었다. 이런 현상은 반드시 인테리어에 한정된 것도 아니고, 1980년대에 시작된 것도 아니다. 이러한 의식은 일반적으로 크리에이티브한 영역과 관련된 종사자들에게는 항상 따라다니는 것이다. 그러나 그 외의 영역과 비교하여 인테리어 디자인이 직업적으로 볼 때 후발주자였기 때문에, 1980년대의 변화가 특히 두드러졌다. 또한 마케팅 분야에서 전략이나 효과라는 것이 이야기되면서 디자인이 유효한 전술로 이용되게 된 것도 한 원인이라 할 수 있다.

맥루한에 의해 기선을 잡은 미디어라는 영역은 엄청난 속도로 발전했다. 새롭게 발생한 소비사회의 구조나 의미의 해체를 소진하면서 반복되는 현재의 상황을, 보드리야르는 '상징교환'과 '시뮬레이션'이라는 개념으로 설명했다. 마치 보내는 사람과 받는 사람의 사이에 행해지는 '게임'과 같이, 영원히 반복되는 '교환'의 원리만 남은 것처럼 거대한 회전을 시작했다는 것이다. 이러한 특성은 늦게 참가한 자에게 유리하게 작용했다. 예언이 실행된 것은 말 그대로 1980년대였기 때문이다.

1980년대는 인테리어 디자인이 상업성 강한 디자인 영역이면서도 사회구조의 근간과 관련된 중요한 측면을 가지고 있다는 것을 처음으로 인정받은 시대이기도 하다. 긍정적인 기운이 가득 차 있었다. 이렇게 미디어에 의해 이끌리고 미디어를 통해 스스로의 디자인을 발신하는 데에 디자인의 관심이 쏟아지기 시작했던 바로 그 시기에, 앞부분에서 서술한 작은 모임이 열렸던 것이다.

일본 현대 디자인사

우치다 시게루와 스기모토 다카시가 인테리어 디자이너를 중심으로 하는 '인사이드 세미나'라는 이름의 작은 세미나를 시작한 것은 1982년 6월이었다. 제1회 게스트로 구라마타 시로를 선정하여, 요 쇼에이, 우치다 시게루, 스기모토 다카시로 이어진 이 모임은, 인테리어 디자인을 스스로 비판하면서 맨 아래부터 새롭게 바라보고자 했다. 제6회에는 게스트로 멤피스의 리더였던 에토레 소사스를 비롯하여 미켈레 데 루키, 조지 소덴, 안드레아 브란치, 바바라 라디체 등을 영입했다. 구라마타 시로나 우메다 마사노리 등과 같은 일본의 멤피스 멤버도 가세하면서 모임은 젊은 디자이너들의 열의로 충만했다. 에토레 소사스의 표현에 의하면 '비밀회의 집회장'과 같은 분위기를 띠던 이 모임에서, 그들은 세계의 디자인계를 리드하는 보스들의 동향을 마른침을 삼키면서 지켜보고 있었다.

포스트모던, '멤피스'의 뉴 디자인, '알케미아'가 제창하는 버널 디자인 등, 시대의 전환기를 맞아 디자인의 새로운 움직임에 주목하고 있었던 디자이너들은 그 방향을 정확히 알고자 했다. 더욱이 그전에는 미디어상에서밖에 만나지 못했던 미디어 히어로와 직접 이야기할 수 있게 된 것에 대해서는 흥분할 수밖에 없었다.

미디어가 탄생시킨 1980년대 디자인의 최대 움직임이라고 할 수 있는 '멤피스' 현상을 받아들일 수 있는 바탕은 이미 마련되어 있었다.

제6회 모임이 있었던 그 뜨거웠던 하루는 많은 젊은 디자이너들에게 기념할 만한 날이 되었다. 그러나 결국에는 하나의 통과의례로 각인되는 것에서 멈춰버렸다. 그 후 국내에서 전개된 '표현으로서의 디자인'은 멤피스가 보여준 형태와는 다른 양상에서 전개되어갔기 때문이다.

도쿄 디자이너스 스페이스와 〈원데이 원쇼〉

도쿄 디자이너스 스페이스TDS는 1976년에 발족하여 1995년에 해체될 때까지 약 20년간 도쿄에 존재했던 갤러리이다. 당시 일본의 대표적인 디자이너가 모든 장르를 초월하여 참가했던 드문 모임이었다. 다나카 잇코가 중심이 되어 50명 정도의 발기인이 모였다. 이 당시 상황을 다나카는 「디자이너의 청춘」『도쿄 디자이너스 스페이스 1976~1995』이라는 짧은 글에 기록하고 있다.

디자인갤러리라고는 해도 보통의 화랑과는 성격이 다르다. 갤러리는 회원의 회비와 협력기업의 후원금으로 운영되었다. 1976년 당시의 TDS는, 겨우 50명 정도의 발기인으로 발족했지만, 해체될 당시에는 250명으로 늘어나 있었다.

모임의 특징은 뭐니 뭐니 해도 회원에 의한, 회원 자신을 위한 자주 운영에 있었다고 생각한다. 참가하는 디자이너들의 전문분야나 영역도 묻지 않았다. 오히려 디자인이라고 하는 단어의 의미를 확대 해석하여 음악, 카피, 조명을 전문으로 하는 사람도 포함했다. 또한 나이에도 제한을 두지 않았다. 한때는 60대에서 20대까지, 40년에 가까운 연령차가 있었다. 서로 다른 영역에서 폭넓은 세대로의 확장은, 당시 그 사람들이 만드는 디자인의 사고방식과도 관계돼 있었다. 새로운 이념은 일반적으로 선배들의 공적에 대해서 부정하고 반항해 나가야 하는 성질의 것이지만, TDS는 도시의 광장이 그러한 것처럼, 그러한 사상 위에서의 대립을 허용하는 것을 전제로 하고 있었다. 이름 그대로, '스페이스' 그 자체가 주인공이었다.

(…중략…)

자신들 스스로의 공간을 가지고 있다는 인식은, 당시의 젊은 디자이너의 창작의 욕에 불을 붙였다. 〈원데이 원쇼〉라는 딱 하루씩만 열리는 개인전이 무려 191일간 열렸고, 매일 밤 열렬한 교류가 이뤄졌다.

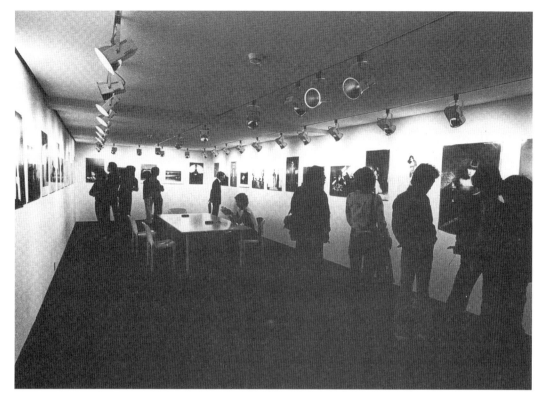

도쿄 디자이너스 스페이스에서 개최된 유행통신 사진전, 1977.4.25~5.6

　경제성장기의 일본의 활력, 하이 테크놀로지의 발달, 디자인의 사명감 등이 겹쳐, 이 책자에 기록될 만한 에너제틱한 크리에이티브가 발로되고 있었다. 또한 당시는 현대문명이 대중화될 미래에 대해 조금의 의문도 갖지 않고 있던 시대이기도 했다. 그러한 점들을 고려하면, 이 TDS의 활동은 20세기 일본 디자인의 청춘이라고 표현할 방법 외에는 없을 것 같다.

　TDS가 발족한 1967년이라는 해는, 지금 생각하면 꽤 상징적인 해였다. 그 이전에 집단사회의 구조에서 벗어나 개인을 대상으로 한 사회로의 변화가 보이기 시작했다. 무라카미 류村上龍의 『한없이 투명에 가까운 블루』가 아쿠타가와상을 수상한 해이며, 윔블던에서는 지미 코너스를 대신하여 비욘 보르그가 첫 우승을 거뒀다. 길에는 미야코 하루미都はるみ의 〈북쪽의 집에서〉가 흘러나오고, 고마바駒場 일대를 흔들었던 노다 히데키野田秀樹의 극단 '꿈의 유민사

夢の遊眠社*가 결성된 것도 이 해였다. 시점을 바꿔보면 록히드 사건이 일어났고, 그전까지는 암암리에 전해지던 기업사회의 정보가 공개된 기념적인 해이기도 하다. 찰즈 젠크스의 『포스트모던 건축 언어』가 미국에서 출판된 것도 같은 해이다. 이렇게 보면 1960년대 전반까지의 경직화된 공업사회의 틀에서 겨우 빠져나와, 국제적 시점을 갖고 가치를 다양화하기 시작한 해였다.

TDS의 발족도 그러한 사회적 동향과 관계가 없지 않았다. 여전히 공업화 사회의 제도에서 빠져나오지 못하고 있던 기업과 디자인이 사회적으로 책임질 역할과의 사이에 틈이 생기기 시작했다. 그러한 틈을 메꾸기 위해 TDS는 발족했다. TDS는 92명으로 시작했다. 사무국장에 사노 히로시佐野寬, 기업위원장에 구로카와 마사유키, 그리고 아오바 마스테루, 아사바 가쓰미, 아와쓰지 히로시, 이시오카 에이코, 이토 다카미치, 우치다 시게루, 오가와 다카유키, 가미조 다카히사上條喬久, 가메쿠라 유사쿠, 구라마타 시로, 고이케 가즈코, 사에구사 시게아키三枝成彰, 사카네 스스무坂根進, 다나카 잇코, 도이 고이치土井耕一, 나가이 가즈마사, 나가토모 게이스케, 나카무라 마코토, 히구라시 신조, 후쿠다 시게오, 마쓰나가 신, 이세이 미야케, 요코야마 나오토橫山尚人 등의 멤버로 발족했다.

TDS가 목표로 한 것은 '디자인에 의한 인간 해방', '인간을 제도 속으로 밀어 넣는 규범화의 변혁'이었다. 사회적 상황에 맞서는 것도 디자인과 디자이너의 역할이다.

비슷한 시기에 이탈리아 디자이너들도 '글로벌 툴스'라고 하는 그룹을 결성했다. 에토레 소사스를 중심으로 나탈리니, 브란치, 펫쉐 등, 당시에 활약하던 디자이너들과 『카사 베라』의 편집장 멘디니에 의해 설립되었다. 그들은

* 노다 히데키가 도쿄대 법대 재학시절, 학내 고마바소극장을 거점으로 시작한 연극연구회가 출발점이다. 나중에 프로로 전향하여 일본 소극장운동을 주도하였다.

포스트 공업사회의 환경, 사회, 생활, 가족, 개인 등, 집단사회로 인해 잃게 된 문제를 깊게 발굴하여, 디자이너는 사회적으로 무엇을 할 수 있는가를 찾아 내는 것을 목표로 했다.

1967년 9월 1일에 아오바 마스테루, 아사바 가쓰미, 아와즈 시게루의 순서로 시작한 〈원데이 원쇼〉는 지금 생각하면 절묘한 아이디어였다. 한 명이 단 하루씩만 연다는 컨셉의 이 전시회는 때로는 작가의 내면을 표현하고, 대화를 중심으로 하기도 하고, 신체표현을 이용하기도 하는 등 환경, 사회, 인간 등의 미래를 바라보는 기획이었다. 어지럽게 계속되던 일일 쇼의 속도감은

One Day One Show, 1976.10.31

오히려 시대가 갖고 있었던 문제를 주마등처럼 보여주고 있었다.

TDS가 수많은 다른 장르의 디자이너들에 의해 결성된 것은 디자인의 융합을 목표로 한 표출이었다. 다양한 장벽을 제거한 융합은 그 당시 사회 전반적으로도 가장 중요한 동향이었다. 디자인이라는 분야가 인간의 생활을 풍요롭게 할 수 있다면, 작고 세분화된 영역에서 머무르지 않고 종합적인 시점을 세워야 한다. 그러기 위해서는 먼저 개인이 세분화된 영역에서 벗어나 종합화를 도모할 필요가 있다. 그 점에서 〈원데이 원쇼〉는 정말로 훌륭한 융합을 이루고 있었던 것이다.

오늘날, 다양한 분야에서 이뤄지는 컬래버레이션은 서로 다른 장르의 디자이너가 공통의 시점에 서서 공통의 문제를 향하고 있는 것이라 할 수 있다.

패션 디자인의 동향 다카다 겐조 · 이세이 미야케 [*]

1970년대 초, 나는 파리에서 귀국한 직후의 이세이 미야케와 롯폰기의 카페에서 만나게 되었다. 첫 만남이었다. 왜 만나게 됐는지는 확실하게 기억나지 않지만, 미야케가 젊은 디자이너와 만나고 싶다고 다나카 신타로에게 말했다고 한다. 우리 둘은 일본의 젊은 디자이너의 동향이나 디자인 상황 등에 대해 두서없이 이야기하다가, 점점 서로의 디자인관에 대한 이야기로 옮겨갔다. 나는 "미야케 씨는 어떤 디자인을 하고 싶습니까"라고 물어보았다. 그러자 미야케가 "나는 평상복을 만들고 싶다. 일상적인 옷을 가장 풍요롭게 하고 싶다"고 대답했는데, 그 말이 참 인상적이었다. 여기에 나는 즉각 반응했다.

[*] 국립국어원 표기법에 따르면 '미야케 잇세이'이나, 국내에 잘 알려진 표기를 따랐다.

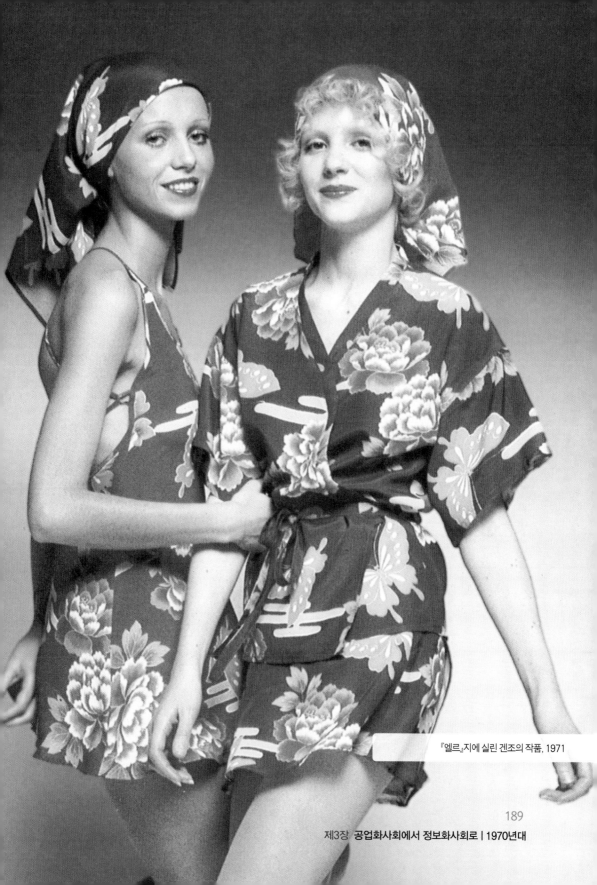

『엘르』지에 실린 겐조의 작품, 1971

제3장 공업화사회에서 정보화사회로 | 1970년대

나도 1960년대의 엄격한 디자인으로부터 일상성으로 회귀하고 있던 시기였기 때문에 그의 말에 깊게 공감했던 것을 지금까지도 기억하고 있다.

그리고 얼마 지나지 않아, 미야케는 면을 소재로 한 다양한 색채의 매력적인 핫팬츠를 발표했다. 그야말로 평상복으로서의 아름다움을 충분히 갖춘 것이었다.

일상적인 옷을 다양하게 만들고 싶다는 것은 1970년대를 살았던 젊은 디자이너의 시점이었음이 틀림없다.

이세이 미야케의 쇼에서 잊을 수 없는 것이 1977년의 〈FLY WITH ISSEY MIYAKE〉였다. 패션쇼는 진구가이엔의 실내야구장에서 열렸다. 실내 그라운드에 십자가 모양의 하얀 스테이지가 설치되었다. 모델이 얇고 경쾌한 천을 어깨부터 위로 펼치고 무대를 걷는 모습은 마치 천사 같은 인상을 주었다. 그야말로 '한 장의 천'이었다. 이시오카 에이코와 모리 도미오毛利臣男가 연출을, 후지모토 하루미가 조명을 담당하였다. 종횡무진 달리는 이 쇼는 패션쇼를 넘어 미야케의 메시지, 사상 그 자체의 표현이었다.

이즈음부터 문화추진력의 주연은 패션 디자인으로 옮겨간다. 디자인계는 패션쇼 디자인을 축으로 그래픽, 인테리어, 조명 등을 종합하는 양상으로 전개되기 시작했다. 이러한 크리에이티브의 협동은 1967년에 발족한 '도쿄 디자이너즈 스페이스'와 결코 무관하지는 않았다.

1970년대 일본의 패션 디자인 상황은 이미 파리에도 알려지기 시작하고 있었다.

다카다 겐조高田賢三는 1970년 파리에서 '정글 점프'라고 하는 이름의 샵을 열고 얼마 지나지 않아 『엘르』지의 표지를 장식하게 되었고, 당시의 대표적인 패션잡지 『마리 클레르』, 『보그』 등에 그 작품이 차차 실리면서 패션계에 큰 임팩트를 주었다.

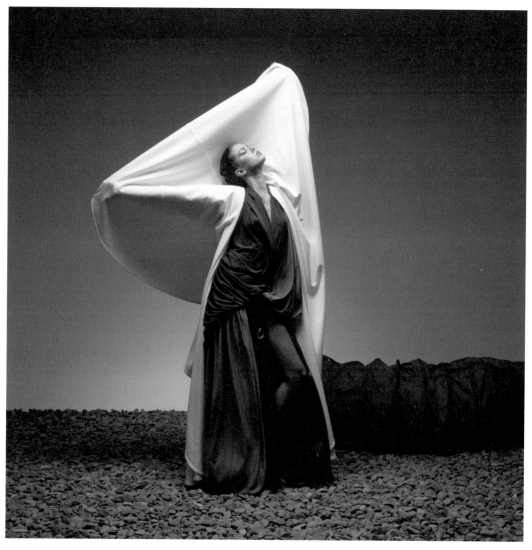

이세이 미야케, 퓨론 드레스와 밀라니즈 코트, 1977

　1968년 마침 파리에서 같이 살게 된 다카다와 미야케는 가치관의 변환을
실제로 체감하고 있었다. 이 시기의 패션계에서는 오트 쿠튀르가 프레타포르
테라고 하는 신흥세력에 주도적인 지위를 뺏기고 있었다. 젊은 세대를 위한
패션을 표방하는 프레타포르테를 디자인하는 새로운 디자이너들은 '스틸리
스트'라고 불렸다. 잡지 편집자들은 지금까지와는 다른 감각의 새로운 재능

을 발견하고자 했다.

다카다는 서구의 눈을 가진 세계에 기모노를 포함시켰다. 다카다가 일본의 유카타나 기모노, 이불 옷감 등으로 극히 자연스럽게 만들어낸 셔츠나 드레스는 캐주얼하면서도 서구의 정통에서 벗어난, 그전까지 없었던 감각이었다. 일본의 기모노는 만드는 법이나 색과 문양이 유럽의 규칙과는 연결돼 있지 않다. 일본의 기모노에서 발상한 선명한 문양의 겹침이나 독자적인 색 조합은 구미인의 눈에 매우 신선한 충격이었다. 기모노는 일찍이 자포니즘을 경험한 유럽에 널리 알려져있기는 했지만, 이 유럽적인 법칙에는 끼워 넣을 수 없는 디자인이 카운터컬처, 반체제, 래디컬리즘이라고 하는 분위기와 정확히 맞아 떨어졌다.

한편, 이세이 미야케도 거의 같은 시기에 미국과 파리에서 그 이름이 알려지기 시작했다.

미야케는 디자인에 있어서 자신이 입각해야 할 지점을 아주 명확히 하고 있다. 그는 '유럽의 옷은 하나의 패키지이다. 몸에 씌우는 것만으로 성립한다. 그러나 동양, 특히 일본의 기모노는 한 장의 천을 옷깃으로 여미면서 자주적으로 모양을 만들어 간다'라고 말한다. 그가 만든 옷은 한 장의 천으로부터 시작된 발상이다. 서구적인 의상 제작의 기본 테마는 평면으로서의 천을 입체로 만들어서 인간의 신체에 맞춘다. 그러므로 신체의 구조가 기본이 된다. 그러나 일본의 기모노는 신체를 그대로 평면의 천에 걸친다. 말하자면 늘어뜨리는 의상. 남은 부분은 무리하게 잘라내거나 하지 않고, 남은 그대로 두면 된다. 그것에 의해서 '사이間'가 생겨난다. 일본인은 그것을 불편함이라고 느끼지 않았다. 그러나 유럽의 눈의 방식에서는 '사이'라는 것이 없다. 어디까지나 형태를 만들어가고, 인간의 몸에 될 수 있는 대로 가깝게 하는데, 그렇게 맞추고 나면 신체를 구속하는 옷이 된다. 여기에서 인간에 대해 강요하지 않

는다는 의미에서, 인간적인 옷에 대한 동경이 분출된다. 일본인인 다카다 겐조나 이세이 미야케가 자극한 것은 그러한 상상력이었다.

1970년대를 출발점으로, 일본의 기모노가 갖는 플렉시블한 감각과 이미지의 다양성이 시대의 불만과 만나면서 세계적인 이미지의 변혁을 만들어냈던 것이다.

DECOMAS위원회와 CI의 보급

2010년 봄, 나카니시 모토오中西元男와 구와사와桑沢 디자인 연구소의 소장이었던 나는 'STRAMD'라는 새로운 교육프로그램을 만들었다. 스탠포드 대학이 디자인을 중심으로 한 'd. school'을 만들고, 도쿄대가 디자인적 사고를 테마로 삼아 'i-school'을 연 것처럼, 'STRAMD' 또한 이러한 뉴 비즈니스 스쿨로부터 21세기의 일본이 문화대국을 목표로 하는, 산업으로부터 행정에 이르기까지 새로운 경영방책을 디자인하면 좋겠다는 바람을 갖고 만든 것이다. 수강생은 전부 현장에서 활약하는 사회인이다. 경영자와 기업 모두가 디자인적 가치의 발상이나 시점을 사업과 연결해 가고 싶다는 욕구를 평균적으로 갖게 된 시대가 온 것이다.

디자인과 비즈니스 — 가깝고도 먼 장르를 묶는 최대의 공적을 만들어 낸 것은 CI기업 아이덴티티의 보급이었다. 일본 CI의 발달에 대해 이야기하려면 PAOS와 그 대표 나카니시 모토오를 빼놓을 수 없다. 미국에서는 1950년대부터 CI의 중요성이 부각되기 시작했다. 나카니시는 그 본질적 가치와 의미를 계승하면서도, 천신만고 끝에 일본 특유의 CI를 정착시켰다. 그가 관여한 CI를 열거하자면, 마쓰다, 다이에, KDD, 마쓰야, 피아, 베넷세, 브리지스톤,

도레, INAX, 조지루시, NTT, 일본생명, 그 외에도 가나가와현 등 셀 수 없을 정도로 많은 일본의 대표적 기업과 조직을 망라하고 있다.

그는 말 그대로 일본의 CI의 파이어니어였던 동시에, 디자인과 비즈니스, 기업과 아름다움, 사람과 상품을 동시에 연결하는 작업 이치를 실천적으로 사회에 제시해 왔다. "기업 경영 전체를 구성하는 일부재로서의 포스터 디자인", 교육적 시점에서 말한다면 "어떻게 하면 디자인 표현이 될지보다는, 무엇을 위해 디자인할까"를 생각하는, 말하자면 그는 오늘날 당연하게 여겨지고 있는 디자인적 사고를 일찍부터 생각하고 있던 사람이었다.

나카니시가 대표를 맡았던 PAOS는, Progressive Artists Open System의 약어로, 슬로건은 'Think Creative'이다. 각종 수치로 판단되기 쉬운 비즈니스에서, 눈에 보이지 않는 가치를 어떻게 인식해나갈 것인가라는 어려운 질문에 정면으로 마주 선 자세가 느껴진다. 설립은 1968년. 나카니시는 아직 와세다대의 대학원생이었고, 최초의 클라이언트는 TDK의 디자인 매뉴얼이었다.

1970년대 초는 나름대로 전문가라고 하는 사람들조차 대부분 CI라는 단어를 알지 못했다. 하물며 어떤 가치가 있을지에 대한 인식은 희박했다. 고작해야 로고나 마크를 바꾸는 것, 말하자면 초기적인 VI비주얼 아이덴티티 정도의 인식이 많았다. 더구나 그것을 가르치는 교육 커리큘럼조차 없었다. 그러한 상황에서 나카니시는 DECOMAS위원회를 만들었다. DECOMAS란, Design Cooperation as A Management System, 경영전략으로서의 디자인 통합을 의미하는 것으로, 이 성과는 서적으로 정리되어 출판되었다. 그 책은 CI의 가치와 구조를 설명하고, 일본에 미국의 CI의 성과를 처음으로 소개함으로써 다양한 분야에 영향을 끼쳤다.

그러고 나서 20여 년이 지난 1993년, 『New DECOMAS - 디자인 컨시어스 기업의 창조』PAOS BOOKS라는 제목의 책이 나왔다. 문자 그대로 CI실무의 교

과서라고도 불릴 만한 서적이다. 이때의 DECOMAS의 의도는, Design Conscious Management System으로 바뀌어 있었다. 그것은 사고의 주체가 바뀌었다고도 말할 수 있고, 더 소프트웨어적 방향으로 나아간 것이라고도 받아들일 수 있다. Design Cooperation에서 Design Conscious로 변한 20년간 일어난 것이 그대로 일본 CI의 역사였다.

1970년대부터 1980년대에 걸쳐 일본 사회나 소비의 동향은 크게 변했다. 1960년대는 물건을 사는 것이 그대로 만족을 만들어내는 시대였다. 만들면 팔린다는 식의 산업주도형 시장확대구조가 확실해서, 기업의 얼굴은 보이지 않아도 상품에 대한 기대가 있으면 팔리던 시대였다. 그러던 것이 1970년대 이후가 되면 대부분의 생활 관련 용품은 보급되었고, 오일쇼크와 닉슨쇼크가 겹치면서, 스펙이나 품질의 차별화가 요구됨에 따라 쉐어 경쟁이 일반화됐다. 이즈음부터는 수요 주도가 되었다. 기업은 최종 소비자를 무시할 수 없

었다. 점차 유통업을 선두로, 기업 자세의 가시화나 소비자와의 커뮤니케이션이 중요해졌다. 세이부백화점, 다이에, 마쓰야 등이 일제히 CI를 만들었다. 그렇지만 여전히 기업은 상품 자체에 대한 기대나 이미지로 차별화될 수 있었다. 그러나 이러한 상품 이미지도 점차 동질화하여 1980년대에 들어가면 당시 부가가치라고 불리던 디자인이나 기업 이미지라고 하는 브랜드에 대한 신뢰도가 상품선택을 좌우하는 시대가 되었다. 버블경기와도 겹치면서, 많은 제조업체나 당시 민영화된 NTT, JR, JT 등 공공적 기업이 CI를 도입하여, 스스로 어떤 기업인지를 소개하는 동시에 문화성과 좋은 이미지를 어필하게 되었다.

CI의 흐름은 대개 '1970년대 전반은 VI^{비주얼 아이덴티티}의 시대', '1970년대 후반은 기업이념의 재고 시대', '1980년대 전반은 의식개혁과 체질 개선의 시대', '1980년대 후반은 사업영역 책정의 시대'로 정리되고 있다. CI는 점차, 외관의 문제뿐만 아니라, 기업의 경영태도나 체질에 관여하는 것, 신뢰되어야만 하는 기업이라면 당연한 것으로 인식되기까지 진전되었다.

그러나 CI가 기업의 성장을 위한 방법으로 인식되기도 했고, 오로지 외부적인 이미지의 수정만을 요구하는 기업도 많았다고 한다. 시대가 지나며 점차 그러한 단계를 넘어, 그다음의 단계인 본질적인 기업의 존재 의미를 묻게 된다. 그리고 기업은 스스로 보다 구체적인 얼굴이나 철학을 표출하고 그것을 신뢰로 연결하는 것이 최우선의 과제가 되었다. 그것은 때로는 창업자나 대표자의 인격이기도 하고, 사회공헌이나 문화지원의 사상이기도 하고, 오늘날이라면 오픈된 컴플라이언스의 자세이기도 하다. CI에는 그것들을 종합적으로 표현하려는 의도가 위탁되는 것이다. 책 표지에 내용이 드러나는 것처럼, 그 사람의 얼굴에 내면의 풍요로움이 드러난다. 다른 사람들은 그것을 보고 있는 것이다. 기업 사내에서도 점차 과감한 논의를 시작하게 되었다.

상품을 구입한 이유에 대한 설문조사에서도 '디자인이 맘에 든다'라든가 '이 메이커를 좋아하니까' 등의 이유가 가장 많았다. 그러므로 그 신뢰를 잃게 될 때의 충격은 막대하다. 오늘날 소비자는 상품이 본래 가지고 있는 물질적 가치에 더해, 그 배경에 있는 사업가치 그 자체, 기업에 대한 신뢰를 사고 있는 것이다.

이제 CI라고 하는 단어는 일본의 국어사전에까지 실리게 되었다. 『고지엔広辞苑』에서는 CI를 '회사의 개성, 목표의 명확화와 통일을 도모하여, 사내외에 그것을 인상 짓기 위한 조직적 활동'이라고 정의하고 있다. 추상적이고 모호한 설명을 벗어나지 못하고 있는데, 사회의 인식이란 그런 것이다. 거꾸로 말하자면 그 정도로 현대의 CI는 광범위하다. 표현도 방법도 다양화되어 그 현실을 한마디로 정의하기란 전문가들에게도 어려운 일이다.

적어도 확실히 말할 수 있는 것은, CI란 오늘날 가장 중요한 기업이념 그 자체라는 것이다. '그 기업이 무엇을 목표로 하여 어떤 것을 달성하려고 하고 있는가', '그것을 향하기 위해서는 어떤 방법과 윤리를 가질 것인가', '얼굴이 보이지 않는 대기업의 실체를 사회적 존재로서 얼굴이 보이는 기업의 활동으로 바꾸는 것', '미래를 향한 명확한 전략을 갖고 있는 것' 등에서 신뢰는 생겨나는 것이다. CI의 존재 이유라고 할 수 있다.

진짜 내면이 아니라 외모의 화장에 그치고 만다면 신뢰는 존속할 수 없다. 대외적 표현과 사내를 향한 두 마리 토끼를 모두 잡는 성과를 내기 위해서는 시간이 걸릴지도 모른다. 그러나 나카니시가 말한 것과 같이 CI는 기업으로서의 미래에의 중요한 자산인 것이다. 일본이 세계에서 인정받는 나라인 이상, 1970년대 태어난 CI는 앞으로도 계속 다양해지고 발전할 것이다.

라이프 스타일과 제품디자인의 개인화

1970년대 사회와 산업의 동향

고도경제성장기부터 버블경제 직전에 이르기까지, 프로덕트 분야에서는 생활 수준의 향상과 동반하여 차별화된 상품이 많이 등장했다. 또한 기술혁신에 따라 새로운 라이프스타일을 위한 상품이 개발되었다.

생활이 안정되고 삶의 질이 향상되면서 새로운 욕구와 수요가 생겨났고, 그것을 충족시키기 위한 경쟁적인 상품 전략이 상품의 차별화로 나타났다. 또, 생산기술의 안정과 향상, 다음 세대를 위한 새로운 아이디어의 상품 개발은 일본이 세계 표준의 프로덕트를 선도하는 현상으로 이어졌다.

1960년대부터 1970년대 전반에 걸쳐 다양한 제품이 일상생활이나 공간 속으로 보급된 이후에도 더 새로운 소비를 낳기 위해 정말로 많은 신상품이 나왔다. 실제 그것들의 대부분은 디자인의 리뉴얼이나 모델체인지 등의 마이너 체인지로, 시대를 기획하는 신개발이라기보다는 대부분 욕망을 자극하기 위한 기획에 의해 진행되었다. 자동차나 취미를 위한 프로덕트나 일부의 가전 등이 그랬던 것처럼, 새로운 것을 갖고 싶게 만드는 광고나 이미지 전략이 전면적으로 등장한, '소비는 미덕'이라고 여겨지던 발전기의 연장이었던 셈이다.

1966년은 마이카 원년이라고 말해지는데, 일본 인구가 처음으로 1억 명을 돌파하면서 대형 소비시대로 돌입하게 된 해이다. 그 전까지의 페어 레디나 블루바드와 같은 라인 이외에 도요타가 카롤라, 닛산은 서나라고 하는 가족용 저가 승용차를 차례로 내놓기 시작했다. 이 차종들은 날개 돋친 듯 팔려나갔고, 일본에도 본격적으로 자동차 시대가 찾아오게 되었다. 그에 따라 '휴일의 드라이브'나 '레저' 등과 같은 단어도 정착해갔다. 같은 해 200만 대를 넘

긴 국산자동차 생산대수는 1970년대에는 500만 대를 넘겼고, 1980년대에는 1,000만 대를 넘김으로써 일본은 세계 제일의 자동차 생산국이 되었다.

동시에 1971년 닛산은 '사랑의 스카이라인', '켄과 메리의 스카이라인' 등과 같은 이미지 전략을 통해 가족을 넘어 젊은이들을 새로운 타겟으로 삼았다. 도요타 2000GT 등의 스포츠카도 또 다른 흐름에서 새로운 구매층을 확보했다. 그리고 대부분은 한번 인기차종이 되면 모델 체인지를 반복하면서 새로운 수요를 만들어냈다.

자동차의 교체 구매가 서민층에서 평범하게 이뤄지는 나라는 오늘날에도 그리 많지 않다. 그렇다고 해도 여전히 자동차 구매가 고가의 소비인 것도 물론이며, 그렇기 때문에 중고시장이나 교체구매시 보상판매도 확산되었다. 이러한 시스템도, 이 시기의 판매 전략에서 발단한 것이라 말할 수 있다.

한편 계속해서 증가하는 교통사고는 '교통전쟁'이라는 말을 만들어냈고 사회문제가 되었다. 그 정점이었던 1970년에는 연간 17,000명에 가까운 교통사고 사망자가 나오기까지 했다. 전일본교통안전협회가 발표한 '뛰어들지 마, 차는 바로 멈출 수 없어'[1972]나, '좁은 일본, 그렇게 급하게 어딜 가니'[1973] 등의 국민적인 슬로건은 아직도 많은 일본인들의 기억에 남아있을 것이다. 이처럼 승용차의 보급이 진행되면서 차종의 디자인도 다양해져 갔다.

이렇게 차 이외의 공업제품까지도 포함하여 점점 하나의 제품이 많은 종류나 많은 스펙을 파생시켜, 여러 메이커가 서로 쉐어를 경쟁하게 되는 상황은 보편적인 현상이 되었다. 확실히 새로움을 즐기는 경제적 여유가 커지고 선택의 폭은 넓어졌지만, 정말 이 정도의 물건이 필요한 것일까라고 묻는 목소리도 들리게 된다. 대량생산에 의한 풍요로운 사회의 일면에는, 자원의 대량소비와 대량의 폐기물이 존재했다. 계속 증가하는 일본의 에너지 소비도 1973년 오일쇼크를 계기로 과도기를 맞게 되었다.

제1차 오일쇼크 이후의 일본 경제는 내수확대정책 등을 통해 1980년대 버블경제에 이르기까지는 온건한 안정 성장을 지속했다. 일시적인 광란이나 위기감에서 벗어나자, 일반 생활자는 점차 냉정한 판단을 하게 된다. 1970년대는 현대사회의 장밋빛 미래에 대한 믿음은 점차 엷어졌고, 극적인 움직임이 적었고 냉정했다고 이야기된다. 그렇다고 하더라도 일본인의 풍요로움이나 생활에 대한 입장은 점점 명확해져 갔다고 말할 수 있다. 자신들에게 있어서 정말로 필요한 것이 무엇인지와 풍요로움이란 무엇인지를 묻고, '일상의 생활'을 현실적으로 생각하게 된 것이다.

사실은 이때야말로 현대 물질문명의 실질적 반성을 촉구하고 있었던 시대였다고 볼 수도 있다. 공업제품으로 대표되는 산업사회는 점차 중후장대에서 경박단소로, 획일적 대량생산에서 다품종 소량생산으로 옮겨 갔다. 에너지 절약이라는 단어가 유행하고 산업사회와 에너지 문제는 국민생활과 직결한다는 과제를 인식하게 되었다. 디자인 또한 재검토되어야 하는 시기를 맞았다.

단카이 세대의 라이프스타일

폭풍이 지나고 안정적인 사회로의 방향성이 보이기 시작할 이 무렵부터 '단카이 세대'라고 하는 대중의 영향력이 주목받기 시작했다. 1976년에 사카이야 다이치堺屋太一가 '단카이의 세대団塊の世代'라고 부른 데에서 유래한 이름의 그들은, 1947년부터 1949년 사이에 태어난 800만 명에 이르는 전후 베이비붐 세대다. 실제로 그들과 그 앞뒤 세대는 계속해서 일본의 생활 스타일을 견인해왔다. 저학력자들은 '황금달걀'이라고 불리우던 노동자가 되었고,

* 단카이란 '덩어리'라는 뜻으로, 이 세대의 인구수가 상대적으로 많아서 인구분포도를 그리면 덩어리 하나가 불쑥 튀어나온 것처럼 보인다고 하여 이런 이름이 붙었다.

대졸자들은 학생운동과 카운터컬처를 담당하면서 언더그라운드 연극이나 포크무브먼트를 지탱하는 축이 되었다. 밥 딜런이나 비틀즈를 들으면서 어른과 아이들 사이의 '영young'이라고 불리던 중간층이기도 하다. 이들이 1970년대 후반에는 연애결혼을 해서 핵가족을 이뤘고, 집합주택에 살면서 가부장제와는 다른 생활방식을 영위하였다. 전쟁 후의 일본은 그들에 의해 움직이고 있었다고 해도 과언이 아닐 정도로, 일본의 성장은 '단카이 세대'라는 형태와 함께 했다.

레저나 드라이브는 그들이 '영'할 때 보급되었다. 해외여행도 패밀리 레스토랑도 그들이 선두에 서서 보급했다. 시대를 지탱하는 소비자들이던 그들은, 새로운 가치관에 대응하는 풍요로움을 보기 시작했다. 소위 '회사인간'이나 대기업을 선호하는 경향도, 그들 중 대부분이 그러한 경향을 갖고 있었기 때문이다. 실제로 어린 시절부터 항상 많은 사람들 중 한 명이었기 때문에 경쟁이 당연했던 세대에서, 여러 가지 경쟁에서 살아남는 유능하면서도 익명적인 기업의 전사들이 태어난 것은 당연한 흐름일 것이다. 그리고 연공서열의 최후세대였던 그들이 퇴직할 때에는 여러 가지 체제 변경이 필요했다. 이른바 '2007년 문제'다. 이제부터의 고령화사회는 그들의 동향에 따라 크게 변화할 가능성을 갖고 있다.

물론 제조업체나 기업은 그들의 움직임을 무시해서는 국내시장이 성립하지 않는다는 것을 잘 알고 있다. 그들의 지향은 소비문화의 방향조차 좌우해 왔던 것이다.

그렇기 때문에 1970년대 제조업은 그들의 지향성을 촉진하기 위해 디자인을 통한 차별화라는 전략을 택했다. 제조업체는 마케팅 데이터를 기본으로, 타겟별로 디자인 개발에 임했다. 이러한 상황에서 태어난 디자인은 생산자 측의 수요 환기로 인해 생겨난 소비자의 니즈에 응하는 소비주도의 측면

이 강했다. 특히 경쟁이 심한 제품 아이템에서는 1980년대의 부가가치적 디자인 특화와는 다르기는 하지만, 보다 최신의 디자인을 가진 완성도가 높은 제품을 만들어내 경쟁 제품과 차별화해야만 했다.

실제로는 디자인이 선행하여 제품화되기까지의 과정이 반드시 성숙하지는 않았다. 많은 기업들이 사업부 체제를 취하고 있었던 것도 원인 중 하나인데, 디자이너가 기획한 그대로 제품이 된다고는 말할 수 없었다. 디자이너와 기업의 사업부나 기획 개발 섹션 사이의 균열도 발생했다. 이것은 인하우스 디자이너가 유능하지 않았다는 말이 아니다. 일본에서는 아직 기술에 대한 믿음이 뿌리 깊었고, 일반적인 제조업체에서는 디자인 부문이 어디까지나 제품개발 기획의 한 섹션 정도의 역할을 담당하는 데에서 그쳤다는 뜻이다.

이윽고 라이프스타일 제안이라고 불리는 시리즈 기획 디자인이 등장했다. 적극적으로 라이프스타일을 제시하고 거기에서 이미지가 생겨난 사용 방법이나 존재감 등을 통해 소비를 자극하려는 방법으로, 디자인이 우선되는 케이스가 많았다.

그 흐름 중 하나로, 편리하면서 공간 절약을 위한 복합기능형의 제품, 개성적인 생활방식과 잘 맞는 제품, 전자계산기나 컴포넌트 스테레오, 라디오 카세트 등으로 대표되는 컴팩트화, 포터블화된 제품 등을 들 수 있다. 이것들은 사용장소에 제한이 없었기 때문에 새로운 사용 방식이 가능해졌고, 개인 전용의 도구이기 때문에 사람들은 물건에 애착을 갖게 되었다.

소피아 로렌을 광고모델로 섭외하여 '랏탓타'라고 하는 유행어를 낳은 혼다의 스쿠터원동기 장치 자전거 로드 펄1976에, 야마하는 여성이 스커트 차림으로 탈 수 있는 바이크 팟솔1977을 발표하고 야치구사 가오루八千草薰를 모델로 삼는 것으로 대응했다. 거기에 스즈키가 가세하면서 1970년대 후반은 패밀리 바이크 붐이 일었다. 그때까지 폭주족으로 골치 아팠던 시민들은 여성도 가볍

게 탈 수 있는 바이크의 출현에서 새로운 시대의 숨결을 느끼기도 하였다.

한편, 1973년 오렌지 하우스나 1980년의 무인양품無印良品처럼 스펙은 물론이고 네이밍부터 광고전략까지 일관된 전략으로 새로운 라이프스타일을 제안하는 상품들이 등장한다. 다양한 생활 장면에서 사용되는 아이템들이 전체적으로 일관한 디자인으로 등장했고, 새로운 가치관이나 라이프스타일을 보여주는 토털 코디네이션이 보급된다.

이제 프로덕트 제품은 상품으로서의 기획력, 소비자의 가치기준을 만드는 것의 제안이라는 방향으로 나아갔다. 기술이나 양으로 승부하던 판매 방식에서, 질과 스타일, 디자인이라는 상품가치를 강조하는 방향으로 움직이기 시작한 것이다.

이전까지는 공업제품, 특히 가전제품 계통은 일반적으로 단일 디자인이었다. 비록 꽃무늬나 가구 느낌 등, 분위기나 인테리어나 사용공간에 다소 맞추려고 시도하기는 했지만, 이상적인 생활공간을 상정한 범용적인 디자인이 많았다. 예를 들면, 넓고 모던한 거실이나 심플한 일본식 방과 같은 공간에 맞춘 디자인이 많았다.

그러나 실제로는 그러한 제품은 이상적 설정과는 먼 대중적인 생활공간에서 사용되는 경우가 대부분으로, 따로따로 구매된 가전이나 공업제품이 한 공간에서 혼재하게 되는 경우가 보통이었다. 그리고 그것들은 당시 디자이너들의 고민 중 하나이기도 했다.

공업제품은 편리성을 높이거나 생활의 즐거움을 위해 중요한 아이템이지만, 일본식 방에 대충 놓인 텔레비전이나 부엌에 놓인 전자레인지, 그리고 그 텔레비전 위에는 사진이나 기념품 등이 놓이는 것이 아주 흔한 일로, 부엌 근처에는 수납될 곳이 없는 새로운 가전으로 가득 차 있었다. 말하자면 그것을 놓을 곳이나 사용하는 상황이 분명하지 않았던 것이다. 이것은 아직 생활공간

의 방식이 확정되기 직전의, 신구 라이프스타일이 혼재하던 상황을 보여준다.

생활필수품으로서 이용되고 있기는 하지만 놓는 법이 확립되지 않은 제품이 정말 많았다. 그리고 그것들이 확립되기도 전에 또 새로운 제품이 등장하는 상황이었다. 이러한 공업제품과 생활스타일의 관계는 지금도 계속되고 있다.

기업의 조직력과 프로덕트의 변화

1970년대의 공업디자인을 돌이켜보면 새로운 생활양식을 낳는 것들이 생겨나고 있었음을 알 수 있다. 그 배경에는 그때까지 길러진 제조업의 기술력과 개발력, 그것을 일체화하여 보완한 인하우스 디자이너들의 축적된 노력이 있었다.

기업들은 완전히 새로운 발상의 상품을 조직적으로 개발해냈고 세계를 선구하는 규격을 만들었다. 이로써 해외에서도 유통되는 일본산 아이템들이 등장했다. 기업들은 필수품 개발에 더 힘써야 한다고 생각하고 있었고, 개인이 즐기기 위한 제품이나 라이프스타일과 관련된 아이템이 한층 더 충실해졌다. 거기에 공통되는 키워드는 1960년대보다 더 심화된 '가벼움', '간단', '경량', '컴팩트', '개인', '유행', '스피디' 등으로, 이를 맨 먼저 체현한 것은 음악이었다. 더 나아가 영상, 게임 관련 제품이 시대를 상징하는 상품이 되었다.

예를 들면, 1970년 전후에 각지에서 FM방송이나 세계의 단파방송 등을 수신하는 붐이 일었는데, 산요와 샤프는 젊은이를 중심으로 라디오와 카세트덱을 일체화한 '라디오카세트'를 판매했고, BCL방송 등을 수신하는 포터블 라디오가 주목을 모으면서 소니의 스카이 센서 시리즈 등 인기 기종이 등장했다. 또한 각 오디오 메이커는 일제히 컴포넌트 오디오 시스템을 개발하여 소비자들의 선택 폭이 넓어졌다. 카 스테레오가 보급되어 언제 어디서든 음

악을 즐기고 싶은 신세대 젊은이들의 수요에 응했다.

라디오나 라디오카세트를 포함한 이 유행에 깔려 있던 것은 '개인'이다. 1960년대에는 한 집에 한 대였던 제품이 점차 한 사람 한 대로 변해갔다. 이것은 이후 많은 공업제품의 판매에서 결정적인 흐름이 되어 갔다. 이러한 '퍼스널 유즈'는, 소비자의 취향을 직접적으로 반영하는 것이 되어, 기업의 마케팅은 더 좁은 범위의 포로파일링이 필요하게 되었다.

이렇게 음향기기 메이커로는 테크닉스_{1971년 이후 마쓰시타전기의 음향기기 브랜드}나 도시바 등의 대기업뿐 아니라 오디오 중소기업 트리오로 불리던 파이어니어, 토리오_{현 켄우드}, 산스이, 그리고 덴온_{현 데논}, 온쿄, 야마하, 나카미치 등의 제조업체들이 약진하면서 전성기를 맞았다.

또 하나, 1970년대의 일본의 발명적 제품으로 '컴팩트 카메라'를 들 수 있다. 컴팩트 카메라의 최초는 올림푸스의 XA였다. 올림푸스는 니콘이나 캐논 등과는 달리, 처음부터 컴팩트한 디자인을 우선시했던 메이커였다. 일본에서 최초의 하프 사이즈 카메라인 올림푸스 펜은 많은 팬을 만들었다. 그리고 컴팩트, 가벼움, 단순함, 퍼스널이라는 특징을 살려서 더 컴팩트하고 누구나 간단히 사용할 수 있는 카메라로 등장한 것이 XA이다. 렌즈의 캡을 벗기는 대신, 바디 커버의 일부를 슬라이드하는 새로운 발상과 디자인은 라이카의 세컨드 카메라로서의 위치를 점하고도 남는 것이었다. 1980년대에 발매된 개량형 모델은 카메라로서는 처음으로 굿디자인 대상을 수상했다.

컴팩트 카메라는 언제 어디서든 가방에 넣어 가지고 다닐 수 있기 때문에, 여행이나 친구들과의 모임에도 가지고 갈 수 있다. 뉴 패밀리의 필수품이 된 컴팩트 카메라는 그 뒤 디지털 카메라 시대가 된 뒤에도 세계 카메라 시장의 주류를 점하게 되었다.

한편 1968년 후지필름에서 일회용 카메라 '우쓰룬데스'가 발매되어 대히

트를 쳤다. 세계 최초의 이 일회용 카메라는 정확히 말하면 렌즈가 붙은 필름이다. 즉 필름에 렌즈가 붙어있기 때문에 카메라가 없어도 촬영이 가능한 것이다. 후지필름이 특히 훌륭했던 점은, 이 일회용 카메라의 현상과 인화를 하려면 카메라점이나 DPE샵*의 창구로 가져가야 하기 때문에, 거의 완전한 리사이클이 가능했다는 데에 있다. 자원의 낭비나 대량폐기는 나쁘다는 개념이 이미 정착되어 있던 것이다.

1960년대에 도시바나 샤프, 마쓰시타전기가 발매하고 있던 전자레인지도 1970년대 후반이 되면 대량생산이 진행되어 일반 가정에 보급되었다. 원래는 제2차 세계대전 직후 미국에서 개발된 기술이 전문 영역이나 업무 영역을 넘어 생활공간에 받아들여질 수 있었던 것은, 역시 이 시대가 가볍고 스피디함을 추구했기 때문일 것이다. 사람들의 생활은 점차 시간에 쫓기게 되었다.

새로운 게임의 탄생

1970년대 후반에 일본에서 시작된 또 하나의 새로운 젊은이 문화는 컴퓨터 게임이다. 커피숍을 중심으로 타이트의 '스페이스 인베이더'가 유행한 것이 1978년이다. 이 게임은 1976년의 '블록 스시'에서 힌트를 얻어 태어났다고 하는데, 말하자면 슈팅 게임의 선구와도 같다. 약 2년 가까이 붐이 이어지는 가운데 새로운 게임 소프트가 계속 발표되었고, '게임센터'라고 하는 전문 장소까지 생겼다. 사회현상으로까지 번진 게임과 게임센터는 젊은이들에게 악영향을 미친다는 사회적 염려로 인해 점차 진정되는가 싶다가, 1982년에 닌텐도가 가정의 텔레비전에 접속해서 플레이하는 타입의 패밀리 컴퓨터를 개발하자 갑자기 가정 내로 게임의 파도가 넘쳐들었다.

* Development-Printing-Enlargement의 약어로, 사진을 현상, 인화해주는 소매점의 일본식 명칭.

인기 게임은 게임 기본체와는 별매의 소프트웨어의 상품이다. 레코드나중에는 CD나 비디오나중에는 DVD나 블루레이, 게임 등은, 하드웨어와 소프트웨어가 분리된 상품이면서 미디어라는 성격을 가진다. 이후, 사회의 디지털화가 진행됨에 따라 하드웨어의 기능성과 충실한 소프트웨어는 판매와 직결되는 문제가 되었다. 어떤 소프트웨어가 어떤 회사의 게임기와 결합하느냐 하는 문제도 중요해졌고, 소프트의 기획력이나 캐릭터의 디자인이 점점 중요한 요소가 되었다. 그러한 장르에 일본인다운 치밀한 디자인이 더해지면서, 게임 관련업은 세계로부터의 수요가 잇따르는 새로운 시장을 성장시켰다.

소프트웨어와 게임기를 동시에 판매하는 닌텐도任天堂는 세계적인 기업이 되어 Nintendo라는 브랜드가 되었다. 1989년에는 핸디타입 디자인의 게임보이를 발매하였다. 1990년대에는 소니가 플레이스테이션을 발매하면서 점점 더 고도의 이미지를 다루는 게임의 시대가 되었다. 이후 기존 공업제품에 가세하여 해외로 진출하여 게임 디자이너라는 분야가 탄생했고, 게임과 애니메이션은 해외로 진출하여 일본을 대표하는 문화로 여겨지게 되었다.

1960년대부터 1970년대의 프로덕트는 사회나 산업의 성장에 맞춰 소비자의 변화와 수요와 함께 발전하면서 제조업과 수출을 중심으로 한 일본의 경제를 지탱하였고, 신개발된 제품들이 세계에서 그 날개를 펼쳤다. 각각의 제조업체가 일정 이상의 성능을 달성하게 되자 사람들도 양적으로 만족감을 얻게 되었고, 그에 따라 점점 퍼스널하고 개성 있는 제품에 대한 수요가 높아졌다.

1980년대 버블 사회에서는 부가가치의 디자인이 강하게 요구되었는데, 제공하는 측은 무엇이 부가가치인지도 인식하지 못한 채 점점 디자인이 범람하게 되었다. 이를 디자인의 일반화라고 부르면 좋을지, 디자인 정신의 매몰이라고 부르면 좋을지, 아직 결론을 내기 힘들다.

이때 등장한 것이 조직에 의한 디자인이 아니라 사용자의 목소리를 그대로 대변하는 듯한 직접적인 디자인의 제안이었다. 이때부터 인디펜던트 디자이너들이 주목을 끌게 되었다.

제4장
디자인의 다양성
1980년대

버블경기와 그 시대

1986년경부터 1991년경까지의 호경기를 가리켜 '버블^{bubble}경기'라고 부른다. 실질적인 성장을 동반하지 않는 자산가치의 과도한 팽창에 의한 경제의 동태가 말 그대로 비누 거품과 같았기 때문에 비롯된 명칭이다. 기업과 사람들이 인컴 게인[*] 보다 캐피털 게인^{**} 의 관점으로 사물을 바라보고, 실제 스톡^{***} 보다는 플로우^{****} 에 관심을 두던 시대였다.

버블경기의 시작은 1985년의 플라자합의로 간주되고 있다. 뉴욕 플라자 호텔에 선진국 5개국의 재무대신, 중앙은행 총재들이 모여, 당시 극단적으로 팽창하고 있던 미국의 대일무역적자를 해소시키기 위해, 국제적인 협조를 통해 엔 강세-달러 약세로 전환하기로 합의를 본 것이다. 이때부터 갑자기 엔의 가치가 높아져, 1달러당 240엔 전후였던 환율이 1년 사이에 1달러당 124엔 전후까지 올라갔다. 당시의 나카소네 내각은 수출 산업에의 타격 등으로 인한 경기 불황을 피하기 위해, 내수 확대의 노선을 모색했고, 공공사업의 확대나 건축용적률의 완화, 법인세나 소득세의 감세 등의 국내정책을 펼칠 수

[*] income gain : 소득이익, 이자나 배당에 의한 수입
^{**} capital gain : 토지, 주식 등의 자산 가치가 올라가서 생기는 이익
^{***} stock : 재고량
^{****}flow : 일정 기간 동안에 생산·유통된 재화·서비스의 총량

밖에 없었다.

경기의 악화를 걱정한 일본은행은 공정보합*을 내렸다. 은행으로부터 자금을 조달하기 쉬워지자 기업은 설비투자나 새로운 사업 확대를 진행시켜 나갔다. 수출품의 가격이 내려감에 따라 일반 소비자는 구매욕이 높아져 명품이나 고급 자동차를 구입하고 해외여행 붐이 학생층에까지 확대되는 등, 일본은 유례가 없었던 호경기를 맞이하게 되었다.

기업활동을 받쳐준 것이 일본에서는 '땅은 무조건 가격이 오른다'라는, 말하자면 '부동산 신화'다. 여유자금은 자산으로서 확실하고 가치가 떨어지지 않는 토지로 흘러 들어갔다. 거기에 불을 붙인 것이 1985년 국토청이 공표한 '수도개조계획'이었다. 도쿄의 오피스 수요가 증대된다는 이야기가 퍼졌고, 도내의 우량지를 중심으로 토지 투자가 시작되었다. 실제 땅값이 급등하여 은행은 토지를 담보로 융자를 계속 확대했다. 1990년을 시점으로 도쿄 23구의 땅값이면 미국 전토를 다 살 수 있다고 이야기되는 등, 사람들의 투기열은 식을 줄 몰랐다. 계속 오르기만 하는 토지에 대한 수요는 많은 사람들의 자산가치를 확대해갔다. 가격의 상승을 예상한 주택의 전매는 주택가격의 상승을 낳았고, 이제는 도심에서 일반 샐러리맨이 살 수 있는 맨션도 땅도 없어졌다.

그리고 증가한 여유는 주식투기로 흘러 들어갔다. 1987년에 상장된 NTT 주는 119만 엔으로 시작했는데 2개월 후에는 318만 엔까지 값이 오른 상태였고, 1989년 말에는 닛케이 평균 주가가 38,950엔까지 상승했다. 구입한 토지를 담보로 자금을 조달해서 사업을 확대하거나 주식에 투자하는 흐름의 순환고리가 계속 가속하고 있었다.

투기욕의 일부는 여가의 확대라는 단어와 함께 골프회원권이나 고급맨션,

* 현재의 기준 할인율 및 기준 대부이율

미술품, 리조트 개발, 해외 부동산, 결국에는 구미기업의 M&A에까지 퍼져갔다. 소니가 컬럼비아 영화사를, 미쓰비시가 록펠라센터를 매수한 것은, 미국의 국민정서에 큰 상처를 입혔다고 한다.

또한 확장일로에 있던 기업에서는 인력이 부족해져, 취직은 미증유의 매수시장이 되었다. 학생들을 확보하기 위해 바빠진 기업은 새로운 복지시설이나 사택, 사내환경정비 등을 경쟁적으로 내세우며 여러 가지 방법으로 학생을 우대하였다. 일단 내정을 받으면 연수라는 이름으로 해외여행까지 보내주는 기업까지 나타나는 등, 1991년의 대졸자 구인 경쟁률은 2.86배까지 올라갔다.

1989년의 시점에서 통계상의 GNP는 420조 엔, 한 명당으로 말하면 미국의 4배였다. 『*Japan as number one*』등의 책이 다시 유행했고, 부자가 된 기분을 만끽하는 사람들이 늘어나면서, 일본은 이윽고 찾아올 위기에 대응할 기회에 늦어버렸다.

마침 물질적인 풍요로움에 익숙해지기 시작한 일본에서는 이 시대의 영향력이 단순히 경제나 경기에서 끝나지 않았다. 가치관, 라이프스타일, 경험, 지식, 욕망 등 사람들의 제각기 살아가는 활력이 향하는 방향에서 불균형이 발생했다.

버블의 절정기였던 1989년, 실은 이 해에 일본과 세계에서는 여러 가지 사건이 일어나고 있었다. 베를린 장벽 붕괴, 천안문 사건이 일어났고, 동서냉전의 종언과 함께 세계는 자유주의경제와 민주화의 방향으로 크게 이동한 것이다. 이는 세계의 일대사건이었다. 적국이 모호해진 미국에서는 무역불균형과 제조업의 부진이 동시에 일어났고, 경제적으로는 IT, 금융, 신자유주의의 글로벌리즘으로의 길을 걷게 된다. 이 동향은 유럽의 체제에도 영향을 미쳤다. 종전 직후부터 논의되기 시작했던 유럽 통일이 실현됨으로써 경제적으로

미국에 대항하기 위한 단일 자유주의경제권이 출현했다. 1989년에는 또한 앞으로의 세계 통신을 바꾸게 되는 인터넷이 실용화되었다. 이는 정보와 통신의 자유와 가능성이 커진 것으로, 커뮤니케이션의 방법이 변화했고, 세계는 확실히 글로벌화로 향해갔다.

일본에서는 같은 해, 쇼와 천황이 죽고 헤이세이 시대가 시작되었다. 종전 후 일본인들과 함께 했던 가수 미소라 히바리美空ひばり가 죽은 것도 이 해이다. 그야말로 현대 일본에 있어서 하나의 분기점이었던 것이다. 버블에 도취되어있던 사회 속에서 격동의 쇼와 시대를 돌이켜보면서, 이 뉴스에 여간한 감정을 품은 사람이 적지 않았을 것이다.

일반인들의 생활 속 인상은 더 직접적이고 구체적이었을 것이다.

다나카 야스오의 『어찌됐든 크리스탈なんとなく、クリスタル』은 1980년 출판된 책이다. 어쨌거나 그때까지의 연공서열형 사회의 상식에서 벗어난 가치관을 가진 젊은이를 '신인류'라고 불렀다. 패션에서는 DC* 브랜드가 인기를 끌었고, 공간 프로듀서가 만드는 디스코나 카페바에 모여드는 원렌보디콘** 들이 이상적으로 여기던 상대는 고급수입차를 타는 '3고高'*** 의 엘리트였다. 트렌디한 장소와 드라마가 인기를 끌었고, 돈을 아낌없이 펑펑 썼다. 심야 택시는 잡히지 않고 크리스마스에는 일 년 전부터 예약한 고급 호텔에서 고가의 선물을 교환하는 스타일이 보통이 된 시대. 젊은이들을 타겟으로 한 잡지는 방탕함을 부추겼다. 고급이라는 이유만으로 물건이 팔렸다.

실제로 그러한 광경이 드물지 않았다. 찰나적이고 경박하지만 어떤 시대에

* 디자이너즈 & 캐릭터즈.
** 층을 내지 않고 일정하게 자른 긴 헤어스타일을 하고 몸의 곡선을 드러내는 옷을 입은 여성을 가리키는 말.
*** 학력이 높고, 수입이 높고, 키가 큰 조건을 모두 갖춘 남자를 의미하는 말로, 1980년대의 유행어였다.

도 대중적인 유행은 그러한 측면을 가지고 있다.

한편 새로운 지식마저도 가볍게 히트하여, 유행이라고까지 말할 수 있는 '뉴 아카데미즘'의 필두 아사다 아키라浅田彰의 『구조와 힘』은 전문서로는 경이적인 발행부수를 기록했다. 프랑스 현대사상, 구조주의, 기호론 등이 젊은 이들 사이의 일상회화에서 이야기됐다지만, 과연 정말로 관심을 가진 사람은 얼마나 됐을까? 과학에서도 '뉴 에이지 사이언스'가 등장하여 물리학에서 생명과학까지 이르는 폭넓은 키워드로 유포되었다.

필립 케이 딕의 SF 『안드로이드는 전기양의 꿈을 꾸는가?』를 영화화한 1982년 공개작 〈블레이드 러너〉나 1986년 출판된 윌리엄 깁슨의 SF 『뉴 로맨서』 등에서 그려진 황폐한 미래도시의 이미지는 미래에 대한 비전과 함께 경계감을 안겨주었고, 그 후에도 오랫동안 미래에 대한 이미지의 일익을 담당했다.

가정에서도 팩스나 컬러 프린터, 워드 프로세서나 퍼스널 컴퓨터가 보급되기 시작하였고, 이보다 먼저 상품화됐던 비디오가 일반화됐다. 소니가 워크맨을 발매한 것은 1979년이다. 시대에 획을 긋는 일본에서 발명된 새로운 프로덕트였다. 1979년에 등장한 휴대전화는 1980년대를 통해 소형화되고 보급되었지만, 아직까지는 일부 비즈니스맨이 이용하는 정도의 보급에 지나지 않았다.

1980년대에는 OA, AV 등 통신기기가 서서히 일상생활 속으로 정착하여, 믹스미디어와 멀티미디어의 가능성을 예측하면서 그 후의 디자인 세계에도 큰 영향을 미치게 되었다.

일상성의 상실 – 버블시대의 디자인

버블이라는 현상에 세간은 들떠버렸다. 좋든 싫든 간에 '탈일상적 시간'이 확대되었고, 사람들의 생활, 그리고 살아가는 방식에 혼란이 일어나고 말았

다. '탈일상적 시간'이란 사람들의 여가시간이자 일상의 생활이 만들어내는 권태로부터 탈출하여 정신적으로 회복될 수 있는 시간이기도 하다.

순전히 내 생각이기는 하지만, 일상적 시간과 탈일상적 시간의 비율은 많아도 8대 2, 즉 8할이 일상적 시간이고 2할이 탈일상적 시간일 것이다. 그렇다면 스포츠나 취미는 일상에 속하는 것일까, 탈일상인 것일까라고 누군가가 물어본다면, 일상과 탈일상의 중간에서 약간 일상 쪽으로 기울어져 있다고 답할 것이다.

단적으로 말하자면 버블경제는 일상생활의 축을 여가 쪽으로 옮겨놓았다고 할 수 있다. 그로 인해 잃어버린 것은 '일상성이 가지고 있던 아름다움'이다. 온화한 삶의 풍요로움, 일상생활의 깊이, 매일매일을 반복하는 안정감, 가족, 친구와의 커뮤니케이션 등의 '일상의 아름다움'이 상실된 것이다. 이러한 사태 전부는 디자인, 특히 공간=장소의 방식과 관계가 있다. 왜냐하면 공간이라는 것은 사람들의 삶의 방식 및 정신에 영향을 미치기 때문이다. 시간이 공간을 만들고, 공간이 시간을 보증한다. 말하자면 '시간과 공간은 불가분한 관계'인 것이다.

1970년대의 인테리어 디자인은 '일상의 삶을 풍요롭게 하는 것'을 목표로 했고, 일상의 어디에서도 만날 수 있는 장소, 물건, 커뮤니케이션의 질을 생각했다. 하지만 유감스럽게도 버블시대에는 탈일상적 시간의 확대에 의해서, 1970년대에 목표로 했던 삶의 안정, 일상생활의 충실이라고 하는 비전이 무너지고 말았다. '이 나라는 국민의 문화 수준이 높다'라고 말하기 위해서는, 그곳에 사는 사람들의 생활, 특히 일상의 생활과 그것에 동반하는 문화의 수준이 높아야 한다. 단지 여가 장소가 많이 있다든가, 독특한 디자인이 행해지고 있다든가 하는 것을 의미하는 말이 아니다.

나는 젊은 시절, 디자인 공부를 위해 핀란드, 스웨덴, 덴마크 등과 같은 북

유럽 국가에 자주 드나들었다. 또 프랑스나 이탈리아, 스위스도 자주 갔었다. 그곳에서 알게 된 것은 각각의 나라의 일상문화, 일상생활의 깊이, 즉 그 땅에 뿌리박혀 있는 고유의 생활방식이었다. 일상의 아름다움이라는 것은 '인간과 융합의 미', 사람이 살아가는 방식으로서의 '예절의 미', 주변 장식의 미', '몸가짐의 미', 그리고 '소박한 생활의 미' 등일 것이다. 바로 이것들이 사람이 살아가기 위한 기본이 아닐까? 제품디자인, 커뮤니케이션 디자인, 인테리어 디자인, 즉 장소와 시간의 디자인이야말로 생활문화가 집약된 형태로 드러난다.

본래 탈일상적 시간이라는 것은, 일상에 없는 패러다임의 변화를 만들어내는 놀라움에 가득 찬 경험의 시간을 말한다. 즉 넓게 보면, 사물을 보는 방식과 살아가는 방식에 변화를 주는 상황, 새로운 발견을 만들어내는 시간이야말로 탈일상적 시간이자 공간인 것이다. 그러나 오늘날의 탈일상성은 품위가 없다. 탈일상이 가지는 깊은 기쁨과 세계를 잃어버리고 말았다. 그리고 그에 따라 일상공간에까지도 천박한 탈일상적 유희가 침입하고 말았다. 일상성과 탈일상성과의 경계가 모호해진 것이다. 일상공간에 탈일상성을 가미하는 것이 풍요로움의 증거라고 생각하는 잘못된 해석도 나타났다. '일상생활이 놀이가 되고, 놀이가 일상생활'이 되고 말았다.

하지만 버블시대에 나름대로 좋았던 것도 있다. 시장에 풍요로운 자금이 유입됨으로써 디자인 분야에서도 다양한 실험이 가능해졌고, '진짜 디자인이라는 것은 무엇인가'라는 탐구를 위한 실험도 할 수 있었다. 디자이너들은 숙고 끝에 각자 테마를 찾아, 디자인이 고려해야 하는 테마를 표면 위로 떠올렸다. 그중에서 특히 중요한 것은 '디자인의 목표'와 '디자인의 방법'이었다.

여기에 인테리어 디자이너, 건축가이자 철학자이기도 한 안드레아 브란치가 1989년 버블기의 일본디자인에 대해 쓴 글을 소개한다. 이 시기의 일본디

자인이 외국인의 눈에 어떻게 비쳤는지를 알 수 있는 것으로, 「젊은 디자이너
에게 바란다」KAGU-Tokyo Designer's Week」라는 짧은 글이다.

　　나는 꽤 오래전부터 깊은 관심을 가지고 일본 디자인을 지켜봐 왔다. 내가 이 문화
의 동향에 끌리는 것은, 다음의 두 가지 이유 때문이다. 첫째, 단순한 이유인데, 오늘
날 일본은 산업이나 문화의 측면에서 세계 무대의 주역 중 하나가 되었고, 디자인을
추진·발전시키는 그 에너지가 비범하기 때문이다. 이 분야에서 활동하는 사람들
이라면 누구든지 일본에 관심을 보일 수밖에 없을 것이다. 이 나라의 문화적 명성은,
모든 측면에서 여러 가지 국제적인 디자인의 기준을 충족시키고 있다.

　　더 나아가 브란치는 개인적인 두 번째 이유로, 디자인에는 이탈리아와 일
본을 묶어주는 축이 존재한다고 한다. 그것은 디자인의 분야에서 양국에 유
사점 혹은 형식의 비슷함이 있기 때문이 아니라, 오히려 그 정반대로부터 비
롯된 것이라고 한다. 이 두 나라는 역사도 사회체제도 전혀 달라서, 궁극적으
로는 디자인의 양극단을 대표하는 것인데 오히려 상통한다는 것이다.

　　일본과 이탈리아는 서로 다를 뿐 아니라 세계의 어떤 나라와도 전혀 다른 독특
한 나라이다. 실제 나는 이탈리아와 비슷한 나라를 알지 못하고, 일본과 닮은 나라
도 알지 못한다. 하지만 신기하게도, 이탈리아도 일본도 디자인에 있어서는 깊은
관련이 있다. 일본도 이탈리아도 디자인을 단순한 직업이 아니라, 오히려 문화인
류학적으로 중요한 활동으로 간주하고 있다. 단순한 산업계의 필요에 응하는 행
위로 보는 것이 아니라, 사회의 깊은 아이덴티티에 응하는 행위로 간주하고 있는
것이다.

오늘날의 일본을 보면 브란치의 이 말에는 약간 의문이 생기기도 하지만, 완전히 틀렸다고도 할 수 없다. 브란치는 일본인이 갖고 있는 품질에 대한 훌륭한 관념은 전 세계의 기준이 될 수 있는 것이라고 말하면서, 일본인이 만들어낸 물건은 일반적으로 뛰어나고 정교하며 형태나 마감에서는 훌륭하고 세련된 절제가 나타나고 있다고 평한다. 그것은 서구인이 물건에 부여하는 모호하고 어지러운 아이덴티티와는 전혀 다른 것이라고 한다.

롤랑 바르트의 정의에 의하면 '기호의 제국'은 단순히 그래픽 정보의 보급이 가져다준 것이 아니다. 일본문화의 기호체계는 보통 이상으로 유별난 효력을 가지는 질을 재는 필터인 것이다. 공업화가 낳은 상품학, 정보, 색채, 재질은 항상 무언가의 형태로 서구적인 아이덴티티의 체계 속으로 들어가게 된다. 게다가 일본은 테크놀로지나 산업의 면에서는 가장 선진적인 나라의 하나이면서, 역설적으로 선진국 중에서 가장 '국제화'되어 있지 않은 나라이기도 하다. 그것은 일본에 외국 문화의 흔적이 없어서가 아니다. 오히려 그 반대이다. 세계 중의 시각, 기술, 문화를 주저 없이 다 모아서 놀라울 만큼 효율적인 독자의 표현 코드 속에 재생해 내는 것에 성공했다.

이러한 시각은 일본문화가 유사 이래 하쿠호, 나라 시대에는 대륙문화, 가마쿠라 시대에는 선종문화 등 다양한 외국 문화를 흡수하여 자국의 문화로 전환시킨 '외래문화와의 공생'의 전통이 오늘날에 있어서도 성공하고 있다고 보는 것이다. 그러면서도 일본은 독자적인 표현 코드가 가장 국제화되어 있지 않은 나라라고 하는 재미있는 분석을 하고 있다.

이러한 일본 독자의 디자인적 조작은 놀라울 만큼 사회의 질적관리를 촉진시켰

고, 그것이 모든 경우의 모든 점에 있어서 무엇인가 '일본적인' 의식을 낳았다. (오스카 와일드에 의하면 일본은 예술가가 발명한 나라라고 한다.) 새로운 형식의 체계가 전통을 확장하면서도 그것이 전통과 대립하는 일은 없다. 항상 철저하게 음미된 색채, 읽어내기 쉬운 형태, 깨끗하고 확고한 마감 등이 산업주의 때문에 소실되지 않았다. 일본적인 의식은 오히려 산업주의를 디자인이라는 포괄적 사업에 굴복시키는 유효한 수단이 되었다. 산업주의를 일본적인 것으로 만들어서, 일본인이 받아들이기 쉬운 수단으로 한 것이다.

　금세기 일본문화사의 특징은 전위와 이데올로기의 부재다. (그러나 현대예술이나 정치적 정열에 대해서는 확신할 수 없다.) 이 사실은 두 가지의 중요한 자세에서 탄생한 것이다. 먼저 전위의 부재란 사람과 그 문화에 맞는 기술이 존재하는 것을 의미하는 것인데, 그 역은 성립되지 않는다. 두 번째로, 이데올로기의 부재란 일본문화가 무가 아니라 정신적 충족에, 공간이 아니라 물체에, 신비한 것이 아니라 의례적인 것에 작용하는 경향이 있음을 의미한다.

　이 글은 일본과 이탈리아의 문화를 비교 분석하는 문화인류학적 시점을 통해 세계가 이데올로기의 시대에서 코스몰로지의 시대로 변환되고 있음을 증명하고 있다. 날이 다르게 발달하는 미디어의 영향, 세계의 디자인을 둘러싼 상황 등과 같은 여러 가지 변화가 버블기의 일본 디자인을 자극하고 있었던 것이다.

다양한 실험

　사물을 생산하고 공급하는 것은 인간의 기쁨이기도 하다. 상품이 부족하던 시대에는 상품을 제공받는 것이 사람들의 행복이자 무한한 기쁨이었다. 그러나 현대에는 '공업화의 논리', '기계의 논리', '생산의 논리', '자본의 논리'가 사

물을 둘러싸고 있다. 그러한 논리는 대량생산을 목표로 하고 판매 촉진에 힘을 쏟는다. 대량생산이 목표로 하는 것은 획일화된 상품의 생산이다. 그것은 기계로 만드는 상품만을 만든다. 만들기 어려운 것은 만들지 않는다. 소량의 상품도 만들지 않는다. 여기에서 생기는 생활문화는 '획일화된 생활'이다. 판매전략, 광고활동 등을 정교하게 이용하여 사상, 감성의 통일화를 꾀하고, 생활관의 획일화를 꾀한다.

디자이너는 이러한 경제구조에 대한 의심 없이 디자인해 왔다. 마케팅 디자인은 팔리는 디자인이 좋은 디자인이라는 사고를 바탕으로, 사람의 소비행동을 과학적으로 분석하여 그에 입각한 디자인을 한다. 이것이야말로 인간의 윤리가 아니고 기업의 윤리이자, 대량생산, 대량소비 시대의 양식이다.

1980년대, 대량으로 생산한 사물에 만족하지 못하는 '다양화의 시대'에 도달하는데, 본래 다양성이란 '인간의 살아가는 방식의 다양성'으로, 디자인은 이러한 삶의 방식에 대해 대응할 수 있는가가 중요한 테마였다.

그러나 대부분의 사물은 '산업경제 시스템' 속에 있기 때문에 '다양화의 시대'라고 하더라도 인간의 생활 다양성을 향한 것이 아니라, 점점 확대되는 산업경제 시스템 속에서의 다양화였다. 그것은 기호화된 디자인을 여러 종류로 다양하게 만드는 것을 다양성이라고 위장했다. 즉 사물의 본질이나 의미를 바꾸는 대신, 사물의 표층에 기호적인 차이, 예를 들어 여러 가지 컬러를 만든다든지 형태를 약간 변화시키는 차이를 만드는 것만으로 다양성이라고 위장했다. 그리고 디자이너는 이러한 현실에 의심을 갖지 않은 채 디자인해왔던 것이다.

종래에는 수입이 많은 사람은 비싼 것을 사고, 수입이 적은 사람은 싼 것을 산다는 구도로 생각되어왔다. 그러나 현대사회에서는 수입이 적은 사람이라도 비싼 것을 사기도 하고, 수입이 많은 사람이더라도 싼 것을 사는 일이 있

다. 수입의 많고 적음만으로는 한정지을 수 없는 사회적, 개인적 변화가 일어나고 있다. 오늘날의 물건 디자인은 '무엇을 위한 것인가', '누구를 위한 것인가', '어떻게 만들어진 것인가' 등의 인간 생활의 근본과 생산의 원리를 깊이 생각하지 않을 수 없다. 인간의 정신과 사회공동체의 존재방식을 생각하고, 자연을 의식하여 디자인하는 것이다.

복잡하게 교차하는 그래픽디자인

디자인 시대의 전야

1980년대 디자인을 한마디로 말하자면 '다양성의 시대'일 것이다. 건축 등의 분야에서는 포스트모던이라고 불리던 시대인데, 디자인 전반을 어떤 하나의 질서로 설명하기는 어렵다. 니즈가 주도하는 시대가 되면서 기업 측의 디자인 의식이 진전하게 되었고, 전면적으로 디자인 분야에 대한 기대가 높아졌다.

1980년대 그래픽디자인에서는 기술적 성과가 돋보인다. 1950년대 원화를 존중하던 시대에서 1960년대 이후에는 인쇄물을 가지고 평가하는 시대가 되었고, 1970년대에는 오프셋 인쇄와 사진 식자기가 보급되면서 인쇄기술이 고도화되어 디자인 자체가 정밀하고 성숙해졌다. 일본의 인쇄기술은 세계적으로 톱클래스였기 때문에 그래픽디자인의 기술에 대해서는 해외에서도 평가가 높았다. 디자이너와 협업하는 사진가나 일러스트레이터, 카피라이터에게도 마찬가지로 높은 수준이 요구되었기 때문에, 일본의 표현력은 종합적으로 세계에서도 독특한 지위를 확립하고 있었다고 말할 수 있다.

그것을 뒷받침한 것은 디자인에 대한 기업의식인데, 바꿔 말하면 풍족해진

광고 예산이다. 사진이나 일러스트레이션뿐 아니라, 해외 로케이션이나 유명인을 모델로 섭외하는 등, 소요 경비는 점점 높아져갔고, 그에 따라 광고를 중심으로 한 디자인계는 다양한 실험을 할 수 있게 되었다.

1970년대에 시작된 이 흐름은 해외나 알려지지 않은 로케이션에서의 촬영을 선호했고, 인상적인 카피라이트와 함께 압도적인 이미지가 우선되는 광고를 유행시켰다. 마지막까지 보지 않으면 대체 어느 제품의 광고인지 알 수 없는 것이 많았다. 이미지 이외의 정보가 없다. 이러한 광고가 실현될 수 있었던 것은 기업이 디자인의 힘을 높게 평가했기 때문이다. 이는 기업에게 있어서 디자인이 얼마나 중요하게 되었는지를 나타내는 것이다.

이러한 일본의 이미지 광고는 당시 세계적으로도 특필될 정도로, 상품 설명이 주류였던 미국이나 유럽 등의 전문가에게 큰 영향력을 미쳤다고 전해진다.

물론 그래픽 디자이너의 영역은 광고에만 한정되지 않는다. 많은 디자이너들은 광고나 선전미술과 관련된 시각정보선전으로서의 그래픽디자인, 서적이나 잡지 등의 에디토리얼 디자인, 기업이념이나 자세를 나타내는 CI 디자인, 상품 등의 패키지 디자인, 문자나 로고를 대상으로 한 타이포그래피 디자인, 초기의 그래픽디자인에서 분리한 인스톨레이션이나 캐릭터 디자인 등의 분야를 넘나들며 작업하고 있었지만, 디자인 문화가 성숙하면서 점차 특정 분야에 특화된 디자이너와 전문기술이 확립되어 갔다. CI 디자인의 나카니시 모토오, 패키지 디자인의 기무라 가쓰木村勝와 가노메 다카시鹿目尚志, 편집 디자인의 스기우라 고헤이와 히라노 고가, 기쿠치 노부요시菊池信義 등은 각자 표현방식은 다르지만 전문분야에서 타의 추종을 허락하지 않는 독창성과 개발력을 갖고 활약했다.

이 시기에 일어난 일 중 주목할 만한 것이, 아직 디지털 기술이나 보급의

장래가 확립되지 않은 1980년대 후반의 비주얼계를 둘러싸고 일어났던 논의이다.

컴퓨터나 디지털 기술은 그래픽디자인 영역에서는 당연히 불가결한 기술로 인식됐던 반면, 디자인 일반에서는 아직 어느 이상의 인식에 이르지 못한 상황이었다. 당시 DTP_{Desktop Publishing, 컴퓨터에 의한 인쇄물의 조판, 레이아웃}나 WYSI-WYG_{What You See Is What You Get, 디스플레이 화면에서 본 것이 그대로 인쇄물로 출력되는 것} 등의 출현과 함께 컴퓨터상에서 제작물이 완성된 형태의 확인을 끝낼 수 있는 것, 사진과 일러스트를 간단히 수정 가능한 것, 그와 함께 컴퓨터로밖에 할 수 없는 새로운 비주얼이 만들어내는 가능성이나 기대감이 커졌다. 사진 식자나 판화 제작 과정이 필요 없어지고, 다이렉트한 데이터 입고가 가능한 것 등으로 제작 방법이 변화하는 것 등이 논의되면서 이윽고 종이매체는 필요 없을 것이라고까지 이야기되었다. 이는 어디까지나 디자이너나 인쇄회사, 출판사 사이의 이야기였지만, 사실은 많은 분야가 직면하고 있던 디지털화 사회에서 표현의 분기점이기도 했다.

한편에서는 촉감이나 신체의 감각을 포기하지 않는 디자인이, 한편에서는 디지털기술에 의해 그전까지 표현할 수 없었던 방법을 탐구하며 미지의 감각을 불러일으키는 디자인이 중시되었다. 실제로 1980년대 후반은 아직 디지털 기술의 장래를 완전히는 예측할 수 없었던 시기였고, 개념과 기대가 섞인 논의가 빈번히 행해졌다. 당시의 컴퓨터에는 일본어 폰트도 몇 가지 없었고, 어플리케이션도 플로피디스크 몇 장 정도에 들어갈 정도의 프로그램이었지만, 무한한 가능성을 느낀 사람은 적지 않았다.

다나카 잇코를 필두로, 시대를 대표하는 그래픽 디자이너들이 바빠지기 시작했다. CI부터 광고, 에디토리얼이나 패키지에 이르기까지, 사회적으로 중요한 일을 착실하고 폭넓게 거듭하면서 디자이너라는 직업의 사회적 지위와

인지도가 정착해갔다. 각각의 작업은 기업이나 사회의 메시지를 만들면서도 그 근저에서는 시대의 문화를 만든다고 하는 자부심, 시대와 어떻게 직면할 것인가 하는 기개가 느껴진다. 디자인의 가치를 높이는 활동인 동시에, 그들은 시대의 요청에도 응하고 있었던 것이다.

포스터나 로고 디자인의 예를 든다면, 앞선 세대의 디자이너 거장들도 물론 아직 건재하는 상황에서, 다나카 잇코의 손으로 잘게 찢은 것 같은 느낌을 남긴 '소게쓰草月 : 창조의 공간'전이나 단순한 12분할을 디자인화한 일본 무용 포스터, JAPAN이라고 제목이 붙은 사슴을 이용한 포스터, 마이니치 디자인상이나 쓰쿠바 박람회의 마크, 아사바 가쓰미의 산토리 〈몽가도〉 시리즈나 아놀드 슈왈츠네거를 모델로 쓴 아루나민 광고, 앤디 워홀을 채용한 TDK 포스터, 아오바 마스테루의 평화 포스터 시리즈와 세이유 포스터, 나가토모 게이스케의 『샤라쿠』, 『유행통신』의 표지 디자인, 구로다 세이타로의 일러스트레이션을 이용한 디자인, 마쓰나가 신의 1986년 평화 포스터, 이세이 미야케 로고와 스카티 패키지 디자인, 나카조 마사요시仲條正義의 일련의 작품, 사토 고이치佐藤晃一의 후지쓰 포스터 〈유로파리아 1989〉, 〈비눗방울 난다, 우주까지 난다〉, 도다 세이주의 산토리 로열 시리즈나 비브레의 포스터, 사이토 마코토가 디자인한 하세가와의 〈나는 조상의 미래입니다〉와 알파 큐빅의 포스터 시리즈, 야하기 기주로矢萩喜從郎의 그래픽과 사진, 아트를 다원적으로 표현한 여러 작업들, 고지마 료헤이의 일본야조회 포스터 등으로 대표되는 자연이나 동식물을 모티프로 한 포스터 등, 그 어느 것을 골라도 디자인사적으로 자리매김한 충실한 작품이 많다. 하라 겐야 등 신세대들도 활약하기 시작했다.

사이토 마코토, 아사바 가쓰미가 디자인한 소주 회사 〈이이치코〉 포스터가 B0 사이즈로 전철역에 등장하여 호황기의 세를 등에 업고 주목받았다. 1990

년대 이후부터 포스터의 의미와 정보성은 점점 옅어졌지만, 그 직전까지는 화려한 포스터의 전성기였다고 할 수 있다.

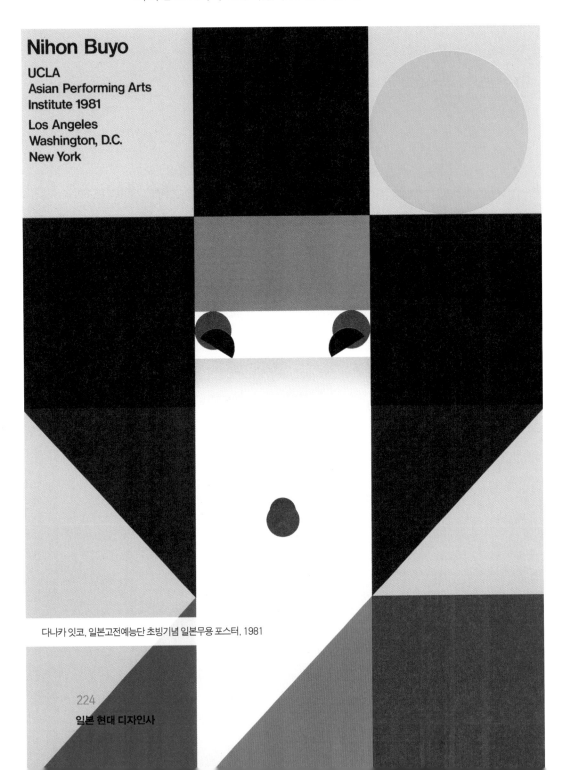

다나카 잇코, 일본고전예능단 초빙기념 일본무용 포스터, 1981

일본 현대 디자인사

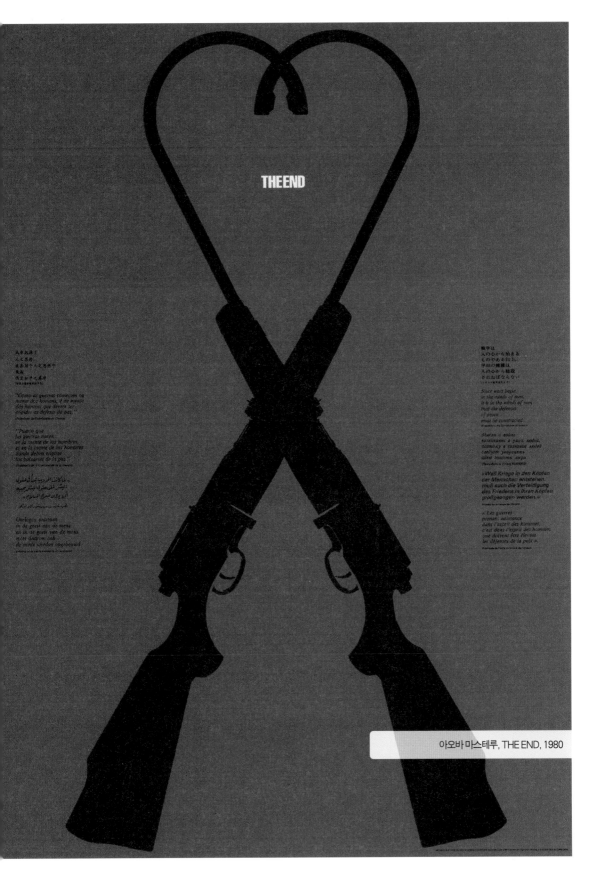

아오바 마스테루, THE END, 1980

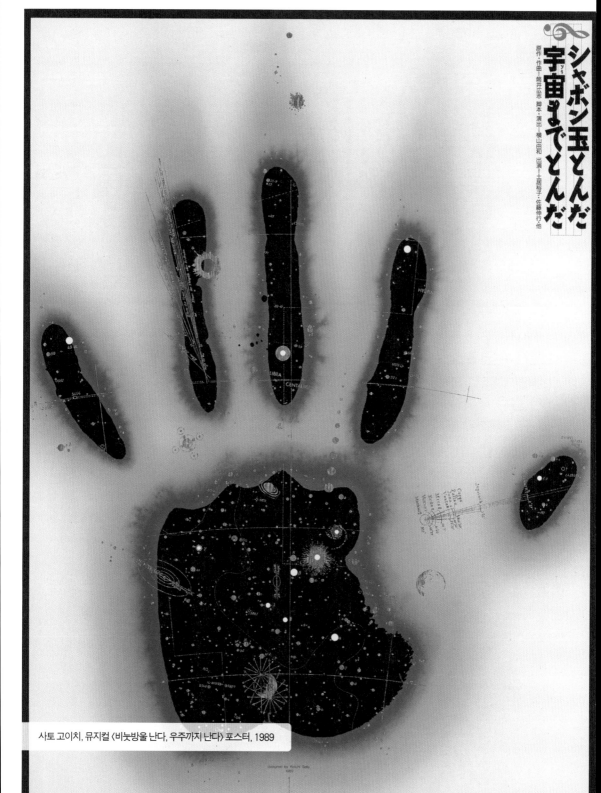

シャボン玉とんだ
宇宙までとんだ

原作・作曲 — 鮎川広志　脚本・演出 — 横山由和　出演 — 上園祐子・佐藤伸行他

사토 고이치, 뮤지컬 〈비눗방울 난다, 우주까지 난다〉 포스터, 1989

designed by Koichi Sato
1989

일본 현대 디자인사

6月1日㊍—11日㊐ 音楽座 下北沢・本多劇場

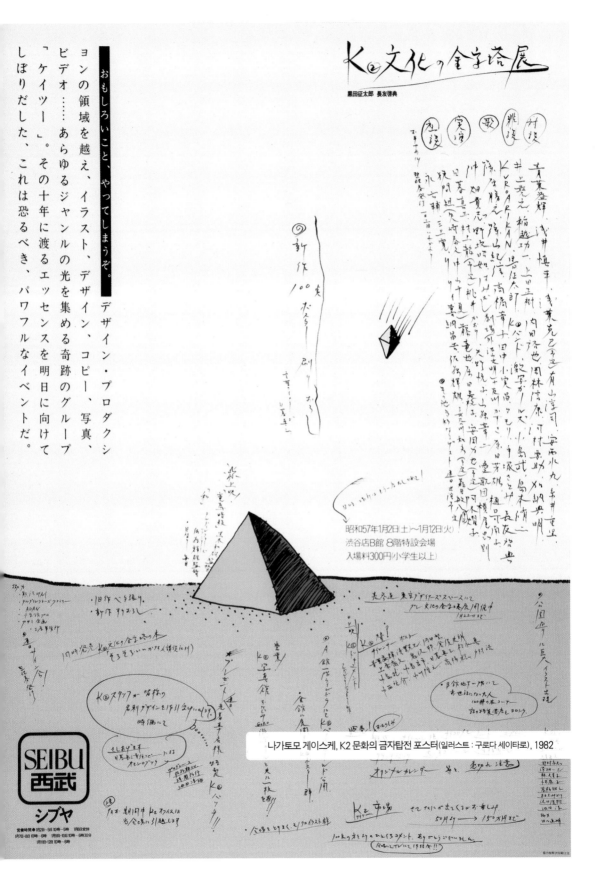

나가토모 게이스케, K2 문화의 금자탑전 포스터(일러스트 : 구로다 세이타로), 1982

Wild Bird Society of Japan

Wild Bird Society of Japan (WBSJ) is a private conservation organization. It was founded in 1934 for the purpose of protecting birds and their habitats, encouraging more people to enjoy birdwatching, and conducting research concerning the status and habitats of birds in Japan. Everyone is welcome to join and participate in the many activities held. Today, WBSJ has 66 chapters all over Japan with a total of over 13,000 members and is still growing. There are 25 staff members at the headquarters. Please join us in the important work of protecting birds and natural environment!!

고지마 료헤이, 일본야조회 포스터, 1985

마쓰나가 신, PEACE '86, 1986

P E A C E

LOVE, PEACE, AND HAPPINESS.

Joining "HIROSHIMA APPEALS 1986" / Design & Illustration by Shin Matsunaga

Printed in Japan by Toppan Printing Co., Ltd.

다나카 잇코의 리더십

디자인 활동을 세계에 알리고, 시대의 문화로 기록하기 시작했다. 건축 분야에서는 '갤러리 마間', 그래픽 분야에서는 'ggg'긴자 그래픽 갤러리가 그 중심이 되었는데, 모두 다나카 잇코가 이끌고 있었다. 갤러리 마의 후원기업은 TOTO, ggg는 다이니뿐인쇄였다.

일본의 행정은 디자인에 대한 평가에 매우 야박했다. 디자인을 다루는 공립 미술관이나 공공의 전문 갤러리, 컬렉션이 거의 없던 시대였지만, 1980년대라는 경제 호황의 뒷받침을 받아 민간주도로 시작된 움직임이라고 할 수 있다. 기업의 입장에서는 메세나 활동이면서 실제 이룬 공적도 크다. 그 후, 토판인쇄가 운영하는 인쇄박물관과 같이 디자인 컬렉션이나 전시회를 여는 전문 기관이 점차 증가했지만, 사라진 기관이나 작품도 많았다. 이러한 기관의 정비 역시 일본의 과제 중 하나이다.

ggg는 1986년에 설립되었는데, 제1회전은 오하시 다다시大橋正의 '야채 일러스트레이션'전이었다. 그 후, 개인전만 예로 들면, 후쿠다 시게오, 오쿠무라 유키마사奧村靫正, 아키야마 이쿠秋山育, 사토 고이치, 아와즈 기요시의 개인전과 헤르베르트 바이어Herbert Bayer 추모전 등으로 채웠다. 1987년에는 후지하타 마사키藤幡正樹, 마쓰나가 신, 안자이 미즈마루, 루 도프스만Lou Dorfsman, 이가라시 다케노부五十嵐威暢, 아오바 마스테루, 홀거 마티즈Holger Matthies, 밀튼 글레이저Milton Glaser, 1988년에는 기무라 가쓰, 다니구치 히로키谷口広樹, 요시다 가쓰, 하야카와 요시오, 나카조 마사요시, 스타시스 에이드리게비치우스Stasys Eidrigevicius, 1989년에는 다나카 노리유키タナカノリユキ, 오틀 아이허Otl Aicher, 구리가미 가즈미操上和美, 와카오 신이치로若尾真一郎, 나가이 가즈마사, 찰스 앤더슨Charles Anderson 등으로 이어졌고, 기요하라 에쓰시清原悦志의 전시로 1980년대를 맺었다. 전시와 함께 강연회나 심포지움을 개최하기도 하고 ggg 북스를 발행

하면서 디자인에 대한 다각적인 기록을 축적해나갔다.

이렇게 젊은 세대와 외국인까지를 포함한 일류 디자이너들을 섭외하여 해외에까지 영향을 발휘하는 기획은 간단히 이뤄지는 것이 아니다. 따라서 디자이너들에게 ggg에서 전시를 여는 것은 명예로운 일이 되었고, 거기에서 소개된 디자이너는 어느 정도 이상의 진가를 인정받는 동시에 많은 사람들에게 주목받게 되었다.

다나카 잇코와 기업이 협력한 작업으로는 모리사와의 계간 PR지 『다테구미 요코구미たて組よこ組』 등의 잡지도 예로 들 수 있다. 당시 경제 호황에 힘입어 많은 업계가 기업의 문화를 발신한다는 차원에서 독자적으로 PR지를 발행하고 있었다. 그중에서도 사진 식자 60주년 기념으로 1983년에 창간한 『다테구미 요코구미』는 기획, 구성, 디자인 등이 충실하여 인쇄업계의 활자 매체 중 가장 뛰어났다. 디렉션과 기획은 다나카와 가쓰이 미쓰오가 한 번씩 번갈아가며 담당했다. 왼쪽 펼침의 가로 읽기 구성과 오른쪽 펼침의 세로 읽기 구성이 섞인 특이한 구성이었다. 아쉽게도 2002년에 폐간되었지만, 사진 식자 시대의 디자인이나 기술, 비주얼 문화에서 디자인 시대의 표현에 이르기까지, 그래픽디자인의 여러 문제를 다룬 공로가 매우 크다.

다나카 잇코가 명실공히 일본을 대표하는 역사에 이름을 새긴 디자이너라는 것은 말할 필요도 없지만, 그 영향 범위는 그래픽 분야뿐만이 아니었다. 그래픽디자인계 전체를 리드하며 쌓은 방대한 업적과 활동은 그래픽디자인의 가능성을 전 분야로 확대했다. 그의 활동은 세이부백화점에서 무인양품에 이르기까지 기업전략의 구축, 갤러리 디렉션 외에도 기업 문화의 전략적 육성, 전통 예능이나 다도의 현대적 재생을 위한 노력, 동시대의 일본문화를 소개하는 전시회, 서적의 기획구성 등, 다 열거하기 힘들 정도로 넓은 영역에 달한다. 그는 정말로 일본의 '지금'을 만들어온 디자이너였다.

다나카는 자신의 작업 양식과 근저에 있는 미학은 림파에서 영향을 받았다고 한다. 그는 모모야마 시대 전후에 일본 디자인이 탄생되었다고 보고, 일본문화의 미의식이 세계에 통하는 것을 증명했다. 여분의 장식을 배제하고 일본인이 길러온 디자인의 에센스를 재생시키면서 대담한 구도를 만든 수법은 후배 세대들이 따라야 할 기준이 되었다. 그의 정신과 감성이 기저에 깔린 다양한 활동은 많은 공감을 받았고, 미에 대한 재인식의 기회를 제공했다. 그가 2002년에 사망했을 때에 일본인들은 단순히 디자인계의 큰 별이 사라졌다는 평가를 넘어, 현대 일본의 문화를 견인하던 하나의 기둥을 잃었다고 여겼다. 다나카 잇코의 디자인실에서는 오타 데쓰야太田徹也와 히로무라 마사아키廣村正彰, 아키타 간秋田寬 등과 같이 많은 디자이너가 배출되었다.

그래픽디자인 분야가 문화추진력으로서 설 수 있었던 시대는 사실 여기까지였을지도 모른다.

1980년대 후반부터 '문화추진력으로서 디자인'이 점점 힘을 잃어 간다. 버블경제라는 사회의 상황이 일시적으로 사회를 어지럽힌 것도 그 원인 중 하나다. 정말로 많은 디자이너와 디자인이 탄생했고, 일본은 세계에서도 손꼽는 디자인 대국이 되었다. 하지만, 디자인의 대부분은 대중이 소비하는 것이 되었다. 어디까지를 디자인이라고 부를 것인가 하는 정의나 경계조차 모호하게 넓어져 갔다.

서브컬처와 잡지의 약동

1980년대 초, 시각예술 분야에서 극사실주의가 주목을 모은 시기가 있었다. 원래 극사실주의는 1970년대 추상회화와 대극을 이루면서 미국에서 유행했던 양식으로, 컴퓨터나 사진을 사용하지 않고 사람의 손으로 그린 그림과 인스톨레이션이다. 일본에서는 야마구치 하루미山口はるみ, 소라야마 하지

下着の色を当てるのが難しくなったね。

폼 핏 저팬 포스터, 1978
아트 디렉터 : 아사바 가쓰미, 카피 : 나가사와 다케오, 일러스트 : 야마구치 하루미

메空山基, 페타 사토ペーター佐藤 등의 일러스트레이터가 그 유행을 선도했다. 그들은 에어브러쉬를 많이 사용하였다. 야마구치의 에로티시즘이 넘치는 작품은 여성의 시대를 전면적으로 내세운 파루코 광고 등에 채용되었고, 소라야마는 『Number』 창간호에서 메탈릭한 여성상으로 많은 사람을 매료시켰다.

일본의 일러스트는 바스키아나 슈나벨 등의 뉴 페인팅과 키스 해링 등의 스트리트 아트의 영향을 받은 것과 〈정열 펭귄 밥〉의 유무라 데루히코湯村輝彦, 가와무라 요스케河村要助로 대표되는 헤타우마* 등이 유행하는 한편, 다시로 다쿠田代卓, 스즈키 에이진鈴木英人, 나가이 히로시永井博 등의 새로운 팝 스타일이 유행하면서 하나의 전기를 맞게 되었다.

1950년대에서 1960년대의 일본에서는 그래픽 디자이너가 곧 일러스트레이터인 것이 보통이었다. 일러스트레이터가 독립적인 영역으로 확립된 것은 1960년대 오하시 아유미, 와다 마코토, 우노 아키라 등이 잡지나 포스터 제작에 채용되면서부터이다. 구로다 세이타로, 요코오 다다노리, 안자이 미즈마루, 야부키 노부히코, 다무라 시게루, 그래픽 디자이너이기도 한 U.G. 사토 등 개성 강한 작가들의 작업이 넓게 알려졌지만, 1970년대에는 일본선전미술회가 해산하고 언더그라운드 연극이 쇠퇴하면서 새로운 일러스트레이터가 등장할 만한 기회가 없었던 것이다.

그러한 상황에서 1980년대에 등장한 다양한 일러스트의 준비 작업이 된 것이 1974년 파루코에서 하기와라 사쿠미荻原朔美와 에노모토 료이치榎本了老가 창간하고 낸시 세키ナンシー関와 시모다 메구미霜田恵美가 활약한 『빗쿠리 하우스』와 그 흐름의 연장으로 열린 '일본 그래픽'전이다. 이 컴피티션은 1980년대부터 89년까지 딱 10년간 지속됐다. 공모전이라는 형식으로 아트와 일

* 일부러 어린아이의 그림이나 아마추어처럼 서투르게 그리는 기법.

러스트레이션의 애매한 경계를 넘나들며 새로운 인재를 발굴하는 데 큰 공
헌을 했다. 히비노 가쓰히코日比野克彦, 다나카 노리유키, 다니구치 히로키, 나
이토 고즈에内藤こづえ 등 쟁쟁한 인재를 세상에 배출한 창구가 되었던 것이다.
초기의 심사원으로는 아사바 가쓰미, 아와즈 기요시, 다카나시 유타카高梨豊,
나가이 가즈마사, 나카하라 유스케中原祐介, 야마구치 하루미, 이나코시 고이
치稲越功一, 후지와라 신야藤原新也, 구리가미 가즈미 등 장르를 초월한 작가들로
호화롭게 구성되었다. 포스터는 아사바가 담당했다.

히비노가 대상을 수상한 것은 1982년이었다. 히비노는 자신을 일러스트
레이터가 아니라 아티스트라고 강조했다. 신기하게도 요코오 다다노리가 아
티스트 선언을 한 것도 같은 해였다. '파루코적'인 문화는 순수예술과 일러스

히비노 가쓰히코, PRESENT SHOE, 1984

트, 만화를 동시에 다루는 등 당시 서브컬처를 취합해서 젊은이들의 자유분방한 공기를 받아들이고 있었다.

여기에서 중요한 요소를 차지하는 것이 서브컬처에서의 동향이다.

1980년대 그래픽디자인의 다양성을 살펴보려면, 메인컬처와 서브컬처를 세로축으로 하고, 플라자합의를 경계로 전반과 후반을 나눠 가로축으로 삼는 것이 편리하다.

메인컬처를 세계가 인정하는 전시회나 국제교류, 광고, 기업활동이나 상업활동에 수반되는 디자인이라고 한다면, 1980년대 후반에 있었던 것으로는 나고야의 세계 디자인 박람회나 '디자인의 해' 등의 큰 도시프로젝트를 들 수 있다.

한편 서브컬처는 젊은이 문화나 마이너 문화와 같이 주변을 만드는 디자인이다. 1960년대의 주류적인 표현이나 입장과는 다른 새로운 잡지나 음악, 퍼포먼스 등 아트계의 장르를 횡단하고 있었고, 지식층의 확산이 지식이나 디자인의 대중화를 낳았다. 뉴 아카데미즘, 뉴에이지, 테크노, 뉴 웨이브, 인디즈, 사이버 펑크, 자파네스크 등의 용어들이 생겨났고 탈구축, 탈서구, 트랜스 퍼스널한 정신을 실천하자는 움직임이 일어났다.

1980년대 사회는 전반기에 오일쇼크로부터 조금씩 착실하게 회복되는 동향을 보이면서, 후반기가 되면 버블경제기에 들어간다. 1980년대는 전반과 후반이 사회와 표현, 사상 면에서 완전히 다른 모습을 보이게 된 시대였던 것이다. 서브컬처도 1980년대 전반의 동향까지는 1970년대와 함께 다뤄져야 한다. 후반이 되면 점차 급진성이나 뜨거운 기운이 사라지고, 버블이 모든 것을 삼켜버릴 것 같은 구도가 되었다.

그러한 의미에서 1970년대의 오일쇼크 당시까지 거슬러 올라가서 그래픽디자인을 보면, 잡지가 중요한 역할을 했던 것을 알 수 있다. 『피아』의 창

간이 1972년, 『빗쿠리 하우스』파르코 출판가 1974년, 『야상』프트르 공방이 1978년, 『WAVE』프트르 공방+세이부 백화점가 1985년, 『스튜디오 보이스』구 유행통신의 판매 개시가 1979년, 『헤븐』과 『브루터스』의 발간이 1980년, 헤이본 출판이 매거진 하우스로 사명을 바꾼 것이 1983년이다.

『피아』는 당시 아직 학생이었던 야나이 히로시矢内廣가 발간하여, 학생 사업의 선구로 여겨졌다. 오이카와 마사미치의 디포르메된 인상적인 일러스트를 얼굴로 삼아 영화와 연극 정보 등 인터넷이 없던 시대에 문화이벤트 정보지로 빠르게 자리잡았다. 하라타 헤이키치羽良多平吉가 디자인한 전설의 잡지 『헤븐』은 당시 언더그라운드컬처를 한눈에 살펴볼 수 있는 잡지로 자동판매기를 통해 판매했다. 이마노 유이치今野祐一가 창간한 『야상』은 환상문학부터 현대미술에 이르기까지 현대의 지성과 첨단적인 표현의 세계를 연쇄적으로 발신했는데, 특히 밀키 이소베ミルキィ イソベ의 독자적인 감성이 살아있는 디자인은 뿌리 깊은 독자층을 만들었다. 1960년대부터 발행된 만화잡지 『가로ガロ』는 인기는 낮았지만, 하나와 가즈이치花輪和一, 마루오 스에히로丸尾末広, 와타나베 가즈히로渡辺和博, 에비스 요시카즈蛭子能収, 우치다 슌기쿠内田春菊 등의 작가들이 만화와 일러스트의 중간에서 활약하는 장이 되었다.

또한 독자적인 포지션에서 영향력을 드러낸 것으로 마쓰오카 세이고松岡正剛가 이끈 고사쿠샤工作舍의 오브제 매거진 『유遊』1971년 창간를 들 수 있다. 『유』를 중심으로 펼친 고사쿠샤의 활동은 항상 동적이었다. 잡지뿐 아니라 독자적인 기획이나 교류를 진행하여 장르나 사상의 틀을 초월했다. 마쓰오카가 주장했던 것처럼, 그들은 일부러 정반대에 있는 개념이나 분야를 합쳐서, 학술논문에서 서브컬처까지의 모든 장르를 동시에 다뤘다. 독특한 시점에서 디자인과 비주얼에 새로운 시도를 전개하여 실험적인 편집 디자인과 그 가능성에 대해 제시하였다. 처음으로 에디토리얼 디렉터에 이름을 올린 것은 마쓰오카였

다. 그리고 초기의 아트 디렉션을 담당한 것은 스기우라 고헤이였다. 그 둘은 수많은 디자인 아이디어를 실험하였고 『전우주지全宇宙誌』 등 유사한 예를 찾기 힘든 서적도 만들었다.

고사쿠샤는 그 후 타이거 다테이시タイガー立石나 니시오카 후미히코西岡文彦 등을 영입하여, 자포네스크한 전개, 대담한 비주얼 구성을 발전시켰다. 고사쿠샤와 관련된 디자이너는 모두 많든 적든 스기우라의 영향을 받고 있는데, 나카쓰네 노부오中恒信夫나 스즈키 히토시鈴木一誌 등의 스기우라의 문하생 이외에도 이치카와 히데오市川英夫, 도다 쓰토무, 하라타 헤이키치, 구도 쓰요카쓰工藤強勝, 마쓰다 유키마사松田行正, 소부에 신祖父江慎 등 그 이후의 편집 디자인 분야를 이끈 디자이너들이 모두 등장하고 있다. 원래 고사쿠샤에서는 편집과 디자인을 동등하게 생각하고 있었기 때문에, 편집자 스스로가 디자인에 관여하는 것이 상식이었다. 편집 내용은 다분야에 걸쳐 전문적이기도 하고 마이너하기도 한 사상을 대담히 다뤘고, 편집 디자인이라는 장르가 잡지나 서적의 내용과 어떻게 결합될 것인가를 그대로 시각화했다. 이러한 의미에서 볼 때 고사쿠샤가 디자인에 남긴 공헌은 매우 크다.

그 후, 1984년 발간한 아사다 아키라, 이토 도시하루伊藤俊治, 요모타 이누히코四方田犬彦 책임편집의 『GS』즐거운 지식는 뉴 아카데미즘을 대표하는 잡지가 되었다. 디자인은 도다 쓰토무가 맡았다.

1975년에 발간된 아사히출판사의 사상 잡지 『에피스테메エピステーメー』의 디자인도 스기우라의 참신한 스타일로부터 영향을 받았다. 이렇게 1980년대 후반은 재야의 연구와 성과를 발판으로 그 전까지 아카데믹한 영역에서 이야기되던 사상이 아카데믹한 영역으로부터 분리되어 서브컬처와 융합하면서 독자적인 사상 미디어를 만들어 낸 시대였다. 그 대부분에서는 스기우라의 영향을 받은 에디토리얼 디자이너들이 활약하면서 지면상의 포럼을 형

성했다. 1980년대라는 방대하면서 다양성이 넘쳤던 시대는 당연히 한 마디로 잘라 말할 수 없다. 메인과 서브의 컬처가 평행하게 존재하면서도 서로 복잡하게 교차하는 한편, 디자인의 소비가 확대되어 가는 버블경제의 상황 속에서 디자인과 문화를 묶으려는 여러 가지 노력과 분투가 계속됐던 것이다.

세기말이 되면 사회전체가 디지털화 시대를 맞게 되었고 실험성 높은 디자인 정신은 사라져갔다. 오히려 보통이란 무엇인가, 인간의 감각이란 무엇인가, 디자인에 있어서 지성이란 무엇인가, 그러한 근본에 대한 질문이 요구되는 시대를 맞게 된다.

계속 도전하는 인테리어 디자인

다양성에 대한 도전 - 확장되는 시대의 요청

1980년대에 들어서면 시장에 반입된 윤택한 자금 덕택에 디자인적 도전이 가능해진다. 디자인과 관련된 일의 범위도 넓어지고 그 양도 1970년대와는 비교가 되지 않을 정도로 증가했다. 그러한 계기를 만든 것이 패션 비즈니스를 둘러싼 상황의 변화였다.

1970년대에 이미 영향력을 보여준 이세이 미야케, 다카다 겐조를 비롯하여 1982년의 파리 컬렉션에서 충격적인 데뷔에 성공한 야마모토 요지山本耀司, 가와쿠보 레이川久保玲 등은 일본 패션계를 세계로 도약시켰다. 수많은 디자이너 브랜드가 탄생했고, 다른 한 쪽에서는 대형 어패럴 메이커가 기업 내 브랜드를 만들면서 새로운 시대를 이끌어가게 된다.

인테리어 디자인도 패션이 비약하는데 큰 역할을 하게 되었다. 각 브랜드의 경쟁이 상품 디자인과 연관되는 것은 당연하다. 그러나 그 상품을 둘러싼

기타오카 세쓰오, Y's 요코하마, 1982

환경이 어느 정도 중요한지는 인테리어 디자인으로 나타냈다. 상품의 독창성은 샵 디자인의 독창성과 같은 의미를 갖게 되었다.

1982년, 빛의 효과를 통해 천정과 벽을 자립시킨 기타오카 세쓰오의 명료한 디자인이 돋보이는 Y's 요코하마, 모르타르*라고 하는 건축의 기초재료를 마감재로 사용한 가와사키 다카오河崎隆雄의 꼼 데 가르송 마쓰야, 1983년 독자적으로 개발한 아름다운 테라조**로 만든 구라마타 시로의 ISSEY MI-YAKE, 아티스트 와카바야시 이사무若林奮와 스기모토 다카시의 공동 작업 파쉬, 그리고 1984년 요코타 료이치橫田良一의 아오야마 니콜, 1986년 오키 겐지

* 　시멘트와 모래를 일정한비율로 물과 혼합 반죽한 것.

** 　인조석의 일종으로 대리석에 백색 시멘트를 가하여 혼합하여 경화 후 표면을 연마한 것.

와 와타나베 히사코의 안젤로 탈라치, 이지마 나오키의 소니아 리키엘 나고 야, 미쓰하시 이쿠요의 부티크 무파타·부쇼안無松庵 미나미아오야마, 우치다 시게루의 요지 야마모토 고베, 1987년 곤도 야스오의 더 갤러리 오브 라네롯 시, 중앙에 놓인 가구가 아름다운 도가시 가쓰히코의 스이비 하라주쿠, 구라 마타 시로의 ISSEY MIYAKE MEN 시부야 세이부, 에노모토 후미오榎本文夫 의 ISSEY MIYAKE MEN 교토, 1989년 전체에 흐르는 듯한 커브가 돋보이 는 노이 시게마사野井成正의 인센스 숍 리슨, 1991년 허공에 나무를 띄워 다른 차원의 공간을 만들어낸 오키 겐지의 카스텔 바작 롯폰기 갤러리, 네모토 게 이지根本惠司의 부티크 겐조, 1993년 플리츠 가공한 스크린으로 만든 오쓰카 노리유키大塚則幸의 티아라 쇼룸 등, 많은 디자이너가 패션에 맞춰 감각적인 세계를 만들어냈다.

패션계의 활성화는 음식 공간으로 이어졌고, 인테리어 디자인의 약동은 그 러한 상업공간에서 멈추지 않았다. 인테리어 디자인이란 모든 생활영역을 아 우르는 것이다. 앞서 말한 것처럼 일상적 공간에서 탈일상적 공간에 이르는 모든 것이 사람의 생활이다. 1980년대는 경기의 호조에 힘입어 먼저 상업공 간을 둘러싼 탈일상공간이 인테리어 디자인의 주역이 되었고, 이윽고 탈일상 적 감각은 일상성으로 확장되어 갔다.

미쓰하시 이쿠요, 무파타, 1986

곤도 야스오, 폴리곤 픽쳐즈, 1987

오키 겐지, 카스텔 바작 롯폰기 갤러리, 1991

일본 현대 디자인사

구라마타 시로, 에스프리 하우스, 1983

제4장 디자인의 다양성 | 1980년대

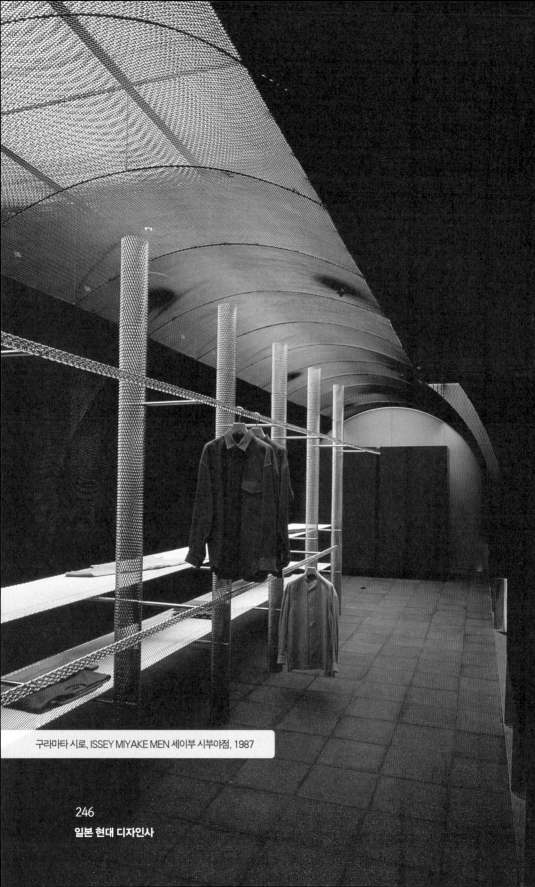

구라마타 시로, ISSEY MIYAKE MEN 세이부 시부야점, 1987

이 시기의 주택공간에서 먼저 지적할 수 있는 것은, 그 이전의 공간과 비교해서 넓어진 것, 생활 스타일에 태어난 변화가 일반화된 것이다. 식사는 의자와 테이블에서 하고, 침실에는 침대가 놓이고, 거실에는 소파와 의자가 놓이는 것이 일반적인 생활 스타일로 자리잡았다.

내가 프리랜서 디자이너가 된 것은 1970년이었다. 사무소를 빌리기 위해 많은 맨션을 찾았는데, 거의가 다다미방뿐이었다. 오피스처럼 의자와 책상을 배치하기 위해 다다미방에 카페트를 깔아서 어떻게든 현대식의 방으로 설비한 것을 지금까지도 기억하고 있다. 1980년대 이후의 맨션에는 다다미방이 적어지고 대부분 카페트나 마루를 깐 방이 된다. 이러한 변화도 버블기의 생활양식의 변화일 것이다.

이 시기를 대표하는 주택공간으로 1983년, 구라마타 시로가 디자인한 게스트 룸 에스프리 하우스를 들 수 있다. 미국 패션 메이커의 게스트하우스이므로 일본의 주택사정과 다르기는 하지만, 여기에 구라마타는 일본의 생활스타일을 단적으로 나타내는 신발 벗는 공간을 현대적으로 도입하였고, 일부에는 상징적으로 일본식 방인 다다미방을 만들었다. 이러한 일본적인 것과 현대 공간과의 융합은 같은 해의 우치다 시게루가 디자인한 고노시 준코 저택, 1986년 우에키 간지의 하야시바라 저택, 1991년 도가시 가쓰히코의 기타시나가와의 집, 더 나아가 이소자키 아라타가 프로듀스한 후쿠오카 가시이하마의 집합주택 프로젝트, 넥서스 월드의 마크 맥 동, 스티븐홀 동의 내부 공간에서도 나타난다. 이들은 그 이후에 탄생할 집합주택의 실내 디자인을 예견하고 있다.

1980년대에는 오피스 공간에도 적극적인 디자인의 파도가 들이쳤다. 1984년 구라마타 시로의 디자인 스튜디오 에스프리, 1986년 이시가미 신하치로石上申八郎의 GEM 오피스, 미쓰하시 이쿠요의 마쓰나가 신 디자인 사무

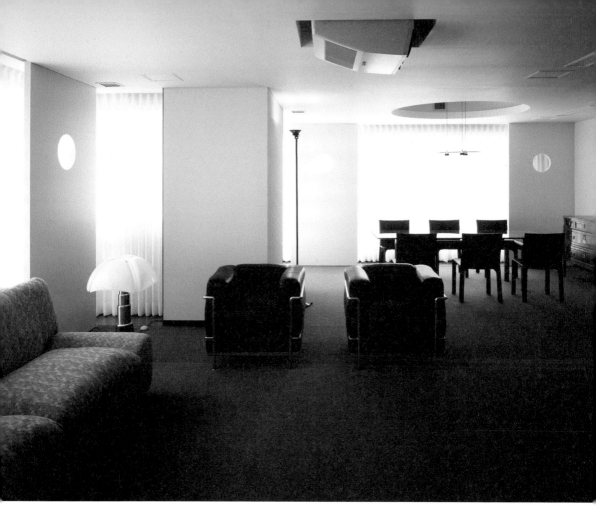

우에키 간지, 하야시바라 저택, 1986

소·아사바 가쓰미 디자인실, 이토 도요伊東豊夫의 일본항공 티켓 카운터 삿포로, 1987년 곤도 야스오의 폴리곤 픽쳐즈, 1988년 오키 겐지와 와타나베 히사코의 kid's 헤어 프레스 룸, 하라 세이코原成光와 조인트센터의 NTT 후쿠오카 지점의 라 벨부터 NTT 관동종합센터의 설계에 의한 쓰치우라 지점, 1990년 에노모토 후미오의 NTT 신주쿠 센터 등, 개인 사무실뿐 아니라 공적인 공간 디자인에까지 이르고 있다. 1989년 세구치 히데노리瀨口英德의 교통공사 트래블 랜드, 우메다 마사노리梅田正德의 토마토은행 다마시마 지점, 1990년 미쓰하시 이쿠요의 오피스 공간 미래다실, 하라 세이코와 조인트센

터의 포토 디자인 팜 인터 그라피카, 1992년 미즈타니 소이치水谷壯市의 이매
진 프레젠테이션 쇼룸, 스타지움, 아리가 무네오有賀棟央의 낵5 FM 사이타마,
기타오카 세쓰오의 사가미 유키코 뮤직 랩, 겐 벨트 스즈키玄ベルトー進来의 CG
쇼룸 렉 얼스, 1993년 요코타 료이치의 시티뱅크 히로오 지점, 1994년 야쓰
카 하지메八束はじめ의 건축에 오키 겐지와 와타나베 히사코가 인테리어 디자
인한 도쿄게이무東京芸夢 본사 빌딩 등이 있다.

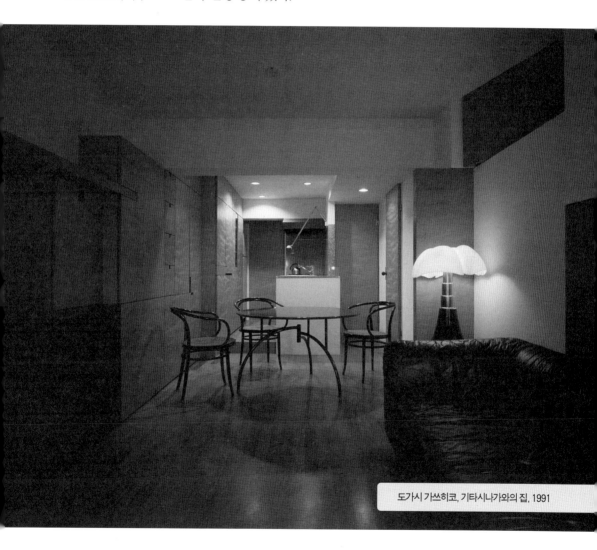

도가시 가쓰히코, 기타시나가와의 집, 1991

더 나아가 호텔 디자인에도 새로운 시도가 적극적으로 이뤄졌다.

1984년 기타하라 스스무의 미야코지마 도큐 리조트, 1986년 와타나베 아키라의 니키 쿠라부, 아라 도모이쿠荒知幾의 호텔 뉴 하코다테, 1989년 나이젤 코츠Nigel Coates의 오타루 호텔, 이토 도요의 호텔 P, 우치다 시게루의 호텔 일 팔라쪼, 1994년 교토호텔 로비, 1998년 모지코 호텔 등, 호텔 디자인의 새로운 시대가 열렸다.

호텔 일 팔라쪼의 컬래버레이션

일본 호텔 중에서 국제적인 컬래버레이션으로 화제를 모았던 호텔 일 팔라쪼는 우치다 시게루의 아트 디렉션을 바탕으로 여러 국적의 디자이너가 참가하여 1989년 12월에 완성됐다. 건축을 알도 롯시Aldo Rossi가 맡았고 '네 개의 바'라고 하는 상징적인 컨셉 디자인은 이탈리아의 에토레 소사스, 가에타노 페세Gaetano Pesce, 알도 롯시, 미국의 모리스 아지미Morris Adjmi, 일본의 구라마타 시로가 맡았다. 인테리어 디자인은 우치다와 미쓰바 이쿠요가, 지하의 컬처 컴플렉스 바르나 크로싱은 스페인의 알프레도 아리바스Alfredo Arribas가, 비주얼 디자인은 전부 다나카 잇코가 디렉션하였다. 네 개의 바의 그래픽디자인은 야하기 기주로, 조명은 후지모토 하루미, 가구 디자인은 스튜디오80이 맡았고, 건축 실시설계를 가네코 미쓰루金子満, 구조설계를 쓰보이 요시타카坪井善隆, 설비설계를 아사카安積橙雄가 맡는 등, 다채로운 멤버가 참가하였다.

이 호텔의 설계는 1986년 가을, 시행주인 주식회사 자스마크가 나에게 일본에서도 국제적으로 통용되는 호텔을 디자인하고 싶다며 아트디렉터를 맡아달라고 의뢰한 것이 출발이었다. 나는 곧 현지로 날아가 지역 조사를 했다. 해당 부지는 하카타의 하루요시라는 지역이었다. 규슈 최대의 유흥지역 '나카스'와 인접한 곳으로, 후쿠오카의 행정, 상업시설 '덴진'으로부터 도보 10

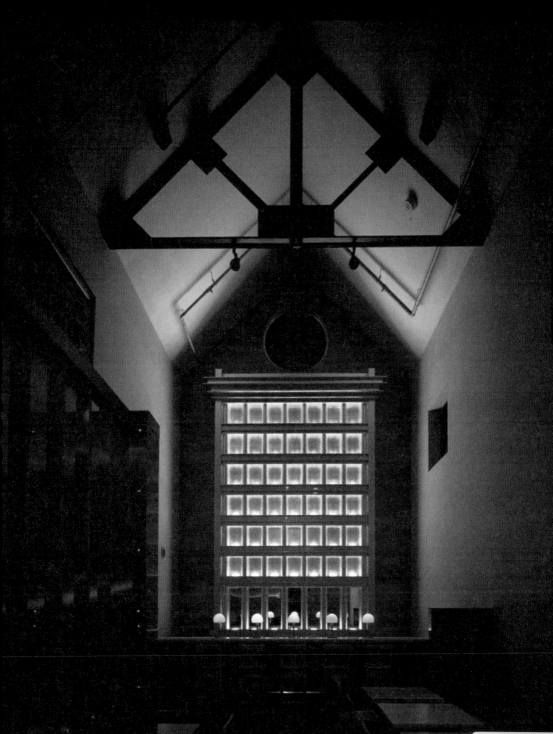

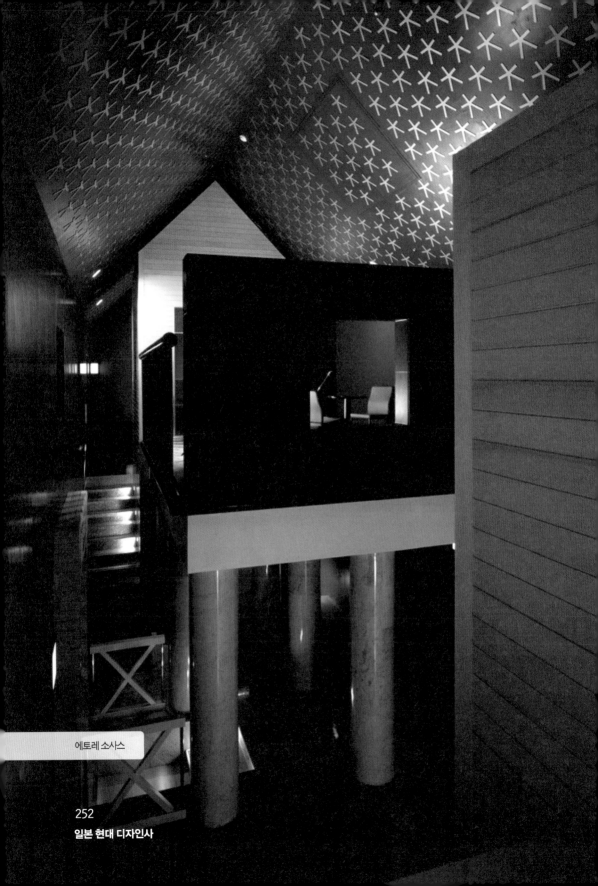

에토레 소사스

일본 현대 디자인사

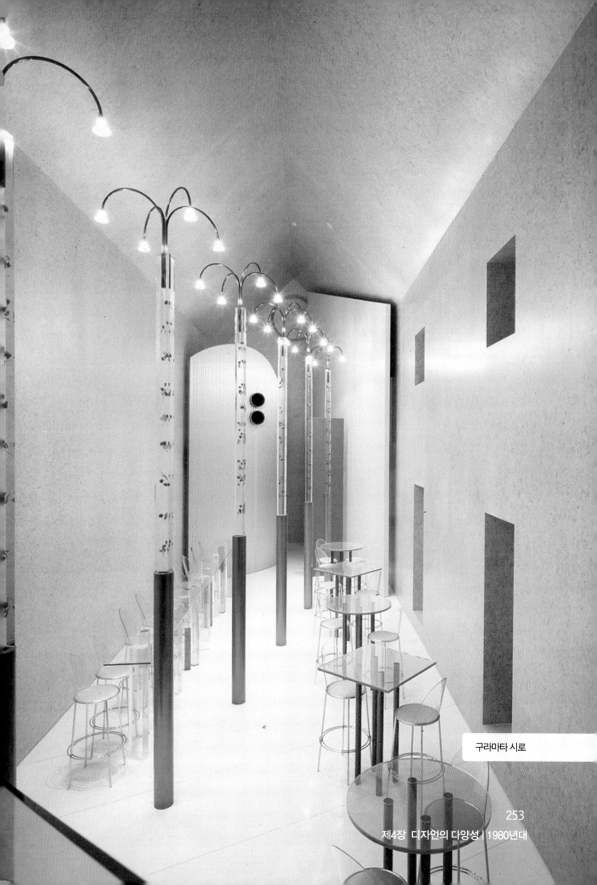

구라마타 시로

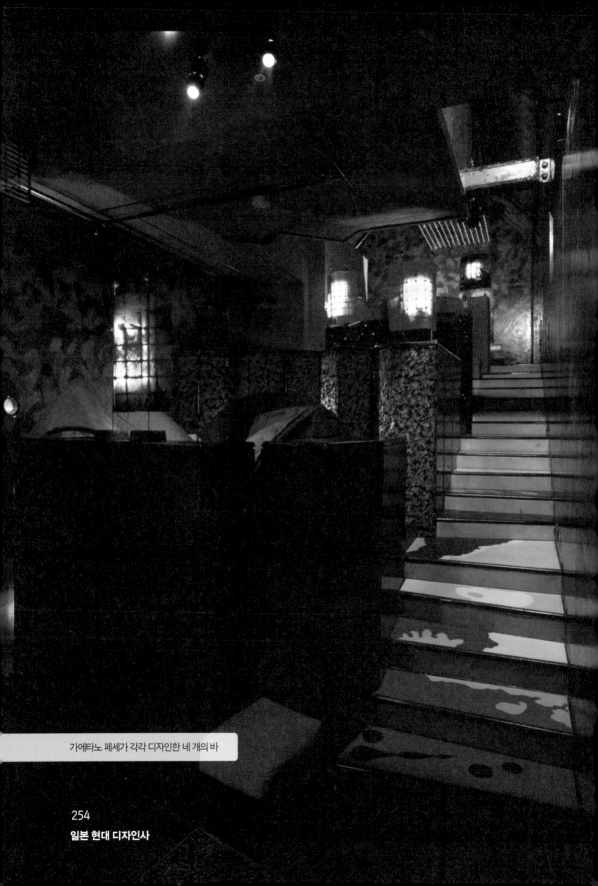

가에타노 페세가 각각 디자인한 네 개의 바

분 정도의 거리에 있는 훌륭한 입지였다. 그러나 그 지역에 사는 사람들은 갑자기 도쿄에서 온 인간이 며칠 조사해봤자 잘 알 리가 없다고 생각하고 있었던 것 같다. 마을 전체의 인상은 어디인가 어두운 이미지였다. 잘 조사해보니 예전에 홍등가였던 곳이었고 당시에는 러브호텔 밀집지로 변모해 있었다. 음식점도 몇 곳 있기는 했지만, 후쿠오카의 여성들은 이 근처에 오는 것을 꺼리는 듯한 느낌의 장소였다.

이러한 조건의 땅에 국제적인 호텔을 디자인해 달라는 의뢰의 내용은 무모했다. 게다가 부지의 면적은 2,500제곱미터^{760평}였는데, 아무리 생각해도 연면적 6,000제곱미터^{1,080평}로는 객실 수 100개 정도의 호텔 정도밖에 만들 수 없었다.

일반적인 마케팅 시점에서 생각하면, '이 설계는 불가능하다'는 결론이 난다. 결국 나는 만약 이 조건이 성립돼야 한다면 다른 곳에서 볼 수 없는 '문화적 임팩트'를 만들어 내야겠다고 생각했고, 국제적인 컬래버레이션을 제안했다. 클라이언트는 앉은 자리에서 바로 그 의미를 이해했고 결론을 냈다.

최종적으로 호텔 일 팔라쬬는 장래 개발될 마을의 중심이 되는 것을 목표로 했다. 광장을 중심으로 발전한 유럽 도시의 원형, 즉 광장을 둘러싼 교회, 시청사, 길드 건물과 같은 구도를 채용했다. 호텔의 파사드에도 상징적으로 넓은 계단과 광장을 만들었고 좌우에는 노지를 만들어 거기에 네 개의 바를 배치하였다. 네 개의 바에는 세계를 대표하는 디자이너가 독자적인 디자인을 표현할 수 있게 했다. 한편 객실 수에 대해서는 나와 알도 롯시가 머리를 맞대고, 유럽의 많은 럭셔리 호텔이 아메리칸 스타일과는 달리 100실을 넘지는 않는다는 데 착안하여 60실로 결정했다.

이렇게 호텔 일 팔라쬬는 완성됐다. 그 결과 해외에서 80종, 일본 국내에서는 약 150종의 잡지, 신문, 주간지 등이 이를 취재하였고, 〈일레븐 PM〉 등 많

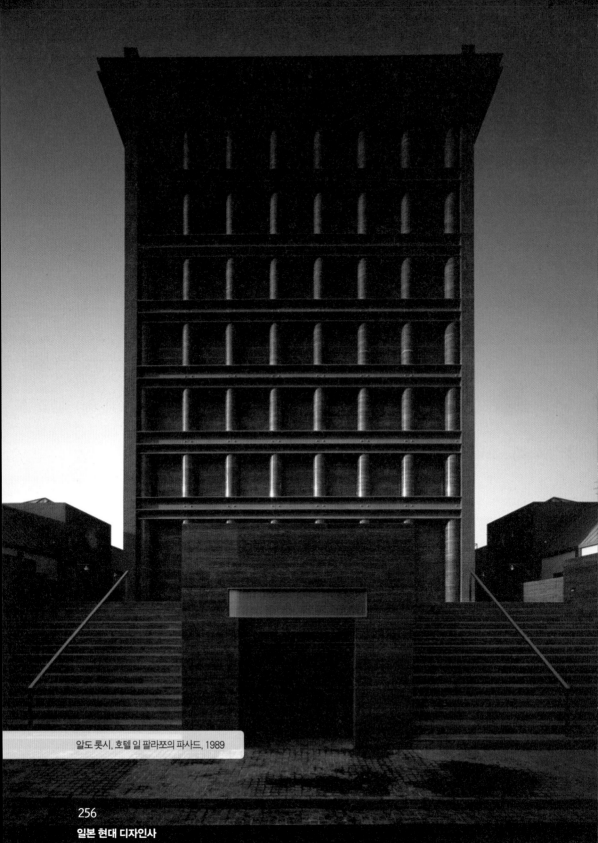

알도 롯시, 호텔 일 팔라쪼의 파사드, 1989

일본 현대 디자인사

은 TV 인기 프로그램이 취재해서 사회적인 현상이 되었다. 네 개의 바는 센세이션을 일으켰다. 런던의 잡지는 호텔 일 팔라쪼를 세계를 대표하는 여러 디자이너들이 참가한 스타즈 호텔이라면서 특집으로 다뤘다.

해외에서 찾아온 많은 잡지기자가 '이렇게 대단한 디자이너를 집결시켰는데, 서로 다투지는 않았느냐'는 질문을 던졌다. 그러나 계획은 최후까지 순조롭게 진행되었고, 디자이너들은 이 계획을 향해 협력했다.

호텔 일 팔라쪼의 계획은 소규모 호텔의 건축디자인에 새로운 방향성을 제시하였다. 여러 디자이너와의 컬래버레이션을 실현함으로써 공간에서의 아트 디렉션이라고 하는 디자인 영역의 중요성을 보여주었다. 이후, 세계의 호텔 디자인은 '디자이너즈 호텔', '부티크 호텔', '인티메이트 호텔' 등의 개념이 큰 조류를 이루게 되었다.

'연속하는 시간', '단절된 시간' - 음식공간과 부티크

1980년대의 인테리어 디자인은 경제의 확대와 함께 탈일상적 공간는 시간 에 중점이 두어졌다. 탈일상적 공간을 분석해보면 '시간'이라고 하는 개념이 떠오른다. 시간에는 '연속하는 시간'과 '단절된 시간'이 있다고 나는 생각한다. '연속하는 시간'의 대표적인 것에 일상적 시간이 있고, 가정생활의 시간, 노동 시간 등 사람이 살기 위한 시간일 것이다. 그와는 대조적으로 '단절된 시간'의 대표적인 것으로 초일상적인 시간이 있다. 즉 기도의 시간, 종교, 의례 등 일상을 초월한 시간을 말한다.

'연속하는 시간'에는 일상생활이 그러한 것처럼 사회공동체의 역사, 지역, 민족 고유의 문화, 더 나아가 개인이나 집단의 기억이 흐르고 있다. 사람을 연결하고, 인간 본래의 생활 근본을 만들어낸다. 그와 반대로 '단절된 시간'은 일상적 시간이 갖는 룰에서 일체 벗어나, 일상적 시간의 단절이 일어나, 거기에서 초월한 시간, 순간을 만들어낸다.

탈일상적 시간으로는 영화, 연극, 음악 감상 등의 시간이 있다. 일상적 시간에서 벗어남으로써 사람들은 이 시간을 즐긴다. 음악도 그렇지만, '단절된 시간'을 만듦으로써 지금의 자신으로부터 먼 세계로 향하는 것이다.

'단절된 시간'을 만드는 '상업공간'의 전형을, 반드시 모두에 해당된다고 볼 수는 없지만, '부티크'로 볼 수 있다. 무언가 꿈의 세계에 대한 유혹은 상품과 사람을 먼 세계로 이끈다.

한편으로 '연속하는 시간'의 연장에서 태어난 탈일상적 공간인 '상업공간'도 있다. 카페나 레스토랑, 바 등이 대개 그러한 성질을 가질 것이다. 가까운 친구와의 만남, 연인과의 친밀한 시간으로서의 레스토랑이나 바는 연속된 시간 위에 성립한다. 즉, 그 공간의 저변에는 시간으로서의 역사, 문화, 기억이 흐르기 때문에 시간을 즐기는 것이 가능하다.

이처럼 시간은 각자 특성을 갖고, 디자인은 이러한 시간을 만들어내는 것이다.

인테리어 디자인을 비약시킨 것이 '카페, 레스토랑, 바' 등 음식 공간의 디자인이기도 하다. 음식을 둘러싼 세계는 보통 지역, 민족의 고유문화가 바탕에 깔려 있다. 이탈리아의 요리는 거기에 이탈리아 고유의 식사 시간을 공유하고 있다. 한편 일본의 혼젠요리에서 볼 수 있는 음식의 형태는 상에 놓이는 음식의 배치에 의미가 있고, 그것은 마치 의례와도 같다. 그 점을 생각하면, 일본인의 생활, 살아가는 방식, 감정, 기억이 일본의 음식공간의 기초를 만든다고 할 수 있다. 더욱이 '食'은 문화를 기본으로 바탕에 깔고 있으면서도 국제사회나 새로운 시대의 감성과도 용이하게 연결되는 것이기 때문에, 시대의 특성을 단적으로 나타내는 것은 역시 식음공간이다.

1980년, 중앙의 큰 원형 테이블을 둘러싸는 형태로 배치된 미쓰하시 이쿠요의 바 마쓰키, 1981년 사카이자와 다케시의 고유한 오브제적 조형물에 의한 다방 모차르트, 아라 도모이쿠의 레스토랑 리토르노 바로크, 1982년 오카야마 신야의 독창적인 형태와 색채가 돋보이는 바 잇츠, 1984년 스기모토 다카시와 슈퍼 포테이토의 브랏세리 EX, 1985년 우치다 시게루의 르 클럽, 기둥이 상징적인 공간을 나타내는 미쓰바 이쿠요의 이마이今井, 1986년 일식 레스토랑에 새로운 이미지를 도입한 이지마 나오키의 ARAI, 1987년 다키우치 다카시滝内高志의 이자카야 깃쇼, 일본의 이미지를 재구성한 와카바야시 히로유키若林広幸의 교토 가이세키会席 요리 데마리바나手毬花, 구라마타 시로의 룩키노, 빛으로 구성된 기타오카 세쓰오의 나이트클럽 트와일라잇, 1990년 노이 시게마사의 바 탕기, 일본적인 것의 가능성을 넓힌 스기모토 다카시의 춘추, 미니멀한 구성에 의한 미즈타니 소이치의 프라이빗 바 유키, 1991년 아오바 마스테루의 도상을 이용해 미쓰바 이쿠요가 디자인한 아탄토, 우치다 시

우치다 시게루, 르 클럽 롯폰기, 1985

이지마 나오키, 일식 레스토랑 ARAI, 1986

게루의 라 라나리타, 1992년 다카토리 구니카즈의 마쓰에 스시松栄寿司, 1994
년 도가시 가쓰히코의 바 델핀, 사카이자와 다케시의 계절요리 한쿄胖居, 미즈
타니 소이치의 세쓰게카雪月花, 1996년 하시모토 유키오의 야키토리 샤모쇼軍
鶏匠, 1997년 모리타 야스미치森田恭通의 닭요리 전문점 고우에이몬 등, 다양한
디자이너에 의한 공간 디자인이 식문화 영역에 새로운 바람을 불게 했다.

레스토랑, 카페, 바 등의 디자인이 이 정도로 사회현상이 되어 사람들의 생
활에 영향을 미치고 있는 나라가 이 지구상에 또 있을까. 일본의 잡지는 항상
음식 특집을 다루고, 레스토랑 가이드는 그 식사 내용 이상으로 디자인을 다
룬다. 식음 공간에서의 다양하고 진취적인 디자인은 이미 당연한 현상으로,
오늘날에는 상식이 되었다.

무엇보다 이러한 상황이 가능했던 것은 '현대도시의 생명력과 활기가 없

고 혼란한 상황 속에서 실내에서만이라도 그런 분위기를 지워내려고 하는 독자적 문화를 만들었다'라고도, '1960년대 말의 사회와 개인 사이에서 태어난 인식의 균열에, 상업공간이 개인 고유성을 획득하는 장으로서 관여했다'라고도 말할 수 있을 것이다. 그러나 무엇보다, 기업 자본이 소비시대의 전략으로 표층적인 차별화를 추구한 것이 이러한 다양성을 만들어낸 것이라 할 수 있겠다. 즉, 기업이 차별화 전략으로 디자인을 선택한 것이다.

버블경제 속에서 태어난 레스토랑, 카페, 바는 사회의 다른 분야와의 다른 분야와는 비교가 되지 않을 정도로 독보적인 전개를 보였지만, 그러한 '축제'도 한번 지나고 나면 거기에 남는 것은 냉정한 사회생활이다. 민족 고유의 문화를 바탕으로 했던 디자인이 민족 문화와는 관계가 없는 디자인으로 옮겨가기 시작했다. 이것이 오늘날 일본 디자인이 놓인 상황이다.

패션 디자이너와의 대화

일찍이 어느 나라의 저널리스트가 일본 패션 디자이너의 숍 디자인에 대해 '일본인은 치사하다'라는 식으로 말을 한 적이 있다. 패션 디자이너의 주변에서는 다른 분야의 일류 디자이너가 항상 서포트를 하는 데다가, 외국 행사가 있으면 모두 같이 참여한다는 의미였다. 이세이 미야케는 모든 분야의 인재를 집약해서 파리와 뉴욕에 숍을 열고 프레젠테이션했다. 그것이 최고의 평가를 받게 된 것은 당연할 정도였다.

잘 생각해보면 패션 디자이너와 다른 분야와의 협업은 당연한 것이다. 디자이너가 옷으로 나타낸 표현의 일부는 옷이 놓이는 공간에 의해 크게 달라진다. 그것을 홍보하려면 비주얼 디자인도 중요하다. 만약 디자이너가 옷을 중요하게 생각한다면, 신뢰할 수 있는 인테리어 디자이너, 비주얼 디자이너와의 협력이 당연할 것이다. 그러한 의미에 있어서 일본 패션 디자이너와 인

테리어 디자이너와의 관계는 떼려야 뗄 수 없는 관계가 되었다.

이러한 현상의 출발점은 제3장에서 설명했던 파루코의 등장과 깊은 관계가 있다. 파루코는 한 층이 여러 디자이너 숍들로 구성돼있다. 그리고 각각 숍의 스타일은 디자이너가 제안하는 옷과 깊은 연관이 있다. 옷이 놓이는 공간, 그리고 디스플레이 방법에 의해 옷은 다양한 표정을 보여준다. 이러한 경험을 통해 수많은 패션 디자이너가 얼마나 공간이 중요한지를 알게 되었다.

그 이후 패션 디자이너와 인테리어 디자이너와의 융합이 시작됐다. 맨 먼저 그 문제를 이해하고 곧바로 실천으로 옮긴 사람이 이세이 미야케였다. 그래픽과 아트 디렉션은 이시오카 에이코가 담당했고, 인테리어 디자인은 구라마타 시로와 팀을 이뤘다. 다른 디자이너들도 마찬가지로 이와 같은 협업을 택했다. 야마모토 요지는 우치다 시게루, 사진가 다하라 게이치田原桂一와, 꼼데 가르송은 가와사키 다카오와, 구두 디자이너인 다카타高田喜佐는 미쓰바 이쿠요, 이시오카 에이코 등과 컬래버레이션을 시작했다.

이세이 미야케와 구라마타 시로

1983년 마쓰야 긴자 안에 만들어진 구라마타 시로의 ISSEY MIYAKE MEN은 정말 아름다웠다. 구라마타가 만든 새로운 소재 테라조로 공간 전부를 덮은 디자인은 온화하고 아름다운 공간을 만들어내고 있었다.

구라마타는 디자인을 위해 건축소재를 직접 개발하곤 했다. 이 테라조도 그러한 것 중 하나다. 테라조는 일종의 인조 대리석이다. 말하자면 대리석의 모조품인데, 일본에서는 오래전부터 건축 소재로 자주 사용되었다. 대리석을 작게 부숴서 시멘트로 굳히고 표면을 연마한 소재이다. 인조 대리석이라고 하면, 일본에서는 대리석보다 아래로 쳤다. 그러나 본고장 이탈리아에서는 매우 비싼 소재이다. 왜냐하면 여러 가지 종류의 대리석을 작게 부순 것을 혼

합하면 대리석에서는 얻을 수 없는 이미지의 소재가 탄생하기 때문이다. 자연의 대리석으로는 손에 넣을 수 없는 다양한 표정과 이미지를 만들어낸다. 구라마타는 종래의 방법으로 대리석을 굴착한 것 대신, 적, 청, 녹, 황색 등의 작은 유리 조각들을 넣어서 아름다운 소재를 만들어냈다. 이러한 것을 만들어내는 재능은 구라마타 특유의 능력이다. 이러한 소재는 공간의 벽, 바닥은 물론이고, 테이블과 같은 가구에도 사용되었다.

그 후, 구라마타는 템퍼 글라스의 표면을 간 것, 천, 펀칭 메탈 등 인테리어

구라마타 시로, ISSEY MIYAKE 마쓰야 긴자점, 1983

소재로서는 그다지 대중적이지 않았던 것을 인테리어 소재로 사용하였다.

공간에 형태를 만든다는 것은, 어떻게 디자인을 하든 상징적인 의미가 발생하게 된다는 것이다. 그 형태가 때로는 제어되지 않고 보기 싫은 불협화음을 만들어낸다. 그러나 단순한 소재는 색채도 모양도 심플하기 때문에 어떻게 연출하더라도 특별히 보기 싫지는 않다. 미야케와 구라마타가 전개한 숍 디자인에는 항상 이러한 온화함이 연출되었다.

야마모토 요지와 우치다 시게루

1986년, 고베에 문을 연 요지 야마모토 포 맨 숍은 우치다 시게루가 디자인했다. 안도 다다오가 설계한 건축물 내에 위치한 매장은, 기둥을 건축의 스트럭처 그대로 중앙에 남긴 상태로 디자인되었다. 벽면 소재로 각형의 흰 타일을 붙인 뉴트럴한 공간에 수평감이 강한 알루미늄 가구들이 놓여있다. 그것은 형태를 거부한 공간이다. 벽의 위치를 엄밀하게 계산하여, 그 밸런스, 크기, 높이만으로 디자인한 것이다. 항상 변화하는 옷이라는 상품이 만들어내는 어떠한 상황에서도 어울릴 수 있도록, 공간은 뉴트럴하게 하는 것이 바람직하다고 생각했기 때문이다. 공간에는 최대한 강약을 주지 않은 채로 그 성격을 비워놓자는 것이었다.

이러한 점에서 구라마타의 마쓰야 긴자 ISSEY MIYAKE MEN과 같은 자세

우치다 시게루, 요지 야마모토 고베점, 1986

를 지니고 있지만, 구라마타가 벽면 소재로 아름다운 색채감이 있는 뉴트럴한 소재를 사용한 것과는 대조적으로, 우치다는 흰색 한 가지의 타일로만 구성하고, 벽이 서는 위치를 가지고 공간을 표현하였다.

이러한 공간에 대해서 해외의 많은 디자이너와 저널리스트는 '우치다의 작업은 일본적이다'라고 평가한다. 나는 어떤 점이 일본적이라는 것인지 그 말이 잘 이해되지 않았다. 그러나 곰곰이 생각해보면 흰색의 뉴트럴한 공간은 일본문화의 근원적 성격인데, '비어 있음 = 변화'와 같은 의미를 가지는 것을 뒤늦게 깨달았다. 일본식 공간의 고유성은 '변화'이다. 공간을 고정화하지 않고 항상 변화가 가능한 상태를 '空'이라고 한다. 사물에 따라서 변화하고, 계절, 시간에 의해서 변화한다. 이러한 변화를 받아들이는 것이 일본 공간의 특성이었다. 나는 부티크 공간은 상황에 따라서 항상 변화하는 것이라고 생각했다. 외국인 저널리스트는 그러한 태도가 일본문화의 근원적 성격에 합치하는 것임을 간파한 것이다. 중앙에 놓인 탁자나 수평으로 넓어지는 계단의 수평감각은 일본문화에 뿌리깊은 수평감각과 합치한다.

즉, 그 외국인 저널리스트는 다다미나 장지 등과 같이 표면적인 일본의 것을 가리킨 것이 아니라, 깊은 의미에서의 일본식 공간감각을 이해하고 있었던 것이다. 일본문화라는 의식을 갖지 않고 디자인했던 나의 신체 속에 일본이 깊게 들어있었던 셈이다. 나는 그러한 견해에 놀랐고, 이때부터 다시 일본문화를 본격적으로 연구하기 시작했다.

꼼 데 가르송과 가와사키 다카오

ISSEY MIYAKE를 디자인한 구라마타와 요지를 디자인한 우치다는 같은 디자인의 매장은 하나도 만들지 않았다. 구라마타도 그렇고 나도 그렇고, 그 후에 담당한 매장에 그때그때 상황에 맞춰 새로운 디자인을 전개해 갔다. 파

리에서도 그랬고 뉴욕에서도 그랬다.

　그러나 가와쿠보 레이의 꼼 데 가르송은 달랐다. 1982~1983년경에 완성한 가르송의 이미지는 그 후에 모든 곳에서 같은 이미지, 같은 디자인으로 전개됐다. 그 이미지는 완전히 새로운 것이었다. 매장 전체는 모르타르라고 하는 건축의 기초재로 구성되었다. 모르타르는 회색의 소박한 소재로, 거칠게 마무리하는 것도 가능하고 흙손을 써서 광택이 나게 마감하는 것도 가능하다. 꼼 데 가르송은 흙손을 써서 광택 있는 마감을 했다. 이 디자인을 처음 봤을 때의 놀라움은 잊을 수가 없다. 그 누구도 모르타르가 화려한 패션숍에 사용될 것이라고는 생각하지 않았던 것이다.

　이것은 가와쿠보 레이와 인테리어 디자이너 가와사키 다카오의 용기가 있

가와사키 다카오, 꼼데 가르송 마쓰야 긴자점, 1982 (이미지 컨셉 · 디렉션 : 가와쿠보 레이)

었기에 가능한 것이었다. 꼼 데 가르송의 인테리어는 가와쿠보의 명료한 디렉션을 가와사키가 구현해낸 것이다.

그 이후, 가와사키는 디자이너로서 확고한 존재가 되어갔다. 가와쿠보 레이가 만들어내는 옷과 가와사키의 공간은 잘 어울렸다. 아니, 어울린다기보다는 어울리게 맞췄다고 말하는 편이 좋겠다. 가와쿠보의 느슨해지지 않는 자세가 양질의 디자인을 만들어냈다.

나는 우연히 뉴욕 매장의 오프닝 파티에 참석하게 되었다. 넓은 공간에 가운데 몇 개의 테이블과 넓은 벽면의 일부를 빼고는 상품이 전시되어 있지 않았다. 옷과 공간, 밸런스가 절묘했다. 일본인은 이것을 아름다운 여백을 가진 기분 좋은 공간으로 이해할 수 있지만, 미국인에게는 이해하기 어려운 공간이었다. 원래 미국에서 리테일의 정의는 단위면적 안에 얼마만큼의 상품이 전시될 수 있을까가 우선되고, 그것에 맞춰 판매계획이 세워진다. 그러나 이 가게는 리테일의 그러한 상식을 무시한 것이다.

일반적인 상식을 무시한 디자인은 그것만으로도 그 공간을 눈에 띄게 한다. 이것은 앞서 서술한 '단절된 시간'을 만들어내는 것이다. 뉴욕의 꼼 데 가르송은 그러한 공간과 여백이 사람들에게 심적 영향을 만들어내고 있었다.

이 시기에 세계의 저널리스트들이 가장 주목했던 것이 일본인 디자이너들의 동향이었다. 그들의 생각이 전 세계의 인테리어 디자인을 자극하고 있었던 것이다. 세계의 저널리스트와 디자이너가 일주일에 한 명씩은 내 오피스를 방문해 올 정도였다.

다카다 기사와 미쓰하시 이쿠요

문만 달려 있으면 장사할 수 있으니까, 딱 문짝 하나로만 된 가게를 만들어 달라는 의뢰가 있었다. 출입문은 있어야 하니, '문짝 하나'가 필요한 것은 당연하다. 야채 가게에서 신선한 상품이 판매되는 것만 확실하다면, 별다른 실내장식은 필요 없다는 생각과 같은 맥락에서 나온 아이디어였다. 다카다 기사高田喜佐는 이러한 사고를 가진 사람이었다.

1981, 1983년에 미쓰하시 이쿠요가 디자인한 파루코 파트2와 고베에 문을 연 KISSA는 말 그대로 '문짝 하나'의 이미지를 가진 가게였다. 비스듬한

벽은 심플하고 장식이 없는 디자인이다. 거기에 다카다가 디자인한 구두가 적당히 놓여있다. 캐주얼하고 스포티한 구두부터 엘레강스한 구두까지, 다카다의 취향이 잘 드러나는 구두가 놓여있다.

다카다의 메시지는 '맨발이 가장 좋다'는 것이었다. 사실은 구두가 필요 없는 생활을 좋아하던 것일지도 모른다. 아니면 해방된 생활을 바라던 것일지도 모르겠다. 어느 쪽이 맞든, 다카다는 자유분방한 성격의 디자이너였다. 이렇게 이야기하니 마치 장식이 없는 심심한 구두만 있는 가게를 상상하기 쉬운데, 내추럴하고 심플한 디자인만큼 어려운 것은 없다. KISSA의 디자인은 그러한 장식이 없는 깔끔한 것부터 저절로 눈길이 가는 엘레강스한 것, 그리고 팝한 것까지 다양했다. 장식 없는 소박한 디자인을 가치 있는 사물로 만들어낼 수 있는 그녀의 능력이, 그 정반대에 있는 엘레강스한 디자인에서도 부족함 없이 펼쳐졌다.

이러한 천진난만한 KISSA의 가게를 디자인할 수 있었던 것은, 미쓰하시가 고정관념에 얽매이지 않고 본질만을 꿰뚫어 보았기 때문이라고 생각된다. 쓸데없는 것은 아무 것도 넣지 않은 스포티하고 엘레강스한 공간은 어떤 KISSA의 구두에도 쉽게 대처할 수 있었고, 공간과 소재의 밸런스도 훌륭했다. 이 정도로 디자인을 하지 않은 디자인을 만들어낸 디자이너는 아마 거의 찾아볼 수 없을 것이다.

일본 현대 디자인사

문화 추진력으로서의 가구 디자인

KAGU 도쿄 디자이너스 위크 88

1988년 가을, 대규모의 가구 디자인전 〈KAGU 도쿄 디자이너스 위크 88〉이라는 전시회가 열렸다. 도쿄의 중심 전역을 둘러싼, 일본 역사 이래의 대형 전시회였다. 구라마타 시로, 아와쓰지 히로시, 구로카와 마사유키, 스기모토 다카시가 감수를 맡았고 내가 실행위원장을 맡았다. 위원에는 아라 도모이쿠, 이지마 나오키, 에노모토 후미오, 오카모토 데루오岡本照男, 오키 겐지, 김상진金相珍, 곤도 야스오, 다키우치 다카시, 쓰카하라 마사이치, 데라사키 나오코, 도가시 가쓰히코, 미즈노 마사히코, 모리시타 신코森下芯子, 와타나베 히사코 등, 당시의 젊은 디자이너가 각자의 역할을 맡았다.

전시회는 액시스를 중심으로 '롯폰기 주변 지구', 마쓰야 긴자를 중심으로 '긴자 주변 지구', 시부야 세이부를 중심으로 '시부야 및 아오야마 주변 지구', 그리고 다이코라보를 중심으로 '해안灣岸 지구' 등 총 17개 회장에 이를 정도로 대규모였다.

롯폰기 주변 지구

- AXIS 갤러리 : 구라마타 시로, 우메다 마사노리
- 체어즈 : 아와쓰지 히로시, 스기모토 다카시
- 도쿄 디자이너즈 스페이즈 : 아베 고조阿部紘三, 오하시 데루아키大橋晃朗, 기타 도시유키喜多俊之
- 야마기와 인스피레이션 : 이가라시 다케노부, 세구치 히데노리, 와키타 아이지로
- OXY 노기자카 6F 스튜디오 : 이지마 나오키, 스즈키 료지鈴木了二, 다케야마 기요시竹山聖, 나카고메 G 기요시中込G·清, 미즈노 마사히코

- 갤러리 世壺 : 이케가미 도시로池上俊郎

긴자 주변 지구

- 마쓰야 긴자 8F 대행사장 : 가와카미 모토미, 가와사키 다케오, 기타하라 스스무, 구로카와 마사유키, 쓰카하라 마사이치, 모리 히데오, 야노 히로시矢野宏史, 와타누키 유키오錦貫行夫, 아라 도모이쿠, 센다 미쓰루仙田満, 우치다 시게루, 니시오카 데쓰西岡徹
- G7 갤러리 : 오시노미 구니히데押野見那英, 구로카와 게이로黒川啓郎, 시미즈 다다오清水忠男, 니시무라 마사쓰구西邨正貢
- Gallery Koyanagi : 다가토리 구니카즈, 사카이자와 다케시, 모토자와 가즈오本沢和雄, 요코야마 나오토
- 유락초 세이부 크리에이터즈 갤러리 : 오노 미요코大野美代子, 후지에 가즈코藤江和子, 미쓰하시 이쿠요

시부야 및 아오야마 주변 지구

- 세이부백화점 시부야점 B관 8F 포럼 : 이사카 시게하루伊坂重春, 이리에 게이치入江経一, 구와야마 히데야스桑山秀康, 다카사키 마사하루高崎正治, 다키우치 다카시, 도가시 가쓰히코, 야마다 겐이치로山田健一郎, 오카모토 데루오岡本輝男, 김상진, 겐 벨트 스즈키, 이시가미 신하치로, 에노모토 후미오, 시미즈 후미오, 히사다 슈지久田修司, 와카바야시 히로유키
- 시드 1F : 요시다 야스오吉田保夫
- 알파벳 갤러리 : 가와사키 가즈오, 미하라 쇼헤이三原昌平
- 힐사이드 플라자 : 스즈키 에드워드鈴木エドワード, 오카야마 신야, 모리타 마사키, 곤도 야스오, 다카마쓰 신高松伸

- 하이벨 : 요 쇼에이

해안 지구

- 다이코 라이팅 라보 : 이토 도요, 기타오카 세쓰오, 오키 겐지, 와타나베 히사코, 이토 다카미치, 기타가와라 아쓰시北川原温, 히코사카 유타카彦坂裕, 시노하라 가즈오篠原一男, 와타나베 마코토渡辺誠

참가 디자이너는 프리랜서 디자이너 73명, 신인 디자이너 45명. 인테리어, 가구 디자이너는 물론이고 건축가, 그래픽 디자이너, 텍스타일 디자이너, 아티스트들이 베테랑부터 젊은이에 이르기까지 광범위했다.

1970년대의 문화추진력의 중심이 인테리어 디자인에 있었다는 것은 앞에서 이야기했다. 1970년대를 맞아 사회가 크게 변화할 것이라는 예감은 모든 디자이너, 지식인들이 갖고 있었다. 현대 사회 구조를 둘러싼 인식에서부터 개인의 고유성을 둘러싼 사회로, 말하자면 '사회를 위한 인간'에서 '인간을 위한 사회'로의 전환이 눈앞에서 대기하고 있었던 것이다. 그러한 인식의 변화를 일반화, 시각화하는 것이 디자인이자, 그것을 상업공간이라는 누구라도 참가할 수 있는 장소를 이용해서 전달하는 것이 디자이너의 역할이었다. 게릴라 활동처럼 일어났던 '상업공간'의 디자인은 사람들에게 메시지를 전달했다. 패션 부티크를 통해, 레스토랑, 카페, 아니면 술집을 통해 마을에 펼쳐진 게릴라적 행위가 1970년대 후반 사람들의 생활문화에 일종의 변화를 불러왔다.

여기에서 중요했던 것은, 이 게릴라적 활동의 주인공은 '개인'이었다는 것이다. 이때는 경영자도 디자이너도 모두 개인의 의지를 갖고 일했다. 그러나 1980년대에 들어갈 무렵에는 이러한 디자인을 둘러싼 인식이나 행위가 점

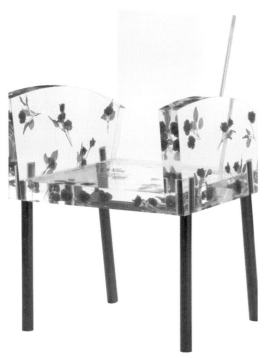

구라마타 시로, 미스 브란치, 1989

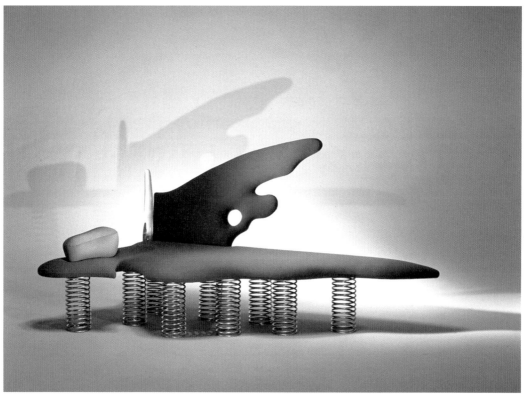

와타나베 히사코, 소파 빠삐용, 1988

일본 현대 디자인사

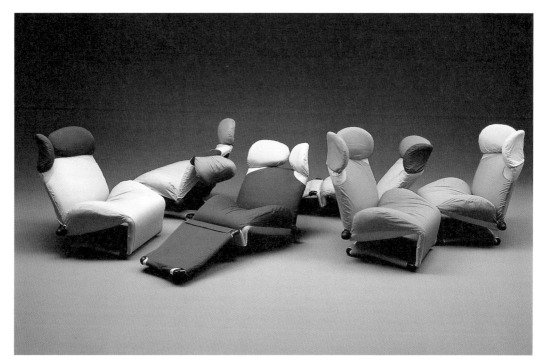

기타 도시유키, WINK(CASSINA), 1980

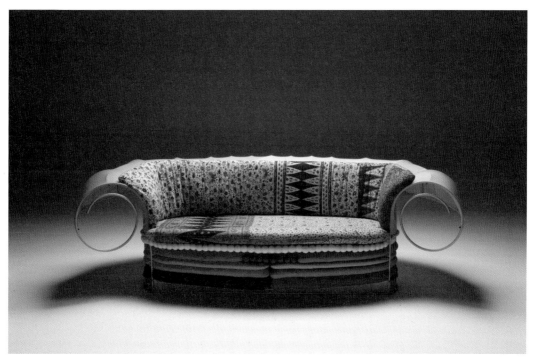

오하시 데루아키, 한난 체어 롱, 1986

제4장 디자인의 다양성 | 1980년대

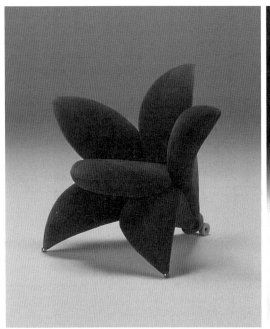

우메다 마사노리, 月苑, 1990

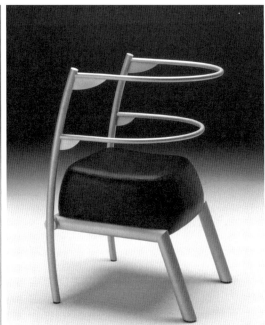

에노모토 후미오, TOKIKO-II, 1987

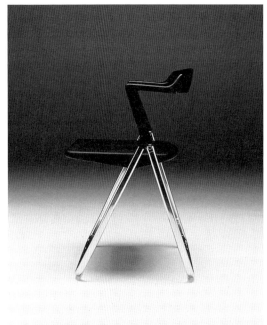

가와카미 모토미, BLITZ, 1981
1985년 CASSINA사에서 TUNE이라는 이름으로 상품화했고, 현재도 생산 중이다.

차 일반화되어 이윽고 큰 조직, 기업 등에 둘러싸여버린다.

원래 이러한 활동은 사회의 인식변화를 요구한 것이었기 때문에 일반화는 바라던 결과였다. 그러나 기업의 참가로 인해 처음에 의도했던 것과는 달라져버렸다. 기업의 참여는 목적에서 벗어난 것이다. 오리지널한 생활 문화의 변혁이라고 하는 의도는 상업화로 인해 완전히 잃어버린 것이다. 일본의 인테리어 디자인 영역이 상업공간에 특화하는 경향이 점차 강해지면서 그러한 흐름은 '인테리어 디자인=상업공간'과 같은 잘못된 도식으로 받아들여졌고, 지금까지도 계속되고 있다.

본래 인테리어 디자인이란 '생활문화'의 질을 높이는 것이었다. 그러나 버블기에는 그러한 생활의 본질을 생각하기보다는, 상업공간이 중심이 되면서 점점 일상에서 멀어져갔다. 이러한 시기에 '새로운 문화추진력은 어디에 있는가'라는 시점이 '가구 디자인'으로 부상하였다.

일본인에게 있어서의 가구 디자인

일본에서 '가구'와 서양에서의 '가구'를 다루는 방법은 큰 차이가 있다. 솔직히 말하면, 'KAGU 도쿄 디자이너즈 위크 88'전의 시도에는 무리한 부분이 있었음을 인정하지 않을 수 없을 것이다. 왜냐하면 일본인은 서양식 생활이 일반화된 오늘날까지도, 서양인들만큼 가구에 대한 집착이 없다. 그것은 일찍이 가구가 없어도 생활할 수 있었고, 아직까지 집 안에서는 신발을 벗고 생활하고 있기 때문일 것이다.

예전에 이탈리아 현대디자인을 조사하면서 '전쟁으로부터의 회복을 위해서는 급히 가구를 만들어야 한다'고 하는 문장을 보고 의아했다. 얼마간은 이 의미를 몰랐지만, 나중에 서양에서는 생활의 근본이 되는 것이 '가구'임을 알게 되면서 크게 놀란 적이 있다. 일본의 전쟁 회복은 판잣집이라도 좋으니 작

은 집을 만드는 것이었다. 집만 있으면 가구가 없어도 살아갈 수 있는 것이다. 그러나 이탈리아에서는 '가구' 만들기가 먼저였다.

서양인에게 '가구', 특히 '의자'는, 한 사람 한 사람에게 어릴 때부터의 기억으로 깊게 남아있다. 즉 그들에게 있어서 '의자'란, 안락함이나 편안함을 의미할 뿐만 아니라, 가족, 역사, 습관, 전통 그리고 사랑, 슬픔, 희망, 용기 등 모든 감정과 기억이 응축된 것이다. 일본인들에게는 그러한 '기억으로서의 가구'와 같은 배경은 없다. 그러나 한편 일본인들에게는 툇마루에서 '달을 쳐다보았던' 기억은 선명하다. 이것이 생활문화의 차이다.

그러한 현실을 앞에 두고 일본인들이 만드는 가구는 이성적일 수밖에 없었다. 구라마타 시로의 '서랍의 가구'에서 출발하여 '투명한 서랍장'에 이르는 일련의 가구, 그리고 우치다 시게루의 '프리 폼 체어'나 금속 파이프의 의자 등은 기억이라고 하는 감성적인 것보다, 개념이라고 하는 이성적인 것이 그 근본에 있었다.

이탈리아에서도 1968년의 래디컬리즘 이후, 가구를 개념적, 이성적으로 다루는 것이 주류를 이뤘다. 현대사회에서 과학적 사고가 사회의 기반을 이루게 됨에 따라, 가구 디자인도 래디컬리즘을 경험하면서 '개념으로서의 가구'라고 하는 이전과는 반대되는 입장을 갖게 된 것이다. 이렇게 에토레 소사스, 아돌포 나탈리니, 안드레아 브란치, 가에타노 페세 등 당시 잘나가는 디자이너가 중심이 되어 가구를 일부러 이성과 개념으로 다루었고 사회구조에 대항하는 심벌로 표현했다.

이것은 일본인 디자이너가 공간을 통해 사회 변혁을 목표로 한 것과 닮아 있다. 서양인에게 있어서 가구란 '기억'이고, 일본인에게 있어서 공간이란 '정신의 표현'이라는 중요한 문제를 안고 있다. 이후 '가구' 디자인은 오늘날에 이르기까지 세계 디자인의 가장 큰 흐름 중 하나가 되고 있다.

세계로 약진한 패션 디자인

1980년대에 들어서면 경제 호황을 바탕으로 일본 전토에 상업시설이 보급되었고, 1970년대의 '파루코'를 참고로 하는 상업건물들이 늘어났다. 나는 와이즈 관련 브랜드를 맡았기 때문에, 그 시기의 상황을 속속들이 알고 있다. 예를 들어 와이즈 관련 브랜드는 Y's, Y's 슈퍼 포지션, 요지 야마모토, 요지 야마모토 옴므, 더 나아가 워크숍으로 세분화되었다. 그리고 각각의 브랜드가 연간 15점포 내지 20점포 정도씩 백화점에서 지방도시의 쇼핑몰에 오픈하고 있었기 때문에 눈코 뜰 새 없이 바빴다.

이 상황은 결코 와이즈에서만 일어난 것이 아니라, ISSEY MIYAKE, 꼼 데 가르송, 니콜에서 각각 같은 상황이 일어나고 있었다. 그 배경에는 경제 호황도 있었지만, 일본 디자이너가 세계적으로 주목을 받은 것이 원인이었다. 1980년대 중반이 되자, 일본 디자이너는 세계의 패션을 이끌어가는 존재가 되어 있었다.

1982년 10월, 꼼 데 가르송^{가와쿠보 레이}, 요지 야마모토^{야마모토 요지}는 파리에서 두 번째 쇼를 열었다. 검은색을 기조로 한, 찢어진 것 같은 천을 비대칭적으로 드리운 가와쿠보 레이와 야마모토 요지의 작품은, 파리의 이름있는 비평가들로부터 '넝마 룩', 혹은 '거지 룩'이라는 혹평을 받았다.

검정이라는 색에 대한 집착도 서구의 눈에서 보면 평범한 것은 아니었다. 일본 패션 디자인이 왜 파리에서 이 정도로 주목을 받았는가에 관해, 후카이 아키코^{深井晃子}가 「패션의 저팬 쇼크 1980's」라는 글의 '저패니즈 디자인, 블랙의 충격'이라는 부분에서 명확히 정리하고 있다.

ISSEY MIYAKE, 1975

서구의 패션에는 장식이라는 요소가 기본이다. 옷을 입는다. 그 옷의 표면에는 직조와 프린트한 무늬가 많이 들어가고, 거기에 프릴, 레이스, 드레이프가 더해진다. 물론 이 위에 여러 종류의 액세서리가 붙는다. (…중략…) 19세기 말에는 그러한 현상이 정점에 달했다. 20세기가 되면 점차 간소한 미, 기능적인 미가 부상한다. 그러나 그렇다고는 하더라도 유럽적 사고의 근본에는 덧붙여가는 플러스의 이론이 있었다. 그러나 1980년대 초 일본 디자이너의 표현은, 말하자면 마이너스 이론에 바탕하는 것이었다. 재료와 무장식, 구조라는 점에서 브루노 타우트^{Bruno Taut}가 지적했던 일본의 전통적 건축 중 이세진구^{伊勢神宮}부터 가쓰라리큐^{桂離宮}에 이르기까지 계속해서 흐르고 있는 일본의 조형적 특징과도 통하는 것인데, 이는 일본의

미학이 가지고 있는 불완전성과 의식적인 결함이었다. 액세서리를 생략하고, 옷의 형태가 몸과는 무관계하여, 서구적인 개념으로 말하자면 옷 자체가 형태를 갖지 않는 것이다. 색은 검정, 아니면 흰색. 즉 색이 없는 색이다. 그 결과 소재 자체의 텍스처가 클로즈업된다. 이때, 이 텍스처는 와비사비侘び寂び라고 하는 극히 일본적인 아름다움과 상통하는 것이었다.

일본의 패션 디자인이 제안한 요소는 세 가지로 요약된다. 먼저 옷의 컨셉. 이세이 미야케가 명쾌하게 보여준 것처럼 한 장의 천을 유기적인 '옷'으로 만들어내는 것이다. 이것은 옷의 새로운 개념이다. 서양의 옷이 여성의 몸을 조형하는 것과 대조적으로, 체형을 무시하는 가와쿠보 레이의 평면 구성의 옷에서는 익숙하지 않은 아름다움, 새로운 충격이 느껴졌다.

두 번째 문제는, 입체적이라기보단 평면적인 옷에서 형태에 우선하는 것은 소재였다는 점이다. 분업체제가 확립해 있는 프랑스의 시스템에서는 오트 쿠튀르의 전통에서 소재는 소재의 생산자의 제공을 받는 것이 상식이었다. 그러나 일본의 디자이너들은 예술과 공예의 완전히 분리된 경계가 없는 일본적 전통 위에서, 소재의 단계부터 이미 디자인이 시작된다고 하는 의식을 갖고 있었다. 이세이 미야케와 가와쿠보 레이는 모두 소재 전문가와 협업하여 독자적인 패션을 만들어냈다. 이것은 1980년대 후반에 등장한 이탈리아의 디자이너 로메오 질리Romeo Gigli에게 큰 영향을 미쳤다.

그리고 세 번째로, 성적인 대상으로서의 여성을 장식하는 것이 아니라 이성적인 옷의 방식을 표현하였다.

옷 그 자체가 수다스럽게 지껄이는 것이 아니라, 옷과 인간과의 관계에서 제어하는 측에 있는 것은 인간이며 또한 그것이 지극히 관능적일 수도 있다는 것을 보여준 것이다. 이러한 의미에서 그들은 인간주도형의 이성적인 옷

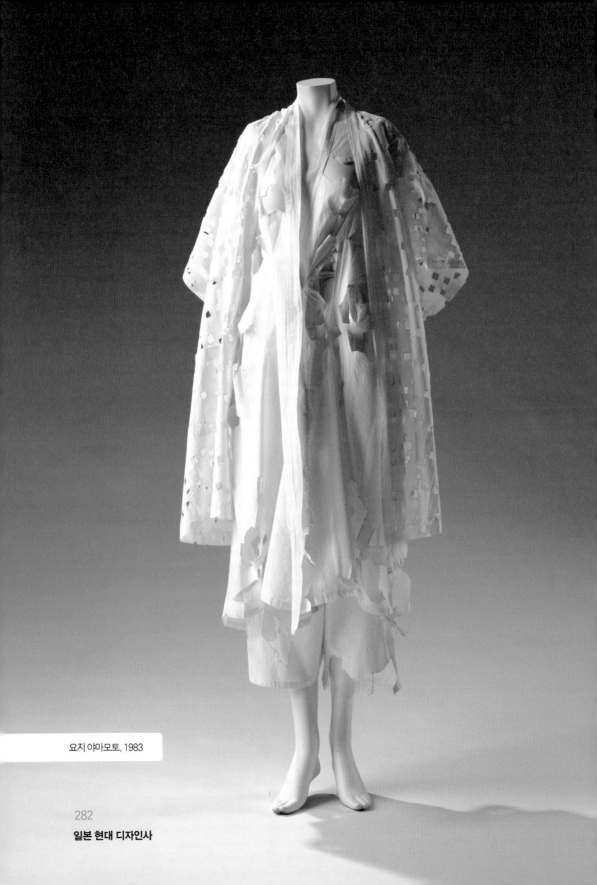

요지 야마모토, 1983

일본 현대 디자인사

의 방식을 제시했다고 할 수 있다. 이러한 세 개의 포인트는, 넓은 관점에서 보면 모두 19세기까지의 서구적 의복의 상징 작용을 해체시켜가는 것이었다고 할 수 있다. 그런 의미에서 일본 패션 디자인은 20세기의 옷이 수렴하려고 하는 방향, 즉, 인간이 주체이고 옷은 인간 속에 포함되어가는 방향을 따르고 있었다. 오트 쿠튀르가 쇠퇴한 것은, 근본적으로 그러한 20세기의 방향과 어긋나 있었기 때문이다.

이후, 일본을 빼놓고 패션의 세계를 말할 수 없을 정도로 일본인 디자이너들은 큰 영향력을 보였다.

1970년대에 이미 트렌드세터로서 세계의 패션에 큰 영향을 미치고 있던 것은 다카다 겐조였다. 1980년대에는 카피가 넘쳐날 정도였다. 파리, 런던, 뉴욕의 패셔너블한 거리에서는 헐렁헐렁한 새까만 옷을 입은 여성들을 심심찮게 볼 수 있었다. 일본인 디자이너의 부티크가 만들어지고, 파리의 레 알에는 하라주쿠의 저렴한 물건을 파는 가게도 등장했다.

그러나 1980년대 후반이 되면, 일본적인 파워가 아닌 유럽의 전통적인 컨텍스트가 다시 패션을 이끌어간다. 몸과 옷이 만드는 구축적인 아름다움에 대한 재고가 일어났다. 장 폴 고티에Jean Paul Gaultier나 클로드 몬타나Claude Montana, 아제딘 알라이아Azzedine Alaia 등은 '보디 컨시어스'라고 하는, 말하자면 몸을 구속하는 옷의 극한이었던 본디지복을 만들어냈는데, 이전과는 달리 새로운 '스트레치' 소재로 만들었기 때문에 옷이 플렉시블하고, 외관상으로는 구속되어 보이지만 입는 사람은 그 정도로 구속되지 않는다는 점에서 매우 현대적이었다. 이렇게 유럽에서는 몸을 구속하는 옷으로의 회귀가 시작되었다.

이러한 흐름을 타고 일본의 디자이너들이 제시한 컨셉은 점차 표면 아래로 내려갔다. 그러나 이미 구축적인 패션으로 회귀했다고 하더라도, 쾌적함을 결코 잃지 않도록 하는 신축성 있는 소재가 도입되었고, 커팅은 해부학적

으로 조정되었다. 더 입기 쉽고, 더 신체의 움직임에 잘 맞게 만드는 시도가 대담하게 추구되었다. 옷은 플렉시블한 것이라는 개념은, 일본인 디자이너가 유럽의 패션에 가져다 준 중요한 시점이었을 것이다. 소재에서부터 옷 만들기를 시작하는 어프로치는 앞에서도 언급한 로메오 질리 이외에도, 장 폴 고티에 등과 같은 많은 디자이너들에게서 볼 수 있을 정도로 1990년대 패션의 중요한 향방 중 하나가 되었다.

유통과 제품 생산

새로운 유통의 대두

1980년대 초는 디자인에 있어서 또 한 단계 유통의 변혁이 눈에 띄는 시대였다. 디자인에 대한 기대 수준이 높아지면서, 디자인적으로 더 우수한 것으로 향하는 소비자층과 그러한 환경을 만들자고 하는 유통 측의 생각이 일치한 것이다.

예를 들면 내가 참여했던 유니의 업 브랜드인 〈아피타〉나 생활창고와 같은 점포 등은, 소위 GMS^{제너럴 머천다이저 스토어}의 이미지나 조직을 넘어, 공간적으로도 상품 아이템이나 서비스의 면에서도 한발 앞선 품질 향상을 제공함으로써 새로운 세대의 소비자들에게 인기를 끌었다. 이렇게 디자인에 특화된 일부의 상품 분야뿐만 아니라, 일반적인 유통에까지도 디자인 퀄리티가 영향을 미칠 정도로 변해가고 있었다.

한편, 간단하고 편리한 것을 추구하는 풍조를 배경으로 태어난 새로운 유통의 상징은 편의점일 것이다. 1974년, 이토 요카도의 출자에 의해 최초의 편의점인 세븐일레븐 1호점이 도쿄도 고토구에 오픈했다. 세븐일레븐은 프

랜차이즈 수법으로 1980년에는 점포 수 천 개, 1990년에는 4천 개, 2010년에는 약 1만 3천 개로 급속히 확장하여, ATM, 택배의 접수와 대리, 공공요금이나 보험료 수납 외에도 편의점 전용 머니 카드나 은행 등으로까지 범위를 넓혀 말 그대로 24시간 내내 다양한 일상생활을 도와주는 중요한 유통 분야로 성장해갔다. 도시락이나 삼각김밥 외에 프라이빗 브랜드^{PB} 상품도 충실해지고 가격 면에서도 더 가까운 존재가 되어 갔다. 어느새 이익과 주식총액에서 이토 요카도를 넘어서, 2005년에는 세븐아이홀딩스로 그룹 재편을 도모하게 된다.

모리빌딩이 라포레 하라주쿠를 오픈한 것은 1978년이다. 라포레는 1980년대까지 계속해서 젊은이들의 유통적 거점이 되었다. 프랑스어로 숲*을 의미하는 '라 포레'에서 이름을 따왔다. 파루코에서 힌트를 얻었을지도 모르겠지만, 한 층에 여러 테넌트가 모이는 식의 점포 구성 방식을 택했고, 1982년에는 다목적 홀인 라포레 뮤지엄을 오픈하여 패션쇼나 아트 이벤트 등의 활동을 서포트해 왔다.

라포레가 파루코와 다른 점은 모리빌딩답게 지역개발이라는 도시 차원의 시점에서 출발하여, 하라주쿠라고 하는 거점의 지역성을 중시하고 그곳의 랜드마크가 되려고 한 점일 것이다. 당시 이미 하라주쿠 주변에서 독립적으로 싹을 틔우고 있던 젊은 패션 디자이너나 장식 디자이너들에게 문호를 개방하여, 문화 인큐베이터의 의미를 갖겠다는 독자적인 전개를 목표로 했다.

또한 건축가 요 쇼에이가 디자인한 라포레 뮤지엄은 스마트하고 개성 없는 추상성이 특징인데, 암전을 의식한 어두운 모노톤을 기조로 한 것은 이후 다목적 홀의 전형적 스타일로 자리잡았다. 여기에서는 정말로 여러 종류의

* 일본어로 '모리'

문화성 높은 이벤트가 열렸다. 나중에는 경영 관계가 일관적이지만은 않았지만, 라포레 뮤지엄 아카사카, 더 폭넓게 활용할 수 있게 만든 라포레 뮤지엄 롯폰기 등을 만들어, 무대예술 아트, 디자인을 테마로 한 이벤트의 거점이 되어갔다.

도큐핸즈가 탄생한 것은 1976년. 1호점은 후지사와점이었다. 그러나 결정적인 히트는 역시 1978년의 시부야점 오픈일 것이다. 파루코를 비롯하여, 당시의 시부야는 새로운 유통전략의 일대 거점이 되어 있었다. 도큐 그룹은 1989년에 오차드 홀, 시어터 코쿤, 르 시네마, 더 뮤지엄 등으로 구성된 복합문화시설 Bunkamura를 오픈하고, 음악, 무대예술, 영화, 미술과 디자인까지 여러 가지 문화 정보를 시부야 거리에서 발신하고 있었다. 또한 백화점 고유의 고 퀄리티를 기본으로, 대형복합문화시설다운 레스토랑이나 카페, 아트숍을 섬세하게 플래닝하여 젊은이의 거리의 이미지가 강했던 시부야를 어른들의 문화거점으로 정착시켰다.

도큐핸즈는 결코 디자인에 특화한 유통은 아니지만, 시부야점의 경우, 그 취급 아이템은 당시로서는 파격이었다. 일반적인 문방구 용품부터 프로들이 사용할 만한 사양의 공구나 소재까지, DIY^{Do It Yourself}의 발상을 바탕으로 다양한 상품이 빼곡하게 진열되어, 제조업체들의 룰에 따라 기성의 조건에서 만들어진 제품에서 부족함을 느끼고 있던 소비자를 자극했다. 특히 주목할 만한 것은, 전문성이 높아서 소매점에서는 취급하기 힘들었던 것들을 소분하여 싸게 판매한다는 점일 것이다. 스태프 전문지식도 매우 풍부해서, 언제든 적절한 어드바이스를 들을 수 있다는 점이 인기를 끌었다. 그리고 무엇보다 종래와 같이 교외가 아니라 복잡한 상업지에 위치한 것이 이전까지의 DIY점과는 결정적인 차이점이었다.

도큐핸즈는 일반 소비자가 스스로 물건을 만들거나 조합하면서 추구하는

개성이나 성취감을 코디네이트하는 장소로 받아들여졌다. 소비자는 더 전문적인 물건을 요구하고 있었다. 도큐핸즈에는 완성품이 되기 전 단계의 상품이 즐비했다. 그리고 이전에는 어디에 가면 살 수 있을지 몰랐던 소재를 원하는대로 손에 넣을 수 있었다.

1983년에 제정된 도큐핸즈 주최의 '핸즈 대상'은 프로와 아마추어를 따지지 않고 손으로 만드는 것에 수여하는 상으로, 파루코 주최의 '일본 그래픽 대상'이나 '오브제 대상'과 함께 1980년대를 대표하는 대형의 컴피티션이 됐다. 프로덕트 디자이너 에쿠안 겐지를 심사위원장으로 하고, 심사위원은 사진가 아사이 신페이나 공예가이자 오크 빌리지 대표 이나모토 마사시稻元正, 테이블 코디네이터 구니에다 야스에와 제본공예가 도치오리 구미코栃折久美子, 그리고 우치다 시게루 등이 맡았다. 유감스럽게도 2007년에 제20회를 마지막으로 종료했지만, 당시 독자적으로 모노즈쿠리*를 하고 있던 사람들과 젊은 아티스트나 디자이너들을 흡수했던 상이었다.

도큐핸즈는 지금은 그 이름이 해외에까지 알려져 있다. 영국의 유명한 인더스트리얼 디자이너인 로스 러브그로브Ross Lovegrove나 제스퍼 모리슨Jasper Morrison은 종종 내 사무소에 들른 후, "이제부터 도큐핸즈에 갈 거야"라고 말하곤 했었다. 그들은 그 안을 걸어다니는 것만으로 디자인의 힌트를 얻을 수 있었던 것이다.

무인양품과 액시스

1980년 초, 특필할 만한 유통의 장이 두 개 더 탄생했다. 하나는 무인양품, 또 하나는 롯폰기의 액시스 빌딩이다.

* 물건을 뜻하는 '모노'와 만들기를 뜻하는 '즈쿠리'가 합성된 용어로, 최고의 제품을 만들기 위해
 심혈을 기울이는 자세 혹은 장인 정신. 일본의 독특한 제조문화를 일컫는 대명사로 쓰인다.

무인양품은 오너 쓰쓰미 세이지堤清二와 다나카 잇코의 아이디어에서 시작되었는데, 기존 브랜드의 판매방식이나 쓸데없는 장식을 배제하는 노 브랜드를 컨셉으로, 오늘날의 방식으로 말하자면 프라이빗 브랜드로 출발했던 것으로 유명하다. 다나카 잇코가 디렉터를 맡았고, 메인 카피 라이팅은 히구라시 신조, 패키지는 고지타니 히로시麹谷宏, 인테리어는 스기모토 다카시, 상품기획은 고이케 가즈코 등의 디자이너와 크리에이터로 구성된, 1980년대의 세이부 그룹에 걸맞는 호화로운 올스타 캐스팅으로 출발했다.

물론 상품 자체의 디자인 퀄리티가 일관된 것도 크지만, 어떤 의미에서는 도큐핸즈의 싱공과 궤를 같이한다. 익명적인 디자인을 통해 내용물의 성실성을 확립시키는 방법을 택한 것인데, 사람들의 요청과 제공된 상품이 딱 일치했다. 무인양품은 젊은 세대를 중심으로 한 세대를 풍미했다. 다나카 잇코의 뛰어난 통찰력과 수완이 다시 한 번 돋보인 사례다.

처음에는 세이부나 패밀리마트 일부에서 판매하기 시작했던 무인양품은, 식품부터 출발하여 매우 짧은 시간 안에 패션과 일용품의 아이템까지 갖추었고, 수납을 중심으로 한 가구와 카페까지 진출했다. 첫 플래그십 스토어로 1983년 도쿄 아오야마에 로드숍을 오픈했는데, 이때의 오퍼레이션 매뉴얼은 철벽 같다고 느낄 정도로 완벽한 것이었다. 이윽고 무인양품은 점차 젊은이들의 라이프스타일이나 생활 코디네이트에 깊게 관여하게 된다. 수요와 공급, 쌍방의 요망과 바람이 맞아 떨어졌다고 해야 할까. 불황이 시작된 1990년대에는, '뭔가 이유가 있으니까 싸다'라는 이미지에서 벗어나 점점 완성도를 높여, 세이부에서 독립하고 첫 해외 지점인 런던점을 오픈하는 등, 독자적인 길을 걷기 시작했다.

이 당시 혼자 사는 젊은이들에게 필요한 것은 모두 무인양품에 갖춰져 있다고 이야기되었다. 가전이나 자전거까지 포함한 생활의 모든 아이템을 라인

업한 것과, 간결하고 낭비가 없는 양질성이 많은 인기를 얻었다. 또한 무인양품의 제품을 사용하면서 자란 젊은이들이 결혼 연령이 된 2000년대에 들어서면, '무인양품의 집'이라는 건축 상품을 내놓거나, 닛산자동차와 제휴해서 2001년에 1,000대 한정 판매했던 MUJI Car1000, 무인양품의 라이프스타일을 재현하는 캠프장 세 곳을 오픈하는 등 생활 전반과 관련된 기업으로 성장해갔다. 타이완 21점포, 중국 26점포, 홍콩 9점포, 한국 8점포 등, 동아시아를 중심으로 확장해나간 해외 점포의 수가 2011년의 시점에는 이미 136개나 되었다. 뉴욕 MoMA의 뮤지엄숍과의 제휴를 맺었고, 밀라노 살로네에서 전시회를 갖는 등, 일본 브랜드로서 국제적으로도 널리 인식되고 있다.

아이템과 판매망의 확대 노선이 이 정도 단계에 이르게 되니 한 가지로만 설명할 수 없는 국면이 나타났다.

그중 하나는 아이템의 확대로 인해 젊은이들의 무인양품에 대한 의존도가 높아지면서, 조금 과장해서 말하면 젊은이 자신의 심미안이 사라져버린 것이다. 무인양품에서 사기만 하면 특별히 물건을 고르는 센스를 필요로 하지 않고, 못쓰게 되면 버리고 언제든 다시 살 수 있다.

본래 무인양품의 전략은 소비자가 자신들이 만든 제품을 고르게끔 하는 것이었다. 아주 단순하게 말하면, 꽃무늬 주전자만 있었던 시대에 모두가 바라고 있던 것이 무인양품이었다. 그러나 모두가 무인양품으로 사게 되면, 사물에 대한 기대치가 무인양품이라고 하는 브랜드에 대한 기대치로 바뀐다. 이것은 무인양품적이지 않다. 모든 것이 무인양품으로 갖춰진 방은 오히려 부자연스러운 것이다. 수요가 있으니까 그렇다고 하더라도, 필요한 아이템과 그렇지 않은 아이템이 존재하는 것이 당연하다. 모든 것이 무인양품으로 된 도시공간, 그런 생활은 좋지 않은 것이다.

무인양품과 같이 디자인적 시점이 엄격한 브랜드에서 가장 어려운 것은

성장 이후의 브랜드 컨트롤일 것이다. 특히 2002년 다나카 잇코가 세상을 떠나자, 브랜드 초기의 눈과 판단은 모호해져 버렸다. 애초부터 OEM^{어떤 메이커에서 제조되었든 발주원기업의 브랜드로 판매되는 양태}이 많았던 데다가, 방대한 수로 증가한 프로덕트 아이템 전체에 일관된 브랜드 사고를 유지하는 것은 어려운 일이다.

소비자는 그 점에 민감하다. 브랜드에 대한 공감이 없다거나 단순히 심플한 디자인이라고만 한다면 무인양품보다 더 싼 가게도 있다. 경쟁하는 브랜드가 없었던 것과, 아무리 심플한 것이라도 일류 크리에이터가 눈을 반짝거릴 만한 신뢰감이 있었던 것이 무인양품의 장점이었다. 그러나 확장 노선을 밟게 되면 브랜드에 대한 공감이나 독자적인 가치관으로부터 분리되어, 가격경쟁에 빠져들고 마는 가능성도 있다.

그것을 다시 고쳐낸 것이, 다나카가 죽은 뒤의 자문위원회의 하라 겐야^{原研哉}와 후카사와 나오토^{深澤直人}였다. 해외진출과 함께 'MUJI'가 된 브랜드는, 이제 초심으로 돌아가 다시 '무인양품[*]'이 되어 많은 공감을 얻으며 확고한 개성을 갖고 시작하고 있다.

무인양품에 대해 하나만 더 바라는 게 있다면, (해외 마케팅까지도 포함해서) 무인양품과 일본문화를 적당히 묶어 마케팅하는 것은 적절하지 않다는 점이다. 일본문화에 있어서 간소화와 무인양품의 의도는 반드시 일치하지도 않을 뿐더러, 장식을 배제하는 것이 일본적인 것도 아니다. 적어도 다나카 잇코에게는 그것이 주요한 발상은 아니었을 것이다. 사람과 사물의 관계는 그렇게 간단한 것이 아니다. 대체 가능한 물건만으로는 생활이 성립하는 것도 아니다. 때로는 마음을 움직이는 사물, 그것이 일본 프로덕트의 원점이다.

한편, 디자인의 또 다른 거점으로 1981년에 롯폰기에 탄생한 것이 액시스

* 브랜드 로고나 상표가 없는 좋은 품질의 물건

빌딩이다. 프로듀서는 패션계의 디자인 거점인 From-1st와 도큐핸즈 등의 상업시설을 담당했던 하마노 야스히로浜野安宏였다. 당시 이미 많은 디자이너가 롯폰기 주변을 거점으로 하고 있던 것이 이 지역에 액시스빌딩을 개업하는 계기가 되었다고도 전해진다. 1980년대에는 그때까지의 긴자 바깥부터 시부야, 아오야마, 롯폰기의 미나토구 주변이 이미 디자인의 일대 거점이 되어 있었다. 건축가, 인테리어 디자이너, 그래픽 디자이너, 패션 디자이너 등 디자이너나 크리에이터로 불리는 사람들은 그 주변에 거점을 두고 활동하고 있었다.

액시스빌딩은 '디자인의 제안체'라고 하는 컨셉을 갖고, 그 이름 그대로 디자인의 AXIS축이 되는 장과 기회의 제공을 목표로 했다. 거리부터 자연스럽게 계단의 파티오로 이끄는 건물 전체가 디자인의 쇼 케이스인 것뿐만 아니라, 출판이나 전시회, 최근에는 디자인 컨설팅, 디자인 마케팅이나 머천다이징 플래닝 등 디자인 정보의 집적, 디자인 비즈니스와 그 창조의 발화점이 되는 소프트웨어의 제작까지, 민간에 의한 디자인센터로 출발했다.

1980년대 당시에는 이러한 공공성과 사업성을 겸한 운영체가 많지 않았다. 특히 1970년대부터 1980년대에는 디자인 분야 각각의 전문성과 개별성이 높았기 때문에, 디자인을 횡단한 거점을 만드는 것이 필요하기도 했다.

실제, 액시스에서는 잡지 『AXIS』의 발간이나 단행본 출판, 디자인 갤러리의 기획운영, 세미나나 강연회의 기획 등, 다양한 교류가 일어났고 많은 디자인 관계자가 모이는 기회를 제공해왔다. 도쿄 디자이너 스페이스 등에서의 디자이너 모임 외에도, 디자이너들의 빈번한 교류의 장이 되었다. 또한 당시 도쿄에도 아직 많지 않았던 디자인 편집숍의 선구가 된 리빙 모티프 등 직영 스페이스의 운영 외에, 임대 매장에도 액시스 이념에 공감하는 디자이너나 기업 등이 입주함으로써 다른 곳에서는 실현할 수 없는 디자인 스페이스를

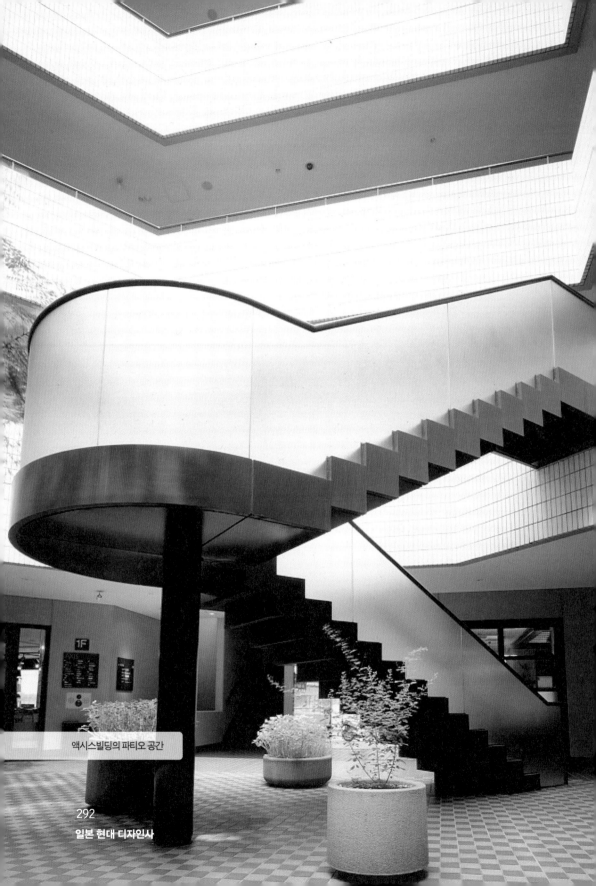

액시스빌딩의 파티오 공간

일본 현대 디자인사

만들어냈다.

나도 'Chairs'라는 쇼룸을 열고 전시회와 신작 발표 등의 장으로 활용했는데, 가구계 디자이너로서는 새로운 시도의 하나였다. 구라마타 시로가 맡은 인스피레이션이나 스도 레이코須藤玲子가 운영한 '누노' 등 실험은 지금도 계속되고 있다.

조직화된 프로덕트

소니가 워크맨을 발매한 것은 1979년이다. 그 후, CD워크맨, MD워크맨, HD나 메모리 타입의 워크맨으로 발전했지만, 당시 걸어다니면서 듣는 타입의 음악재생기는 시대에 획을 긋는 새로운 프로덕트의 맹아였다. 애플의 스티브 잡스도 워크맨에 대해 절찬을 아끼지 않았다고 한다.

초대 워크맨은 벨트에 끼우고 거기에 소형 헤드폰을 이어서 쓰는 방식이었다. 소형화와 경량화에 대한 추구가 없었다면 태어나지 못했을 아이디어이다. 소니의 로고 디자인과 모니터 '프로필'의 디자인 등을 담당했던 구로키 야스오黒木靖夫가 프로젝트 리더였다. 구로키는 원래 지바대 공학부 출신의 공업디자이너인데, 기업이라고 하는 조직에서 프로젝트 단위로 일하는 방식을 처음으로 세련화시킨 디자이너의 한 명이기도 하다. 나중에 NTT 도코모의 i-mode의 발안자인 나쓰노 다케시夏野剛 등과 마찬가지로(나쓰노는 디자이너는 아니었지만) 기업 프로젝트의 리더는 아이디어를 상품화하는 과정에서 중요한 역할을 맡게 된다. 특히 아이디어가 획기적이면 획기적일수록 노하우가 중요시되었다. 그 정도로 신상품 개발은 기업에 있어서 중요했고, 또한 어려운 일도 많은 매니지먼트였다.

1980년대에 소니는 네덜란드의 필립스사와 공동으로 CD시스템을 만들었다. 그 배경에는 두 회사 모두 소프트 회사인 폴리그램과 CBS소니를 갖고

293

있었지만, 디지털 오디오 기술은 많은 개발자에게 있어서 꿈이었다. 최초의 CD플레이어는 1982년에 개발되었다. CD의 최장 플레이 타임은 74분 42초가 되게 12센티미터로 결정했다. 속설에는 카라얀이 지휘한 베토벤교향곡 제9번이 들어가는 길이라고 하는데, 실제로는 카라얀의 교향곡 제9번은 그 정도로 길지 않다. 당시 개발을 담당하고 있던 오가 노리오大賀典雄가 음악가 출신이었기 때문에, 그러한 기준을 도출한 것은 아닐까라고도 전해지고 있다. 어느 쪽이 됐든, CD는 에디슨의 포노그래프의 발명 이래 약 100년 만의 획기적인 개발임에 틀림없다.

그러나 소니는 비디오 분야에서는 큰 후퇴를 겪었다. 이른바 베타와 VHS의 전쟁에서 패한 것이다. 승자는 마쓰시타전기가 만든 VHS였다. 그러나 소니는 그 후에도 독자노선으로 베타의 생산을 계속했다. 소니는 디자인뿐 아니라 자사의 개발기술에 큰 자부심을 갖고 있던 기업이었다.

영상에서는 1970년에 개발된 레이저 비전이라고 하는 기술을 일본에서는 파이오니아가 레이저 디스크로 제품화했는데, 그것은 1990년대 DVD의 등장을 기다릴 것도 없이 세간에서 사라지게 되었다. 이러한 수많은 규격 경쟁과 기업 간의 경쟁을 거쳐, 오디오와 비주얼은 일반생활에 보급되어 갔다.

디자인에 있어서도 프로듀스나 매니지먼트가 중요한 역할을 담당하는 프로젝트가 등장했다. 예를 들면, 닛산자동차가 개발한 'Be-1'1987이나 'PAO'1989 등이 있다. '마치'를 바탕으로 개발된 소형차 Be-1은 사카이 나오키가 프로듀스한 컨셉트 카인데, 도쿄 모터쇼에서 예상 외의 반향을 얻고 나서 발매가 결정됐다고 전해지고 있다. 사이즈, 가격, 디자인 모두가 당시의 라이프스타일을 자극했던 것일 터이다. 당초 1만 대 한정생산이었지만 너무 주문이 많아서 결국 급히 증산 태세를 갖추게 되었다. 그때까지의 각진 디자인이 아니라, 둥글게 마무리한 디자인은 그 이후 소형차 디자인의 방향을 이끌

었다.

또한 도쿄 내에 Be-1숍을 만들고 잡화와 같은 오리지널 굿즈를 판매하는 등, 화제를 불러 모으는 프로듀스 방식이 1980년대의 특징이라고 할 수 있겠다. 1987년 굿디자인상을 수상하였다. 닛산은 이를 계기로, '파이크 카'라고 불리는 소량생산이나 디자인이 특징적인 장르의 차를 만들어갔다.

또 하나 일본의 발명품을 들자면, 1980년 발매된 TOTO의 온수세정기능^비^데 변기 '워시렛'일 것이다. 워시렛은 TOTO의 등록상표이다. 그 후 INAX가 샤워 토일렛을, 파나소닉이 뷰티 토일렛을 내놓았지만 일본인들은 비데를 모두 워슈렛이라고 부르고 있다. 워크맨이나 컵누들처럼, 최초에 발매된 상품명이 그 대명사가 된 예이다. 공업제품에는 항상 따라다니는 특성인데, 이는 그대로 롱런이 되고 판매로 직결된다. 그렇기 때문에 기업들은 '최초'에 목숨을 거는 것이다.

1980년대 당시, 일본을 방문한 외국인은 당연히 이 화장실에 경탄했다. 볼일을 본 뒤 온수로 씻어준다는 발상은 화장실이라는 공간조차 확 변하게 하는 기술과 디자인, 그리고 집념의 발명이었다. 지금은 변기 앞에 서기만 하면 자동으로 덮개가 열리거나, 자동세척 기능을 갖춘 전자동 화장실은 평범한 것이 되었다.

화장실에 대한 일본인의 불쾌감이나 위생관념이 낳은 결과이자, 공업제품이 '편리'를 넘은 '극진함의 문화'까지 나아간 현대를 상징하는 것이다. 과연 이러한 기술의 확장이 정말로 필요한 것일까 하는 일말의 의문도 남는다. 인간이 살아가고 생활한다고 하는 행위에 있어서 공업제품으로서의 '편리'의 추구를 다시 평가하고 검토하는 시대도 결코 멀리 있지는 않을 것이다.

환경의 시대를 살아가는 디자인
1990~2010년대

포스트 버블 사회의 디자인

버블이 터진 것은 1990년대에 들어서였다. 계기는 1989년에 도입된 소비세와 토지세, 1990년 정부에서 내려온 여러 가지 '총량 규칙'이었다. 금융기관이 토지취득에 빌려주는 자금의 증가율을 전체의 대출 증가율 이하로 하는 행정규제였다. 이로써 실제적으로 부동산 회사는 은행으로부터 융자를 받을 수 없게 되었다. 더욱이 일본은행도 공정보합의 인상을 결단했다. 1986년부터 4년간 2.5퍼센트로 억제되고 있던 공정보합을 1989년부터 1년 반 동안 6퍼센트까지 올려버렸다. 이로 인해 주가는 급락했다. 1989년 말의 3만 9천엔에 가까웠던 주가가 그다음 해인 1990년 하반기에는 약 반 정도인 2만 엔 이하로 떨어졌다.

'버블 붕괴'라고 단 한마디로 말하기는 하지만, 그 실태를 보면 사실 완만한 속도로 경제가 기업과 국민생활을 압박하고 있었다. 1992년경부터 1997년경까지 주가와 땅값이 계속 떨어졌고, 주택금융전문회사의 문제처리, 공적자금의 투입 등을 행해도 불량 채권의 처리는 진행되지 않고, 은행이나 증권회사의 파산으로 인한 금융계 재편도 경험했다. 정권은 1992년 고마카와 내각 탄생에 의해 55년 체제가 붕괴한 뒤 무라야마 내각을 거치는 정치의 재편이 일어난 상태였기 때문에, 일관된 정책의 실시가 가능한 시기가 아니었다.

행정에서도 은행에서도 누구도 책임지지 않는 체제였다. 책임의 소재를 확

실히 하지 않은 채 서로 문제를 미루기만 한 결과, 세계에서도 유례없는 '잃어버린 10년'을 지내게 되었다. 세계적으로도 디플레 경제가 지속됐고, 기업활동도 서민의 생활도 소비도 점차 축소되어 갔다.

버블경제는 일본에 무엇을 가지고 왔는가. 문제는 그것이 붕괴한 후 책임을 지는 방식이다. 그것이야말로 아픔과 동시에 교훈이 되어 사회를 성장시키는 것이다.

2001년, 21세기의 일본은 고이즈미 내각 탄생으로 막을 올렸다. 고이즈미의 구조 개편은 다나카 가쿠에이 정치 이후 혼란스러웠던 관료구조를 개혁하고, 규제완화와 자유화를 통해 구미의 방식을 추종하는 금융자본주의를 발달시켜, 많은 벤처기업이나 국제기업을 육성하는 반면 일본사회가 전통적으로 계승해온 조직 운영이나 중소기업의 많은 수를 도태시키기도 했다.

본래 고이즈미가 목표한 구조개혁은 시장개방과 장기간 지속된 자민당과 관료정치의 개혁이었고, 우정사업 민영화로 대표되는 행정개혁과 재정 재편이었다. 그러나 그것을 잇는 인재가 없었고, 결국에는 기득권 이익에만 시종하는 자민당은 자멸하게 되었다. 게다가 2008년에 일어난 리먼 쇼크, 여러 가지 세계 금융붕괴의 위기와 겹쳐 수출 의존의 제조업이 실패하고 실업률은 상승하였다. 심해진 소득격차와 사회보장의 궁핍함은 일본인 스스로에게도 놀라운 것이었다. 더구나 지방분권에 대한 동향에서 나타난 것과 같이, 지역격차는 일본의 모습을 바꿀 가능성을 지닌 채 현재에 이르고 있다.

구조개혁은 앞으로 어디까지 진행될 것인가. 경기회복, 재정재건, 사회보장, 외교와 안보, 행정개혁, 지방분권, 세금정책 등의 중요정책은 누가 리드하게 될까. 제조업을 주체로 한 일본의 기업구조는 어떻게 변할까. 정치가 어디까지 산업을 주도해 갈까. 일본도 큰 정부와 작은 정부 사이에서 명확한 장래성을 그려내지 못하고 있다. 첫 본격적인 정권 교체_{자민당 → 민주당}를 두고, 일본

의 행방을 각국이 조용히 지켜보고 있었다.

젊은이들은 장래에 대한 불안을 숨기지 않는다. 고용도 연금도 복지도 불안한 시대에, 미래를 짊어지고 나가야 할 젊은이들은 꿈을 그리지 못한 채 소비보다는 저축을 우선하고, 결혼보다는 현상유지를, 실패하지 않는 인생을 고르고 있는 것이 일본의 현실이다.

일상에 대한 시선

이러한 상황에서 디자인은 어떤 일이 가능할까. 디자인은 어느 시대의 어디에나 있다. 결코 화려하고 비용이 쓰이는 곳에만 존재하는 것이 아니다. 오히려 디자인은 일상의 풍경을 만들어온 것이다. 버블시대와 비교해서 가장 크게 바뀐 것은, 가정에서의 생활, '일상'에 대한 시선이 아닐까. 버블이 붕괴하자, 사람들은 집에 들어앉게 되었다. 밖에서는 놀지 않는다. 돈을 쓰지 않는다. 실제로 주택투자나 가까운 소매점에서 구입할 수 있는 식료품이나 일용품에 대한 소비만은 줄지 않았다. 거기에 사상이 있을 리는 없다. 어떻게 생활하는 것이 가장 중요한가를 현실적으로 생각하기 시작했던 것일 터이다.

디플레 경제에서 오히려 상황이 좋아진 업종들도 생겨났다. 아울렛이나 저가 판매, 인터넷 판매 등 가성비를 내세우는 비즈니스도 증가해간다. 소비자는 쓸데없는 소비를 안 하게 된다. 확실히 효율적이고 낭비 없는 유통이나 음식이 나쁜 것이 아니다. 그러나 거기에는 어딘가 허구성과 무리, 무미가 있는 경우가 많다.

예전에는 돈이 없다면 철교 아래에서 닭꼬치구이라도 먹을까 하던 시대였지만, 지금은 메뉴만큼은 훌륭하지만 본래의 맛과는 동떨어진 음식을 만들어내는 가게가 적지 않게 되었다. 철교 아래에는 철교 아래만의 진실이 있고, 어떤 의미에서 보면 풍요로움이 있다. 원래 싼 식재료를 쓰니까 싸다. 장식하지

않으니까 싸다. 평범한 것의 진실은 어디에 있을까를 생각하여, 사람들의 기분을 만족시키는 사물의 진가를 만드는 것이 디자인이 담당해야만 하는 일이기도 하다. 즉, 새로운 시대에 대응하는 마음의 풍요로움을 나타내기 위한 '아름다움'이 필요한 것이다. 1970년대에 돌아왔던 '일상'이 버블의 시대의 광란을 겪고 다시 한번 마주해야 하는 배경을 만들어내고 있다고 말할 수 있다. 원래 일본인이 갖고 있던 생활 속의 섬세한 미의식이란 무엇일까.

건축에서는 이토 도요와 안도 다다오의 세대에서 세지마 가즈요^{妹島和世}와 나이토 히로시^{内藤廣}, 구마 겐고^{隈研吾}, 반 시게루^{坂茂}와 후지모리 데루노부^{藤森照信}와 같은 작가가 대두하여 일본만의 스타일이라고 해도 좋을 만한 독창적인 스타일을 확립하고 있었다. 인테리어와 가구에서는 고이즈미 마코토와 요시오카 도쿠진^{吉岡德仁}, nendo와 이가라시 히사에^{五十嵐久枝} 등 젊은 작가가 주목받기 시작했다. 살로네와 각지의 디자인 페어가 서서히 화제를 모았고, 가구와 프로덕트의 붐이 일었다. 거기에는 프로덕트의 후카사와 나오토나 그래픽의 하라 겐야 등도 참가하여, 장르를 초월하여 우리 주변의 디자인을 고민하고 있었다. 패션에서는 이세이 미야케를 중심으로 다카하시 나오키와 쓰무라 고스케^{津村耕佑}, 후지와라 다이^{藤原大} 등이 등장하여 생산과 디자인을 직결시키고 신체와 환경을 연결하는 작업을 선보였다.

버블 붕괴 이후의 디자인은 다시 한 번 인간을 벌거숭이로 만드는 것이 아닐까? 충족되어야만 하는 신체란 무엇일까? 지역사회, 환경문제, 정치경제, 생산과 소비의 동향, 정보와 지식의 다각화 ── 인간은 혼자서는 살 수 없다. 오랜 세월의 역사와 문화, 많은 지혜와 관계와 창조력 위에 사람의 삶은 성립하고 있다. 우리는 인간을 둘러싼 자연이나 인간의 연결인 사회와 어떻게 마주해야 할까? 국제 규모의 협조를 어떻게 도모해야 할까? 버블 붕괴 후, 이러한 모두는 결국 한 사람 한 사람의 행동이나 생활과 연결되어 있다고 하는 의

식이 강해진 것은 아닐까?

　이 시대의 디자인을 일괄해서 말하는 것은 어려울지도 모르겠으나, 거기에 포함된 미래에 대한 노력이나 메시지를 받아들이는 것은 가능할 것이다.

이세이 미야케의 주변

플리츠 혁명

　플리츠라는 발상은, 1988년 윌리엄 폴사이스가 거느리는 프랑크푸르트 발레단과의 컬래버레이션 작업을 통해 탄생하였고, 1990년 '이세이 미야케의 새로운 전개 플리츠 플리즈pleats please'전을 통해 발표되었다. 장소는 도코東高현대미술관, 큐레이터는 시라이시 마사미白石正美였다. 다나카 잇코가 디자인한 카탈로그가 심플하면서도 아름다웠다.

　도코현대미술관은 도쿄부동산이 설립한 가설 미술관으로, 오모테산도의 패션과 무성한 가로수가 어우러진 아름다운 경관 속에 자리잡은 컨템포러리 스페이스였다. 가설 건물, 기간 한정, 소장품을 갖지 않는다는 설정이 버블경기 당시의 동적인 감성을 표현하고 있다고 생각된다. 안타깝게도 1991년 버블경제의 붕괴와 함께 자취를 감추게 되었지만, 담당 큐레이터였던 시라이시는 1993년 네즈의 대중목욕탕 가시와유柏湯를 리폼하여 스카이 더 배쓰하우스라는 갤러리를 오픈하기도 했다.

　그 이후 플리츠 플리즈는 1993년 별도의 브랜드로 독립한다. '일상생활 속에서 살아있는 것이야말로 디자인의 존재가치'라는 미야케의 사상을 바탕으로, 플리츠라고 하는 오래된 가공법을 재생시켜 개발해낸 이 소재는, 실제로 입어보면 체형과 관계없이 착용감이 뛰어나고, 가벼우며 신축성이 좋고, 또

한 주름도 생기지 않아서 여행이나 운반에 편리하다. 덤으로 물세탁이 가능하고 빨리 마른다는 장점이 있어 세간의 주목을 받았다. 말 그대로 디자인과 기능성이 융합한 새로운 제안이었다.

무엇보다 놀라운 점은 미야케의 브랜드가 가진 힘인데, 원래 캐주얼하면서 다양한 컬러인 데다가 입는 법도 자유로웠던 플리츠가 어느 새인가 포멀한 상황에도 대응할 수 있다는 이미지를 갖게 된 점에서 그렇다. 미야케가 생각하는 '생활의 일상'이라고 하는 테마가 어느새 고급 브랜드로서 새로운 얼굴이 되었다고도 말할 수 있겠다. 다만 여기에 나타난 조형은 역시 '한 장의 천' 이래 일관되게 추구해 온, 서양에도 동양에도 없는 의복의 원점, 옷과 신체의 울림이자, 보는 방법에 따라서는 일본의 독자적인 미의식 혹은 동양적인 정신성을 구가하는 '세계적인 옷'인 것이다. 이쯤 되면 이세이 미야케가 펼쳐낸 신경지라고 할 수 있겠다.

모노즈쿠리의 원점을 묻는 것에서 태어나는 옷

그즈음 마침 미야케의 디자인 사무소에서는 다키자와 나오키가 크리에이티브 디렉터로 취임하여, ISSEY MIYAKE MEN by Naoki Takizawa라는 이름을 내세우고 컬렉션과 멘즈, 레이디스의 디자인을 담당하게 되었다.

다키자와는 미야케의 디자인 사상을 계승하면서도, 독자적인 비전에서의 개발에도 노력하여 브랜드를 더 넓게 발전시켰다. 포사이스와의 컬래버레이션과 무라카미 다카시村上隆, 사토 가시와佐藤可士和 등 아티스트와 디자이너들과의 컬래버레이션을 거듭하였고, 2007년에는 NAOKI TAKIZAWA DE-SIGN을 설립하여 그전보다도 더 정력적인 활동을 전개하고 있다. 독특한 것으로는 도쿄대학의 니시노 요시아키西野嘉章 교수와 컬래버레이션으로 열었던 나비와 꽃 등의 학술표본을 모티프로 한 패션쇼를 들 수 있다. 여기에서는

자연을 모티프로 한 디자인으로의 회귀가 나타나기 시작했음을 볼 수 있다.

쓰무라 고스케의 신 브랜드 FINAL HOME이 탄생한 것은 1994년이다. '궁극의 집'은 옷이라는 생각을 구현한 도시형 서바이벌 웨어로, 쓰무라는 이렇게 말하고 있다.

"만약, 화재나 전쟁, 실업 등으로 집을 잃게 되었을 때, 패션 디자이너인 나는 어떤 옷을 제안할 수 있을까? 또 그 옷은 평화로울 때는 어떤 자세를 하고 있어야 할까?"

이러한 스스로의 질문을 형태화한 결과가 나일론 코트입니다.

추위를 견디기 위해서는 포켓 안에 신문지를 집어넣으면 방한복이 되고, 다시 비상식이나 의료키트를 넣어서 방재시에 입으면 피난복이 되는 등, 개인의 용도에 맞게 적응할 수 있는 옷을 컨셉으로 삼았고, 'FINAL HOME'이라는 네이밍 또한 '궁극의 집'이라는 의미를 담은 것입니다. (…중략…)

또한 이 코트는 리사이클 가능한 상품입니다. 패션을 다 즐긴 후에는, 세탁해서 저희 매장으로 가지고 와 주세요. NGO 등의 기관을 통해 재난 지역이나 난민에게 기부할 것입니다. 자세한 것은 옷에 동봉된 메시지 카드를 읽어 주세요. 이 외에도 FINAL HOME에서는 더 진화된 프로젝트를 만들기 위해, 더 많은 아이디어를 수집하고 있습니다.

전쟁, 환경변화, 홈리스, 재생, 협력, 공생, 말 그대로 현대가 직면하고 있는 다양한 현상에 대한 패션 디자인으로부터의 응답 중 하나라고 볼 수 있겠다. 쓰무라는 1994년 마이니치패션대상에서 신인상을, 2001년에는 오리베상을 수상했다.

다키자와의 뒤를 이어 2006년에 이세이 미야케의 세 번째 크리에이티브 디렉터로 취임한 것이 후지와라 다이다. 후지와라는 1998년에 새로 태어난

컨셉을 발전시켜, 다음 해 A-POC^{에이포크}를 발표한다. A-POC는 A Piece of Cloth, 이것도 문자 그대로 '한 장의 천'을 나타내는 것으로, 2000년에 신브랜드로 출발하여 같은 해 굿디자인 대상, 2003년에 마이니치디자인상을 수상했다.

에이포크의 특징은 컴퓨터 프로그래밍으로 봉투 상태로 일체성형된 소재 만들기에 있다. 이것에 가위질을 하여 자르는 것만으로 자신만의 옷이 탄생한다. 잘라내는 방법에 따라서는 세계에 하나뿐인 디자인이 된다.

양산체제의 제조방법을 역으로 생각하여, 컴퓨터와 양산기술로부터 태어난 소재가 구입자의 손을 거침으로써 자신만의 옷으로 변신한다고 하는 발상은, 종래의 제조상식을 넘는 발명이었다. 이것도 역시 미야케의 독창성이 낳은 패션 아이템이지만, 후지와라와의 협력을 통해 모노즈쿠리의 원점을 묻는 행위로 완성된 것이다.

미야케의 주변에서는 1990년 츠모리 치사토, 2000년 인도의 수공예기술을 살린 HaaT 등의 브랜드가 출발하여 다각적으로 패션을 탐구하고 있다. 또한 패션을 넘어, 실이 태어나는 근원부터 신체적 감촉으로서의 천에 이르기까지를 시야에 넣고 조형실험을 계속하고 있는 사나다 다케히코^{眞田丘彦}, 인테리어와 가구, 인스톨레이션 분야에서 활약하는 요시오카 도쿠진 등, 미야케의 바탕에서 둥지를 튼 디자이너도 적지 않다.

21세기에 들어서면서 패션은 디플레이션의 영향으로 해외로부터의 신흥브랜드를 포함하여 디자인적으로 적당히 기분 좋은 저렴한 옷이 인기를 끌고 있다. 그러나 패션의 숙명인 유행이나 외관을 초월하여, 옷과 신체, 생산과 디자인, 그리고 무엇보다 현대인의 일상을 어떻게 생각할 것인가라는 근본을 계속 테마로 삼고 있는 디자인은 그렇게 많지 않다. 지금도 이세이 미야케는 주변을 중심으로 받아들이는 디자인 사상하에서, 시대와 함께 살아가고 있는

디자인과 발상을 발표하고 있다. 그리고 미야케 자신이 그러한 것처럼, 그 최첨단에서는 항상 경계를 묻지 않는 디자이너와 아티스트, 다양한 크리에이터가 교류하며 다음 세대를 만들어내고 있다.

넓어지는 그래픽 디자이너의 영역

디지털의 발달

1990년대에 들어서면서 그래픽디자인의 세계도 급변했다. 기업은 점차 광고선전비를 삭감하게 되었고, 제작비와 디자인 비용도 수정되었다. CI개발이나 신규사업도 거의 없었고, 포스터의 화려함도 없어지기 시작했다.

그러나 기술적인 면에서는 애플 매킨토시 등 컴퓨터가 화려하게 약진하며 널리 보급되었다. 폰트도 충실해졌기 때문에 거의 모든 그래픽디자인의 사무소가 컴퓨터를 도입하고 있었다.

1980년대 말까지 인쇄물이나 서적 인쇄의 중심을 이뤘던 활판인쇄가 종언을 맞았고, 1990년대에 들어서면 디지털 기술의 보급으로 인해 사진 식자기조차 사라지고 있었다. 거기에 새로운 영역으로서 웨어 디자인이나 인터페이스의 디자인, CG나 게임 디자인, 애니메이션의 디자인 등이 추가되었다.

그러한 변화가 곧바로 받아들여질 수 있었던 배경에는 1970년대 후반부터 시작된 컴퓨터 게임, 테크노 계의 디지털 뮤직 등이 젊은이들 사이에 보급된 것과 미지의 비주얼에 흥분하는 시대적 기운이 있었다. 1990년대 이후에 태어난 새로운 장르는 멈출 줄 모르고 팽창했다. 신 장르의 디자이너들도 증가하여 전통적인 그래픽계와는 별개의 활동을 담당하는 젊은이들이 비즈니스를 시작하게 되었다.

오쿠무라 유키마사, S.F.X, 1984

이것들을 비주얼계 디자인으로 포괄할 수 있을지에 대해서는 다시 논의가 필요할 것이다. 아마도 전자 미디어나 디지털 표현 분야에서 미학이나 인간적 감성에 있어서의 표현을 예술적으로 승화하는 디자이너나 작품이 태어나지 않는 한, 평가는 쉽지 않을 것이다. 현재의 대학이나 전문학교에서 커리큘럼을 설치해두고는 있지만, 이 분야의 디자인 철학, 그 목적성이나 주제의 모호함은 불식되지 않고 있다.

디지털표현이나 시각표현의 가능성은 초기에 일본 컴퓨터 그래픽을 선구했던 가와하라 도시후미河原敏文의 폴리곤 픽처스* 외에, 오히려 영상을 중심으로 한 미디어 아티스트인 후지하타 마사키나 이와이 도시오岩井俊雄 등의 작품이나 사상을 축으로 하면서, 컨템포러리 아트의 실험적 분야가 선행했다는 평가를 받고 있다.

매킨토시를 재빨리 도입하여 선구적 가능성을 제시한 것은 도다 쓰토무나 오쿠무라 유키마사 등의 그래픽 디자이너들이었다. 『단층도감』, 『정원도시』, 『숲의 책』 등에서 도다가 CG나 DTP를 사용해서 보여준 새로운 감각은, 그 이후 얼마간 하나의 기준을 제시했다고도 말할 수 있다. YMO의 아트 디렉터이기도 했던 오쿠무라는 1970년대부터 레코드 자켓 등의 디자인에도 진출하여 테크노나 근미래를 융합한 〈S.F.X〉**의 자켓 등을 디자인하는 한편, 야마토에***를 베이스로 한 네오 자포네스크 스타일이 디지털 시대에 일본적인 것을 융합시킨 것으로 주목받았다.

컴퓨터가 보급되자 일반인도 간단하게 레이아웃이나 원고를 만들 수 있게 되었다. 이것은 깊은 의미에서 디자이너의 전문성에 대한 의문 제기였다. 물

* 도쿄 미나토구에 본사를 둔 CG스튜디오, 애니메이션 제작회사.
** 뮤지션 호소노 하루오미(細野晴臣)의 앨범.
*** 9세기 후반 헤이안 시대 초기에 발생하여 12세기에서 13세기 초에 유행한 대표적 순수 일본 회화양식의 하나.

론 아마추어가 간단히 포스터를 만들 수 있다고 해도, 디자이너의 표현력을 따라갈 수 없는 큰 간극이 있다. 그렇다고 해도, 같은 툴을 사용하고 같은 어플리케이션을 사용하는 것에서 기술적 근사치는 만들어지고 만다. '디자인은 쉽게 만들어진다'고 하는 최근의 오해는 여기에서 시작된 것이라고 할 수 있다.

상품개발과 커뮤니케이션 디자인

버블기가 광고의 시대였다면, 그 이후는 상품개발의 시대라고 부를 수 있을 것이다. 분업과 총괄에서 감성의 포괄로 바뀌었다고 말할 수 있을 것 같다. 한 명의 개성 있는 솔루션 능력이 컴퓨터나 주변의 관련 분야와 만나 그때까지의 장벽과 관계성을 넘게 되었다. 포괄적이면서도 횡단적인 제안이 드물지 않게 되었다.

이것은 '일상'이나 '생활' 속에서 보이는 모순이나 소박한 의문에 앞선 새로운 상식을 실현하자는 디자이너 자신의 무의식적인 움직임과도 관계될지도 모른다고 생각한다. 그렇기 위해서는, 상품개발의 단계에까지 거슬러 올라가 실현한다. 그 특징 중 하나는, 원점으로 돌아가 단순화하는 방법이었다. 상황에 따라서는 될 수 있는 대로 디자인하지 않는 것처럼 보이는 등 익명까지는 아니라도, 얼마나 자립성을 가지느냐보다는, 기분 좋은 아름다움이 있느냐 하는 것이 문제가 되었다. 일상의 아름다움이나 보통의 아름다움을 어떻게 디자인 레벨에서 달성할지의 문제다.

그러기 위해서는 디자인이 성립하기 위한 조건을 섬세하게 고민해야 하고, 클라이언트가 그 디자인을 받아들이기 위한 회의나 프레젠테이션에서 더 치밀한 축적이 필요할 것이다. 버블시대의 디자인이 갖는 개성에 대한 반동이거나 혹은 무인양품의 영향이 있었을지도 모른다.

사토 다쿠佐藤卓도 그중 한 명일 것이다. 사토가 덴쓰를 그만둔 계기가 된 것

은 닛카의 퓨어 몰트 작업이었다. 버블기의 일이었지만, 이미 그즈음부터 사토의 편린이 여실이 나타난다. 1990년대 이후에도 롯데의 얼굴이었던 쿨민트 껌의 리뉴얼이나 자일리톨, 메이지유업의 '맛있는 우유', 칼피스 등 식품 패키지부터 NTT도코모 701iD까지, 프로덕트 상품 개발 등을 나열할 수 있다. 그 외에 NHK 프로그램 〈일본어로 놀자〉의 아트 디렉션 등 다양한 분야에서, 사토는 어떤 의미에서 그래픽 디자이너의 영역을 넘어, 기획단계에서부터 해부학적으로 일관적으로 관여했다. 생산과 관련된 조직이나 흐름 속으로 들어가, 자신의 일상적 의문이나 감각을 상품이라는 형태로 만든 것이다.

〈일본어로 놀자〉는 감수를 사이토 다케시, 의상을 히비노 고즈에가 담당하여 화제가 되었는데, 어린이들이 느끼는 세계나 일본어의 어감, 의성어 의태어의 다채로움을 시각화하는 새로운 표현방식을 인정받아 2004년도 굿디자인 대상을 수상했다.

최근에는 이바라키현 히타치나카시의 사람들과 함께 만든 〈호시이모 학교〉가 주목되고 있다. 히타치나카시는 말린 고구마의 일본 전국 생산량 중의 약 90퍼센트를 차지한다. 〈호시이모 학교〉는 그러한 지역생산자와 함께 고구마 유통의 새로운 방법을 모색한 것이다. 사토는 여기에서도 지역으로 돌아가, 다양한 솔루션을 디자인의 관점에서 실행하고 있다.

사토 다쿠와 동년배의 사토 마사히코佐藤雅彦나, 10년 정도 나이차는 나지만 사토 가시와佐藤可士和 등, 우연히 같은 성을 가진 대형광고기획사 출신의 그래픽 디자이너, 아트 디렉터, 광고 플래너가 세간을 놀라게 했다. 사토 가시와는 사토 다쿠와 같은 다마미술대학 출신으로, '도시마엔'과 '컵누들' 등의 CF로 유명한 크리에이터 디렉터 오누키 다쿠야大貫卓也를 동경하여 광고회사 하쿠호도博報堂에 입사했다고 한다. SMAP의 그래픽을 계기로 독립한 사토 가시와는 유니클로나 라쿠텐의 로고, 기린맥주 등, 디자인부터 브랜딩에 이르는 폭

넓은 활동으로 알려져 있다. 사토 다쿠처럼 NTT 휴대폰 디자인이나 NHK 프로그램 〈영어로 놀자〉의 아트 디렉션에도 관여했고, 하나에서 여러 가지로 응용하여 넓혀가는 방법 등을 보면 둘은 얼핏 공통점이 많아 보이고 어떤 의미에서는 대조적이기도 하다. 네 번째 사토는 언제 등장할지 기대된다.

그래픽 디자이너로 불리지 않을지는 모르겠지만 마찬가지로 NTT 도코모의 휴대폰 디자인을 담당했던 히라노 게이코平野敬子는 아트 디렉션은 물론이고 그래픽 프로덕트나 공간 디자인, 서적 편집이나 브랜딩에서 폭넓게 활동하였다. 2005년, 히라노는 마찬가지로 폭넓게 활동하고 있던 시세이도 출신의 크리에이티브 디렉터 구도 아오시工藤青石와 함께 CDL커뮤니케이션 디자인 연구소를 설립했다. 끝까지 제한을 두지 않는 히라노의 자세와, 순진한 치밀함을 달성하는 구도의 태도가 합쳐지면서 CDL은 독특한 스탠스를 확립하고 있다. 그들도 또한, 직함이나 직업에 제한을 두지 않고 높은 목표치를 설정하여 현대의 기능성과 아름다움, 현대의 보통이란 무엇인가를 추구하고 있는 것처럼 보인다.

2009년, 히라노가 기획편집한 『그래픽 디자이너의 초상』신조사은 정말로 일본의 그래픽디자인 사의 살아있는 원점을 이야기하는 귀중한 자료가 되었다. 종이 전문회사인 다케오의 후원으로 시작된 지 햇수로 3년에 이르는 공개 인터뷰이다. 스기우라 겐페이, 나가이 가즈마사, 하야카와 요시오, 가쓰이 미쓰오, 후쿠타 시게오, 나카조 마사요시, 마쓰나가 신, 사토 고이치, 이가라시 다케노부 등 역대 작가들의 살아있는 목소리를, 하라 겐야, 히라노 게이코, 히로무라 마사아키廣村正彰, 마쓰시타 게이松下計, 다나카 노리유키, 핫토리 가즈나리服部一成, 구도 아오시, 사와다 야스히로澤田泰廣, 사토 다쿠 등 후배 디자이너들이 인터뷰하는 기획이었다. 1950년대 이후의 현대 그래픽디자인의 실정과 작가들이 생각해온 것에 대해 풍부하게 보여준다. 젊은 세대와 미래에게

주는 메시지라고도 말할 수 있을 것이다.

그중에서도 톱타자 스기우라 겐페이를 인터뷰한 것이 하라 겐야였다. 하라 는 본래 광고 아트디렉션과 1998년의 나가노 올림픽 프로그램, 주류 등의 상품개발 디자인으로 알려져 있지만, 그는 역사가 긴 일본디자인센터에 적을 두고 있는 일본 디자인 커미티의 주요 멤버이기도 하며, 다나카 잇코의 제안을 받고 무인양품의 자문위원을 역임하는 등 다양한 분야를 넘나들며 중요한 일을 하고 있다. '일본'과 '흰색'을 다시 보게 한 디자인으로도 알려져 있다.

그가 독자적인 시점에서 구성한 전시회의 기획 연출은 특히 독특한 빛을 띠고 있다. 첫 전시는 1996년 '건축가들의 마카로니'전이었다. 20인의 건축 가나 디자이너들이 진지하게 마카로니를 설계한 전시였다. 2000년에는 다케오의 페이퍼 쇼를 무대로, '리 디자인ー일상의 21세기'전을 개최하여 보통 어디에도 있는 일상품의 아이템이 누구도 예상하지 않았던 형태가 되어 나타나는 작품들을 선보였다. 이 전시는 세계를 순회했다. 사물이 풍족하게 넘치고, 평상시 잘 알고 있다고 생각하는 곳에 맹점이 있다. 그의 전시는 일상이 가장 즐겁다고 하는 시점을 제안한 것이었다. 하라는 그 후에도 HAPTIC, FILING, FIBER 등의 키워드를 기본으로 전시회를 기획하면서 사람들에게 무의식적으로 흐르고 있는 감성의 틈을 훌륭하게 재구축해갔다.

하라도 히라노와 마찬가지로 커뮤니케이션 디자인을 중시하고 있다. 웹이나 컨텐츠계의 디자인이 새로운 비즈니스로 정착해가는 것과 같은 맥락이다. 종래 그래픽디자인계의 유동화는 그 활동을 비주얼 디자인이나 그래픽디자인이라고 하는 틀이 아니라, 커뮤니케이션을 다루는 방법에 초점을 두게 되었기 때문일 것이다. 현재의 디자인의 영역이나 경계선이 모호하게 된 것은 그러한 의미에서 필연일지도 모른다. 디자인은 좁은 의미의 기능이 아니라 더 넓은 의미에서 인간을 위한 지혜인 것이다.

로컬리즘과 글로벌리즘의 사이에서

다실에서 보이는 것

버블 붕괴의 영향은 상업공간이나 오피스를 중심으로 한 인테리어 디자인 분야에도 적지 않게 미쳤다. 그런데도 1990년대 전반까지는 버블시대의 여운을 좇는 도발적인 디자인이 적지 않았다. 그러나 후반이 되면 서서히 인테리어 일은 줄어들기 시작했고, 이미 디자인은 부가가치라고 하는 특정한 감각이 아니라, 당연한 것을 어떻게 당연하게 달성하고 아름답게 마감할 수 있을 것인가 하는 일상성에의 회귀를 모색하기 시작했다. 젊은 디자이너 중 일부는 새로운 비즈니스 찬스를 좇아 점차 가구나 프로덕트 쪽으로 영역을 넓혀갔다.

나는 1989년경부터 새로운 다실 작업에 착수하여 1993년 도부백화점에서 개최된 '놀이도 아니고 예술도 아닌'전에서 다실 〈지안愛庵·소안想庵·교안行庵〉을 발표했다. 공간이라고 할 수도 있고 인스톨레이션이나 가구라고 할 수도 있는, 아니, 그 전부라고도 말할 수 있는 이동성과 구축성을 갖춘 조립식의 다실을 제안했는데, 일본 고유의 발상을 집어넣어 현대의 '안식처'로 느껴지게 디자인한 것이다. 다실을 만드는 것은 당연히 도구의 조합이나 디자인도 포함하게 된다. 따라서 나도 공예나 프로덕트의 세계를 과제로 삼게 되었다.

1995년 밀라노 살로네에서의 전시회를 분기점으로 세계를 순회한 이 다실은, 어느덧 나의 대표작으로 여겨지고 있다. 그 후에도 2000년에 밀라노 살로네의 트리엔날레에서 '일본종이로 만든 다실', 2002년 살로네에서는 검은색 다실 '산거山居'를 발표했다. 전시회 자체에는 전자에는 '방법의 기억', 후자에는 '변화, 미세, 지금'이라는 타이틀을 붙였다.

　그즈음 나는 일본의 방법론에 대해 깊게 생각하고 있었다. 신체에 잠재되어 있는 일본문화, 감각에 잠들어있는 일본의 미의식, 와비차[*]로 대표되는 다도가 예기치 않게 현대에서도 통하는 시사점을 갖고 있었기 때문에, 일본이 갖고 있는 미를 찾아내는 데에 큰 도움이 되었다.

　생활양식이나 정신성은 고유문화와 함께 자란다. 그러나 그 단순한 추상성

＊　다도(茶道)에서, 다구(茶具)나 예법보다는 서로 조화롭고 공경하는 마음인 화경(和敬)과 맑은 가운데서도 고요한 청적(淸寂)의 경지를 중시하는 일.

의 연장에는 현대인의 지혜도 보인다. 안드레아 브란치의 말을 빌리자면, '일본에서는 아름다움 그 자체가 철학'이라고 한다. 이 시기 나는 일본의 조형미와 방법론에는 서양인이 단순히 따라 할 수 없는 깊은 내면에 있는 정신성을 배경으로 하는, 이제부터 세계가 마주해야 할 '인간을 위한 디자인'의 힌트가 숨겨져 있다고 확신하게 되었다.

마침 세간에서도 'WA'나 '和'를 제재로 한 잡지나 이벤트가 꾸준히 증가하고 있었다. 버블로 인해 그동안 잊혀졌던 일본인의 생활을 다시 돌아보자는 측면에서 그러한 방향이 나온 것이라고도 볼 수 있고, 땅에 뿌리박힌 정신성으로 회귀하고자 하는 동향으로도 볼 수 있을 것이다. 쇠퇴 일로였던 전통공예의 산지와 디자이너가 팀을 이룬 프로젝트도 증가했다. 긍정적인 현상이기는 하지만, 현실적인 사용 방식이나 산업적 재생까지는 도달하지 못한 것도 사실이다.

오히려 나가오카 겐메이ナガオカケンメイ와 같은 재발견주의적인 방법이 더 효과가 있을지도 모른다. 나가오카는 하라 겐야와 함께 일본디자인센터 연구실을 만든 디자이너 중 한 명이다. 나가오카는 생산지의 현상을 잘 알고 있고, 산지에서 좋은 것과 재사용할 만한 것들을 끝까지 오랫동안 지켜보며 확인했다. 나가오카에 의하면 '모노즈쿠리'에 관해서는 산지와 기업, 둘 다 문제의 구조는 같다고 한다. 그는 기업을 위해 '60VISION'을, 지방을 위해서는 'NIPPON VISION'을 구축했다.

특히 그의 강점은 판매 공간을 갖고 있다는 것이다. 바로 D & DEPARTMENT이다. 어떤 설비도 없는 그 공간에서는 사물이라는 존재의 목소리가 들려오는 것 같다. 새로운 '감별'이라는 사고방식은 디자이너를 포함하여 각 방면에서 더 중시되어야 할 것이다.

나 스스로도 대충 적당히 일본을 편애하는 눈으로 바라보고 남에게 소개

하는 조류에 편승할 생각은 없다. 그렇지만, 현재 일본의 생활 문화에는 다소 우려할 만한 부분이 있다고 느끼고 있던 것도 사실이다. 현실의 생활을 연장해가는 것이 중요하다고 해도, 그 표층을 바꾸는 것만으로는 끝나지 않는 물결을 실감한다. 전쟁, 버블 붕괴, 그리고 글로벌 경제로 인해 훼손된 일본의 삶이나 문화, 그 배후에 있던 큰 유형의 계보를 지금이야말로 발굴해야 할 필요가 있다고 느끼고 있다.

밀라노 살로네의 진가

밀라노 살로네는 원래 1961년 이탈리아에서 제2차 세계대전 후 국가재흥 정책으로 시작된 국제 가구 견본시다. 이탈리아는 가구를 산업으로 부흥시켜, 장인과 디자이너의 영역을 확보하려고 했다. 그런데 이탈리아 디자이너들은 그것을 가만히 바라만 보고 있지 않았다. 그들은 살로네를 통해 각자의 디자인을 겨뤘고, 디자이너로서 실험적이고 새로운 프레젠테이션을 세계에 선보였다.

어느 사이엔가 살로네는 제조업체를 중심으로 한 비즈니스 색채가 강해지게 되었다. 물론 주최자는 그것을 좋게 여겼는데, 디자인적 사고와 비즈니스 전개가 양립함으로써 디자이너의 참가 의의가 커지기 때문이다. 디자이너들은 비즈니스에 가려졌고, 브랜딩된 가구 메이커는 디자인을 비즈니스 상품으로 다루었다. 1990년대 후반부터 현재에 이르기까지, 그 경향은 점점 현저해지고 있다. 잡지 등에서도 전시를 더욱 화려하게 다루게 되자, 살로네의 규모와 영향력도 커졌고, 이제는 가구뿐만이 아니라 디자인 전반을 다루게 되었다. 일본에서도 무인양품이나 렉서스, 세이코 등이 참가하여 새로운 브랜드 쇼를 하게 되었다.

한편 살로네에는 젊은이들이 세계로 진출하기 위한 현대적 무대가 준비되

어 있는 것도 사실이다. 요시오카 도쿠진으로 대표되는 일본의 젊은 디자이너들이 국제적 활약의 기회를 가질 수 있었던 것 역시 살로네와의 관계가 클 것이다. 도리아데, 까시나, 모로조, 스왈로브스키 등 해외의 유명 메이커와의 컬래버레이션으로 탄생한 요시오카의 작품이나 인스톨레이션은 금세 세계의 주목을 받았다. 2001년에 발표한 '하니 팝'이라는 얇은 벌집 구조의 종이를 이용한 의자는 그의 대표작으로 알려져 있다.

하니 팝은 한정생산이었다. 마침 그때부터 디자인계에서도 세계적으로 옥션이 시작되면서, 구라마타 시로나 요시오카 등 디자이너들이 이미 만들었던 프로토타입이나 가구에 독자적인 가격이 붙게 되었다. 요시오카는 그 후에도 화제작을 발표하면서, 2007년에는 『Newsweek』지의 '세계가 존경하는 일본인 100인'에 선정되었다.

우리 사무실 출신 중에서도 후지하라 교스케藤原敬介나 요네타니 히로시米谷ひろし 등과 같이 살로네에서 수상한 것이 계기가 되어 주목받게 된 디자이너가 많다. 살로네에서는 '사테리테'라고 하는 스페이스가 젊은 디자이너에게 개방되어 있는데, 심사와 소정의 절차를 통과하면 나중에는 자유로운 프레젠테이션이 가능하다. 사테리테를 목표로 하는 세계의 젊은이들은 끊이지 않는다.

건축가 출신인 사토 오키佐藤オオキ가 이끄는 nendo도 인테리어나 프로덕트에 역점을 두고, 살로네를 통해 세계로 데뷔하는 데 성공했다. 2008년 살로네에서 베르마넨테 미술관에 전시된 렉서스 인스톨레이션은 빛의 공간 속에서 메쉬의 기둥이 상하로 움직이는 선명함으로 주목받았다. 제품화 이전의 디자인 기획까지 포함하여 그들 작품의 대부분은 평범한 일상에서 힌트를 얻은 것이다. 그들뿐만 아니라 2000년 이후 가구에서 프로덕트로의 영역을 넓힌 디자이너가 많이 배출되었다. 일시적으로 잡화 붐도 일었지만, 그보다는 일상의 생활 아이템이 중요하게 된 이유가 크다.

요시오카 도쿠진이 사무소를 설립한 것은 2000년이다. 처음 그를 만난 것은 내가 심사원을 맡고 있던 JCD의 수상식 때였던 것 같다. 그의 작품은 기계식 창문 디자인을 강조한 단순명쾌한 것이었다.

미야케 디자인 사무소 시절부터 이미 그는 '움직임'에 집착하고 있었다. 아이가 무의식으로 반응하는 것 같은 움직임을 가진 디자인은 어딘가 인간의 호기심을 자극한다. 자연이 그러한 것처럼, 완전하게 프로그래밍된 움직임이 아니라 마지막에 자연에 모든 것을 맡기는 것과 같은 움직임인 것이다. 실제로 지금 요시오카에게 주요한 테마는 자연이다. 자연의 체계가 갖는 신기한 인과가 인간에 미치는 놀라움이나 아름다움일 것이다. 요시오카는 인공과 자연이 어떻게 공명하는가를 테마로 삼아 '세컨드 네이처'전을 기획 구성했고 '네이처 센스'전에도 참가했다.

요시오카의 디자인에는 두 개의 특징이 있다. 하나는 명쾌함이다. 그의 많은 작품은 한 작품당 한 테마로 구성되어 있다. 또 하나는 자연의 원리를 응용한 것이다. 그것은 가구나 인테리어 작품보다는 전시회나 인스톨레이션에서 더 잘 나타난다. 1998년 파리에서 개최한 'ISSEY MIYAKE MAKING THINGS'전 이래, 밀라노 살로네에서의 'Tokujin Yoshioka×Lexus L-fitness'전의 흔들리는 숲과 같은 인공공간, '네이처 센스'전의 눈이라고 제목을 붙인 천의 춤, 서울에서 열린 개인전 'Tokujin Yoshioka _ SPECTRUM'에서의 프리즘이 생기는 광창 등, 이러한 일련의 인스톨레이션은 21세기의 대표적 특징인 인공자연을 나타내는 것으로, 그것을 받아들이는 측인 인간의 감수성을 전제로 한 디자인이다.

일찍이 일본 디자인 커미티의 멤버였던 시기에, 디자이너 4명의 그룹전을 기획한 적이 있다. 바로 고이즈미 마코토, 이가라시 히사에, 요시오카 도쿠진, 니시보리 신西堀晋이었다. 나는 일부러 전시 주제 결정을 포함한 모든 것을 그

들에게 자주적으로 맡겨보았다.

니시보리는 그 후 미국으로 건너가 애플사의 디자이너로 일하고 있다. 원래 파나소닉에서 일했던 프로덕트 디자이너였기 때문에, 기업과 공업제품의 생산 시스템과 그 문제를 체험으로 알고 있는 유능한 디자이너이기도 하다. 이가라시는 구라마타 시로의 사무소에서 독립한 여성 디자이너로, 기대를 한 몸에 받으며 활동하고 있다. 고이즈미는 원래 하라 조에이原兆英에게 사사한 가구 디자이너인데, 그 자연스러운 느낌을 살리는 작풍은 독특한 스탠스를 갖고 있다. 교외의 사무소를 거점으로 하여 프로덕트 중심으로 국내의 산지를 왕래하면서 2003년에 '고이즈미 가구점'을 세웠다. 고이즈미와 이가라시 모두 살로네나 단순한 상업주의적 전개와는 일정한 거리를 두는 접근방식을 취한다. 나중에는 둘 다 무사시노미술대학의 교수가 되었다.

당시 내가 그들을 지명한 것은 이 네 명을 대표로 하는 미래 세대에 대한 기대가 있었기 때문이다. 각자의 스타일은 다르지만 미래를 느끼게 하는 공통점이 있는 그들의 작품을 많은 사람들에게 보여주고 싶었다. 앞으로 그들이 더 젊은 세대에게 전달해야 하는 것을 각자의 시점으로 제안해가기를 바라고 있다.

환경의 시대에 있어서의 뉴 인더스트리

2000년을 기점으로 점차 프로덕트 디자인을 둘러싼 환경이 변화되기 시작했다. 과거 디자이너의 대부분은 소위 '인 하우스' 디자이너였지만 점차 '인디펜던트' 디자이너가 활약하게 됐다. 인하우스는 어디까지나 기업체에 소속되어 있기 때문에, 항상 기업의 윤리, 기업 내의 인사가 방해로 작용했다. 예전에는 기술의 비밀 엄수를 위해 외부 디자이너를 기용할 때 신중을 기해야 했지만, 오늘날 기술의 평준화를 생각하면, 기술만으로 타사와 차별화하기에는 무리가 있을 것이다. 자유로운 발상이 필요한 경우, 인디펜던트 디자이너의 채용은 필연이라고 말할 수밖에 없다.

게다가 휴대전화나 신형 태블릿, 휴머노이드 로봇이나 전기자동차 등이 새로운 디자인의 대상이 되면서, 점점 진화한 인터페이스가 중요시되고 있다. 그러한 의미에서 새로운 통신기기의 등장에 의한 '전자 테크놀로지의 변화', 공업제품이 만들어내는 '자연환경, 생활환경에 대한 배려', 사물이 만들어내는 심리적 세계인 '사물과 인간의 정신' 등 프로덕트 디자인을 둘러싼 다양한 요소가 디자인의 주제가 되었다.

서스테이너블과 리유저블

휴머노이드 로봇 등의 개발에서 볼 수 있는 것처럼, 인간이 만들어낸 것, 즉 프로덕트와 인간사회의 장래에는 테크놀로지와 관련된 다양한 개념과 과제가 존재한다. 이미 과학기술에 대한 단순한 신망이 아니라, 인터페이스 디자인이나 '관계의 시대'라는 새로운 시점이 요구되고 있는 것이다. '자연'과 '인간'을 어떻게 생각해야 할까, '같이 살아간다'고 하는 것은 어떤 것인가가 최첨단의 디자인 과제라고도 할 수 있다. 최근 빈번하게 이야기되는 에콜로지

에 따른 디자인, 지속가능한 디자인, 노멀라이제이션을 포함하는 유니버설 디자인 등도 그러한 현상이다.

2011년 현재, 세계의 인구는 69억이 되었다. 주택, 음식, 수자원이나 에너지 자원 등 장래에 대한 걱정이 점점 심해지고, 현대의 가장 중요한 과제로 환경문제가 일컬어지고 있다. 그러나 현대 환경문제의 본질은 아마도 이산화탄소 증가도 아니며, 온난화도 아니다. 현대의 환경문제나 온난화 문제는 과학적 분석의 평가, 환경기관의 견해, 미디어 등이 부추기고 있는 위기감에서 기인한 것이기도 하다. 라이프스타일에 대한 의식개혁, 즉 어떠한 가치관을 가져야 할지와, 에너지 소비의 효율화, 즉 에너지 줄이기 의식이 본질적으로 요구되고 있다. 환경문제는 인간이 살아가기 위한 글로벌한 지구문제임과 동시에 개인의 의식문제이기도 하다.

빅터 파파넥의 『인간을 위한 디자인』은 이렇게 시작한다.

많은 직업 중, 인더스트리얼 디자인보다 유해한 것은 몇 개 안 된다. 그보다 훨씬 더 믿음직스럽지 않은 직업이 하나 있는데, 광고디자인이 그것이다. 많은 사람을 유혹해서 수중에 돈이 있지도 않은데, 오직 사람의 눈길을 끌고 싶다는 이유에서 필요하지도 않은 물건을 사버리고 말도록 유혹하는 직업은, 아마도 지금 세상의 그 어떤 직업보다도 더 의심스러운 것이라고 말할 수 있을 것이다. 그리고 광고인의 악랄한 백치적인 생각을 상품으로 모양만 갖추어 적당히 만들어내는 인더스트리얼 디자인은 곧 그 뒤를 잇는 것이다. (…중략…) 그러나 오늘날 인더스트리얼 디자인은 대량생산을 기반으로 살인을 행하고 있다. 매년 전 세계적으로 대략 수백만 명의 보행자를 죽이거나 불구자로 만드는, 그야말로 범죄행위와도 같은 위험한 자동차를 디자인하거나, 사라지지도 않을 쓸데없는 것을 새롭게 만들어내어 자연을 엉망으로 한다든가, 공기를 오염시키는 재료나 생산공정을 채용하는 등, 디자이너는 위험한 인종이 된 것이다.

1971년에 출판된 이 책_{일본에서는 1974년}은 미국의 인더스트리얼 디자인과 대량생산, 그 산업주의적 소비사회의 구조를 고발하면서, 디자인이란 상품을 팔기 위한 도구가 아니라 사회와 인간생활의 윤리를 동반하는 행위라고 위치 짓고 있다. 바로 여기에서부터 지속가능한 디자인, 에코 디자인, 얼터네이티브 디자인이 구현되어간다고 말할 수 있을 것이다.

1992년 브라질 리우데자네이루에서 열린 UN환경개발회의 이래 지속가능한 개발과 사회를 위한 다양한 생산방식이 모색되어왔다. 인간이 함께 살아가기 위한 생산_{시스템}과 사회 만들기는 21세기의 중요한 테마가 되었다.

일본 기업에게는 1960년대 말 공해 문제가 큰 분기점이 되었다. 환경대책이나 가스 배출 규제, 석유파동, 엔고가 각각 큰 요인이 되어, 일본 기업은 세계에서도 손꼽힐만큼 효율적인 생산방법을 구축해왔다. 그 후, 1997년 교토의정서의 기후변화협약부터 2004년 고이즈미 총리가 G8에서 논의한 'Reduce_{삭감}, Reuse_{재사용}, Recycle_{재활용}'의 '3R', 일본이 발안한 제로 에미션 등, 순환형사회나 환경을 배려한 정책방침이 사회와 경제의 최대 테마가 되었다.

'폐기물 처리법'이나 '가전 리사이클법' 등이 정착하자, 기업은 재활용률의 향상이나 환경에 해가 덜 가는 소재 활용에 중점을 두면서 경쟁적으로 에너지 절약 제품 개발에 집중했다. 이렇게 '녹색 정책'이 세계의 주류가 되어갔다.

개인 차원에서도 카 쉐어링이나 자연 에너지 활용, LOHAS_{Lifecycles Of Health And Sustainability, 건강과 지속가능한 환경을 배려하는 라이프스타일}나 슬로우 라이프, 에코백이나 컴포스트_{가정쓰레기 등의 비료화}와 같은 가정에서의 노력이나, 로컬푸드운동[*]이나 자연보호와 같은 지역 활동, 공정 무역_{개발도상국의 생산자로부터 직접 더 높은 가격으로 지속적으로 구입하는 것에 의해, 빈곤층의 생활향상을 촉진하는 운동}나, 헝거 사이트_{전자 자선사업 사이트}와

* 일본에서는 지산지소(地産地消)라고 하여 그 땅에서 난 것을 그 땅에서 소비하자는 운동을 벌이고 있음.

같은 인터넷을 활용한 참가형 운동, 각지의 에코 디자인 운동 등, 다양한 움직임이 시작되고 있다. 시민의 의식이 높아짐에 따라, 환경을 의식하지 않는 기업은 신용을 잃기 쉬운 시대가 되고 있다.

그러한 움직임에 호응하여 기업들도 독자적인 시도를 점점 넓혀갔다. 그중에서 한 자동차 메이커가 솔선해 주목을 모았다. 자동차는 20세기와 함께 발달하였고 20세기의 에너지인 화석연료를 사용하는 대표적 공업제품이다. 환경에 가장 악영향을 끼치는 자동차산업이 21세기를 목전에 두고 크게 방향전환을 한 것이다.

1997년, 도요타는 세계 처음으로 하이브리드차 '프리우스'를 발표하고, 텔레비전 방송 협찬이나 CF를 이용하여 환경 의식이 높은 메이커로 명성을 높였다. 프리우스는 결코 스마트하다고 할 수 있는 디자인은 아니었지만, 새로운 시대를 상징하는 인상적인 형태를 갖고 있었다. 혼다의 '인사이드'나 미쓰비시의 전기자동차 등 다른 메이커도 추가로 등장하였고, 야마하의 전동 스쿠터 '팟솔'이나 전동자전거 '파스'가 보급되기 시작하는 등 자동차와 바이크는 점차 전기화, 녹색화된 이동장치로 진화하고 있다.

2009년 에코 포인트정책*이 실시되자, 평판 텔레비전, 냉장고, 에어컨의 수요가 일시적으로 늘어났다. 여기에 해당되는 많은 기업은 3R 노력도 함께 진행하고 있다. 이 세 가지 아이템은 리사이클률이 높은 제품이기도 하다.

가스 등을 사용하지 않는 전기화 주택이 늘어나는 상황에서 에너지 절약형 가전의 보급은 당연한 결과일 것이다. 홈 일렉트로닉스가 진행됨에 따라, 생활공간에서의 전기의 안전성과 중요성은 한 단계 높아졌다. 이와 궤를 같이하여, 정부의 원자력발전 정책 고수로 인해 그동안에는 별로 진전되지 않

* 일본 정부가 에너지 절약형 가전제품의 소비를 촉진하기 위해 냉장고 · 에어컨 · 평판TV 등 3대 가전제품의 고효율 모델을 구입하면 구매 가격의 일부분을 포인트로 환급해 주는 제도.

앉던 태양광 패널 등도 점차 보급되기 시작하고 있다. 석유파동 이후, 태양광 패널의 제작을 비교적 빨리 시작한 일본기업은 샤프, 교세라, 산요전기 등 주요 메이커를 중심으로 2004년경까지는 전 세계 생산량의 절반을 생산하고 있었다. 지금까지는 거의 주택 중심이었던 수요가 공공으로 확대되어가고 있고, 새로운 디자인 아이템도 출시하고 있다. 널리 보급되면 좋겠다.

야간 전력의 축전 시스템이나 '에네팜' 등 가정용 연료 전지의 보급도 시작되고 있다. 에네팜이란 연료전지 코제너레이션 시스템으로, 도시가스 등으로부터 수소를 추출하여 공기 중의 산소와 반응시켜 발전하는 에너지 효율이 높고 공해가 없는 방식을 사용한다. 2008년 연료전지 실용화추진협의회가 붙인 이름이다. 현 단계에서는 가장 환경 부담이 적은 발전의 하나로 생각되고 있는데, 보급 수량과 가격의 밸런스를 조절하는 것이 과제이다. 이러한 장치가 가정이나 아파트에 도입되는 시대는 그렇게 멀리 있지 않을 것이다. 조만간 우리가 사는 풍경의 일부가 될 것이므로, 디자인이 시야에 넣어야만 하는 영역이다.

조명장치에서는 LED Light Emitting Diode가 큰 발명이었다. 광발 다이오드를 이용한 이 조명은 1980년대 중반에 원리가 완성되었지만 저작권을 둘러싸고 문제가 있었다가, 니치아日亜화학공업의 나카무라 슈지中村修二가 1993년 청색 발광 다이오드를 발명하면서 크게 비약했다. 그 후 휘도, 색온도 등 발전적 개량을 거듭하여 공공교통기관 등에서 사인이나 디스플레이, 신호기 등 외에 상업 시설용 조명, 이벤트 등의 연출조명, 현재에는 가정용 전구로 바꾸는 광원으로 폭넓게 보급되기 시작했다. LED는 에너지 절약뿐만 아니라, 내구성이 있어 교체주기가 훨씬 길다. 서구에는 이미 백열구의 생산을 중지한 곳도 있다.

인간과 빛의 감성적 관계에 있어서는 모든 조명을 LED로 바꿔버린다는

이야기는 있을 수 없겠지만, 생활공간도 LED를 사용한 조명 환경이 되어가고 있는 것만은 확실하다. 당분간 이 부분에서 인테리어 디자이너나 조명 디자이너의 활약을 기대할 수 있을 것이다.

공생하는 사회 만들기라는 점에서는 '유니버설 디자인Universal Design'이 중시되어 왔다. 원래 '노멀라이제이션'은 1960년대에 장애인이 불편함 없이 생활할 수 있게끔 하는 북유럽을 중심으로 시작한 사상이라고 하는데, 미국에서는 차별 금지를 의미하는 말로도 사용되는 등, 인권 옹호적 요소가 포함된 사고방식이다.

한편, 유니버설 디자인은 1980년대에 노스 캐롤라이나 주립대학의 로날드 메이스Ronald Mace에 의해 제창된, 언어나 문화, 연령이나 성별, 장애나 권력 여부와 관계없이 누구나 쉽게 이용할 수 있는 것을 디자인하여 제공하자는 사고방식이다.

다음과 같은 7가지 원칙*을 갖고 있다.

원칙1 어떠한 사람이라도 공평하게 사용할 수 있는 것

원칙2 사용함에 있어 자유도가 높은 것

원칙3 사용 방식이 간단하고 알기 쉬운 것

원칙4 필요한 정보를 바로 얻을 수 있는 것

원칙5 순간의 실수가 위험으로 연결되지 않는 것

원칙6 신체에의 부담이 거의 없는 것(약한 힘으로도 사용할 수 있는 것)

원칙7 접근이나 이용하기 위해 충분한 크기와 공간을 확보할 것

* 자세한 내용은 다음과 같다.

공평한 사용 Equitable Use
장애나 능력과 관련하여 다양한 사람들에게 유용하고 시장성이 있도록 디자인한다.

원칙 1
① 모든 사용자가 같은 방법으로 사용할 수 있게 한다 : 가능하다면 동일하게, 그게 안 된다면 동등하게.
② 어떤 사용자 집단을 다른 집단과 구분하거나, 낙인을 찍지 않는다.
③ 모든 사용자에게 프라이버시, 보안, 안전이 동등하게 제공되도록 한다.
④ 모든 사용자의 마음에 들도록 한다.

사용상 유연성 Flexibility in Use
개인 선호나 장애, 능력과 관련하여 넓은 범위에 맞출 수 있도록 디자인한다.

원칙 2
① 사용자가 여러 사용 방법들 중에서 선택할 수 있도록 한다.
② 사용자가 왼손잡이든 오른손잡이든 접근해서 사용할 수 있도록 한다.
③ 사용자가 정확성과 정밀성을 기할 수 있도록 돕는다.
④ 사용자의 보폭이나 속도에 맞출 수 있도록 한다.

간단하고 직관적인 사용 Simple and Intuitive Use
사용자의 경험이나 지식, 언어, 집중도와 무관하게 이해하기 쉽도록 디자인한다.

원칙 3
① 필요 이상으로 복잡하지 않게 한다.
② 사용자의 기대와 직관에 부합하게 한다.
③ 사용자의 읽기 능력이나 언어 종류와 관련하여 넓은 범위에 맞출 수 있게 한다.
④ 중요한 정보부터 먼저 알아챌 수 있게 배치한다.
⑤ 처리를 하는 중에, 그리고 처리한 후에는 그것을 알 수 있게 표시하고 피드백을 제공한다.

알아챌 만큼 충분한 정보 Perceptible Information
사용자의 감각 능력이나 환경 조건과 무관하게 사용자에게 충분한 정보를 효과적으로 전달할 수 있게 디자인한다.

원칙 4
① 필수 정보를 충분히 나타낼 수 있도록 여러 방식을 사용한다. 예를 들어 그림으로 표시하고, 소리로 알려주고, 만져서 알 수 있게 하는 등.
② 필수 정보와 부가 정보가 적절히 대비되도록 한다.
③ 필수 정보에 대해 판독 가능성을 극대화한다.
④ 묘사할 수 있는 다양한 방법으로 여러 요소들을 차별화한다.
⑤ 감각에 제약이 있는 사람들이 사용하는 다양한 장치나 도구에 상응하도록 한다.

실수를 감안 Tolerance for Error
사용자가 잘못 쓰거나 예상하지 못한 행동을 하더라도 위험이나 역효과를 최소화하도록 디자인한다.

원칙 5
① 위험과 실수가 최소가 되도록 요소를 배치한다 : 가장 많이 쓰는 요소는 가장 접근하기 쉽도록 하고, 위험한 요소는 제거하거나 분리하거나 감싸는 방식으로.
② 위험이나 실수에 관해 경고한다.
③ 실패하더라도 안전하게 한다.
④ 주의를 요구하는 일에서는 무의식적으로 행동하지 못하게 한다.

적은 물리적 노력 Low Physical Effort
사용하기 편하고 피로가 적도록 디자인한다.

원칙 6
① 균형잡힌 자세로 사용할 수 있게 한다.
② 필요할 때 저절로 작동하도록 한다.
③ 반복하는 동작을 최소로 한다.
④ 자세를 유지하는 데 드는 힘을 최소로 한다.

접근하고 사용하기에 적절한 크기와 공간 Size and Space for Approach and Use
사용자의 체구, 자세, 이동성과 무관하게 접근하고 사용하기 편하도록 크기와 공간을 디자인한다.

원칙 7
① 사용자가 앉아 있든 서 있든 중요한 요소들이 잘 보이게 한다.
② 사용자가 앉아 있든 서 있든 모든 구성 요소에 손이 닿도록 한다.
③ 다양한 손 크기에 맞춘다.
④ 보조 기기나 개인별 보조 장치를 사용할 수 있도록 적절한 공간을 제공한다.

유니버설 디자인은 장차 다가올 시대를 향한 숭고한 이념과도 같이 느껴진다. 더 넓게 개념화되고 있는 점은 훌륭하다고 생각하지만, 아직 디자인이 그 단계까지 도달하지 않고 있는 것이 현실이다. 공평하고 안전하며, 튼튼하고 사용하기 쉬운 것은 당연히 중요하다. 그러나 디자인이나 아름다움도 사람들의 마음과 연결되는 인터페이스에 있어서는 중요하다. 인간은 그렇게까지 즉물적이지는 않다. 또한 인간은 신체를 사용하면서 다양한 것을 배워왔기 때문에, 신체능력을 기르는 것은 인간생활에 있어서 가장 중요한 것 중 하나이다.

유니버설 디자인과 노멀라이제이션을 혼동하는 케이스를 때때로 보게 되는데, 현재 먼저 보급되고 있는 것은 노멀라이제이션일 것이다. 소위 배리어 프리barrier free다. 배리어 프리 디자인은 1974년, UN장애인 생활환경전문가회의에서 시작되어 복지선진국인 북유럽을 중심으로 퍼져갔다. 일본에서도 최초에는 공공공간이나 공공시설부터 시작했다. 2000년에 시행된 소위 '배리어 프리법'이후, 휠체어를 탄 사람의 통행장해나 불편을 없앨 것, 시각장애인을 위한 점자나 음성가이드, 노인을 위한 손잡이나 우선석 등 다양한 시책을 통해, 그때까지 사람들이 모르는 괴로움을 겪고 있던 장애인들이 대중교통으로도 더 안심하고 외출할 수 있게 되었다.

또한 가정 안에서도 유니버설 디자인적인 시도가 행해졌다. 마쓰시타전기산업현 파나소닉이 개발한 앉아서 샤워할 수 있는 '좌坐샤워'나 세면대의 높이를 조절할 수 있는 산요전기의 '무빙 샴푸–세면대' 등이 있는데, 목욕하다가 사망하거나 세수할 때 허리를 다치는 사고가 많았던 것에 착안한 것이다. 그 외에도 상하로 가동하는 키친이나 휠체어로 이용할 수 있는 부엌 등이 발표되었다. 이렇게 기구를 신체에 맞춘다는 발상은 누구나 이용하기 쉬운 유니버설 디자인의 일환이었다.

그런데 이러한 것들을 디자인할 때 기구를 신체에 맞추는 것과 신체를 기구에 맞추는 것 사이의 밸런스를 잡기는 매우 어렵다. 또한 편리함과 친절함에도 차이가 있다. 디자인적으로 뛰어난 것의 정의는 기능성만으로는 말할 수 없다. 곤란을 겪던 사람에게는 고마운 것이겠지만, 누구라도 사용할 수 있다고 하는 것이, 곧 누구나 사용하고 싶어 하는 것은 아닌 것이다. 유니버설 디자인이 필요하기는 하지만, 그것이 일원적으로 확장되는 데 대해서는 아직 시간과 논의, 실험이 필요하다.

어찌됐든 공업제품의 대부분은 매일매일의 기술 발전에 힘입어 그 수명이 매우 짧아졌고, 디자인도 점점 소비되고 있다. 현대 프로덕트의 숙명 중 하나이기도 하지만, 이제부터의 디자인이 제품과 디자인의 관계에서 그러한 점들을 어떻게 생각해 나갈 것인지에 대한 염려를 떨치기 어렵다.

인디펜던트 디자이너들로부터의 제안

21세기 이후는 프로덕트 디자인의 시대라고도 말할 수 있을 것 같다. 컴퓨터의 보급에 의해 새로운 표현이나 정보의 유통이 가능해진 것, 다품종소량의 시대를 거쳐 적은 수주로도 제품화가 가능해진 것이 그 배경이다. 예전에도 디자이너들은 서로 교류하고 있었고, 다분야에 걸쳐 활동하는 디자이너도 있었지만, 프로덕트라고 하는 광범위한 단어가 나타내는 것과 같이 여러 분야를 아우르는 디자인이 증가해 온 영향도 있을 것이다.

후카사와 나오토, ±0가습기 ver.3, 2003 (발매는 2006년부터)

게다가 공업디자인이나 프로덕트 디자인의 세계에서는 인디펜던트로 활약하는 디자이너가 증가했다. 프로덕트에 주목이 쏠리자, 능력 있는 디자이너는 자력으로 그 입장을 만들어낸 것이다.

그 대표격은 후카사와 나오토일 것이다. 2000년 이후 프로덕트 붐을 불붙인 디자이너 중 한 명이다. 이동통신회사 Au의 디자인 프로젝트, ±0의 설립, 무인양품의 자문위원, 21_21 DESIGN SIGHT 기획위원 등을 역임했고, 디자이너 육성 프로그램의 디렉션을 담당하여 프로덕트 디자이너의 가능성을 넓힌 동시에, 치밀하고 완성도를 높인 디자인과 감수력이 높게 평가되고 있다. 후카사와는 미국에서 정밀한 디자인 매니지먼트를 배웠기 때문인지, 조직과 사람을 움직이는 방식을 잘 알고 있다.

애당초 인디펜던트 디자이너로서 프로젝트를 성공시키기까지는 엄청난 노력이 필요했을 것이다. 게다가 그는 일상의 무의식적 행동 속에 힌트와 아이디어가 잠들어있는 것에 착목한 디자인을 솔선해서 실현화함으로써 주목을 받았다. 많은 소비자들의 공감을 샀던 것이다.

그 특징을 잘 나타내는 것이, 2003년에 등장한 ±0다. 다카라, 다이아몬드 사와 후카사와의 공동 사업으로서 시작했다. 세상에 이렇게도 많은 물건이 넘치는데, 정말 갖고 싶은 것은 없다. ±0은 모든 것을 리셋하고, 납득이 가는 디자인을 컨셉으로 '있을 법하지만 없었던' 것을—사물이 본래 있어야 할 필연의 모습을—만들어내는, 인간의 공유감각을 중요하게 여기는 디자인 브랜드다. 텔레비전과 의자처럼, 같은 실내에 있는데 별개의 업계의 별개의 메이커가 만들고 있는 것들을 연결한다는 노림수였다.

대표작인 가습기는 도자기의 곡선, 텍스처와 가습기를 결합하고 거기에 아로마까지 더한 의외성이 있는 디자인이다. 전부가 새하얀, 그야말로 조각 작품과도 같은 벽걸이 시계, 식빵 한 덩어리의 형태를 그대로 살린 토스터, 액정

텔레비전이면서 향수를 불러일으키는 브라운관의 형태를 한 텔레비전, 어디에든 둘 수 있을 것 같은 신발 밑창을 붙인 가방, 건설현장의 가림막 같은 네트 천을 사용한 가방 등, 전부 허를 찌르는 아이디어였다. 후카사와는 작은 틈만 있으면 우산을 세울 수 있고, 5cm² 정도의 공간이 있으면 캔을 버릴 수 있고, 적당한 울퉁불퉁 요철이 있으면 담뱃불을 끌 수 있으며, 밤에 달리는 열차의 창문은 거울이 된다고 이야기한다.

이들 '어포던스*'는 무의식 중에 모두가 넌지시 이용하고 있는 형태일지도 모른다. 자연의 것만 있는 것이 아닌 도회 속에서 아직 누구도 의식하고 있지 않은 어포던스는 다수 존재할 것이다. 후카사와가 이제부터도 더 많은 발견을 디자인하길 기대하고 있다.

모노즈쿠리의 방법을 모색해온 디자이너나 프로듀서가 점점 늘어나고 있다. 그중에서도 유니크한 것이 2002년 나고야 히데요시名児耶秀美가 만든 h-concept앗슈 컨셉이다. 최초의 고객은 MoMA였다고 한다. 나도 모르게 웃음이 나오는 아이템들은 젊은 디자이너들의 아이디어를 나고야가 제품화한 것이다. 창작자, 제작자와 소비자를 연결하는 것이 그의 일이라고 한다. 나고야가 프로덕트 디자이너 출신이기 때문인지, 그의 상품들은 상당히 잘 다듬어진 아이디어와 생산원리를 바탕으로 하고 있다.

MoMA에 가장 처음 납품하여 그의 대표작이 된 애니멀 고무밴드는 현재 미국의 초중생들에게 엄청난 인기로, 학교에 가져가는 것이 금지될 정도라고 하는데, 순식간에 중국산 모조품이 마구잡이로 생겨났다고 한다. 그 외에도 KAZAN이라고 이름 붙인 티슈 누름쇠나 TUBE라는 이름의 도어 스토퍼, 스플래쉬라는 이름의 우산꽂이, TsunTsun이라는 이름의 비누곽, CAOMARU

* affordance, 행동유도성, 행동유발성

라는 이름의 스트레스 해소 볼, UKI HASHI라는 이름의 젓가락받침이 필요 없는 젓가락, 최근작으로는 Green Pin이라는 이름의 코르크에 꽂으면 흙에서 새싹이 난 것 같은 압정, Cupmen이라고 하는 컵라면 전용의 뚜껑 누르개 등 이 있다. 분명 어디선가 한 번쯤 본 적이 있을 것이다.

이것들은 후카사와는 또 다른 시점에서, 있을 것 같으면서 없었던 유니크한 아이디어를 형태화한 것이다. 현대의 생활 굿즈로는 이 정도 즐거운 것이 적합할지도 모른다. 단순한 디자인이라고 하는 가치관과는 다른 어프로치일지도 모르지만, 평범한 잡화와는 다른 현대의 감성이 살아있다. 어떤 의미에서는 현대를 상징하는 프로덕트라고도 할 수 있다.

프로덕트 브랜드를 만든 디자이너는 많이 있지만, 그중에서도 오래 전부터 열심인 사람으로 구로카와 마사유키가 있다. 디자인은 통상 먼저 아이디어가 있고 그것을 제품화하는 순서인데 반해, 구로카와는 다른 어프로치를 시도하고 있다. 그는 'K'라고 하는 브랜드를 세웠다. 물론 자신의 성 구로카와에서 따온 K이다.

K는 생산방법과 기술을 가진 메이커와 협력관계를 맺은 뒤 새로운 제품을 프로듀스하는, 공장을 갖지 않는 메이커인데, 일관된 디자인 사상 위에서 복수의 메이커 네트워크로부터 탄생한 제품을 자신의 K스튜디오나 디자인 톱을 활용하여 일본 국내외 소비자에게 판매하는 구조를 준비했다고 한다. K의 로고 마크는 이전에 이시오카 히데코가 디자인했던 것을 부활시켰다고 한다. 그 사상을 다시 한번 구로카와가 생각한 것을 의미할 터이다. 디자이너가 만든 메이커나 브랜드는 적지 않지만, 그중에서도 획기적인 발상이었다. 구로카와로 말하자면 'GOM 시리즈'로 유명한데, 각 산지나 메이커와 협력하여 섬세한 캐비닛, 도자기, 트레이, 철기, 자 등, 폭넓은 작품을 발표하고 있다. 계속적인 부분이 단순한 기획과는 다른 점이다.

또 하나의 주목할 만한 존재가 니시야마 고헤이西山浩平와 마스모토 요스케 桝本洋典가 만든 엘리펀트 디자인이 운영하는 커미티 사이트 '공상생활'이다. 공상생활의 유니크한 점은 크라우드 펀딩, 즉 디자이너의 아이디어를 보고 구입을 원하는 소비자가 일정 수 모이는 것으로 상품의 제조가 시작되는 인 터넷에 의한 효율적 특성을 살린 방법이다. 메이커와 디자이너와 엔드유저를 연결하는 하나의 방법이라는 점에서는 앗슈 컨셉트나 K와 목적은 같다고 할 수 있다. 컴팩트 IH*나 윈도우 라지에이터, 디자인 에코 큐트**나 소파 등, 제 품화된 것들의 디자인은 현대 소비자들의 요망을 반영하고 있다.

그 외에도 독립적으로 활약하는 디자이너 중에서 나카야마 슌지中山俊治가 주목할 만하다. 나카야마는 지바공업대학의 요시다 다카유키吉田貴之와 개발 한 휴머노이드 로봇 morph 3이나 미래형 자동차 할루키게니아Hallucigenia로도 알려져 있다. 하지만 그의 활동은 더 급진적인데, 카메라나 정밀 기구 등의 공 업제품부터 가구 디자인 등을 통해 과학기술과 디자인을 지적으로 섬세하게 결합한 활동을 보여주고 있다. 최근 아오야마의 스파이럴 가든에서 개최한 'MOVE'전, 21_21 DESIGN SIGHT와 디렉션한 '뼈'전 등에서 보여준 기묘 한 기계의 아름다움은 꼭 생명체 같기도 하고 기계 같기도 해서, 자연과 인공 에는 공통의 아름다움이 존재한다는 것을 보여주었다.

새로운 산업으로서의 프로덕트 디자인은 단순히 컴퓨터가 만들어내는 새 로운 형태의 세계에 몰두해서도 안되고, 단순히 자연을 모방해서도 안 된다. 프로덕트의 원형을 인간의 감각이 마주하게 되는 인터페이스에 의해 다시 한번 연결하는 것으로 생각해야 할 것이다. 만약 그 가능성을 갖고 있는 것이 디자인이라면, 신뢰할 만한 미래를 예감할 수 있다.

* 유도가열장치
** 이산화탄소를 냉매로 이용한 전기급탕기

제5장 환경의 시대를 살아가는 디자인 | 1990~2010년대

나카야마 슌지, Cyclops 흘겨보는 거인, 2001

일본 현대 디자인사

포스트 버블의 도시와 디자인

변화하는 도쿄의 풍경

1990년대 도시에 가장 충격을 준 것은 1995년 1월의 한신대지진일 것이다. 절단되어버린 고속도로, 무너져 내린 빌딩, 타버린 목조주택과 상점가, 그곳에는 아직 현대에 보지 못한 도시의 위험함과 자연재해의 무서움이 여실히 드러나 있었다.

그때 가장 빨리 새로운 비전을 가져다준 것은 건축가 반 시게루坂茂였다. 지관*이라는 공업제품을 소재로 삼아 가설 건축을 만들어낸 것이다. 완벽한 것은 아니었지만, 구축물이 갖는 안정감과는 정반대의 스마트한 감각이 있기 때문에 세계적으로도 화제가 되었다.

당시 지진의 영향이 거의 없었던 도쿄에서는 개발 신화가 무너지지 않았다. 1980년대에는 규제 때문에 별로 볼 수 없었던 초고층빌딩이 1990년대가 되자 속속 그 모습을 나타내게 된다.

도쿄도가 1980년대에 계속 재개발계획을 진행하고 있던 임해부도심은 우여곡절을 겪은 대형개발사업이었다. 그 대대적인 출발로 세계도시박람회가 계획되어 있었지만, 1995년 아오시마靑島 도지사 취임과 동시에 중지되었다. 버블 붕괴 후의 도정에 대해 명확한 태도를 표명한 것이다. 1999년 이시하라石原가 취임하면서 그 계획은 새로운 시대와 마주하는 형태로 재편되었다.

이미 1995년에는 레인보우 브릿지가 완성되고 유리카모메가 개통되었다. 1996년의 빅사이트와 1997년의 단게 겐조 설계의 후지테레비 본사 이전을 시작으로 호텔, 어뮤즈먼트 시설, 상업시설, 기업본사, 공공교육시설과 고

* 종이로 된 긴 원형관

층 아파트 등 다채로운 시설이 준공되어 점차 마을로서의 구색을 갖추게 되었다. 1999년 지어진 비너스포트도 세간의 화제가 되었다. 오다이바, 아오미, 아리아케를 포함하는 지구 개발의 공식 명칭은 레인보우 타운이었다고 하는데, 그보다는 통칭 '오다이바'로 도쿄 사람들에게 친근해졌다.

또한 국철 민영화 이래, 갈 장소를 잃게 된 시오도메 화물역의 부지는 1990년대 후반부터 재개발에 착수하였다. 2002년부터 2008년에 걸쳐 시오도메 시오사이트로 거의 완성되었다. 시오도메 시티센터, 덴츠, 니혼테레비, 소프트뱅크와 파나소닉 등의 유명기업 본사, 콘래드 도쿄 등의 초고층 빌딩군이 출현하게 되었다. 같은 시기에 인접한 하마마쓰초부터 시나가와에 걸친 재개발도 진행되어, 완안 지역은 새로운 최첨단 지역이 되었다. 한편 이러한 개발이 도시의 열섬화 현상을 유발한다고 지적되기도 한다.

니시신주쿠에서는 1991년 단게 겐조 설계의 신도청사가 완성되었고, 마루노우치 구 도청사 부지에는 1996년에 도쿄국제포럼이 지어졌다. 1994년 신주쿠 파크센터빌딩, 1997년 신국립극장과 소위 오페라시티가 완성되어 고슈甲州가도를 따라 초고층 빌딩들이 줄지어 서게 되었다. 이 시기의 개발은 초고층 빌딩이 주류가 되었다. 1993년의 요코하마 랜드마크 타워나 하라 히로시原広司 설계의 오사카 우메다 스카이빌딩, 1994년 에비스 가든 플레이스 등 대형개발이 도시의 새로운 거점이나 랜드마크를 창출하기 시작했다.

한편 모리빌딩은 2003년, 아크 힐즈 이래의 대규모 도시재개발이 된 롯폰기힐즈를 완성했다. 15년 이상 걸린 조합방식의 재개발 사업이었지만, 모리빌딩은 새로운 재개발 형태와 복합성을 시도하였고, 그 전년도에 완성한 신마루빌딩과 함께 도쿄의 신명소가 되었다.

게다가 롯폰기 지구에는 미쓰이부동산이 주체가 되어 방위청 부지를 재개발한 도쿄 미드타운이 2007년 완성되었다. 구로카와 기쇼가 설계하여 같은

해에 완성한 국립신미술관과 함께 롯폰기는 큰 화제를 불러일으키며 주목받는 지역이 되었다.

이렇게 고도로 집적된 초고층 빌딩은 도시의 풍경과 디자인을 크게 바꿨다. 도쿄에서는 1970년대 신주쿠 부도심, 1990년대 임해부도심 및 완안 지역, 2000년대의 롯폰기와 도쿄역 주변인 것이다.

1960년대나 그 이전과 같은 강압적인 도시계획이 불가능한 상황에서 재개발이라고 하는 면적개발은 유일한 방법이었을 것이다. 특히 1990년대 이후의 재개발을 뒷받침한 것은 규제완화와 순조롭게 성장하던 글로벌 금융경제였다. 그것들은 디자인으로서의 평가와는 별개로, 신명소라고 하기보다도 도쿄의 새로운 모습을 체현하는 것이다.

2000년 이래, 도쿄를 중심으로 도시 호텔의 양상이 변화하기 시작했다. 특히 외국자본계열 고급 호텔의 유입이 도쿄 호텔 지도를 다시 그렸다. 1994년 도쿄 파크센터의 파크 하얏트 도쿄나 에비스 가든 플레이스의 웨스트인 도쿄, 2002년 포시즌즈 마루노우치 도쿄, 2003년 롯폰기힐즈의 그랜드 하얏트 도쿄, 2005년 시오도메의 콘래드 도쿄와 만다린 오리엔탈 도쿄, 2007년 하시모토 유키오橋本夕紀夫가 디자인한 더 페닌슐라 도쿄와 도쿄 미드타운의 리츠 칼튼 도쿄, 2010년 마루노우치의 샹그릴라 도쿄 등, 호텔 건축은 줄줄이 이어지고 있다. 대형 개발에는 반드시 호텔이 들어가 있다.

2008년 리먼 쇼크 이후 호텔 업계는 영업적으로 계속 부진했지만, 세계적인 호텔의 조류와 함께 일본의 호텔도 일시적으로 고급화 전략을 취했다. 여기에서 호텔론을 이야기할 생각은 없지만, 해외의 리조트 등을 포함해서 2000년 이후의 호텔 객실의 가격 상승은 우려할 만한 현상이었다. 물론 서비스의 향상이나 우아함을 유지하는 것도 중요하지만, 호텔이 도시에 미치는 역할이 크면 클수록 가격 격차가 커지는 현상은 일본에 있어서도 세계에 있

어서도 우려해야 할 것이라고 생각한다.

이러한 호텔 디자인은 일제히 럭셔리를 추구했지만, 비일상성으로 시점이 이동하고 있기 때문에 오랜 기간 디자이너들이 다뤄왔던 테마나 인간을 위한 디자인이라고 하는 것과는 꽤 거리가 있는 것처럼 여겨진다. 2003년에 오픈한 메구로의 클라시카와 같이 디자인을 영업 전략으로 삼는 호텔도 점차 생겨나기 시작했다. 도시의 호텔이야말로 더 다양해지면 좋을 것이다. 미래의 도시 속에서 호텔은 디자인의 가능성을 가장 많이 갖고 있는 장소 중 하나가 아닐까.

지역개발과 디자인 매니지먼트

앞서 나간 아트 매니지먼트의 분야에서는 에치고 쓰마리나 세토우치 내해의 나오시마 등이 지역과 일체화 된 프로젝트로 성공하기 시작했다. '대지의 예술제·에치고 쓰마리 아트 트리엔날레'는 기타가와 후라무北川フラム가 종합 디렉터를 맡아 니가타현 및 도카마치시를 중심으로 주변 지역의 활성화를 목표로 공동으로 진행 중인 프로젝트다. 첫 해인 2000년에는 32개국과 일본 여러 지역에서 150 아티스트가 참가했다. 보조금 등도 잘 활용하면서 아트와 지역사회가 일체화된 방식이 많은 지역 이벤트의 선례가 되었다. 센터 건물은 하라 히로시의 설계이다.

한편 나오시마는 2004년부터 교육출판기업인 베넷세가 주체가 되어 세토우치 내해의 작은 섬들을 무대로 전개한 아트 프로젝트이다. 원래 1980년대부터 이 섬에서 활동을 시작했던 베넷세가 안도 다다오에게 설계를 맡겨 완성한 지추미술관과 숙박시설을 중심으로, 현대 유수의 작가에 의한 아트가 섬 안에 설치되었고 지금은 관광객이 끊이지 않고 있다.

1980년대 인터랙티브 아트의 유행 이후 아트는 미술관에서 조용히 감상하는 것이 아니라, 때로는 사람과 때로는 도시와 때로는 지역과 일체가 되어

전개되는 것이 되었고, 아트 자신도 해방됨과 동시에 '상자 개발'이라고 비하되던 방식과는 다른 시도로 지역이 갖는 가능성이 평가되기 시작했다.

그러나 지방행정이나 지역개발에 있어서 아직 디자인을 둘러싼 오해가 많다. 디자인과 아트의 경계가 모호해지면 모호해질수록 디자인에 초점을 둔 지역개발이 많아져야 할 것이다. 21세기 도시와 디자인이 어떻게 관련되어 있는가는 앞으로의 큰 과제이다.

버블 붕괴 후에는 이전까지의 장식적이던 퍼블릭 아트와는 다른, 아트와 디자인의 매니지먼트가 다양한 국면에서 진행되었다.

신주쿠 파크센터빌딩에는 리빙 디자인센터 OZONE이 탄생했고, 리빙 디자인계의 전문점이나 갤러리가 정보를 발신하는 거점이 되기 시작했다. 2004년에는 니시아자부에 디자인 갤러리 활동이나 세미나를 여는 쇼룸 '르 베인'이 탄생했다. 오너는 물로 씻을 수 있는 금속을 취급하는 메이커인 리라 인스였고, 건물 전체와 운영 기획의 매니지먼트를 내가 담당하였는데, 이 역시 또 하나의 디자인 거점이 되었다. 원래 시부야, 아오야마, 롯폰기에는 디자이너나 건축가가 많이 활동하고 있었고 액시스나 액시스 갤러리도 거점화하고 있었지만, 미드타운의 21_21 DESIGN SIGHT와 갤러리 르 베인이 정보 연계를 도모하는 기획을 세우면서 민간의 활동을 중심으로 점점 롯폰기 주변의 정보집적이 진행되었다. 이로써 롯폰기는 디자인의 거리가 되어갔다. 단 하나의 건물이라 하더라도 광역적인 정보원이 될 수 있는 것이다.

갤러리 르 베인은 최초로 가구나 인테리어를 대상으로 한 디자이너 갤러리였다. 로스 러브그로브나 안드레아 브란치, 파트리시아 우르퀴올라Patricia Urquiola, 보렉 시펙Borek Sipek, 시빌 하이넨Sibyl Heijnen 등 외국 디자이너의 개인전을 개최하는 등, 작지만 국제적인 갤러리 공간으로서 정보를 발신해가고 있다. 매년 디자이너에 의한 세미나 및 다도 문화를 테마로 한 세미나 시리즈를

개최하여 많은 참가자들의 호응을 얻고 있다.

한편 시오도메의 파나소닉 빌딩에서는 시오도메 뮤지엄이 건축정보를 중심으로 전시회를 열고 있기는 한데, 지역 전체를 통한 아트나 디자인의 시도는 아직 시도되지 않고 있다.

도쿄 미드타운은 시미즈 도시오淸水敏男가 아트를 담당하여 산토리 미술관 등 문화시설이 포함되었다. 또한 안도 다다오가 설계한 건축의 디자인 갤러리 21_21 DESIGN SIGHT는 이세이 미야케를 중심으로 로고마크를 담당한 사토 다쿠佐藤卓, 그리고 후카사와 나오토, 가와카미 노리川上典李子 등에 의해 기획이 이뤄지고 있다. 첫 전시는 안도 다다오 개인전으로 막을 열었고, 이어 사토, 후카사와, 미야케, 가와카미 외에 요시오카 도쿠진, 나카야마, 아사바 가쓰미 등의 독특한 디렉션전이 주목을 끌며 도시 속 디자인 스페이스로 자리잡았다.

한편 롯폰기힐즈의 아트 매니지먼트는 난조 후미오南條史生가 담당했다. 난조는 초대 데이비드 엘리엇David Elliott의 뒤를 이어 모리미술관장을 맡았다. 그는 로고 디자인에 조나단 반브룩Jonathan Barnbrook, 홍보에 무라카미 다카시를 채용하는 등, 디자인과 아트를 융합하는 비주얼을 구성했다. 또한 부지 안에 마틴 퓨리어Martin Puryear나 싸이 궈창蔡國強, 미야지마 다쓰오宮島達雄 등 세계를 대표하는 아티스트들의 작품을 설치하여 거리 전체를 미술관처럼 만들었다. 조금 더 나아가 디자인적인 어프로치도 가미하는 편이 좋겠다고 나에게 디렉션을 맡겼다. 나는 부지 내의 도로에 새로운 벤치를 설치하자고 제안했다. 이 프로젝트에는 스트리트 퍼니처에서 한 걸음 진전시킨 '스트리트 스케이프'라는 이름을 붙였다.

이 제안에 공감했던 11명의 디자이너와 건축가가 세계로부터 모여들었고, 이 스트리트는 상당한 화젯거리가 되었다. 11명을 소개하자면 제스퍼 모리슨

Jasper Morrison, 론 아라드Ron Arad, 드록 디자인Droog Design, 엣토레 소사스, 안드레아 브란치, 토마스 샌델Thomas Sandell, 카림 라시드Karim Rashid, 일본에서는 이토 도요, 히비노 가쓰히코, 요시오카 도쿠진, 우치다 시게루가 참가했다. 다음 해, 새로운 여성 디자이너로 파트리시아 우르퀴올라와 조한나 그라운더Johanna Grawunder가 가세했다. 모두가 개성파로, 각각의 특징을 살린 다양한 디자인을 선보였다.

퍼블릭 스페이스의 계획에 있어서는 그때까지 별로 보지 못했던 디자인 기획과 방법이었다. 이러한 프로젝트가 왜 적은 걸까? 디자인 매니지먼트가 확립하지 않았기 때문일까, 도시 속에 디자인을 다루는 발상이 적어서일까, 아니면 솔선하는 자가 없었기 때문일까? 아마도 이 전부에 해당될 것이다.

도시의 풍경을 바꾸는 것은 초고층빌딩뿐만이 아니다. 지면을 걷는 사람들의 시선에 맞는 디자인에 대한 제한이 더 많아져야 할 것이다. 21세기에는 점차 시간이 지나면, 새로운 방법론과 함께 일상적인 디자인을 구현한 거리가 늘어날 것이다.

현대 디자인을 관통하고 있는 것

SO + ZO전의 의미

2010년 1월, 시부야의 BUNKAMURA의 더 뮤지엄에서 SO + ZO전 '미래를 여는 조형의 과거와 현재 1961 →'라는 타이틀의 전시회가 개최되었다. 큐레이터를 맡은 것은 니미 류新見隆. SO는 구와사와 디자인연구소의 '桑', ZO는 도쿄조형대학의 '造'에서 따온 것으로,* 두 학교를 설립한 구와사와 요코 탄생

* SO+ZO는 '상상(想像)'의 일본어 발음이기도 하다.

100주년을 기념하는 두 학교 출신자들에 의한 전시회였다.

조형대학의 미술계나 영상계의 작품 전시까지 포함하면서도, 일본 현대 디자인사를 그대로 패키지한 것과 같이 다양한 분야에 걸친 디자인 전시였다.

이 책에서는 구와사와 요코에 대해서는 군이 다루지 않았지만, 그녀는 원래 일본 현대 디자인사에 있어서 연구해야 하는 인물 중 한 명이다. 구와사와 요코의 원점이 어디에 있었는지를 묻는 것은 일본의 현대 디자인이 무엇을 모범으로 삼아 얼마나 노력한 끝에 사회적인 운동이 되었는가를 묻는 것이나 마찬가지이므로, 일본 현대 디자인사의 큰 테마와 나란히 놓고 살펴볼 수 있을 것이다.

구와사와는 1932년에 여자미술학교를 졸업한 뒤 앞에서 소개했던 건축가 가와키다 렌시치로川喜田煉七郎가 설립한 신건축공예학원에 입학했다. 신건축공예학원은 바우하우스를 모방한 '구성교육'을 표방하고 있었기 때문에 구와사와는 여기에서 바우하우스의 교육이념을 배웠다고 전해진다. 구와사와가 그 후 편집자, 복식 디자이너, 교육자의 길을 걸으면서 일관했던 자세는 생활미술=디자인은 일상의 생활을 바라보는 것에서 출발해야 한다고 하는 순수한 발상이었다. 구와사와는 여성을 위한 활동하기 쉬운 옷이나 합리적인 아름다움을 지닌 평상복을 디자인했는데, 이는 현재의 유니폼이나 기성복이 확립되기 훨씬 전의 제안이었다.

구와사와가 구와사와 디자인연구소를 설립한 것은 1954년으로, 당초에는 드레스 디자인과와 리빙 디자인과만으로 이뤄져 있었다. 당시는 일본 디자인 커미티가 설립되던 해이고 그다음 해에 굿디자인이 태어났던 일본 디자인의 여명기였다. 디자인이 겨우 사회적으로 인지되기 시작했다고는 하지만, 일상 속에 받아들여지기까지는 아직 일렀다. 1954년에 국립근대미술관에서 개최된 '그로피우스와 바우하우스'전을 위해 일본을 방문한 바우하우스 창시자

1954년 구와사와 디자인연구소 설립 당시, 바우하우스 초대교장인 독일의 건축가 발터 그로피우스가 방문했다. 왼쪽에서 두 번째가 구와사와 요코. 1954.6.15

발터 그로피우스가 구와사와 디자인연구소를 방문하여 '일본의 바우하우스' 라고 절찬했다고 전해진다.

이렇게 하여 구와사와 디자인연구소에는 구와사와 요코를 뒷받침하는 당 대 일류의 작가가 모여들었다. 가쓰미 마사루를 비롯해, 사토 추료佐藤忠良, 세 이케 기요시, 이시모토 야스히로, 하라 히로무, 가메쿠라 유사쿠의 집합이었 다. 그들에게서 교육받은 학생들이 졸업 후 둥지를 나와 풍요로운 일상을 뒷 받침하기 위한 디자인을 만드는 방법을 다시 더 어린 학생들에게 가르쳤다.

SO + ZO전에는 1960년대 이후 디자인계에서 활약하는 이 학교 출신자의 대표작이 다수 출품되었다. 이들 중에는 당연히 그래픽디자이너도 있고 설

제5장 환경의 시대를 살아가는 디자인 | 1990~2010년대

치미술가도, 사진가도 있다. 인테리어 디자이너도 있고 프로덕트 디자이너도 있다. 패션 디자이너도 있고 연구자나 편집자도 있다. 화가도 있으며 조각가도 있고, 영상작가도 있다. 기업내 디자이너도 있고 교육자도 있다. 그들은 모두 일본 현대디자인이라는 실을 자아온 많은 디자이너 중 한 명이자, 구와사와 요코의 디자인 교육 유전자를 계승해가고 있는 디자이너들이다.

그들은 후배들에게 무엇을 전하고 있을까. 디자인은 직업이기도, 비즈니스이기도 하지만 그렇다고 해서 잘 팔리기 위한 것만 생각해서는 안된다. 어디까지나 더 좋은 '인간의 행복과 일상'을 위해 보이지 않는 시스템이나 상황과 싸워나가는 것으로, 인간 자신을 다시 바라보고 무익한 기성을 깨부수는 것이어야 한다. 디자인의 가치란 무엇인가. 또 새로운 미래에 어떻게 향해갈 것인가. 그것은 구와사와 요코가 바라본 시대와는 달라졌을지도 모른다. 그러나 배워야만 하는 것의 본질은 1950년이나 1960년대와 크게 다르지 않다. 싸우는 상대가 변화한 것뿐이다. 이제 다시, 싸움을 계속해가는 디자이너들이 있다.

나 자신도 전시회장을 수백 번 디자인해왔지만, SO + ZO전이라고 하는 전시회에서는 그렇게 싸워왔던 일본 현대디자인사의 아득한 잔상과 단편을 볼 수 있었다.

일본 현대 디자인사

인간을 위한 디자인

디자인이란 무엇인가

디자인과 문화인류학

'디자인이란 무엇인가'라는 문제는 이 지구상에서 사람이 건전하게 생활해가기 위한 방법을 생각하여, 그것들에 구체적인 형태를 부여하고, 그 체계를 만들어내는 것일 것이다. 당연한 것이지만 그것은 사람들이 같이 살아가기 위한 방법, 즉 '공동체'의 구축이자 제한된 지구를 어떻게 계속적으로 사용할 수 있을 것인가에 관한 '자연과의 공생'을 고찰하는 것이기도 하며 무엇보다도 '인간'이 인간의 존엄을 갖고 살아가는 것, 삶이란 무엇인가를 생각해야 한다.

디자인이란 사회와 자연과의 인간을 둘러싼 모든 요소를 결합하여 사회에 실제성을 부여하는 행위라고 말할 수 있다. 그리고 그 목적은 사람들의 행복을 위한다. 그러나 일단 사람들의 행복을 위한다고 생각하게 되면 어려운 문제들이 부상한다. 사람은 무엇을 갖고 행복이라고 말할 수 있을까. 이것이 '디자인의 명제'이다. 그렇기 위해서는 먼저 인간이란 무엇인가, 살아가는 것이란 무엇인가를 생각해야 한다.

바로 거기에서 '디자인이란 먼저 인간의 행동과 사고에 관한 인류학적 사고가 필요하며 그것을 시각적으로 표현한 것이다'라고 한 에토레 소사스의

말이 떠오른다.

디자인에 있어서 문화인류학이라고 하는 학문은 중요하다. 문화인류학은 고유의 사회, 지역, 민족이 보편적 사상, 현상을 어떻게 다루는가의 차이를 비교 연구하여 고찰하는 학문이다. 또한 인류의 근원적 사고도 다루게 된다. 예를 들어 '달'을 각자의 지역사회에서는 어떻게 다룰까에 대해 생각해보자. 달에 대하여 동양에서는 '어나더 월드', '신성한 세계'로 다루고 있으나, 서양에서는 '기괴한 것'으로 여겨지고 있다. 달빛은 로맨틱한 감정을 만들어냄과 동시에 인간을 늑대로 변신시키는 등, 달 하나에 있어서도 그 이미지는 다양하다. 디자인은 이러한 다양한 민족과 문화에 관한 기초적 연구에 의해 성립하고 있다.

오늘날에도 어느 지역사회에서는 현대사회가 보지 못했던 사람의 마음, 공동체의 자세, 자연과의 대화 등이 생생하게 살아 있는 것이 보고되고 있다. 이러한 연구에서 읽어낼 수 있는 것은 오늘날의 사회에 대한 경고이다. 디자인이 지구상에서 사람이 살아가기 위한 방법을 만들어내고 그 구조를 생각하여 거기에 형태를 부여해가는 것이라고 한다면, 이러한 인류의 근원적 사고를 고찰하여 연구해 나가야 한다. 예를 들어 '축제'는 각자의 지역사회에서는 무엇을 의미하고 있는 것일까와 같은 문제다.

다양한 지역성, 그리고 민족의 사고를 대상으로 하는 의미에 있어서 디자인과 문화인류학은 같은 지평에 서 있다.

상품 지상주의에서 벗어나기

2001년 이후 디자인은 무엇을 생각해야만 하는가 하는 질문은 '인간이 살아가는 문제'라는 근본적인 문제로 귀결되고 있다. 이제 디자인이 가장 우선적으로 생각해야 하는 것은, '인간은 어떻게 살아가야 하는가', '인간의 행복은 무엇인가', 어떻게 하면 '다른 사람과 더불어 살아가는 것이 가능한가'일

것이다. 그러기 위해 디자인은 무엇을 해야 할까?

20세기 사회는 과학기술을 중심으로 한 경제 시스템하에서 상품을 중심으로 구성되어왔다. 디자이너는 '산업 경제 시스템'이라는 경제 우선주의적 사회에서 상품을 디자인해 왔다. 때로는 잘 팔리는 디자인이 좋은 디자인이라고 생각되어지기도 했다. 마케팅 디자인이 바로 그것이다. 마케팅 디자인은 사람의 소비행동을 과학적으로 분석하여 그에 입각한 디자인을 한다. 대량생산, 대량소비 시대에 딱 맞아 떨어지는 기업의 논리인 것이다.

시간이 흘러 대량으로 생산되어진 상품에 만족하지 않는 '다양화의 시대'를 맞이했다. 하지만 본래 다양성이라는 것은 인간이 살아가는 방식의 다양성으로, 디자인이 그러한 살아가는 방식에 대해 대응할 수 있을 것인지가 문제였다. '산업 경제 시스템'에 의해 지배되어 온 사회는 기호화된 디자인을 다양한 종류로 만들어내는 것을 다양성이라고 착각했다. 즉, 상품의 본질을 바꾸지는 않고 그 표층에 있는 기호적인 차이만을 만들어낸 것이다. 디자이너는 이러한 현실에 의문을 갖지 않고 디자인해왔다.

대량생산이나 다양화의 시대라는 것은 경제의 가파른 성장이 전제 조건이다. 그러나 일본에서는 '잃어버린 10년'이라고 불리울 만큼, 1986년부터 시작된 버블경기가 1991년 무너진 이후 실질적인 회복은 아직도 요원한 상태를 보이고 있다. 너구나 2008년에는 세계경제마저도 무너져버리는 상황을 맞이했다.

많은 사람들은 계속 버티고 있으면 언젠가는 회복하지 않을까 하는 기대를 갖고 있지만, 이미 이전의 상태로 회복하는 것은 불가능하다고 보아야 한다. 그것은 버블기 이전의 경제체제 모델이 새로운 모델을 준비했어야 하는데, 버블기에 기업은 인컴 게인보다 캐피탈 게인으로 사물을 바라보았고, 스톡보다는 플로우 쪽에 관심을 두면서 '버블경기'를 만들어냈기 때문이다. 언

젠가 회복하겠지 하면서 태평하게 근본적인 해결을 미뤘던 무정책이 현재의 결과를 낳은 것이다.

이미 버블기 이전에 상승세를 바랄 수 없는 상황이 계속해서 일어나고 있었다. 경제는 버블기 이전부터 문제를 안고 있었던 것이다. 세계가 이런 상태로 계속 성장하고 있었다고 한다면 지구는 몇 개가 있어도 부족하다. 그렇게 생각해보면 지금 이 시점에서 '새로운 경제모델', '생활모델'을 만들어야 할 것이다.

이제 더 이상 경제성장은 기대할 수 없다고 생각한다면, 어떠한 모델이 상정 가능할까. 앞으로 세계는 나라마다의 차이, 시기적인 차이가 다소 있다고 하더라도 장기적인 안목으로 본다면 가파른 성장을 계속하는 일은 없을 것이다. 세계는 69억_{2011년 현재}의 인구가 살아가고 있다. 이러한 상황을 '불행한 상황'으로 생각할 것인가, '올바른 생활의 실현'으로 생각할 것인가는 마음먹기에 달려있다.

버블기를 살던 사람들의 생활은 정말로 풍요로웠던 것일까? 고급 레스토랑, 술집에서 먹고 마시는 것이 좋은 생활이라고 생각하고, 고급차, 고급 주택을 동경하고, 루이비통, 에르메스 등의 명품을 사는 것이 부유한 삶이라고 생각했던 생활에 빠져있었던 버블시대. 이러한 삶이 나쁘다고 말하려는 것이 아니다. 다만 이러한 삶이 과연 정말로 우리가 원하는 삶인가 하는 것이다. 사람의 삶을 돈이 모두 해결해 줄 수 있는 것일까. 오늘날 사람들의 삶의 이념은 크게 변하고 있다.

'사물의 논리'에서 '관계의 논리'로

오늘날 사물의 디자인은 '무엇을 만들기 위한 사물인가', '누구를 위한 사물인가', '어떻게 만들 것인가' 등, 인간의 생활의 근본이나 생산의 원리를 깊

게 생각해야 한다. 그리고 인간의 정신과, 사회공동체의 존재방식을 생각하여, 자연환경을 모두 시야에 넣는 디자인을 해야 한다. 생활자의 사고는 이전의 사물주도주의적 디자인에서 탈각하기 시작했다. 그러면 무엇으로 옮겨가는 것인가 하면, '사물의 논리'에서, '관계의 논리'로 이행한 것이다. 그것은 표층적인 차이의 추구에서 인간의 살아가는 방식의 본질적인 탐구의 중시로 변화한 것이 된다.

사물의 논리란, 사물이 관련되는 '사물성'을 모두 생각하고 사물의 가치에 생활을 위탁하는 20세기형 사고다. 종래 사람들의 생활과 사물의 생산은 마켓을 분단하여 생산, 공급, 판매를 행하는 것 위에서 성립해왔다.

기업은 그러한 안정시장에서 경쟁원리 속에서 사물을 제공해왔는데, 이러한 원리는 사물, 기술의 평준화에 의해서 이윽고 가격경쟁을 만들어내고, 안전도 보장할 수 없는 상태에서 사물은 표층적이 되어 함락하고 있다. 오늘날 사람들의 생활은 사물의 단일적 가치, 용도적 가치, 표층적 가치 등 보이는 가치만으로 성립하고 있을 뿐만 아니라, 사람들은 사물과 사물을 둘러싼 그 외에 관계를 보고 있다.

관계의 논리는 사물과 사물을 둘러싼 관계에 의해서 성립하고 있다. 사물이 놓인 상황, 상태, 시간, 공간, 배치, 이야기, 역사 등 사람들은 사물을 둘러싼 관계를 통해 문화적 가치, 보이지 않는 가치를 보고 있다. 생활의 이념을 사고하고 그 테마를 고찰하여 그 방법을 탐구하고, 그것에 적합한 사물을 선택한다고 하는 구도이다. 또한 반대로 사물로부터 출발한 경우에도 사물의 주변 관계가치를 발견하여, 표면에는 보이지 않는 가치를 뽑아내는 구도이다.

예를 들어 생활 스타일로서 '지구에 해를 가하고 싶지 않다'고 생각하는 사람이 있다고 하자. 이것은 이념이다. 그러면 '가능한 한 자연에 맞는 생활을 하자'고 생각한 것은 테마다. 그리고 '지산지소', '계절에 맞는 생산과 소비',

'쓸데없는 전기는 사용하지 않는다', '자동차에서 자전거로'와 같은 방법을 선택한다.

아니면 '같이 살아간다'고 하는 이념을 중시하여 사람과의 관계를 풍요로운 것으로 하고 싶다고 생각하는 사람이 있다. 그렇다면 커뮤니케이션을 중시하는 테마 하에서, '가족의 커뮤니케이션을 중시한다', '사람과 사람과의 관계를 풍요롭게 한다', '도시생활에서의 작은 커미티에 참가한다'와 같은 방법을 선택한다.

여기에서 보여주는 이념, 테마, 방법은 한 예일 뿐이고, 이외에도 무한에 가까울 정도로 많은 선택이 있다. 오늘날 이러한 것이 생활의 테마가 되어 물건을 만드는 이유가 되어 디자인을 행하는 목표가 되고 있다.

오늘날의 사회, 특히 대도시 주변의 생활을 생각한다면 지역을 중심으로 한 커뮤니케이션이 엷어져온 것은 부정할 수 없을 것이다. 그러한 속에서 교통, 통신, 정보의 편리성에 의해서 지역에 한정되지 않고 같은 이념을 가진 사람이 작은 커미티를 만드는 것은 필연이다. 다도 모임, 하이쿠 모임, 혹은 연구회, 미술감상회 등 다양한 커미티 문화가 활발하게 활동하고 있다.

일본의 문화는 '관계'를 우선적으로 생각하는 문화이다. 예를 들어 상냥함, 즐거움, 기쁨, 조용함, 약함, 위험함 등 그것들의 상황, 상태를 나타내는 의미가 선행한다. 사물성보다도 사물 사이의 관계성이 테마가 된다.

오늘날 사회에 있어서도 개인의 생활에 있어서도 생각해야 하는 것은 '관계'이다. 인간, 자연, 사회의 관계를 생각하여 살아있는 것과 그 시간, 공간, 기억, 역사, 문화, 일본, 세계와의 관계를 생각하는 것이 중요한 것이 아닐까.

이것이 '관계의 선행성'이며, 그것이야말로 사람의 풍요로움과 이어지는 것일 것이다.

일본 현대 디자인사

21세기 디자인의 방식

오늘날 사회의 위기 상황을 만들어내는 것은 20세기 사회가 '약함을 극복'하고, 강함을 지향하며, 강한 사회로 향해가는 사고였다. '약함의 극복'은 합리적이지 않은 것, 눈에 보이지 않는 것, 손에 잡히지 않는 것, 애매한 것, 부정형한 것 등 합리주의의 틀에서 벗어나는 것을 말살했다.

이윽고 그러한 사회적 사고는 구축적이고 고정적이며 자유도가 적은 상황을 만들어냈다. 그러나 인간은 20세기 사회가 부정한 비합리적 세계에 여전히 존재하고 있다.

21세기 목표하는 것은 '코스모놀로지의 시대'일 것이다. 하늘과 땅과 만물을 내포하는 시간. 공간과 시간과 인간이 서로 조화를 이루는 세계이다.

'약함의 디자인'이란 관계의 디자인이다. 관계의 디자인이란 시간과 공간과 사람이 내포한 디자인이다. 20세기는 '이데올로기의 시대'였다. 신념이나 관념에 기초한 강한 의사의 시대였다. 그러나 거기에는 인간은 계산되어 있지 않다.

이탈리아의 건축가 안드레아 브란치와 나는 2000년을 앞두고 너무나 강한 사회가 과연 21세기에도 이대로 지속할 것인가라는 의문을 갖고 많은 이야기를 나눴다. 밀라노에서 도쿄에서, 그때 나는 '약함'이 갖는 아름다움, 풍요로움, 정신성, 그리고 약함을 매개로 사람과 사람과의 관계가 만들어내는 시간, 공간을 발견하고, '약함이라고 하는 감각세계의 디자인'에 관해 생각하여 실천하게 되었다. 그것을 우리들은 '위크 모더니티weak modernity'라고 명명했다.

'약함'이라고 하는 감각세계의 디자인

약함이란 부정적인 것을 가리키는 것은 아니다. 인간의 마음을 대상으로 한 것이다. 미적세계에 있어서 '약함'은 독특한 뉘앙스를 만들어낸다. 섬세하고 일견 부서지기 쉬운 것, 작고 섬세한 것, 부드럽고 부정형의 것에는 딱딱하고 튼튼하고 큰 것에서는 찾을 수 없는 독특한 것이 있다. 또한 보이지 않는 무엇인가를 상상하여, 조용히 멈춰 서는 모습은, 사람의 기분에 상냥함과 조용함, 위험함과 아련함을 만들어낸다. 이러한 약함은, 강함과 대비의 문제가 아닌, 약함이 독자적으로 갖는 특성이다.

'약함'은 오랫동안 사회에서 배제의 대상, 이해 밖으로 벗어나 있었다. 모호하고 불안정한 것은 확실함이라는 시점에 있어서 배제되었다. 또한 약하고 희박한 것은 사회의 질서로는 소외되어, 움직이기 쉽고 불안정한 것은 측정하기 어려운 것으로 간주되어 배제되어 왔다. 그러나 실제의 자연이나 인간을 둘러싼 현상은 예측불가능하며 확정적인 것도 아니고 바뀌기 쉽고 변덕이 가득하다. 그리고 지금이라는 순간의 세계, 시시각각으로 변하는 일상의 세계는 묶음의 사이의 세계의 연속 위에 성립한다. 게다가 세계는 무상하고 무엇 하나로 규정할 수 있는 것이 아니다. 생명의 덧없음은 인간의 존엄을 알고 있다. 애상도, 허무함도, 인간의 정도, 헤어짐도, 걱정도 모두 사람이 사는 세계이다. 그러한 약함을 '인생의 무의미함이나 약점의 근원'이라고 볼 것인지, 아니면 더 나아가 '행복의 근저'라고 볼 것인지에 따라 논의는 크게 달라진다.

'약함'이란 감각세계가 만들어내는 감정과 깊게 관련된다. '저녁해와 같은 자연이 만들어내는 놀라움에 가득찬 세계', '스쳐지나가는듯이 피어나는 향기로 다시 살아나는 덧없고 그리운 기억의 단편', '시, 노래의 세계에서 떠오르는 아득한 공간', '그리운 음악에 의해서 잠들어있던 감정이 흔들어 깨우는

일본 현대 디자인사

듯한 시간', '땅거미가 지는 시간에 머무는 낮과 밤의 경계' 등, 인간의 마음과 닿아있는 것이다.

약함이란, 강함과의 대비가 아니라 '약함'의 존재 자체가 갖는 섬세하고 미약한 이미지라고 하는 것으로, 방만한 마음, 흉폭한 마음에서 태어나는 것이 아니라, 상냥함과 걱정, 외로움과 애절함, 아득함과 움직이기 쉬움 등을 느끼는 마음을 말한다.

변화 · 미세 · 지금

일본의 문화의 근원적 성격을 나는 '변화', '미세', '지금'이라는 말로 표현하고 있다.

일본의 문화는 관찰의 문화였다. 삼림에 둘러싸인 풍토의 백성이 계속 대지에 앉아서 그 주변에 있는 것, 인간, 자연, 동식물을 관찰하고 연상하고 유추하는 것으로부터 사상과 문화가 발생했다. 거기에서 알게 된 것은 자연의 미세성이자, 미세한 것 속에 숨겨진 '아름다움'의 발견이기도 하다. 천천히 흐르는 시간의 흐름 속에서 자연과 함께 어우러져, 나무의 곤충 소리에 귀를 기울이고, 자연과 친하게 지내며 화조풍월에 마음을 쏟았다.

그렇게 박약한 것, 단편적인 것, 바뀌기 쉬운 것, 아득함, 그리고 모호한 것, 불완전한 것 속에 숨겨진 미세한 자연이 갖는 '아름다움'을 발견했다.

더욱이 자연의 관찰은 항상 변화하고 있는 이 세계에 영원한 것은 없다고 하는 '모든 것은 생멸, 변화하고 항주하지 않는다'는 '무상'의 발견으로 이어진다.

일본의 사상 속에서 '변화의 상相'이라고 하는 개념이 있다. 가모 조메이鴨長明의 『호조키方丈記』에는 '흐르는 강의 흐름은 끊기지 않고, 게다가 원래의 물이 아니다'라고 기록하고 있다. 강의 물은 항상 흐르고 있고 변화할 뿐만 아

니라 청정하며 생명이 머물고 있다. 만약 흐름이 멈춘다면 썩고 부정한 것이 된다. '변화의 상'이란 모두 자유자재한 변화에 의해 청정을 보존하는 것으로, 구축적이고 고정적인 것은 변화의 정지이며, 일본문화에 있어서는 죽음을 의미했다. 고정화는 그 순간부터 점차 더럽혀져 마른 결과, 결국 죽음을 맞게 된다고 생각하는 것이다.

'변화'라고 하는 사상은 '지금'이라는 순간을 중요하게 만든다. 일본에는 '중간지금中今'이라는 사상이 있다. 중간지금이란 과거와 미래의 중간에 있는 '지금', 먼 무한의 과거로부터 먼 미래에 이르는 사이로서의 현재를 가리키는 말로, 현재를 찬미하고 있는 말이다.

지금을 창조하고, 지금을 선택하고, 지금을 살아가는 것을 말한다. 지금 가능한 것을 열심히 하며, 지금이 행복하고 지금이 영원하다고 하는 사고방식으로 지금이라고 하는 순간, 시간을 소중히 하고, 열심히 하는 것을 의미한다.

한편, 불교사상 안에 '이금而今'이라는 사상이 있다. 불도를 배우는 사람은 후일에 수행하자고 생각해서는 안 된다. 오늘 이 순간을 헛되게 보내지 않고, 그날그날을, 그때그때를 열심히 해야 한다는 교훈이다.

'중간지금'이든, '이금'이든, 지금이라고 하는 때의 중요함을 보여주는 것이지만, 일본문화에는 항상 '때'를 생각하는 사고, '지금'이라는 시간의 중요함이 나타나 있다.

동양에 있어서의 '지금'이라는 순간의 중요함은 중국의 선인의 수행 '환동공還童功'에도 나타난다. '환동공'이란 다섯 살의 아이로 돌아간다고 하는 수행이다. 아이는 때에 대한 생각이 없다. 놀 때 열심히 놀고, 미래를 위해 시간을 사용하지 않는다. 그저 놀기만 할 뿐, 그러한 행위에 의미를 부여하지 않았다. 순간만이 모두였다. 그러나 어른이 되면, 과거, 현재, 미래를 연결해서 생각한다. 과거에 이러하였기 때문에 지금은 이렇게 하자든가, 지금 하고 있는 것은

미래를 위한 것이라든가, 현재를 열심히 살고 있지 않다. 이러한 지금의 시간은 불순한 것이다.

앞으로의 디자인

2000년대에 들어서면서 디자인을 둘러싼 상황이 점차 변화해왔다. 매년 증가하는 '지구환경의 문제', 그리고 '지역 간의 분쟁' '사회질서의 상실', 글로벌 사회가 가져온 '경제 불안정', '격차사회', 그리고 '식량 위기와 식물오염' 등의 근본적인 원인은 '사람의 살아가는 방식'의 문제에 귀착하게 되어 있다.

지구환경의 파괴적 상황은 경제의 성장 그래프에서 유래한다. 물질적 풍요로움을 추구하는 지금의 생활 태도는 지구가 가진 능력의 한계를 넘어서, 일부의 보고에 의하면, 이것들을 유지하기 위해서는 지구가 여섯 개 필요하다고 한다.

더욱이 지역 간 분쟁의 큰 원인은 국익이라고 하는 국가 간의 대립도 크지만, 지역, 민족 고유의 사상, 사고, 종교 등, 사람의 살아가는 방식의 다양성이 원인이 되고 있다. 글로벌라이제이션은 일견, 자유를 만들어낸다고 생각되어 왔지만, 실제로는 사람들의 생활방식의 다양성을 속박하고 있다.

이러한 것의 근본은 리오타르가 지적한 '거대 담론의 구축'이 만들어낸 것일 것이다. 21세기 사회에서 필요된 것이지만, 사람들의 생활의 다양성의 존중이자, 섬세하고 기지가 넘치는 생활의 실현이자, 겸허한 자세로부터 생겨나는 사람의 융화, '작은 담론이야기'가 아닐까. 디자인이란 먼저 서술한 것처럼 '인간을 위한 것'이다. 사람이 행복하게 살기 위해, 자연, 사회공동체, 그리고 인간의 마음의 충실일 것이다. 그 점을 생각한다면, 우리들 생활은 아직 미숙하다고 말할 수밖에 없다.

21세기 디자인이 다뤄야 할 테마를 정리해보자.

인간·사회공동체·관계

관계의 디자인

'사람은 혼자서는 살아갈 수 없다'라는 시점에서 생각해보면, 디자인에 있어서 관계가 중요하다. 우리들을 둘러싼 세계는 이미 관계와 그들의 균형 위에 성립하고 있다.

사물과 행위

디자인은 일견 사물을 만들어내는 일과 같이 보이지만, 실제로는 행위를 만들어내기 위한 것이다. 사물을 만들어내기 위해서는 행위에 대한 고찰이 중요하다.

약함의 디자인

20세기 사회는 약함을 극복하고, 강한 사회를 향해갔다. 그리고 인간이 갖는 약함을 잊었다. 약함의 디자인 속에 많은 '아름다움'이 존재한다.

디자인과 신체성

과도한 편리성은 인간의 신체의 가능성을 잃게 한다. 모든 디자인은 사람의 신체감각 위에서 성립하고 있다.

디자인과 일상성

사람은 많은 시간을 일상 속에서 살아가고 있다. 일상성이란 온화하고 간편하고 간결하고 능률적인 시간의 것을 말한다. 이 디자인이야말로 가장 중요한 디자인이 포함돼 있다.

디자인과 탈일상성

일상이 온화한 것이라고 한다면, 사람은 때로는 그것과 반대의 시간을 추구한다. 정신의 회복 시간이다. 오늘날 싸구려의 탈일상감이 만연하고 있지만, 진짜의 탈일상적 감각이란 무엇인가를 생각해야 한다.

일본 현대 디자인사

요네야 히로시 · 마스코 유미, 〈MEMENTO〉 TONERICO INC., 2005
숫자 모양으로 형태를 뽑아낸 조명기구. 여백을 관통한 빛이 부드럽게 전해진다.

요시오카 도쿠진, 〈Tokujin Yoshioka x Lexus L-finesse Evolving Fiber Technology〉, 2006
미세하고 섬세한 섬유로 구성된 전시공간. 어스름한 공간이 심원의 이미지를 만들어낸다.

요시오카 도쿠진, '네이처 센스'전에서 발표한 〈Snow〉, 2010
처음 선보인 것은 1997년, ISSEY MIYAKE 쇼윈도 설치. 무수한 깃털이 쌓인 유리 박스.
바람이 불면 춤추는 깃털의 움직임이 고정된 세계에 메시지를 전한다.

사토 고이치, 〈유로파리아89 저팬〉, 1989
색채의 그라데이션, 섬세한 은색 비가 마음에 호소하는 것 같다.

우치다 시게루, 〈찢어진 가방〉, 2006
후루타 오리베의 주전자 〈찢어진 가방〉을 보헤미안 유리로 옮긴 것이다. 유리의 율동감이 아름답다.

이가라시 다케노부, 〈고모레비〉, 2007
동물, 식물, 새, 꽃, 그리고 자연의 형태를 베니어판에 뚫어 만든 작품. 경쾌한 투명함이 넘쳐흐른다.

고이즈미 마코토, 〈kehai〉, 2004

고이즈미 마코토, 〈sasuga〉, 2005

일본 현대 디자인사

SANAA(세지마 가즈요+니시자와 류에), 〈후루카와공원 식당시설〉(이바라키현), 1998
무수한 가느다란 기둥, 얇은 지붕, 가벼운 건축이다.

후지와라 게이스케, 〈SPOOL CHAIR〉, 2007. 토네트14번 의자에 비단
실을 감은 작품. 오리지널 의자가 실을 감자 경쾌하게 변했다.

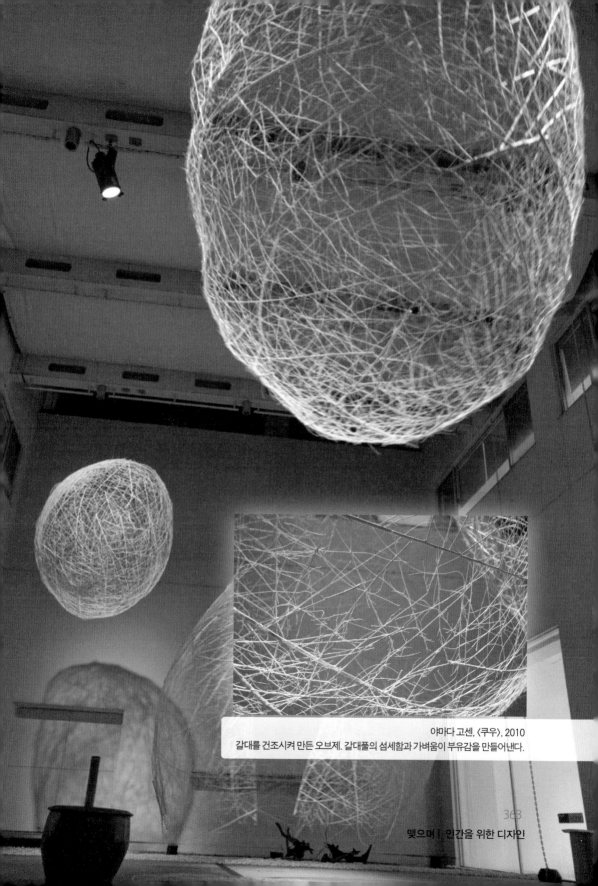

야마다 고센, 〈쿠우〉, 2010
갈대를 건조시켜 만든 오브제. 갈대풀의 섬세함과 가벼움이 부유감을 만들어낸다.

우치다 시게루, 〈댄싱 워터〉, 2007
스크린에 비치는 물의 움직임에 의한 오브제

일본 현대 디자인사

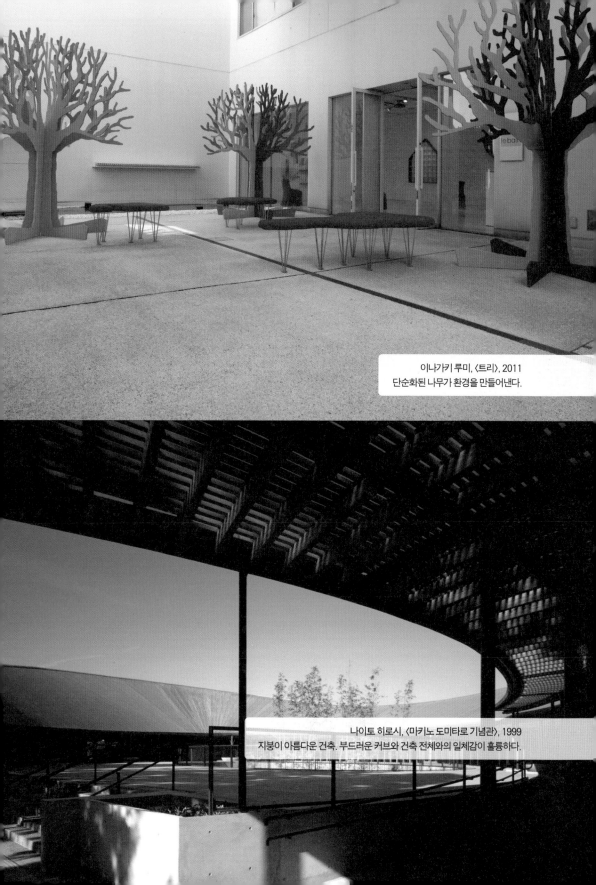

이나가키 루미, 〈트리〉, 2011
단순화된 나무가 환경을 만들어낸다.

나이토 히로시, 〈마키노 도미타로 기념관〉, 1999
지붕이 아름다운 건축. 부드러운 커브와 건축 전체와의 일체감이 훌륭하다.

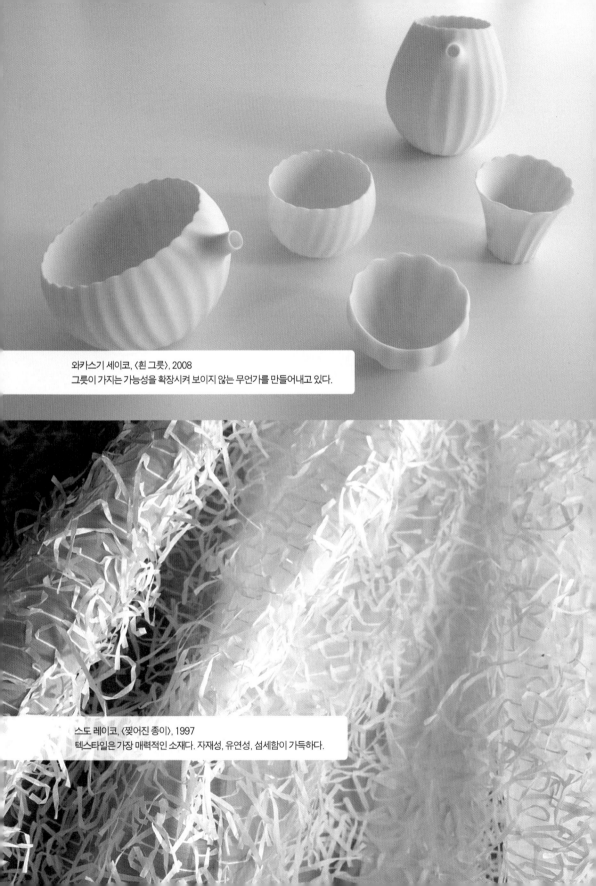

와카스기 세이코, 〈흰 그릇〉, 2008
그릇이 가지는 가능성을 확장시켜 보이지 않는 무언가를 만들어내고 있다.

스도 레이코, 〈찢어진 종이〉, 1997
텍스타일은 가장 매력적인 소재다. 자재성, 유연성, 섬세함이 가득하다.

디자인 · 정보 · 이미지

디자인과 편집

모든 상황은 편집에 의해 구성된다. 무엇과 무엇을 어떻게 편집할 것인가. 편집이야말로 디자인의 주요 테마이다.

디자인과 정보

정보는 무엇인가와 무엇인가를 연결하기 위해 있다. 정보로부터 무엇을 취하고 무엇을 버릴 것인가. 디자인이란 정보의 의미를 구성하는 것이다.

디자인과 전통 · 문화

세계는 같지 않다. 각각의 지역 · 민족에는 고유의 문화가 있다. 디자인은 문화의 고유성 위에 성립하고 있다. 일본이라는 고유문화의 구명이 필요하다.

언어(시)와 이미지

언어만큼 사람의 이미지를 부풀리는 것은 없다. 오늘날의 문화는 언어를 잃고 있다.

디자인과 이야기

이야기는 사람들의 생활방식, 사회의 시스템, 인간의 기억, 그리고 자연과의 접점과 깊게 관련돼있다. 이야기를 테마로 한 디자인이란 무엇일까.

다나카 잇코, 〈제8회 산케이 観世能〉, 1961
문자와 색채로 구성된 포스터. 색상만으로 일본문화 '노(能)'
를 표현한 걸작이다.

구로다 다이조, 〈백자〉 (연도 없음)
청초한 형태가 기도하는 마음을 느끼게 한다.

우치다 시게루, 〈受庵 想庵 行庵〉, 1993
가설하여 접었다 폈다 할 수 있는 다실이다. 일본문화의 자유로움과 가변성이 담겨 있다.

우치다 시게루, 〈행암(내부)〉, 1993
대나무 격자망으로 만든 정숙한 공간이다. 투명한 벽을 통해 내부와 외부가 인식적으로 구분된다.

미쓰하시 이쿠요, 〈SUIVI 마쓰야 긴자〉, 1986
메쉬 소재로 만든 스크린이다. 일본 가옥에서 방을 나누는 구조는 공간을 명확히 분리하지 않는다는 것을 인식하게 한다.

다나카 잇코, 〈부토카덴〉, 1996
먹으로 표현된 문자가 지구의 중력과 자연을 느끼게 한다.

나가토모 게이스케+K2, 〈조몬 르네상스〉, 1993
일러스트(구로다 세이타로)와 캘리그라피로 구성한 포스터. 손글씨는 상당한 힘을 가진 미디어다. 기호화된 문자로는 얻을 수 없는 이미지를 만들어낸다.

入일본 현대 디자인자

이가라시 다케노부, 〈Horizontal Feeling〉, 2007
수평감이 매우 아름다운 작품이다. 복잡한 요철이 수평감각을 보다 확실하게 만들어주고 있다.

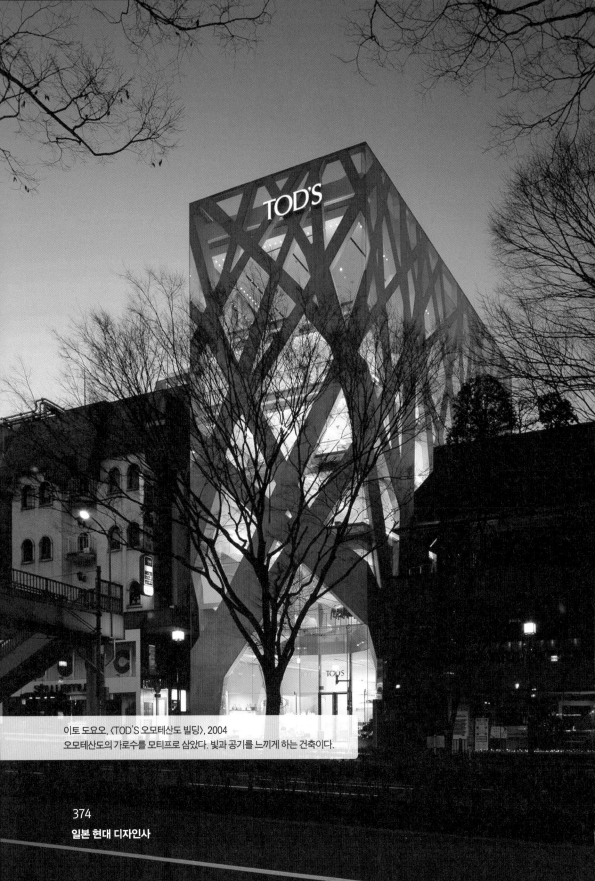

이토 도요오, 〈TOD'S 오모테산도 빌딩〉, 2004
오모테산도의 가로수를 모티프로 삼았다. 빛과 공기를 느끼게 하는 건축이다.

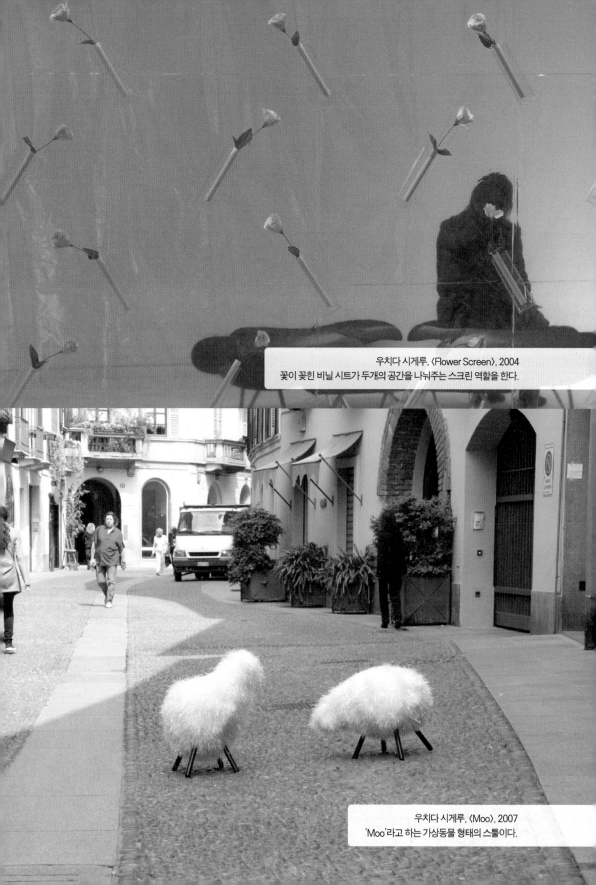

우치다 시게루, 〈Flower Screen〉, 2004
꽃이 꽂힌 비닐 시트가 두개의 공간을 나눠주는 스크린 역할을 한다.

우치다 시게루, 〈Moo〉, 2007
'Moo'라고 하는 가상동물 형태의 스툴이다.

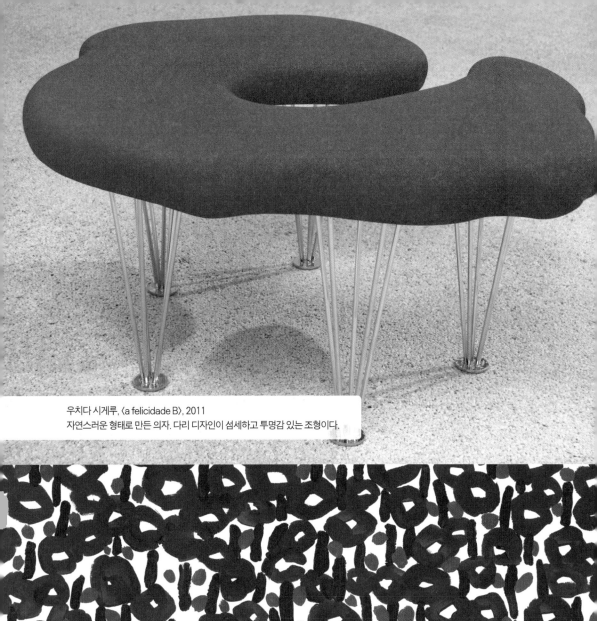

우치다 시게루, 〈a felicidade B〉, 2011
자연스러운 형태로 만든 의자. 다리 디자인이 섬세하고 투명감 있는 조형이다.

미나가와 아키라, 〈sonata〉, 2010-11 FW컬렉션
텍스타일 원화. 화면 가득히 파란 꽃을 손가락으로 그렸다. 그는 파란색은 공간을 느끼게 한다고 하는데, 나도 찬성한다.

디자인 · 환경 · 기술

디자인과 기능

디자인에 있어서 기능은 중요하다. 기능이란 편리성만을 말하는 것은 아니다.

디자인과 기술

기술에는 기계적 기술 · 전자적 기술, 더 나아가 인간의 손의 기술이다. 그리고 거대한 기술, 작은 기술 등, 여러 가지이다. 디자인의 대상은 어떠한 기술을 필요로 할 것인가.

디자인과 자연환경

에콜로지, 지속가능함, 유니버설, 그리고 인간의 살아가는 방식을 포함하는 디자인.

디자이너를 위한 기초과학

기본적인 과학은 디자이너에 있어서 가장 중요하다.

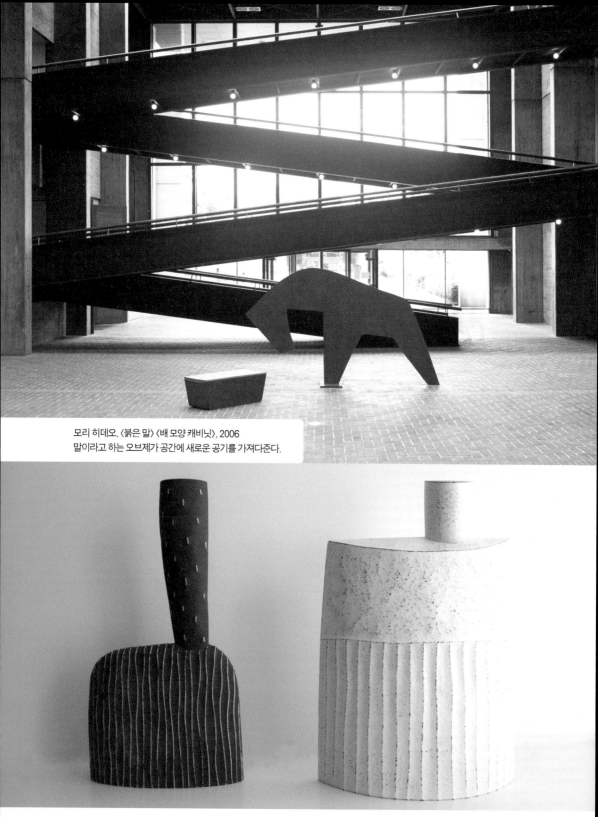

모리 히데오, 〈붉은 말〉 〈배 모양 캐비닛〉, 2006
말이라고 하는 오브제가 공간에 새로운 공기를 가져다준다.

가네코 도루, 〈검은 화기〉, 2000 〈흰 화기〉, 2005
검은 화기는 도기, 흰 화기는 수지로 만든 뒤 도장한 것이다. 흰색과 검정색으로 그 어느 구속도 없이 마음 가는 대로 디자인하고 있다.

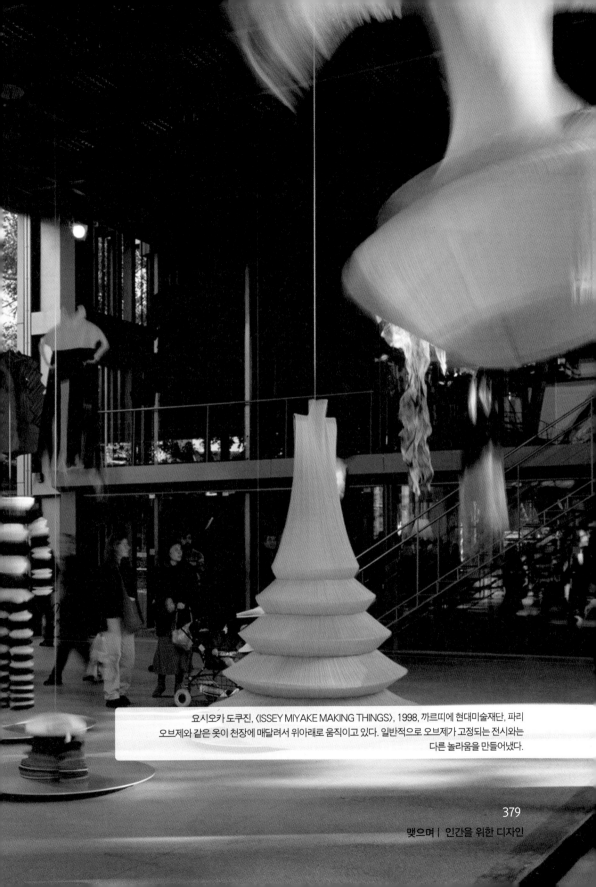

요시오카 도쿠진, 〈ISSEY MIYAKE MAKING THINGS〉, 1998, 까르띠에 현대미술재단, 파리
오브제와 같은 옷이 천장에 매달려서 위아래로 움직이고 있다. 일반적으로 오브제가 고정되는 전시와는
다른 놀라움을 만들어냈다.

nendo, 〈Lexus L-finesse –elastic diamond〉, 2008, 페르마넨테 미술관, 밀라노
나일론 분말을 레이저로 굳힌 〈다이아몬드 기둥〉이라고 하는 원기둥 형태의 오브제가 공간을 갖추는 요소가 되고 있다. 섬세함과 흔들림을 갖춘 형태의 오브제가 공간을 부드럽게 만든다.

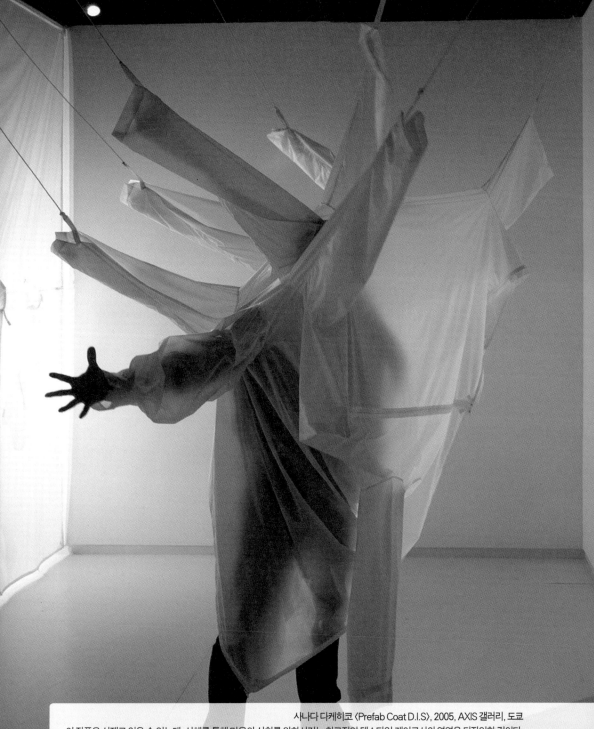

사나다 다케히코 〈Prefab Coat D.I.S〉, 2005, AXIS 갤러리, 도쿄
이 작품은 실제로 입을 수 있는데, 신체를 통해 마음의 상처를 완화시키는 치료적인 텍스타일 케어로서의 영역을 디자인한 것이다.

반 시게루, 〈하노바 국제박람회 일본관〉, 2000
지관 그리드 쉘과 사다리모양의 목제 아치가 마치 뜨개질 같은 건축이다.

일본 현대 디자인사

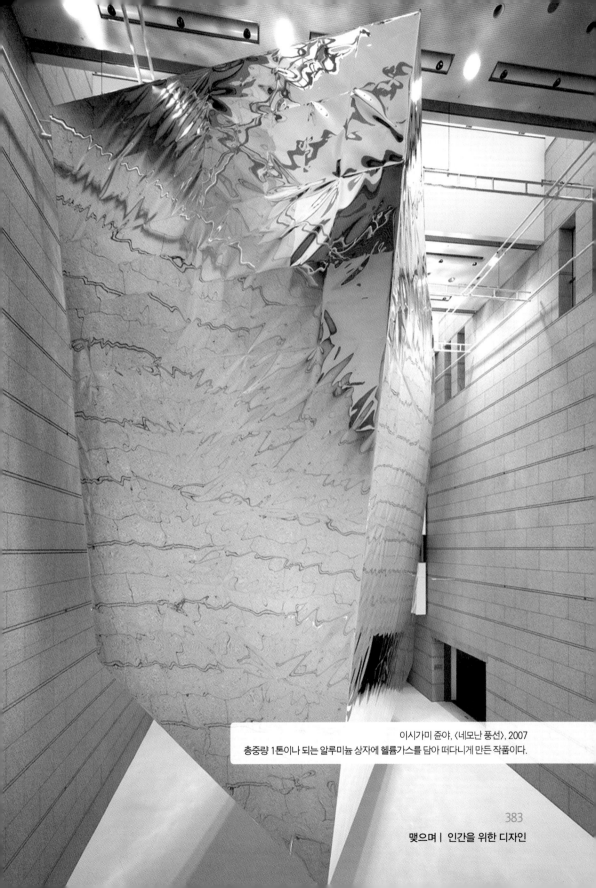

이시가미 준야, <네모난 풍선>, 2007
총중량 1톤이나 되는 알루미늄 상자에 헬륨가스를 담아 떠다니게 만든 작품이다.

후지모토 소스케, 〈정서장애아 단기치료시설〉, 2006
적응곤란증이 있는 아이들을 심리적인 측면과 생활 측면에서 지원하기 위한 건축. 그전까지 없었던 공간 구성을 제안했다.

일본 현대 디자인사

만약, 디자인이 인간의 마음을 향한 것이라고 한다면, 이상이 중요한 테마가 된다. '이제부터의 디자인'을 추구하여, 이것들의 테마를 바탕으로 한 디자인을 다루는 것으로 최종항을 맺고싶다고 생각한다. 이들 작품을 통해 보면, 21세기 이후 사회의 테마와 디자인을 목표로 하는 방향이 꽤 변화해온 것처럼 느낀다. '인간의 마음' '사회공동체' 그리고 우리들을 둘러싼 '자연'이, 이제부터의 큰 테마가 될 것이다.

'미'는 철학

일본에는 '변화의 상'이라고 하는, 변화야말로 영원하다고 하는 사상이 있다. 모든 것은 변화하고, 생멸한다. 이 세상에 존재하고 있는 것이나 확실한 것은 무엇 하나 없다고 하는 중세말법 시대의 무상관에서 태어난 사상이다.

1052년은 미법 원년이었다. 미법이란, 석가가 죽은 후 2000년이 지남에 따라 불법이 쇠멸한다고 하는 사상이다. 1052년은 석가가 입멸한지 201년째 되는 해이다. 후지와라 가문은 영화를 누리고 왕조문화는 놀라울 정도로 번영했지만, 1052년이 되자 전염병이 유행하고, 사찰이 연이어 화염에 휩싸이는 등 미법이 현실로 여겨지기 시작했다. 이러한 시대를 배경으로 일본 문화의 향방은 두 개의 흐름을 만들게 되었다. 그 하나는 후지와라 귀족의 '영원의 상징화'다.

미법의 세상을 구하는 세계는 사방정토라는 것을 생각하여, 귀족들은 모두 아미타 신앙에 열심이 되었다. 대표적인 예가 후지와라노 요리미치藤原頼通가 뵤도인 호오도平等院鳳凰堂를 세운 것이다. 우지가와의 서쪽에 서방정토를 모방한 '아미타당'을 만듦으로써 영원한 미래를 공간화하고 형태화하려 했다. 그러나 실제로는 영원은 멈춰버렸고 얼어붙었고 현실 저 너머로 떠나고 말았다. 고정화는 변화의 정지이다. 변화가 멈춘다는 것은 '건축의 죽음'을 나타낸다.

또 하나의 흐름은 '무상관'에 동반하는 '생생유전生生流転'이라는 사상이다. '생생유전'이란, '만물은 영원히 생사를 반복하여 끊이지 않고 움직이고 변해

간다'는 것이다. 이러한 사고는 은자의 '일절방하─切放下*'라는 삶의 방식으로 나타난다.

그리고 그것은 와비차의 사상적 배경을 만든 신케이心敬, 1406~1475의 연가連歌 중에 '차갑게 식은 마음'으로 나타난다. 시들고 추운 겨울을 끌어내는 생각이나 무라타 쥬코村田珠光, 1423~1502의 식어버린 마음을 전하는 '마음의 글'은, 뿌리를 찾자면 사이쿄西行, 1118~1190의 '무상과 유전', 가모노 쵸메이鴨長明의 '은자문학', 요시타 겐코吉田兼好의 '무상과 풍류' 등과 같은 흐름으로부터 태어난 것이다. 삶에 무상함을 느끼고 속세를 해탈한 은자들이 야심과 재물, 욕망을 모두 버리고 자연에 몸을 던진 생활방식은 무상에 대한 끊이지 않는 응시라고 할 수 있다.

은자가 사는 곳은 초암草庵이다. 초암이란 세상을 버리고 세상으로부터 버림받은 '무연고의 백성'이 몸을 두는 곳이다. 가련하고 무상한 세상을 냉정하게 바라보면 영원이란 '변화의 상'으로 보인다. 변화하지 않는 것은 언젠가 말라비틀어지고 죽음을 맞는다, 변화야말로 영원한 것이라고 그들은 생각했다. 물은 흐르고 있는 것이 정상이다. 만약 물의 흐름이 멈춘다면, 부패하여 죽음을 맞게 된다.

일본의 '미'가 독특한 점은 '무상'이라고 하는 덧없고 외롭고 쓸쓸한 소극적인 경지를 심리적인 아름다움으로 전화하여 거기에서 적극적인 가치를 도출하는 데 있다. 그것은 덧없음을 느끼는 마음, 외로움을 느끼는 마음, 그 마음이 아름답다고 생각하는 사고방식이다. 방만하고, 자부심 높은 마음, 횡포하고 자기중심적인 마음의 정반대에 있는 상냥함, 우아함, 간소하고 질박한 것을 바라보는 마음에서 아름다움을 도출하는 것이다.

* 몸과 마음이 일절 아무 것도 집착하지 않고 속세를 해탈하는 일

이탈리아 건축가 안드레아 브란치는 서양에 있어서 '미'는 철학의 일부이지만, 일본에서는 '미' 그 자체가 철학이라고 말했다. 정말로 일본의 '미'는 철학이라고 말할 수 있다. 보편적이고 필연적이며 객관적이고 사회적이며, 그리고 인간을 다루는 것이 일본의 미다.

이러한 것들이 일본의 미를 만들어내고 있는 근본사상이지만, 중요한 것은 이러한 관념과 그 태도가 결코 단순한 전통적 사고, 과거의 개념에서 멈춘 것이 아니라 오늘날의 디자인에 반영되어 있음과 동시에 '일본의 현대 디자인'의 주류를 이루고 있다는 점이다.

'와비' 라고 하는 패러다임

'와비侘'란 동사 '와부'의 명사형이자, '와비시이'라고 하는 형용사에서 나온 것이다. '와비'란 한가함과 질소함 속에서 나오며, 고담한 맛이라고 하여 본래 조말한 모양, 가난한 모양을 의미하므로 좋은 개념은 아니었다. 그러나 선종과 은둔 문화의 영향에 의해 재평가되었고 일본 미의식의 중심이 되었다.

'와비'가 일반적인 미의식으로 인지되어 정착된 데에는 무로마치의 다인 무라타 쥬코의 존재가 크다. 쥬코는 잇큐 소쥰一休宗純으로부터 선禪을 배웠고 '다선일미茶禅一味*'의 경지에 달했다. 당시 무로마치 쇼군가의 '궁중 다도'는 고가의 외국 도구를 선호했고, 격식있는 장소에 모여 화려한 형식으로 이뤄졌다. 그러나 '와비'는 그러한 격식이나 호화롭고 화려한 것과는 정 반대에 있는 질소하고 한가한 세계이다. 선의 가르침은 '와비'란 마음의 문제이며, 그러한 마음의 존재를 발견하려고 노력하는 것이었다. 조말한 것 안에 있는 아름다움

* 다선일치(茶禅一致)라고도 한다. 다선일미의 어원은 원래 송나라 때 원오극근(1063~1135) 선사가 선수행을 하던 일본인 제자에게 써준 네 글자로 이루어진 진결로, 일본 나량의 대덕사에 보관된 뒤 불교와 민간에 널리 유행하던 말이 되었다. 차와 선이 일체인 것을 깨닫는 것으로, 인간 형성에 있어서 차와 선종에 차이가 없다는 뜻.

과 질의 발견은 무라타 쥬코의 '와비차'를 통해 다케노 죠오^{武野紹鷗}, 센리큐^{千利}^休로 이어지며, 실제성과 이론을 심화시켜 나갔다. 다실은 초암이 되었고, 다도구는 '궁중 다도'에서 사용하던 외국 도구에서 점차 소박한 것으로 바뀌었다. '와비'라고 하는 개념의 등장은 '새로운 미의식'의 탄생이자, 누구나가 인정해온 가라모노^{唐物}[*]가 아닌 것으로부터 새로운 가치를 발견한 움직임이었다.

일본 도자기의 흐름은 조몬, 야요이, 하지키^{土師器}를 제외하면, 고훈시대의 스에키^{須惠器}는 한반도에서 건너온 도공에 의해 만들어진 것이고, 헤이안 시대의 나라삼채^{奈良三彩}와 가마쿠라 시대의 고세토^{古瀬戸}는 중국에서 유입된 것을 모방한 것이다. 특히 세토와 미노요에서는 중국의 청자 매병, 백자 항아리, 청자 술항아리 등을 베껴서 재유로 만들었다. 당시 도공들에게는 얼마나 똑같이 모방할 수 있는지가 중요했다. 그러한 흐름을 중단하게 만든 '와비'라는 새로운 개념과 미의식이 등장한 것이다.

'와비'라고 하는 새로운 보는 방식은 말 그대로 패러다임의 변환이었다. 즉, 일반적 지식, 상식, 통념의 전환이자, 사물을 보는 방법, 생각하는 방법, 가치, 미, 즐거움 등이 변한 것이다. 일본 도자의 역사를 보면 모모야마 시대 이전까지는 중국 도자기라고 하는 소위 원조의 무게가 압도적이었다. 그러나 '와비'라는 개념의 등장은 그러한 세계를 한 번에 해방시켰고, 도공들에게 새로운 제작의 기쁨을 가져다줬다. 사람들은 지금까지 대수롭게 여기지 않았던 일상 잡기에서 숨겨진 미를 발견하고, 완성도가 높지 않은 그릇, 이가^{伊賀}, 시가라키^{信楽} 비젠^{備前} 등에서 만든 거친 도자기에서 아름다움을 찾아냈다. 아이러니하게도 그때까지 세토나 미노의 도공들은 계속 중국도자기를 모방하고 있었다. 그러나 그것은 성공하지 못했고 그 결과로 태어난 것이 기세토^{黄瀬戸}이며,

* 중국에서 전해진 귀한 물건. 당나라의 것뿐만 아니라, 송, 원, 명, 청시대의 미술품도 모두 이렇게 불렸다.

시노志野나 네즈미시노鼠志野, 오리베織部나 구로오리베黑織部 등과 함께 일본 도자기를 대표하게 되었다. '와비'라고 하는 새로운 시선이 그 후의 일본 도자기를 세계로 들이민 것이다.

패러다임의 전환이 새로운 '창조=디자인'을 만들어낸 출발점이다. 그러한 눈으로 바라본다면, 오늘날 정치, 경제, 생산, 소비, 환경, 자연 등의 변화, 그러한 변화에 따른 인간의 생활 방식은 말 그대로 '패러다임의 변환'을 필요로 하고 있는 것이 아닐까? 이러한 시기에 크리에이터, 플래너, 디자이너가 무엇을 해야 하는지를 생각하는 것은 큰 과제일 것이다. 냉철한 눈으로 사회를 관찰하지 않으면 안된다.

나는 이 책을 통해 디자인과 사회, 정치, 산업, 그리고 인간과 자연의 존재 방식을 역사적으로 살펴보았다. 각각의 시대가 가진 테마에 대해 디자인이 실천해온 역사를 돌아보았다. 21세기는 아직 역사라고 부르기에는 이르기 때문에 마지막 장은 디자인이 나아가야 할 방식에 대해 언급해 보았다. 이 책은 전후 일본 디자인사를 통해 나 나름대로 도출해낸 인간, 사회, 자연의 존재 방식에 대한 결론이다. 이러한 관점이 정당한지 틀린지는 앞으로 디자인과 사회가 나아가는 방향을 보면서 확인할 수 있을 것이다. 디자인의 역사를 정리하는 작업을 통해 그동안 내 안에서 무언가 개운하지 않던 것을 조금은 내보낸 것처럼 느낀다.

이 원고는 많은 사람들의 협력을 얻어 완성되었다. 이 원고에 큰 시사를 준 하세베 기요시, 이 볼품없는 원고를 정리해준 사가 레이나, 많은 자료를 모아준 우치다 디자인 연구소의 스탭들, 아름다운 장정으로 책을 완성해준 야소지마 히로아키, 그리고 이 책을 편집해준 미스즈쇼보 편집부의 가와사키 마리 씨에게 감사의 인사를 올린다.

일본 디자인사 근대편에 이어 현대편을 번역 출간하게 되어 무척 설렌다.

이 책은 미스즈쇼보에서 2011년 출간된『전후 일본 디자인사』를 번역한 책이다. 한국 디자인사를 제대로 알기 위해서 좋건 싫건 일본 디자인사를 바로볼 필요가 있다고 절실히 느끼면서 적당한 통사를 번역해야겠다고 마음먹었을 때, 마침 이 책을 만났다. 초고 작업을 마쳤으나 선뜻 출간해주겠다는 출판사를 만나지 못해 원고를 묵히는 동안 안타깝게도 저자 우치다 시게루 선생이 돌아가셨고, 그 외 여러 사정으로 인해 가시와기 히로시 선생의『예술의 복제기술시대―일상의 디자인』을『일본 근대 디자인사』^{소명출판, 2020}라는 제목으로 먼저 출간했었다. 각각 근대와 현대에 집중하고 있는 통사 두 권을 연이어 번역하고 나니 역자 나름대로 기획했던 일련의 과제(두 책은 원래 시리즈가 아니라 서로 다른 출판사에서 각각 출판된 별개의 책이다)를 끝낸 기분이 들어 후련하다.

원저명의 '전후'라는 시대 구분 용어를 그대로 사용할지에 대해서는 고민을 좀 했다. 제2차대전 패전으로 인한 GHQ^{연합군 총사령부}의 점령 통치로 시작하는 일본 현대사의 배경과 일본인 저자가 쓴 문장의 뉘앙스를 정확히 전달하기 위해서는 '전후'라는 용어를 그대로 사용하는 것이 낫다고, 여전히 생각한다. 그러나 이 책이 일본을 잘 모르시는 분들께도 널리 읽히기를 바라는 마음도 크다. '전후'라는 시대 구분이 일본학에 대한 지식이 있는 분들께는 매우 익숙한 용어지만, 그렇지 않은 분들께는 익숙하지 않거나 혹은 불편할 수 있다고 판단하여 제목을 일본 '현대' 디자인사로 정했고, 본문 안에서도 가능하면 '전후'라는 용어를 사용하지 않으려 했다. 또 실제로 책의 절반 이상이 '전후'를 극복한 이후, 그러니까 굳이 '전후'라는 용어를 사용하지 않아도 되는 시대에 대한 서술이기도 하다.

이 책의 강점은 저자 스스로가 일본 디자인 업계 최일선에서 종횡무진 활약했던 디자이너라는 점이다. 우치다 시게루는 현장에서 쌓은 풍부한 경험과 네트워크를 바탕으로 당사자가 아니었더라면 알기 어려운 부분까지 세세하고 깊게, 그리고 알기 쉬운 언어로 각 시대의 디자인에 대해 이야기한다. 저자 스스로가 통사 서술을 목표로 삼고, 각 시대별로 정치적, 국제적 배경을 설명한 뒤 각 장르별 디자인의 양상을 소개하는 형식을 취하고는 있으나, 객관적인 사실만을 나열하여 중립을 유지하거나 후대의 필자가 서술 대상과 어느 정도 시대적 거리를 담보하는 일반적인 역사서와는 달리, 동시대를 치열하게 살아온 한 구성원의 입장에서 적극적으로 개입한다. 한 시대의 대표 사례로 자신의 작품을 꼽는 데에 주저함이 없으며 개인적인 감상과 소회가 불쑥불쑥 등장하는 부분은 유명 디자이너의 회고담에 가깝기도 하고, 자신의 주장을 피력하는 부분은 디자인'사'라기보다는 디자인'론'에 가깝다. 그럼에도 결코 가던 길을 잃는 법은 없이 충분히 훌륭한 통사 책으로 기능한다. 일본 디자인사라기보다, 디자인을 통해 보는 쉽고 재미있는 일본 현대사라고 해도 좋겠다. 정치와 외교 중심의 서술이 아닌, 한국인들에게도 익숙한 '일제' 브랜드와 기업, 아티스트와 상업 공간이 등장하는 일본 현대사인 셈이다. 일본 '현대'사를 읽음으로써 일본의 과거와 현재를 이해하는 데 도움이 되는 한편으로, 일본 '디자인'의 역사를 통해 한국 디자인을 되돌아보고 점검할 수도 있을 것이다. 일본을 보면 20년 후의 한국을 알 수 있다'는 말도 이제는 옛말이 됐지만, 이 책에서 다루고 있는 시대는 대부분 그 말에 해당됐던 시절이다. 그러니 굳이 역자가 강조하지 않아도 자연스레 일본과 한국을 비교하며 읽게 될 것이라 생각한다. 세대에 따라서는 익숙함과 향수를 느끼는 독자분들도 있을 것이다.

1943년에 태어난 저자가 이 책을 썼을 때는 칠순에 가까운 나이였다. 무엇이 노년의 저자로 하여금 이 책을 쓰게 했을까. 전쟁의 폐허를 딛고 일어나 세계 제2의 경제대국을 이룩하기까지, 일본 국민은 근면했고 악착같았다. 물론 디자이너들도 많은 공헌을 했다. 성장지상주의에 있었던, 그리고 실제로 많은 성취를 거뒀던 일본의 디자인을 돌아보며, 저자는 글로벌과 로컬, 환경과 인간을 말한다. 우치다가 이 책을 탈고한 직후에 동일본대지진이 일어났다. 쓰나미는 많은 사람들의 재산과 목숨을 앗아가는 데에서 그치지 않고 원전을 파괴하여 방사능 오염으로 일본뿐 아니라 이웃나라까지 긴장시켰다. 어떤 학자들은 메이지유신 이래 생산 제일, 성장 제일이라는 일본의 150년 행보가 생명 경시를 동반했고, 그런 끝에 후쿠시마의 파국을 맞게 되었다고 말하기도 했다. 그러한 상황이 노령의 저자로 하여금 필연적으로 책의 마지막 부분을 디자인'사'가 아닌 디자인'론'으로 끝맺게 했으리라.

비록 일본 디자인이 어떻게 나아가야 할 것인가에 대한 그의 의견에 100% 찬동하지는 않더라도, 한 시대를 대표한 디자이너가 이런 생각을 하고 있었다는 목소리를 전하는 것만으로도 의미 있는 작업일 것이라 믿는다. 동일본대지진이 일어난 지 10년이 넘게 지난 지금도 여전히 원전 오염수 문제는 해결될 길이 요원한데, 그 문제에는 신경 쓸 여유도 없이 전 세계가 코로나 팬데믹이라는 재난을 현재진행형으로 마주하고 있다. 근대편 저자인 가시와기 히로시의 말을 빌리자면, 디자인은 쓰는 사람들의 감각과 사고의 변화에 작용하며, 따라서 디자인은 실제로 우리 삶을 규율하며 이끌어갈 수 있다. 그렇다면 앞으로의 디자인이 어떻게 나아가야 할까? 비단 디자이너뿐만 아니라, 사용자인 우리 모두가 함께 생각해 볼 문제다.

날카로운 통찰력, 그리고 인격이 느껴지는 각종 에피소드 외에, 책이 담고

있는 방대한 자료와 정보를 통해 디자이너이자 평론가로서의 저자가 얼마나 많이 공부하고 치열하게 고민하며 시대와 맞서 왔는지를 느낄 수 있었다. 현대를 다룬 책이라 번역하기 쉬울 것이라 생각했던 것은 큰 오산이었다. 일본인에게도 생소할 게 틀림없는 많은 인명과 고유명사와 마주하게 되면, 굳이 모든 고유명사를 한글화해야 할까 하는 회의도 들었지만, 학술서 번역자 본연의 임무를 다해 가능한 우직하고 정확하게 옮기려고 노력했다. 여러 번 교정을 거쳤지만 오류와 실수가 남아있을 것이다. 지나치지 마시고 지적해 주시기를 바란다.

서울대학교 미술이론 석사과정에 진학하여 디자인사 연구에 발을 내딛던 시절부터 변함없이 지켜봐 주고 계신 은사 정형민 교수님과 번역할 책을 잘 골랐다고 격려해주시고 초고를 함께 읽어주셨던 공예이론전공 허보윤 교수님, 일본이라는 나라에 대해 새로운 눈을 뜨게 해 주신 서울대학교 국제대학원 김현철 원장님과 일본연구소의 남기정, 조관자, 이은경, 서동주, 김효진, 정지희, 오승희 선생님과 행정실의 정연우, 김미리 선생님 및 여러 조교님들-특히 교정을 도와준 배연경, 김하정, 다무라 후미노리, 정성훈, 홍유진 조교-, 지면의 제약상 모두 언급할 수는 없지만 지난한 학문의 길을 함께 걷고 있는 연구자 동지들께 감사드린다. 언제나 기도로 응원해주시는 부모님, 일본 경제 최전선에서 일하면서 각종 뉴스와 한국인으로서의 견해를 실시간으로 공유해주는 든든한 파트너 공도형과 씩씩한 딸 지유에게 감사의 마음을 전한다. 마지막으로 여러 번의 교정 작업을 너그러이 함께 해주신 소명출판 박건형 편집자님과 어려운 상황 속에서도 출간을 결정해주신 박성모 대표님께 진심으로 감사드린다.

2023년 2월

노유니아

이미지 출처

397

이미지 출처

제1장

小泉和子·高蔵昭·内田青蔵, 『占領軍住宅の記録 上·下』, 住まいの図書館出版局 発行/星雲社 판매, 1999.

米太平洋総司令部技術本部設計課·商工省工芸指導所 編, 『デペンデントハウス連合軍家族用住宅集区建築
篇·家具篇·什器篇』, 技術資料刊行会, 1948.

『bauhaus 1919-1933』, セゾン美術館, 1995.

グラフィックデザインの世紀編集委員会 編, 『文章と談話と作品で構成 グラフィックデザインの世紀 明治
世代, 山名文夫, 杉浦非水から昭和世代まで』, 美術出版社, 2008.

長田謙一·樋田豊郎·森仁史 編, 『近代日本デザイン史』, 美学出版, 2006.

日本デザインコミッティー 監修, 『デザインの軌跡―日本デザインコミッティーとグッドデザイン運動』, 商
店建築社, 1977.

日本インダストリアルデザイナー協会 監修, 『ニッポン·プロダクトデザイナーの証言, 50年!』, 美術出版社,
2006.

瀬木慎一·田中一光·佐野寛 監修, 『日宣美の時代 日本のグラフィックデザイン1951-70』, トランスアート,
2000.

印刷博物館企画展, 『デザイナー誕生―1950年代日本のグラフィック』, 印刷博物館, 2008.

『勝見勝著作集』, 講談社, 1986.

제2장

佐藤和子, 『「時」に生きるイタリア·デザイン』, 三田出版会, 1995.

『JAPAN INTERIOR DESIGN』 No.46, ジャパン·インテリア, 1967.1.

『アイデア』 No.74·No.75, 誠文堂新光社, 1966.

小林敦美 『展覧会の壁の穴』, 日本エディタースクール出版部, 1996.

「二二七人の造物人たち―ある傍聴者のメモ」, 『芸術新潮』, 新潮社, 1960.7.

제3장

内田健三, 『現代日本の保守政治』, 岩波新書, 1989.

田中一光·浅葉克己 監修·構成, 『西武のクリエイティブ·ワーク 感度いかが?ピッ. ピッ. → 不思議, 大好
き。』, リブロポート, 1982.

浅葉克己, 「七つの顔アサバだぜ。」, 『ACCtion!』 Vol.123, ACC, 2008.4.

東京デザイナーズ·スペース記録集編集委員会 編, 『東京デザイナーズ·スペース1976-95』, 1999.

中西元男, 『コーポレート·アイデンティティ戦略』, 誠文堂新光社, 2010.

三宅一生, 『ISSEY MIYAKE East Meets West 三宅一生の発想と展開』, 平凡社, 1978.

제4장

東京デザイナーズウィーク実行委員会 編, 『KAGU― Tokyo Designer's Week!』, 六耀社, 1989.

内田繁·沖健次 編著, 『日本のインテリア』 Vol.1~4, 六耀社, 1994.

秋元潔 編, 『Design & Architecture icon』 Vol.11, スーパーイコン出版株式会社, 1988.5.

深井晃子, 「ファションのジャパン·ショック―1980'S」, 『DRESSTUDY 服飾研究』 Vol.20, 財団法人京都服飾
　　文化研究財団, 1991 Fall.

『ギンザ·グラフィック·ギャラリー アニュアルレポート』, 1986~1992.

『建築文化』 Vol.25 No.282, 彰国社, 1970.4.

小田島 監修, 『1980年代のポップ·イラストレーション』, 株式会社アスペクト, 2009.

『日本のポスター史』, 名古屋銀行, 1989.

제5장

ヴィクター·パパネック 著, 阿部公正 訳, 『生きのびるためのデザイン』, 晶文社, 1974.

平野敬子, 『グラフィックデザイナーの肖像』, 新潮社, 2009.

学校法人桑沢学園 編, 『SO+ZO展「未来をひらく造形の過去と現在 1960s―」』, 平凡社, 2010.

맺으며

内田繁, 『インテリアと日本人』, 晶文社, 2000.